BIBLIOTHÈQUE
DES MERVEILLES

PUBLIÉE SOUS LA DIRECTION
DE M. ÉDOUARD CHARTON

LES MERVEILLES
DE
LA PEINTURE

PARIS. — IMP. SIMON RAÇON ET COMP., RUE D'ERFURTH, 1.

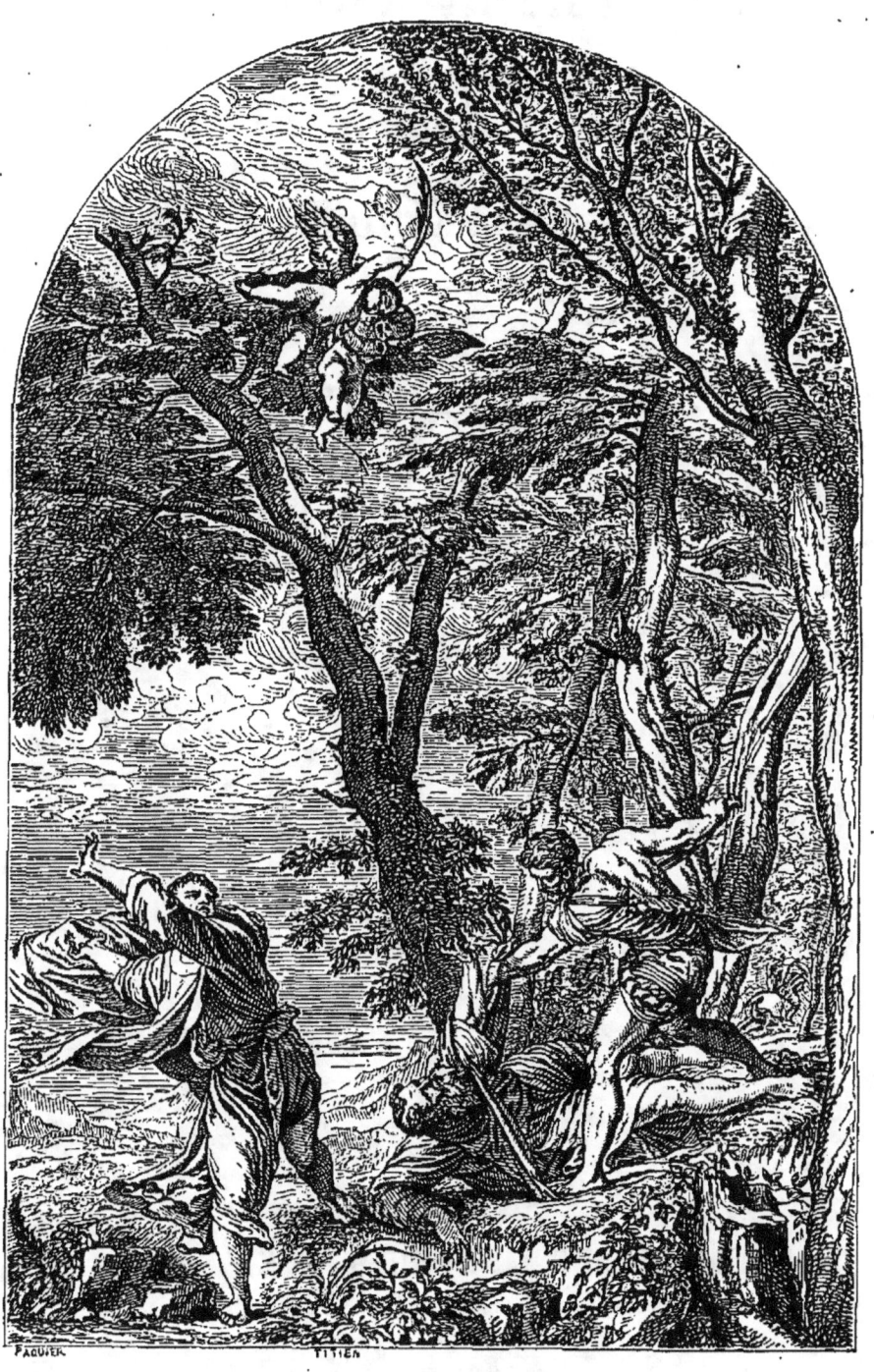

Meurtre de saint Pierre, martyr.
(Venise, église Saint-Jean et Saint-Paul)

BIBLIOTHÈQUE DES MERVEILLES

LES MERVEILLES
DE
LA PEINTURE

PAR

LOUIS VIARDOT

PREMIÈRE SÉRIE
CONTENANT 20 VIGNETTES SUR BOIS
PAR PAQUIER

PARIS
LIBRAIRIE DE L. HACHETTE ET C^{ie}
BOULEVARD SAINT-GERMAIN, N° 77

1868

Droits de propriété et de traduction réservés.

PRÉFACE

Lorsque je reçus la bienveillante invitation d'écrire *les Merveilles de la peinture*, cet ouvrage, presque en son entier, se trouvait déjà fait, mais sous une autre forme. Il était dispersé par fragments dans des ouvrages antérieurs, notamment dans les cinq volumes des *Musées d'Europe*. Il ne fallait plus qu'extraire ces fragments, les rapprocher, les fondre dans un ordre nouveau, faire enfin de toutes ces parties disjointes un ensemble régulier. Qu'un exemple me fasse comprendre : Je prends Raphaël. Ses œuvres, comme un héritage sacré, se sont réparties entre toutes les nations. Il est peu de galeries publiques qui ne montrent avec orgueil son nom glorieux sur leurs catalogues. Raphaël est donc, en détail, presque dans chaque chapitre des *Musées*. Ici, tout à 'inverse, ses œuvres, de quelque part qu'elles viennent, seront concentrées dans un chapitre unique. Des pages isolées deviendront, en s'unifiant, une monographie ;

des traits épars, une figure. Il en sera de même des autres dieux et demi-dieux de l'art de peindre.

Je conviens sans peine qu'un livre ainsi fait n'est guère qu'une compilation. Mais qu'importe au lecteur? que gagnerait-il à quelques changements dans la forme des phrases, dans l'arrangement des mots? Si les volumes des *Musées d'Europe* restent plus commodes pour les voyageurs qui, n'oubliant pas la visite des grandes collections d'art, cherchent l'assistance d'un guide, j'ai la confiance que le présent ouvrage sera d'une utilité bien plus manifeste pour ceux qui veulent s'instruire avant de se déplacer ou qui ne peuvent se déplacer pour s'instruire. J'espère leur offrir une histoire sommaire de la peinture, où se rangeront à leur place tout maître éminent et toute œuvre marquante de tous les temps et de tous les pays. Ce sera satisfaire, suivant mes forces, à ce qu'impose le titre du livre dont la rédaction m'est confiée.

Un mot encore pour finir : Quoique l'on m'ait concédé deux volumes au lieu d'un, vu l'immensité du sujet, il a fallu faire d'incessants sacrifices aux proportions arrêtées d'avance, et tandis qu'il arrive si souvent d'avoir besoin de s'excuser d'une prolixité superflue, je dois prier qu'on me pardonne l'excès d'une impérieuse brièveté.

LES MERVEILLES
DE LA PEINTURE

CHAPITRE PREMIER

LA PEINTURE DANS L'ANTIQUITÉ

Des trois arts du dessin, que la voix unanime des nations a salués par excellence du nom de beaux-arts, la peinture est le dernier, historiquement et par les dates. Peut-être a-t-elle repris le premier rang par l'estime et l'admiration qu'elle inspire. Mais on ne saurait le nier : comme la musique ne fut d'abord que la servante de la poésie, l'art de peindre ne fut que le serviteur des deux autres arts, leur accessoire, leur complément.

L'architecture parut la première dans le monde. Il en devait être ainsi : c'est elle qui élevait des demeures aux hommes, des palais aux princes, des temples aux dieux. La sculpture lui vint en aide, et, faisant usage

des mêmes matériaux — le bois, la pierre, le marbre — lui fournit ses premiers ornements. En joignant aux lignes de l'architecture et aux formes de la sculpture l'assistance et le charme de la couleur, la peinture compléta l'ornementation des édifices.

Mais l'architecture s'était bornée à prendre ses imitations, ainsi que ses matériaux, dans la nature inorganique. La colonne était un tronc d'arbre en marbre blanc, comme les frontons, les métopes et les triglyphes du Parthénon étaient la toiture d'une cabane primitive, s'abritant de la pluie et des orages. Seulement l'art avait perfectionné, embelli, transfiguré la simple industrie, et le beau s'était ajouté à l'utile. Quand il fallut orner les palais et les temples, la sculpture naquit d'un retour de l'homme sur lui-même. Il essaya non plus seulement d'imiter les choses, mais d'imiter sa propre image. « Après avoir admiré l'univers, dit M. Charles Blanc, l'homme en vient à se contempler lui-même. Il reconnaît que la forme humaine est celle qui correspond à l'esprit... que, réglée par la proportion et la symétrie, libre par le mouvement, supérieure par la beauté, la forme humaine est, de toutes les formes vivantes, la seule capable de manifester pleinement l'idée. Alors il imite le corps humain... alors naît la sculpture... »

Mais quand la peinture naît ensuite à son tour, elle ouvre à l'homme un bien plus vaste horizon, un bien plus vaste domaine. Elle embrasse toute la nature ; elle la lui livre tout entière. La terre et le ciel, la lumière et les ombres, les êtres vivants et les choses inanimées, tout ce qui est visible enfin, et, au delà même du réel et du connu, tous les enfantements de l'imagination, pourront se produire par son aide magique au regard

de l'homme étonné et ravi. « L'univers va passer devant nos yeux, dit encore M. Ch. Blanc, et dans les spectacles de l'art, le principal personnage du drame, l'homme, va paraître, accompagné de la nature entière, qui, semblable au chœur de la tragédie antique, répondra par ses harmonies aux sentiments qu'il exprime, répétera ou traduira ses pensées, lui prêtera le prestige de sa lumière, le langage de ses couleurs, et formera pour ainsi dire un écho prolongé à tous les accents de l'âme humaine. Ce prodige, c'est la peinture qui l'accomplira. »

Bien qu'appelée à de si hautes destinées, la peinture ne fut d'abord qu'une simple coloration, soit des lignes et des reliefs dans les œuvres de l'architecture, soit des vêtements du corps dans les œuvres de la statuaire ; et, de même que les œuvres mêmes des deux arts antérieurs, cette coloration, qui ajoutait plus de clarté avec plus de charme aux objets qu'en revêtait un art plus complexe, était encore plutôt un symbole qu'une imitation. Lorsque l'Océan se figurait par un dieu colérique armé du trident, et la tempête par les joues enflées d'Éole, la peinture ne faisait qu'ajouter le contingent de la couleur à la forme pour symboliser les forces et les harmonies de la nature. Tous les anciens vestiges de peinture, ou plutôt de coloration, venus jusqu'à nous, soit du grand continent de l'Inde, qu'on nomme le berceau du genre humain, et qui l'est réellement des races aryennes et sémites, soit des primitives civilisations de la vieille Égypte et de la vieille Assyrie, ne sont rien de plus que des ornements symboliques ajoutés au symbolisme des formes, dans les ouvrages de l'architecture et de la statuaire.

Il faut s'avancer longtemps dans la lente voie de progrès qu'a parcourue l'esprit humain, pour trouver enfin la peinture, dégagée de ses liens de vassalité, s'exerçant à part et librement, pour trouver, après les édifices et les statues, ce que nous nommons un tableau. Comme rien dans le monde ne se fait violemment, subitement et sans transition ; comme il n'est point d'enfant sans mère (*proles sine matre creata*), il était naturel et nécessaire que, pour se transformer d'une simple ornementation en un art, et le plus complexe des arts, la peinture traversât des phases diverses et passât par des états intermédiaires. Ainsi, avant de s'émanciper jusqu'à sortir du temple et paraître au grand jour, on la voit peu à peu ajouter aux anciens symboles certaines représentations plus exactes de la vie réelle, et tracer sur les murailles plates et vides que lui offraient pour cadres les édifices publics, des sujets, des scènes, des drames, pris aux mœurs nationales ou aux événements de l'histoire. C'est ainsi, par exemple, que la peinture se montre à nous dans l'Égypte de la troisième époque, après l'invasion et l'expulsion des pasteurs, sous les grands règnes de Mœris, de Ramsès, d'Aménophis, de Sésostris et de la dynastie saïte. Les hypogées de Thèbes, de Karnak, de Samoun nous ont conservé plusieurs spécimens de cet art adolescent, passant de l'esclavage à l'indépendance, d'une modeste fonction de serviteur à la dignité du commandement, de la coloration à la peinture. Nous avons quelques-uns de ces précieux vestiges à Paris même, dans celui des divers musées rassemblés au Louvre qui porte le nom d'Égyptien.

Ce sont d'abord les cercueils des momies, espèces de boîtes en bois de senteur, non plus sculptées, mais

peintes, et qui reproduisent, en couleur d'une vivacité singulière, d'une fraîcheur inaltérable aux siècles, les inscriptions gravées des sarcophages de pierre, leurs enveloppes extérieures. En outre, sur le visage des momies de haute naissance était un masque peint qui reproduisait son image, et, parmi les joyaux, les amulettes, les *hypocéphales* (chevets sous la tête), se trouvaient de nombreuses figurines du défunt, portraits autant que possible, qui le représentaient vivant, avec les insignes de ses fonctions, roi, magistrat, prêtre, scribe, guerrier, mais tenant toujours une pioche à la main et un sac de semences sur le dos, pour indiquer les travaux d'agriculture qu'il aurait à faire dans les domaines souterrains d'Osiris.

Ce sont aussi les manuscrits hiéroglyphiques sur papyrus, de qui les figures symboliques de l'écriture sacrée font de véritables peintures. Quelques-uns de ces monuments sont très-vastes, très-beaux et d'une merveilleuse conservation ; le n° 1, par exemple, qui représente, en seize tableaux symboliques, autant de scènes de la vie religieuse d'un Égyptien appelé Amménèmes, et le n° 8, où se trouvent tracées et coloriées, à propos de l'enterrement d'un secrétaire de justice appelé Névoten, toutes les cérémonies du grand rituel des funérailles, avec le texte explicatif extrait du *Livre des manifestations à la lumière*. Ce sont enfin des tableaux funéraires qui se trouvaient, comme les stèles, encastrés dans les parois des hypogées.

Les uns sont sculptés en bas-relief, ou peints comme à la gouache sur des tables en pierre calcaire, et souvent ces deux procédés se réunissent dans une sculpture coloriée ; les autres sont peints à la détrempe sur des

panneaux de bois de sycomore. Presque tous les sujets de ces tableaux sont des *proscynémates*, des *actes d'adoration* envers les divinités qui présidaient spécialement à la destinée des âmes. Cependant nous avons aussi des peintures, par malheur en petit nombre, qui appartiennent à la vie civile, à la vie des vivants. Dans l'une d'elles, on voit une espèce de marché, des esclaves apportant du gibier, du poisson, des amphores; dans une autre, certains travaux agricoles, le labour, la moisson. Les hommes y sont nus, n'ayant que le *schenti*, espèce de pagne autour des reins, comme encore aujourd'hui les malheureux *fellahs* qui cultivent le limon du Nil sur ses deux rives. Malgré la totale ignorance de la perspective et du raccourci, malgré le défaut habituel des yeux et des épaules, vus de face dans des figures de profil, le dessin ne manque ni de correction, ni de vérité, ni d'une certaine grâce naïve; et malgré l'absence des nuances intermédiaires formées par le mélange des couleurs simples, le coloris est juste, vif, agréable, solide.

Toutefois, ce ne sont là que des curiosités, les *incunables* de l'art. Si l'on veut trouver l'art de peindre hors de l'enfance et dans sa virilité, il faut franchir tout l'espace qui sépare l'Égypte des pharaons de la Grèce de Périclès. Mais auparavant, pour nous faire une vue nette et précise de ce que put être cet art en Égypte, rappelons-nous quelle idée générale et supérieure y domina tout, religion, politique, lois, sciences, arts, coutumes publiques, usages privés, tout, jusqu'aux plaisirs et aux divertissements. Cette idée est l'immutabilité et l'éternité. Il fallait que rien ne changeât et que rien ne pérît; il fallait donner aux vivants une vie à jamais uniforme, et aux morts mêmes une durée immortelle.

Voilà pourquoi les nations étrangères, offusquées de cette perpétuelle monotonie, appelaient l'Égypte *amère* et *mélancolique*. C'est pour obéir à cette idée que, dès la quatrième dynastie, les Égyptiens dressèrent les pyramides de Djizeh sur leurs assises impérissables ; qu'ils taillèrent le temple de Karnak, les *Portes des rois* et les hypogées de Samoun, dans les flancs des rochers de granit ; qu'enfin ils condamnèrent les arts d'ornementation, la statuaire et la peinture, à ne jamais sortir des mêmes sujets, des mêmes proportions, des mêmes formes typiques. Pour prévenir le sentiment d'indépendance que l'art pouvait communiquer aux esprits, seulement par l'imitation libre de la nature, les prêtres lui imposèrent des *canons* ou règles immuables, et placèrent dans les temples des modèles qu'il fût tenu d'imiter à perpétuité. Il est même probable que, pour sûreté plus grande, les prêtres se réservèrent la culture exclusive des arts — comme celle des sciences, astronomie et médecine — comme celle des lettres, actes publics et chroniques nationales — ne laissant que les métiers au reste du peuple. De cette manière, borné dans son domaine, l'art ne put ajouter aux images des divinités que celles des rois, des ministres de cour et des pontifes ; il ignora le culte des héros et celui des vainqueurs, soit aux jeux du corps, soit aux luttes de l'esprit ; et, retenu dans son essor, il ne put s'exercer, se montrer même que par l'habileté toute manuelle de la délicatesse et du poli. Toutes ses phases de progrès, d'élévation, d'abaissement, de renaissance, de décadence et de chute, s'enferment dans les étroites limites de la simple exécution. Aussi Platon pouvait-il dire de son temps que la sculpture et la peinture exercées en Égypte depuis tant de siècles,

n'avaient rien produit de meilleur à la fin qu'au commencement.

C'est à la Grèce, toujours à la Grèce, qu'il faut remonter pour trouver en toutes choses les germes et les origines de notre moderne civilisation. Philosophie, législation, lettres, sciences, arts, industrie, nous lui devons tout. Elle est notre commune et universelle institutrice. Lorsque l'Europe, submergée sous l'inondation des barbares du nord-est, perd de cette institutrice les traces glorieuses, elle tombe dans les ténèbres du moyen âge ; lorsqu'enfin elle les retrouve, grâce aux Arabes et aux Byzantins, elle revient à la lumière, elle entre dans sa renaissance, dans sa floraison. Allons donc demander à la Grèce les commencements du véritable art de peindre.

Nous pourrons bien, dans son histoire, marquer trois grandes époques successives : le siècle de Pisistrate (vers 530 avant J.-C.) pour l'architecture ; le siècle de Périclès (vers 440) pour la sculpture, et le siècle d'Alexandre (vers 330) pour la peinture. Mais nous ne saurons rien des débuts, des essais, des tâtonnements d'un art qui s'ignore et se cherche avant de s'affirmer.

Tout le monde connaît la légende de Dibutade, cette jeune fille de Sicyone, qui traça le portrait de son amant en dessinant sur le mur le profil de l'ombre que projetait la lumière d'une lampe. Si l'on a voulu exprimer par ce symbole que le dessin est la base rudimentaire de la peinture, on a exprimé une idée vraie, évidente. Mais le dessin est aussi la base de la statuaire et de l'architecture. Lorsque Dédale, en dégageant du corps pour les mettre en action les membres des immobiles figures égyptiennes, donnait la vie à ses propres figures, il les avait dessinées avant

de dégrossir ses pièces de bois ou ses blocs de pierre ; et l'architecte inconnu qui éleva dans Mycènes la *Porte des Lions* et le *Trésor d'Atrée*, en avait tracé le plan, les coupes et les formes. Les trois arts sont tous trois les arts du dessin, et l'on pourrait dès lors en faire remonter l'origine presque à l'origine de l'espèce humaine. En effet, dans les débris des époques reculées et primitives que les géologues nomment l'âge d'airain — parce que le fer était encore inconnu, — et l'âge de pierre, parce que l'homme ne savait encore se servir d'aucun métal, — dans ces débris qu'ont livrés certaines cavernes, ou les cités lacustres, ou les dolmens, qui furent des tombeaux, il se rencontre des essais de dessin, d'informes représentations d'êtres et d'objets, tracés sur la pierre ou l'airain, ou sur les cornes et les omoplates d'animaux divers. Mais revenons à la peinture qui réunit au dessin le coloris. Pour s'en proclamer les inventeurs, les Grecs pouvaient prétendre avec raison que leurs artistes avaient marché successivement de la simple ligne ou contour à la couleur ou ton, puis à l'union des tons, formant le relief, le clair-obscur, les plans divers. On peut consulter Pausanias au chapitre xv de *l'Attique* (*du Pœcile et de ses peintures*); on peut consulter aussi les détails assez longs que donne Pline, dans le XXXV^e livre de son *Histoire naturelle* sur la peinture des Grecs, depuis Cléophas, de Corinthe, qui colorait ses dessins avec de la poussière de terre cuite, et Apollodore, d'Athènes, qui donna les premières règles de la perspective, jusqu'au grand Apelles « qui surpassa tous ses devanciers et tous ses successeurs. » (*Qui omnes prius genitos futurosque superavit.*)

C'est à Polygnote, de Thasos (il florissait vers la

xce olympiade, ou l'an 416 avant J.-C.), que Théophraste donne ce nom d'inventeur de la peinture ; jusqu'à lui, en effet, ou du moins jusqu'à son père Aglaophon, il n'y avait guère eu que des peintres monochromes, c'est-à-dire n'employant qu'une seule couleur. Polygnote réunit dans ses œuvres au moins les trois couleurs fondamentales, le rouge, le jaune et le bleu, y ajouta même un noir qu'il composait en brûlant du marc de raisin, et sut obtenir par leur mélange des teintes intermédiaires ; toutefois, au dire d'Aristote, de Cicéron, de Quintilien, il s'était rendu surtout célèbre par la belle forme de ses figures et le grand caractère qu'il savait leur donner. C'est qu'il avait appris la statuaire aussi bien que la peinture, et qu'ainsi, plus épris du dessin que de la couleur, il chercha surtout la pureté des lignes et la beauté idéale des formes ; c'est aussi que, nourri de la lecture des poëmes homériques, il y puisa le sentiment des hautes et fortes pensées. Aussi Aristote disait-il plus tard à ses disciples : « Passez devant ces peintres qui font les hommes tels qu'ils les voient ; arrêtez-vous devant Polygnote, qui les fait plus beaux qu'ils ne sont. » Polygnote fut chargé d'orner les portiques du Pœcile à Athènes, et de la Lesché à Delphes. Il y exécuta des œuvres monumentales, probablement des espèces de fresques peintes sur la muraille et fixées par un encaustique. C'étaient de vastes compositions, qui réunissaient, à ce qu'on assure, jusqu'à deux cents personnages, et dont il prit en grande partie les sujets parmi les épisodes de l'*Iliade*, celle de toutes les légendes historiques qui fut la plus chère aux Grecs. On dit que la sœur de l'illustre Cimon, fils de Miltiade, la belle veuve Elpinice, consentit à lui servir de modèle pour la

figure de Laodice, l'une des filles de Priam. Peut-être a-t-elle également posé pour le *Sacrifice de Polyxène*, pathétique sujet qui aurait, d'après la conjecture de M. Beulé, inspiré à Euripide le plus touchant passage de sa tragédie d'*Hécube*. Néoptolème, fils d'Achille, a tiré de la gaîne le couteau doré... On laisse libre la jeune vierge, qui veut descendre parmi les morts non pas en esclave mais en reine... « Prenant ses voiles au-dessus de l'épaule, elle les déchire jusqu'au milieu des flancs ; elle découvre ses seins, beaux comme ceux d'une statue ; puis, posant le genou à terre : « Voici « ma poitrine, jeune guerrier ; si c'est là que tu veux « frapper, si c'est à la gorge, la voici prête et tournée « comme il le faut. »

Mais à Delphes, plus encore qu'à Athènes, Polygnote prodigua ses grandes œuvres. Il ne faut pas moins de sept chapitres à Pausanias pour énumérer sèchement les sujets de peinture dont il orna la *Lesché des Coridiens* ; il y plaça, entre autres, face à face, la *Prise de Troie* et la *Descente d'Ulysse aux enfers*. Ces gigantesques compositions étaient toutefois simplifiées par le système qu'avait adopté Polygnote. « Un arbre, dit M. Beulé, désignait une forêt, deux maisons une ville, une colonne un temple, une galère une flotte, une draperie l'intérieur d'un palais. Par là les personnages, entourés d'air, dégagés des accessoires, conservaient leur importance. »

Riche de patrimoine, Polygnote put ajouter l'indépendance de la fortune à la dignité du caractère. Pour tous ces immenses travaux d'Athènes et de Delphes, il ne voulut accepter aucune rémunération. Il fut alors honoré d'une récompense nationale que personne ne partagea plus avec lui : le conseil des amphictyons,

interprète de la publique reconnaissance, lui décerna le droit d'hospitalité gratuite dans toutes les villes de la Grèce. C'était encore plus noble que d'être logé et nourri dans le Prytanée aux frais de l'État.

Le plus grand nom de la peinture grecque amené par les dates après Polygnote est celui de Parrhasius, d'Éphèse. Avec lui nous voyons la peinture non-seulement sortir du temple, mais descendre des murailles, s'exercer sur des cadres mobiles et portatifs; avec lui nous voyons enfin le tableau; l'art de peindre est libre et complet. Parrhasius passe pour avoir appris à l'école de Socrate (fils d'un sculpteur et sculpteur lui-même) comment il fallait exprimer les passions humaines. C'est par cette expression, comme par la correction et l'élégance, que brillaient ses figures, et, si l'on en croit Pline, il avait de plus une délicatesse et une fluidité de pinceau qui devaient faire de lui une espèce de Corrége hellénique. Devenu maître à son tour, il écrivit un *Traité sur la symétrie des corps*. Mais ce qu'il prit dans l'énivrement du succès, des louanges et de la fortune, et non dans les leçons du sage, ce fut un grand mépris pour ses rivaux, et une telle infatuation de lui-même, qu'il se disait fils d'Apollon, et qu'il vivait avec le faste d'un prince asiatique. On rapporte qu'ayant peint, en concurrence avec Timante, un tableau dont le sujet était *Ajax disputant à Ulysse les armes d'Achille*, et voyant préférer au concours l'œuvre de son émule : « Ce n'est pas moi qu'il faut plaindre, dit-il à ses amis qui s'efforçaient de le consoler, mais le fils de Télamon, victime une seconde fois de la sottise des juges. »

Des rivaux de Parrhasius le plus illustre fut Zeuxis, d'Héraclée. Je ne raconterai point leur bizarre dispute

pour le prix de peinture, les raisins becquetés par des oiseaux, le rideau si parfaitement imité que les spectateurs demandèrent qu'il fût tiré pour voir ce qu'il cachait, etc. Bien que des hommes graves, Cicéron et Pline, rapportent tous deux cette anecdote, ce sont là des puérilités qu'il faut laisser aux recueils de contes, mais qui rabaisseraient l'art si l'on rabaissait l'histoire en les reproduisant. Veut-on comparer ces deux grands artistes contemporains ? Alors il faut dire, avec Aristote et Quintilien, que Parrhasius l'emporta par l'expression, Zeuxis par le coloris. En effet, si ce dernier inventa réellement la manière de ménager les jours et les ombres (*luminum umbrarumque invenisse rationem traditur*), c'est du clair-obscur qu'il est l'inventeur, dernière et plus haute qualité de la peinture pour le rendu des objets, celle qui fait surtout sa supériorité, qui l'élève au-dessus des autres arts. Zeuxis, comme Parrhasius, fut célèbre, riche, orgueilleux. Il avait fini par ne plus vouloir vendre ses ouvrages, disant que nul prix n'en égalait la valeur, mais il en faisait payer la vue, et, par exemple, il montra pour de l'argent cette admirable *Hélène*, dans laquelle il avait rassemblé les traits et les formes des cinq belles jeunes filles que lui envoyèrent les habitants de Crotone, et qui fut dès lors appelée *Hélène la courtisane*. Verrius Flaccus rapporte qu'ayant peint une vieille femme, Zeuxis fut pris d'un tel accès de fou rire devant ce portrait qu'il en mourut : autre conte digne d'accompagner ceux de Cicéron et de Pline sur les raisins et le rideau.

C'est Apelles, de Cos, qui, dans la Grèce, couronne l'art de peindre, comme on a vu depuis Raphaël en Italie, ou Rubens dans les Flandres ; et ce fut aussi en

résumant dans son style et sa manière tous les mérites de ses devanciers et de ses contemporains. On le nommait de son vivant le prince des peintres, et, jusqu'à nos jours, les poëtes ont nommé la peinture *l'art d'Apelles*. Quel éloge pourrions-nous ajouter à ce cri de toutes les époques et de toutes les nations? D'abord disciple d'Éphore l'Éphésien, Apelles passa ensuite dans l'atelier de Pamphile de Sicyone, maître sévère, qui exigeait de ses élèves dix années d'étude, chèrement achetées, et voulait que leur instruction s'étendît à l'histoire, à la poésie, à la philosophie. Apelles, dit-on, lui paya dix talents (54,000 francs) son éducation d'artiste; mais il joignit ainsi les préceptes de la forte école dorienne aux premiers enseignements de l'aimable Ionie, et, comme Phidias, réunit les deux principaux éléments du génie grec. Appelé par Philippe en Macédoine, après que Zeuxis l'eut été par Archelaüs, Apelles devint bientôt le favori d'Alexandre le Grand, qui ne voulut plus avoir d'autre peintre que lui, de même qu'il n'eut d'autre statuaire que Lysippe, d'autre graveur en médailles ou en monnaies que Pyrgotèle. On sait qu'Alexandre lui céda gracieusement sa belle esclave Campaspe (ou Pancaste, d'après Elien), celle qui lui servit de modèle pour la célèbre *Vénus Anadyomène* (*exeuns a mari*); on sait également qu'Alexandre se plaisait dans la société de l'artiste, et que celui-ci parlait au conquérant avec une liberté fière. Un jour que le vainqueur de Tyr et de Babylone dissertait sur la peinture avec toute l'ignorance d'un chef d'armée : « Parlez plus bas, lui dit Apelles ; les ouvriers qui broient mes couleurs se moqueraient de vous. » Une autre fois qu'Alexandre restait assez froid devant un de ses portraits équestres que

venait d'achever Apelles, son cheval hennit à la vue du coursier représenté dans le tableau : « Votre cheval, dit l'artiste au roi, s'entend mieux que vous en peinture. » Il est pourtant difficile de croire qu'il osât parler avec cette franchise ou plutôt cette brutalité à l'irascible meurtrier de Clytus.

Ce fut Apelles qui, payant avec une générosité que l'on crut folle un tableau de Protogène, apprit aux Rhodiens qu'ils avaient dans leurs murs un grand peintre méconnu. Ce fut lui qui confondit l'envieux Antiphile, peintre de *grylles* ou caricatures, et le supplanta dans la faveur de Ptolémée Soter, qui gouvernait l'Égypte après la mort d'Alexandre. Accusé par son rival de complicité dans une trame contre la vie du roi, et son innocence reconnue, Ptolémée, dit-on, lui livra l'accusateur pour esclave. Ce qui paraît plus certain que cette étrange générosité royale, c'est que l'accusation d'Antiphile lui fournit l'occasion de son célèbre tableau de la *Calomnie*. Il y mit une espèce de roi Midas, personnification du public, qui écoutait de ses longues oreilles le Soupçon et l'Ignorance, tandis que la Calomnie, superbe et richement vêtue, lui amenait, en le traînant par les cheveux, un jeune homme qui prenait le ciel à témoin. Mais elle était suivie du Repentir, et, dans le lointain, s'approchait l'auguste Vérité.

Apelles connaissait la valeur du temps et la nécessité d'un continuel exercice de l'esprit et de la main. Aussi se vantait-il de ne jamais laisser passer un jour sans exercer son pinceau. C'est de là que fut fait, dit-on, le proverbe latin : Aucun jour sans une ligne (*Nulla dies sine linea*). Moins vaniteux et moins infatué de son mérite que Zeuxis ou Parrhasius, Apelles aimait

à exposer ses ouvrages avant qu'ils fussent achevés, pour avoir d'abord l'avis des connaisseurs et même l'opinion de la foule. On raconte qu'un cordonnier ayant signalé certain défaut dans la sandale d'une de ses figures, l'artiste s'empressa de corriger ce défaut. Mais l'artisan, fier d'un premier succès, voulut reprendre aussi quelque chose dans la jambe. Apelles alors lui répondit ces mots, devenus un autre proverbe latin : « Cordonnier, pas plus haut que la semelle (*Ne sutor ultra crepidam*). » Semblable en cela à Parrhasius, Apelles avait composé sur son art divers ouvrages que Pline paraît avoir connus (*voluminibus etiam editis quæ doctrinam eam continent*), mais desquels nous ne savons pas même aujourd'hui les sujets et les titres. Enfin il passe pour avoir inventé un vernis qui avivait les couleurs, qui les garantissait de la poussière et de l'humidité, et que Josuah Reynolds croit peu différent des vernis modernes. Peintre aimable et charmant, fin dessinateur, élégant coloriste, mais favori, c'est-à-dire courtisan des princes, Apelles fit surtout des portraits, c'est-à-dire des flatteries, et non plus de grandes œuvres nationales et monumentales comme le vieux Polygnote. Entre eux se fait voir et sentir toute la distance qui sépare le siècle d'Alexandre du siècle de Périclès, et la Grèce déchue, asservie, de la Grèce libre, triomphante. « C'est que les caresses des rois, dit justement M. Beulé, sont plus funestes parfois que leur disgrâce ; c'est que la liberté, que tant d'hommes calomnient ou rejettent, double la puissance du génie, parce qu'elle lui laisse toute sa dignité. »

Arrivé dans son *Histoire naturelle* aux couleurs et à leur emploi, Pline consacre un chapitre à la peinture.

Mais il se borne à nommer, par époques, une foule de peintres — plus de cent, parmi lesquels quatre femmes — à mentionner leurs plus fameux tableaux, et à raconter des anecdotes que se sont transmises tous les recueils d'anas. Voici, d'après lui, les noms des meilleurs ouvrages laissés par les peintres de l'antiquité grecque :

Parrhasius : *Le Peuple d'Athènes,* la *Nourrice crétoise, Thésée,* les deux *Hoplites, Bacchus devant la Vertu,* un *Archigalle* (chef des prêtres de Cybèle), etc.

Zeuxis : *Pénélope, Jupiter entouré de dieux, Junon Lucine, Hercule enfant,* un *Athlète, Hélène la courtisane,* etc.

Timante : Le *Sacrifice d'Iphigénie,* un *Héros,* un *Cyclope,* etc.

Pamphile : La *Bataille de Phlionte, Ulysse en mer, Glycère,* une *Alliance,* etc.

Apelles : Plusieurs *Portraits d'Alexandre,* la *Pompe de Mégabyse, Castor et Pollux, Néoptolème combattant les Perses, Clytus à cheval, Antigone à cheval, Diane au milieu d'un chœur de nymphes,* le *Tonnerre,* les *Éclairs,* la *Foudre,* la *Calomnie,* la *Vénus Anadyomène,* tableau qui fut placé par Auguste dans le temple de César, etc.

Aristide : *Bacchus et Ariane, Biblis mourant d'amour pour son frère, Vieillard donnant des leçons de lyre à un enfant,* un *Suppliant,* une *Bataille entre les Grecs et les Perses,* vaste composition qui réunissait jusqu'à cent figures, etc.

Nicomaque : *L'Enlèvement de Proserpine,* la *Victoire,* etc.

Protogène : Le *Satyre Anapavomène,* le *Roi Antigone,*

la *Mère d'Aristote*, enfin *Ialysse*, tableau sur lequel il mit, dit-on, quatre couches de couleurs pour le rendre plus durable, et qui sauva de l'incendie Rhodes, ville natale du peintre, car Démétrius, qui l'assiégeait, ne voulut pas brûler la ville, dans la crainte de brûler le tableau.

Par une fatalité à jamais déplorable, aucun ouvrage des peintres grecs n'est arrivé jusqu'à nous. Malgré les ravages du temps et des barbares de plusieurs âges, l'architecture et la statuaire ont laissé d'assez nombreux monuments et d'assez magnifiques pour que nous puissions sainement juger de l'état de ces deux arts dans la Grèce. Depuis deux mille ans et plus, les chefs-d'œuvre qu'ils ont produits font à la fois les délices et le désespoir de ceux qui les cultivent. Nous pouvons voir encore les ruines du Parthénon, du temple de Thésée, du temple de Neptune à Pæstum; les musées d'Italie sont pleins des admirables reliques de la statuaire grecque; nous avons à Paris la *Vénus de Milo*, la *Diane chasseresse*, le *Gladiateur*, l'*Achille*; Munich possède les marbres d'Égine, et Londres ceux de Phidias au Parthénon. Quant à la peinture, s'exerçant sur des matériaux plus fragiles, elle n'a pu survivre aux tempêtes qui ont englouti l'ancienne civilisation tout entière et rejeté l'esprit humain, comme un autre Sisyphe, des hauteurs qu'il avait atteintes, aux humbles débuts d'une nouvelle carrière, qu'il a dû remonter par une pente longue et pénible. Nous ne connaissons point, à proprement parler, la peinture des anciens. Mais nous pouvons du moins la juger par des analogies évidentes et des indices suffisants.

D'abord elle occupa, dans l'estime des peuples de l'antiquité, la même place qu'elle occupe, au milieu des autres arts, dans l'estime des modernes ; et les noms d'Apelles, de Zeuxis, de Parrhasius, de Polygnote, de Protogène, d'Aristide, de Pamphile, de Timante, de Nicomaque, ne sont pas moins grands, pas moins illustres que ceux de Phidias, d'Alcamène, de Polyclète, de Praxitèle, de Myron, de Lysippe ou que ceux d'Hippodamus, d'Ictinus et de Callicrates[1].

Cette haute estime des anciens pour la peinture se montre encore clairement dans la valeur vénale qu'ils donnèrent à ses ouvrages. « Recherchés avec un égal empressement par les grands de Rome et par les rois, dit Émeric David (*de l'Influence du dessin sur la richesse des nations*), les chefs-d'œuvre des maîtres s'élevèrent à des prix qui nous paraissent aujourd'hui prodigieux. » S'il est vrai qu'une statue de marbre, faite par un artiste médiocre, valut couramment 12,000 francs de notre monnaie dans cette Rome où les statues, au dire de Pline, étaient plus nombreuses que les habitants, où Néron en amena cinq cents, *en bronze*, du seul temple de Delphes, et du sol de laquelle on en avait tiré, au temps de l'abbé Barthélemy, plus de soixante dix mille ; s'il est vrai que le *Diadumène* de Polyclète fut payé cent talents (540,000 francs), et que le roi Attale offrit vainement aux habitants de Gnide d'acquitter toutes leurs dettes en échange de la *Vénus* de Praxitèle ; les autres produits de cette haute industrie qui s'appelait l'art, et de laquelle Athènes conquit le monopole, s'élevaient à

[1] On sait que les deux derniers sont les architectes du Parthénon ; Hippodamus fut le constructeur de Rhodes.

une valeur qu'on ne leur croit plus de nos jours, qu'on ne leur soupçonne peut-être pas. D'après le témoignage uniforme de Plutarque et de Pline, qu'on eût démentis s'ils eussent fait des mensonges ou des exagérations, Nicias refusa d'un de ses tableaux 60 talents (324,000 francs), et en fit présent à la ville d'Athènes ; César paya 80 talents (432,000 francs) les deux tableaux de Timomaque qu'il plaça à l'entrée du temple de Venus Genitrix ; un tableau d'Aristide, qu'on nommait le *Beau Bacchus*, se vendit 100 talents (540,000 francs), comme le *Diadumène* de Polyclète ; et quand la ville de Sicyone fut chargée de dettes que ses revenus ne permettaient plus d'acquitter, elle vendit les tableaux qui appartenaient à la chose publique, et le produit de ces ouvrages lui permit de se libérer entièrement.

Périclès avait fait un bon calcul, en même temps qu'une belle œuvre, lorsqu'il dépensa, pour ériger le Parthénon sous la direction supérieure de Phidias, jusqu'à 4,000 talents (22 millions de francs) — trois fois le revenu total de la république — en travaux d'architecture, de sculpture et de peinture et en récompenses aux artistes célèbres. Il assurait à sa patrie la puissance et la richesse simplement par le moyen de sa supériorité dans les arts. Comment l'Attique, dont le territoire étroit, rocailleux, presque stérile, n'avait ni champs de blé, ni prairies, ni forêts, ni troupeaux, et ne produisait ni fer, ni chanvre, ni laine, ni cuir ; qui achetait du dehors sa nourriture, sa boisson, ses vêtements, ses meubles, ses métaux, ses bois de construction, ses voiles, ses cordages, ses chevaux, ses esclaves ; qui n'avait à livrer, en retour de tant de productions étrangères, que l'huile des arbres de Minerve, le miel de l'Hymette et le

marbre du Pentelès; comment l'Attique, « cette partie décharnée du squelette du monde, » ainsi que la nommait Platon, a-t-elle pu nourrir une population de cinquante mille citoyens libres, servie par quatre cent mille esclaves? comment s'est-elle donné une marine et une cavalerie? comment a-t-elle assujetti les îles de l'Archipel, fondé de lointaines colonies, vaincu les hordes innombrables du roi de Perse, lutté contre Philippe, résisté à Sylla? C'est qu'à défaut d'agriculture, elle avait la haute industrie ; c'est qu'elle possédait, en tous genres de belles choses, les meilleures manufactures de toute la Grèce, c'est-à-dire du monde connu. Et cette supériorité dans l'industrie, qui lui fit supplanter l'une après l'autre Égine, Sicyone, Rhodes et Corinthe, elle la devait à sa supériorité dans les arts. « La Minerve colossale de Phidias, dit Émeric David, dont on apercevait le panache du promontoire de Sunium, appelait les commerçants de tout l'univers dans les ateliers où se créaient les tableaux, les statues, les broderies, les vases, les casques, les cuirasses; dont le prix devait entretenir la richesse et la population de l'Attique. »

Ce qui précède suffit pour démontrer rigoureusement que la peinture des anciens valait leur statuaire et leur architecture, de façon que l'excellence des débris de ces deux derniers arts prouve à la fois l'excellence du premier. Certes, si, dans les âges futurs, notre civilisation périssait sous d'autres invasions de barbares, et qu'il ne restât plus, pour la faire connaître d'une autre civilisation née après elle, que les débris de Saint-Pierre de Rome et des palais de Venise, avec quelques-unes des statues qui les décorent, les hommes de ces autres temps, en voyant dans quelle estime nous tenons Ra-

phaël, Titien, Rubens, Poussin, Velazquez, Rembrandt, ne devraient-ils pas penser que les œuvres de ces peintres, quoique détruites, égalaient les œuvres encore subsistantes de Bramante et de Palladio, de Donatello et de Michel-Ange?

D'ailleurs il nous est resté des descriptions de tableaux, à défaut des tableaux eux-mêmes, et l'on a, de plus, retrouvé quelques fragments matériels de la peinture antique, qui viennent à l'appui de ce raisonnement, et ne laissent aucun doute sur l'excellence de l'art que représentent ces précieux débris. Telles sont, d'une part, et sans compter les éloges détaillés de Cicéron et de Quintilien, les descriptions que fait Pausanias des peintures du Pœcile à Athènes et de la Lesché à Delphes [1], celles que fait Pline des tableaux de *Vénus* et de la *Calomnie* par Apelles et de *Pénélope* par Zeuxis, celle enfin que fait Lucien de l'*Hélène courtisane* par ce dernier peintre. Tels sont, d'une autre part, les vases peints, qu'on appelle improprement étrusques, et qui sont grecs, de fabrication comme de style. Telles sont encore les arabesques des bains de Titus, découvertes sous l'église de San Pietro in Vincula, lors des excavations commandées par Léon X, les fresques trouvées dans le *sépulcre des Nasons*, dans les catacombes païennes, dans quelques chambres sépulcrales, et plus récemment les fresques d'Herculanum et de Pompéi, beaucoup plus importantes, quoique simples décorations de maisons bourgeoises dans de petites villes à 50 lieues de Rome. Tels sont aussi quelques dessins

[1] Pausanias cite, dans ces fameuses pinacothèques, la *Prise de Troie* par Polygnote, la *Bataille de Marathon* par Panœnus, le *Combat de cavalerie de Mantinée*, où le fils de Xénophon, Grillus, blessa mortellement le grand Epaminondas, le *Poëte Eschyle* combattant à Marathon, etc.

monochromes sur marbre et sur pierre ; par exemple, *Thésée tuant le Centaure* et les *Dames jouant aux osselets*, merveilleuses compositions tracées sur marbre blanc avec une espèce de sanguine que Pline appelle *cinabris indica*, toutes deux au musée de Naples ; telles sont enfin quelques mosaïques grecques et romaines, entre autres l'admirable mosaïque trouvée à Pompéi dans la maison dite *du Faune*, parce qu'elle avait déjà livré le charmant petit *Faune dansant*, honneur du cabinet des bronzes, au même musée de Naples.

Cette mosaïque, le plus important vestige de la peinture des anciens qui soit arrivé jusqu'à nous, ne peut être autre chose que la copie d'un tableau, probablement de l'un des tableaux grecs apportés à Rome après la conquête. On peut le croire de Philoxène, d'Érétrie, élève de Nicomaque, de qui l'on sait qu'il peignit, en effet, pour le roi Cassandre, une des batailles d'Alexandre contre les Perses. La mosaïque formait le pavé du *triclinium* (salle à manger) dans la maison du *Faune*. Entourée d'une espèce de cadre, elle réunit vingt-cinq personnages et douze chevaux, à peu près de grandeur naturelle, et forme ainsi un véritable tableau d'histoire. Elle représente certainement l'une des batailles d'Alexandre contre les Perses, et probablement la victoire d'Issus, car le récit de Quinte Curce (lib. III) est parfaitement d'accord avec l'œuvre du peintre.

Si le tableau original, dont cette mosaïque doit être une copie, est d'origine grecque, le peintre et l'historien auront puisé aux mêmes traditions ; s'il est d'origine romaine, l'artiste aura porté sur sa toile les détails donnés par l'historien d'Alexandre, comme de nos jours, par exemple, Louis David a com-

posé son *Léonidas* sur le récit de Barthélemy (Introd. au *Voyage d'Anacharsis*).

La simple vue des divers objets que nous avons mentionnés démontre invinciblement, d'abord que les peintres de l'antiquité savaient traiter tous les sujets, mythologie, histoire, paysages, marines, animaux, fruits, fleurs, costumes, ornements, et jusqu'à la caricature ; ensuite que, traitant de grands sujets et embrassant de vastes compositions, ils savaient y mettre une belle ordonnance, une heureuse disposition de groupes, des plans divers, des raccourcis, du clair-obscur, le mouvement, l'action, l'expression du geste et du visage, toutes les qualités enfin de la haute peinture, que les modernes ont communément refusées aux anciens pour s'en croire les inventeurs.

D'Athènes passons à Rome.

Honteux d'être, en toute chose de goût, les disciples des Grecs asservis, et quoique l'ancienne loi religieuse des Latins fût, comme celle des Hébreux, hostile aux images, les Romains se vantèrent d'avoir une école nationale de peinture. Leurs écrivains prétendirent que, vers l'an 450 de Rome, un membre de l'illustre famille des Fabius, surnommé Pictor, et qui tirait son nom de sa profession, avait exécuté des peintures dans le temple de la Santé[2]. Ils citèrent aussi, dans le siècle suivant, un certain poëte dramatique, nommé Pacuvius, neveu du vieil Ennius, qui aurait peint lui-même les déco-

[1] La confrontation détaillée de cette mosaïque avec le récit de Quinte Curce se trouve dans l'introduction aux *Musées d'Italie*, note 1, page 5, de la troisième édition. — Librairie L. Hachette et Cie.

[2] C'est ce même Fabius Pictor qui écrivit, en grec, la première *Histoire romaine*, deux siècles avant Tite Live.

Bataille d'Issus. — Mosaïque trouvée à Pompéi.

rations de son théâtre, ce que fit encore, cent ans plus tard, Claudius Pulcher. On raconte en outre que Lucius Hostilius exposa, dans le Forum, un tableau où il s'était représenté montant à l'assaut de Carthage, ce qui lui valut tant de popularité qu'il fut nommé consul l'année suivante. Tout cela paraît fort douteux, et ressemble aux contes de Tite Live sur le berceau de Rome. Ce qui est vrai, incontestable, c'est que, lorsqu'ils pénétrèrent en conquérants dans la Grèce, les Romains ne montrèrent aucun goût pour les arts, aucune connaissance. Ils commencèrent, en vrais barbares, par briser les statues et éventrer les tableaux. Enfin, Metellus et Mummius, arrêtant la fureur stupide des soldats, envoyèrent pêle-mêle à Rome ce qu'ils trouvèrent dans les temples de la Grèce, mais sans se faire une exacte idée de la valeur de ces dépouilles opimes. Ce Lucius Mummius, qui déposa dans le temple de Cérès le célèbre *Beau Bacchus* d'Aristide, était d'une telle ignorance qu'après la prise de Corinthe, il menaça ceux qui portaient à Rome les tableaux et les statues pris dans cette ville de les forcer, s'ils les perdaient en route, à en fournir de neufs[1].

Les Romains, en imitant leurs voisins les Étrusques, dont ils empruntèrent l'industrie et les arts, devinrent grands architectes, et surtout grands ingénieurs; ils construisirent des routes, des chaussées, des ponts, des aqueducs, qui, survivant à leur empire, excitent encore aujourd'hui notre étonnement et notre admiration. Mais, pour les arts de sculpter et de peindre, ils n'en eurent une véritable connaissance que par les ouvrages des

[1] ...Si eas perdidissent, novas eos reddituros. (Velleius Paterculus.)

Grecs[1]. Bien plus : à Rome même, il n'y eut guère d'autres artistes que les artistes grecs, qui allaient, comme les grammairiens et les pédagogues, exercer leur profession dans la capitale du monde. Ce fut un peintre grec, Métrodore, d'Athènes, qui vint exécuter à Rome, pour le triomphe de Paul Émile, les tableaux qu'on portait processionnellement à la suite du général vainqueur, et que Tite Live appelle *simulacra pugnarum picta*. Transplantés hors de leur pays, réduits à la condition d'artisans, les artistes grecs n'eurent plus à Rome ces inspirations originales que donnent seules l'indépendance et la dignité. Ils y formèrent une école d'imitation, qui dut nécessairement s'altérer et décroître. La peinture d'ailleurs se trouva bientôt retombée au dernier rang des trois arts du dessin. Nécessaire aux grands travaux commandés par les empereurs, l'architecture fut honorée et partant cultivée ; la sculpture aussi, qui fournissait aux temples nouveaux les statues des Césars déifiés. Mais la peinture, réduite à décorer l'intérieur des maisons, devint en quelque sorte un art domestique, un simple métier.

Aussi, quoiqu'ils eussent défendu la peinture aux esclaves, les Romains dédaignaient d'en faire leur profession. L'on cite bien, parmi les peintres, un certain Turpilius, chevalier ; mais il habitait Vérone. On cite encore Quintus Pedius, fils d'un personnage consulaire; mais il était muet de naissance, et, pour que sa famille lui fît apprendre la peinture comme passe-temps, il fallut l'expresse permission d'Auguste. Enfin, le peintre

[1] Græcia capta ferum victorem cepit, et artes
 Intulit agresti Latio. (Hor.)

Amulius, qui a laissé quelque réputation, travaillait sans quitter la toge (*pingebat semper togatus*; Pline), pour n'être pas confondu avec les étrangers et pour garder dans cet exercice la dignité de citoyen romain. La décadence était flagrante. Peu à peu, l'on en vint à préférer la richesse à la beauté, c'est-à-dire les métaux précieux aux simples couleurs. Pompée avait exposé son portrait fait en perles, et Néron imagina de dorer l'*Alexandre* en bronze de Lysippe, après s'être fait peindre lui-même dans un portrait de 120 pieds de haut, folie pour laquelle il semble que Pline a dit : *Nostræ ætatis insaniam in pictura non omittam.* Enfin, l'on cultiva de préférence la ciselure, la damasquinerie ; et la peinture, perdant toute noblesse et tout caractère, fut décidément réduite au rôle de décoration d'intérieur, au style conforme à cet abaissement. « Ludius, dit Pline, inventa l'art charmant des décorations pour les murs des appartements, où il sema maisons de plaisance, portiques, arbrisseaux, bosquets, forêts, collines, étangs, fleuves, rivages, en un mot tout ce que désire le caprice de chacun. » Pline cite également les petits sujets d'un certain Pyréicus, qui peignait des boutiques de cordonnier et de barbier, des ânes, des provisions de cuisine, sans doute à l'imitation de Ctésiloque, inventeur du burlesque chez les Grecs. Approuver et louer de tels sujets, c'était montrer où s'étendait déjà la décadence.

Ainsi marchèrent les choses jusqu'au règne des Antonins, qui tentèrent de rendre aux arts quelque chaleur et quelque dignité. Après Marc Aurèle, le mal augmente, la décadence s'aggrave, la chute arrive. Les guerres civiles sans cesse renaissantes, les désastres militaires

les déchirements intérieurs, les soulèvements des provinces, la résistance aux barbares frappant à toutes les frontières, la confusion générale, enfin tous les fléaux déchaînés sur le monde par le césarisme, qui précédèrent la ruine et le démembrement de l'empire, étaient peu propres à ranimer le goût, à relever l'art abaissé, à lui rendre son éclat et sa puissance. Aussi ne faut-il plus dès lors s'occuper de ses transformations, de ses phases, de ses modes, mais de son existence. Il ne faut plus que savoir si la décadence est allée jusqu'à l'abandon, jusqu'à l'extinction totale; et s'il est vrai qu'il existe quelque immense lacune qui marque, à ses deux points extrêmes, d'une part la mort de l'art ancien, de l'autre la naissance de l'art moderne.

CHAPITRE II

LA PEINTURE DANS LE MOYEN AGE

Si je ne m'abuse, il n'est pas impossible de renouer par certains anneaux cette chaîne rompue, et de rattacher l'art des modernes à l'art des anciens par le fil de la tradition.

Constantin ayant porté de Rome à Byzance le siége de l'empire, précisément à l'époque où nous sommes arrivés, ce grand événement m'oblige à scinder en deux parties l'histoire de l'art. Nous le suivrons d'abord dans le Bas-Empire, jusqu'à la prise de Constantinople : puis nous viendrons le retrouver en Italie, d'où il était parti, où il est revenu.

Après avoir fait monter le christianisme sur le trône, Constantin s'attacha à décorer pompeusement sa nouvelle capitale, à en faire une autre Rome. Il y bâtit des églises, des palais, des thermes; il y porta d'Italie plusieurs objets d'art et se fit suivre des artistes, qui ont besoin d'approcher le prince et la cour. Comme il était arrivé à Rome depuis Auguste, qui se vantait « d'avoir

trouvé une ville en briques et de la laisser en marbre, » l'architecture, qui se fit promptement orientale, devint à Byzance le premier des arts. Cependant, pour lui être inférieure, la peinture ne fut pas abandonnée. On sait que l'empereur Julien, pour indiquer ses goûts, ses talents, ses succès, se fit peindre couronné par Mercure et Mars; on sait aussi que Valentinien, qui se piquait d'écrire, était encore peintre et sculpteur [1].

Pour se venger de la réaction païenne essayée par Julien, qu'ils nommèrent l'Apostat, les chrétiens se mirent à détruire, en aveugles furieux, tous les vestiges de l'antiquité antérieure au Christ, temples, livres, œuvres d'art. « Ardents à anéantir tout ce qui pouvait rappeler le paganisme, les chrétiens, dit Vasari, détruisirent non-seulement les statues merveilleuses, les sculptures, les peintures, les mosaïques et les ornements des faux dieux, mais encore les images des grands hommes qui décoraient les édifices publics. »

Sous l'empereur Théodose le Grand, au quatrième siècle, prit naissance la funeste secte des iconoclastes ou *briseurs d'images*. Ce fut le signal d'une nouvelle destruction de statues et de tableaux antiques. Toutefois, si la colonne Théodosienne, digne émule de la Trajane, témoigne de la culture des arts du dessin, les écrits de saint Cyrille, qui vivait à l'époque de cet empereur, en fournissent des preuves irrécusables. Dans le sixième des dix livres qu'il écrivit contre l'empereur Julien, un chapitre a pour épigraphe : Nos peintures enseignent la piété (*nostræ picturæ pietatem docent*). Il y adjure les peintres d'enseigner aux enfants la tem-

[1] Scribens decore, venusteque pingens et fingens. (Ammien Marcellin.)

pérance et aux femmes la chasteté[1]. J'ignore comment les peintres s'y prenaient pour traduire sur la toile de semblables sermons. Dans son livre contre les *Anthropomorphites*, le même saint Cyrille soutient l'opinion des artistes de son temps, qui croyaient devoir faire de Jésus *le plus laid des enfants des hommes*. Il est remarquable que, sur cette question — si Jésus doit avoir dans ses images la beauté qui charme et rappelle une origine céleste, ou la laideur qu'exige l'extrême humilité de sa mission parmi les hommes — l'Église ne s'est jamais prononcée. Les Pères, ainsi que les savants, sont restés de tout temps divisés. L'opinion que Jésus devait être laid, soutenue par saint Justin, saint Clément, saint Basile, saint Cyrille, fut la plus répandue. Celse, le médecin païen, en triomphait : « Jésus n'était pas beau, dit-il, donc il n'était pas Dieu. » Les plus éminents des Pères, saint Grégoire de Nysse, saint Jérôme, saint Ambroise, saint Augustin, saint Jean Chrysostome, soutinrent vainement l'opinion contraire. Vainement encore, au douzième siècle, saint Bernard affirmait que, nouvel Adam, Jésus surpassait en beauté même les anges. La plupart des théologiens, jusqu'à Saumaise, jusqu'aux bénédictins Pouget et Delaruc, dans le siècle passé, reprochèrent aux peintres d'avoir pris trop de licence en donnant au Christ la beauté physique ; et, pour faire cesser le débat, le jésuite Vavasseur, dans sa dissertation *de Forma Christi*, affirme que les femmes voulaient que le Christ fût très-beau, et les hommes

[1] Animus nobis est, pictor, velle docere pueros intemperantiam damnum ipsis afferre, volumusque suadere mulieribus inhonestam vitam ipsis esse perniciosam.

qu'il fût très-laid. (Voir le *Discours historique sur la peinture au moyen âge*, d'Émeric David.)

En tout cas, les écrits des Pères suffisent à prouver que les peintures chrétiennes étaient alors fort communes. Elles affectaient le plus habituellement des formes allégoriques. On représentait Jésus, sa mission et son sacrifice sous les traits de Daniel dans la fosse aux Lions, de Jonas englouti par la baleine, du Bon Pasteur rapportant la brebis égarée, même d'Orphée charmant les animaux, ou de l'Agneau soumis, ou du Phénix radieux. Ce fut le concile de Constantinople, appelé *Quinisexte* (cinquième et sixième), en 692, qui ordonna d'abandonner les emblèmes pour les actions et de revenir à la peinture d'histoire sacrée. Cependant, le goût continuait à s'altérer, et, de plus en plus, au détriment de la peinture. On ne trouvait beau que ce qui était riche. Quand le marbre semblait trop pauvre pour matière à la sculpture, quand on faisait des statues en porphyre, en argent, en or, on ne pouvait plus se contenter pour les tableaux d'une toile tendue entre des châssis. La peinture exista, sans nul doute, car il est avéré qu'on envoyait dans les provinces les portraits des empereurs à leur avénement, ainsi qu'il arriva, par exemple, pour Eudoxie, femme d'Arcadius, lorsqu'elle prit le titre d'Auguste, en 395 ; et Théodose II, celui qui érigea, en 425, une sorte d'université à Constantinople, cultivait personnellement la peinture, comme Valentinien. Mais la mosaïque, plus brillante, et souvent formée de matériaux précieux, fut préférée pour la décoration des temples et des palais. Plus tard, à l'époque des désordres sanglants qui accompagnèrent et suivirent le règne de Zénon, on vit la peinture pro-

stituée au dernier emploi qu'elle pût avoir, servant à tracer ces figures grossières et bizarres qui formaient les talismans, les abraxas, les amulettes de toute sorte, devenus à la mode chez un peuple superstitieux.

On sait que Justinien commanda de grands ouvrages d'architecture. Il fit élever un nouveau temple à la Sagesse divine (Sainte-Sophie) par les architectes Anthémius de Tralles et Isidore, de Milet, et fut appelé, comme Adrien, *Reparator orbis*. C'est à cette époque, et précisément à l'occasion de ces constructions architecturales, qu'arriva le triomphe complet de la mosaïque sur la peinture. Procope dit positivement que, pour orner certaines pièces du palais de l'empereur, on employait, au lieu de la fresque ou de la peinture à l'encaustique, de brillantes mosaïques en pierres coloriées, qui retraçaient les victoires et les conquêtes des armées impériales. Dès lors la mosaïque fut en honneur, et, détrônant la vraie peinture, elle devint proprement l'art des Grecs du Bas-Empire. Chez eux, le goût s'était pleinement dépravé, et l'on sentait, dans leurs œuvres comme dans leurs actions et leur caractère, un complet abaissement de l'esprit. Mêlée à celle de l'Orient, la science architecturale n'était plus qu'une prodigalité confuse d'ornements capricieux. La statuaire, non moins dégénérée et bizarre, créait uniquement des figurines de métal ou même de mélanges de métaux ; enfin la peinture se faisait avec des émaux, des pierreries, des ciselures d'or et d'argent.

Après Justinien, les querelles théologiques s'enveniment jusqu'à devenir des guerres civiles ; et tandis que le mahométisme, iconoclaste lui-même, naissait presque dans le voisinage des lieux saints, la secte des icono-

clastes, grandissant toujours, finissait par monter sur le trône avec Léon l'Isaurien (726). L'autre Léon, l'Arménien, et Michel le Bègue, embrassèrent cette hérésie, qui s'exerça avec fureur ; jusqu'à ce point que Théophile, fils de Michel, fit brûler, en 840, un moine nommé Lazare, pour le punir d'avoir peint des sujets sacrés. Enfin Basile le Macédonien, ennemi de l'hérésie et de ses excès, rétablit, en 867, le culte des images et rendit aux arts leur libre exercice. Il fallut alors, ou que d'anciens artistes se fussent conservés malgré la proscription — qui n'avait frappé d'ailleurs que les images religieuses — ou que de nouveaux artistes se formassent rapidement, car Basile, le plus grand constructeur d'édifices après Constantin et Justinien, avait dans ses palais, au dire des historiens, tant de tableaux représentant les batailles qu'il avait gagnées et les villes qu'il avait prises, que les portiques, les murs, les plafonds, les pavés en étaient couverts. Délivrés des iconoclastes, les arts du dessin purent reprendre haleine et respirer librement jusqu'au temps des croisades, à la fin du onzième siècle.

Personne n'ignore que ces grandes migrations armées jetèrent l'Europe aussi bien sur Constantinople que sur Antioche ou Jérusalem, et qu'en 1204, la capitale du Bas-Empire fut emportée d'assaut par les croisés sous Baudouin de Flandre. Dans le sac de cette ville périrent le *Jupiter Olympien* de Phidias, la *Junon de Samos* de Lysippe et d'autres grandes œuvres de l'antiquité, en même temps qu'une multitude d'objets d'art qu'une mode de mauvais goût avait chargés d'ornements précieux. Mais, après le partage momentané de l'empire grec entre les Français et les Vénitiens, après l'établissement des Gé-

nois et des Pisans dans le Bosphore, lorsqu'un état plus régulier succéda aux désordres de la conquête, commença, pour les Occidentaux, la communication de l'art grec ancien, dont les monuments étaient alors bien mieux conservés à Byzance qu'à Rome, tant de fois saccagée par les barbares, et aussi la communication d'un art nouveau, l'art des Grecs modernes, qui avaient leur architecture, leur statuaire, leurs fresques et leurs mosaïques. Puis, après l'expulsion des croisés et la destruction de leur empire éphémère, Michel Paléologue, qui releva un moment l'empire grec, rendit également quelque vie aux beaux-arts et n'oublia point la peinture.

On sait qu'il avait fait aussi retracer dans son palais ses principales victoires et placé son portrait peint dans Sainte-Sophie. Depuis Michel, l'empire, menacé par les Turcs, qui s'étendent et débordent sur ses possessions asiatiques, n'est plus occupé que de sa résistance ou de ses disputes sur la lumière du Thabor, jusqu'à Mahomet II, qui enlève enfin Constantinople d'assaut le 29 mai 1453. Les arts alors, comme les lettres, vont chercher refuge en Italie, où nous allons reprendre leur histoire à partir du premier Constantin.

Entre la translation du siège de l'empire à Byzance et la prise de Rome par Odoacre et les mercenaires mécontents, en 476, nul autre événement n'est à rapporter que les attaques et l'invasion des barbares. Il faut donc partir de leur conquête. On sait de quels effroyables désastres elle fut accompagnée et combien d'objets inestimables périrent dans les saccages réitérés que Rome eut à subir. Pendant la domination très-

courte des premières hordes du Nord, il y eut comme un sommeil répandu sur tous les travaux de l'intelligence, et les seuls ouvrages de cette triste époque que l'on puisse rattacher à la peinture sont quelques mosaïques servant de pavés dans les appartements ou les salles de bain.

Enfin les Goths survinrent, chassèrent les peuplades qui les avaient devancés et fondèrent un empire. Comme en Espagne, leur apparition en Italie fut une délivrance, et, dans les deux péninsules, ils montrèrent la même douceur de mœurs, le même esprit de justice, d'ordre et de conservation. Malheureusement pour l'Italie, leur domination y dura moins qu'en Espagne. Le grand Théodoric, grand du moins jusqu'à sa vieillesse, qui s'était attaché Symmaque, Boëce et Cassiodore, arrêta autant qu'il put les ravages et mit tous ses soins à préserver les monuments antiques. *Ayant eu le bonheur*, suivant sa propre expression, *de retrouver à Rome un peuple de statues et un troupeau de chevaux de bronze*, il fit lui-même élever, pour les recueillir, quelques ouvrages d'architecture. On voit avec surprise ce barbare recommander l'imitation des anciens à son architecte Aloisius, qu'il avait fait *comte* (*comes*) et qu'il appelait *Votre Sublimité*, recommander surtout, par un instinct de bon goût peu commun, de mettre les constructions nouvelles d'accord avec les anciennes. Son digne ministre Cassiodore cultivait personnellement la peinture, au moins celle du temps. Il raconte lui-même, dans ses *Epistolæ*, qu'il se plaisait à enrichir d'ornements peints en miniature les manuscrits du monastère qu'il avait fondé en Calabre, et Beda, qui avait vu ces figurines et ces ornements des manuscrits de Cassiodore, dit que

rien n'était plus soigné, plus parfait [1]. Malheureusement tous ces ouvrages périrent dans la suite, comme ceux des anciens, et l'on n'a rien conservé de ce temps que des mosaïques.

Les Goths, *presque semblables aux Grecs*, dit leur historien Jornandès, ne résistèrent pas longtemps aux guerres civiles qui éclatèrent après Théodoric, aux attaques des Romains de Byzance conduits par Narsès, et à celles des nouveaux peuples qui se précipitaient du Nord par-dessus les Alpes.

Dès le milieu du sixième siècle, les Lombards, sous Alboin, s'étaient rendus maîtres de l'Italie. La domination de ces nouveaux conquérants fut toujours troublée par des querelles intestines, toujours combattue par les exarques de Ravenne, lieutenants des empereurs de Constantinople. Dans une telle situation, dans l'anarchie féodale qui commençait à peupler l'Italie de petits tyrans, les arts ne pouvaient être que faiblement cultivés. Cependant le roi Antharis, devenu chrétien pour complaire à sa femme Théodelinde, comme Clovis aux prières de Clotilde, fit élever ou réparer des églises qu'il orna de sculptures et de peintures. Puis Théodelinde, restée veuve et reine, fonda la célèbre résidence de Monza, près de Milan. On trouve dans les écrits du Lombard Warnfried, d'Aquilée, connu sous le nom de Paul Diacre, une description minutieuse des peintures du palais de Monza, qui rappelaient les exploits des armées lombardes. D'après ces peintures, qu'il avait sous les yeux, il décrit tout l'accoutrement de ses compatriotes, ou plutôt de ses ancêtres, car il vivait deux siècles plus

[1] Nihil figuris illis perfectius, nihil accuratius. — De templo Salomonis.

tard. Luitprand continua l'œuvre de Théodelinde. Ennemi des iconoclastes, par les conseils de Grégoire II, il s'appliqua à décorer les églises de fresques et de mosaïques.

L'éloignement de la cour impériale, puis la domination des barbares, devenus chrétiens et dévots, avaient donné une grande importance aux évêques de Rome. A la faveur des longues guerres entre les rois lombards et les exarques de Ravenne, les papes fondèrent leur puissance temporelle, se firent un territoire et devinrent souverains. Cette circonstance fut heureuse pour les arts, qui trouvèrent en eux des protecteurs naturels et dont Rome, restaurée par la papauté, devint le centre et la capitale. Malgré l'approche d'Attila, que saint Léon arrête aux portes de la ville sainte; malgré le pillage auquel la livre Genséric, moins timoré que le farouche roi des Huns, on voit commencer et continuer le travail successif des papes pour la restauration de Rome. Avant de quitter cette vieille capitale du monde, Constantin y avait élevé l'ancien Saint-Pierre, l'ancien Saint-Paul, Sainte-Agnès, Saint-Laurent. Les papes décorèrent à l'envi ces églises, et l'on peut mentionner principalement le grand ouvrage de saint Léon, qui fit peindre sur une muraille de la basilique toute la série des papes, entre saint Pierre et lui. Cet ouvrage du cinquième siècle s'est continué jusqu'à nos jours, et Lanzi le cite justement pour preuve de cette assertion qui commence son livre : « Qu'il y ait eu des peintures en Italie, même dans les siècles barbares, c'est ce que démontrent plusieurs peintures qui ont échappé aux injures du temps. Rome en possède de très-anciennes. »

Dans le *Liber pontificalis*, Anastase le Bibliothécaire,

où l'auteur quel qu'il soit de ce livre, donne le détail très-complet des travaux de sculpture, ciselure, orfévrerie, faits dans ces églises fondées par Constantin. Quant aux peintures, dont il parle également, elles ont toutes péri, sauf les mosaïques et les fresques retrouvées dans les catacombes chrétiennes. Mais Anastase signale un nouveau genre de peinture qui commençait à devenir à la mode dans ces temps où les métaux seuls avaient du prix, je veux dire la peinture en broderie, c'est-à-dire exécutée en fils d'or et d'argent sur des étoffes de soie. Il cite entre autres une chasuble du pape Honoré Ier (625), dont les broderies représentaient la *Délivrance de saint Pierre* et l'*Assomption de la Vierge*.

Cet art de la broderie était venu de l'Orient par les Grecs de Byzance. Il fut connu des Grecs anciens, et même très-anciens, témoin les tapisseries de Pénélope, en couleurs diverses et à personnages. Il fut également connu des Romains, suivant ce qu'on lit dans Cicéron, reprochant à Verrès ses vols en Sicile [1]: Au temps de saint Jean Chrysostome (quatrième siècle), la toge d'un sénateur chrétien contenait jusqu'à six cents figures, ce qui faisait dire avec douleur à l'éloquent *Bouche-d'or* : « Toute notre admiration est réservée aujourd'hui pour les orfévres et les tisserands. » Ce fut surtout en Italie que l'art de broder fit des progrès. Il suffit de citer pour exemple la fameuse tapisserie de la comtesse Mathilde, cette célèbre amie de Grégoire VII, qui régna sur la Toscane, Modène, Mantoue, Ferrare, de 1076 à 1125, et qui accrut par ses donations ce qu'on nomme le patrimoine de Saint-Pierre.

[1] Neque ullam picturam, neque in tabula, neque TEXTILI fuisse.

Lorsque Charlemagne, après avoir détruit le royaume lombard, se fut fait couronner à Rome empereur d'Occident, il y eut pour les arts un moment de grande espérance. Que ne devaient-ils pas attendre de la puissante protection d'un prince qui comprenait, sans la posséder, les avantages de la science, qui réunissait autour de sa personne le Lombard Paul Diacre, Pierre de Pise, Paulin d'Aquilée, l'Anglais Alcuin et son élève Éginhard? Mais de continuelles expéditions militaires lui laissèrent trop peu de loisir pour qu'il pût donner aux arts une impulsion qui eût demandé tous ses soins et tout son temps. Charlemagne fit seulement exécuter quelques bas-reliefs, quelques mosaïques, quelques manuscrits ornés, pour son église bien-aimée d'Aachen (Aix-la-Chapelle). Mais les papes, tranquilles en Italie sous son protectorat, prirent le rôle qu'il ne pouvait remplir. Adrien Ier, qui lui vantait dans ses lettres les ouvrages de peinture commandés par ses prédécesseurs, faisait peindre lui-même sur les murailles de Saint-Jean de Latran les pauvres qu'il nourrissait [1], et son successeur Léon III fit représenter à fresque la *Prédication des Apôtres*, dans la tribune du *triclinium*, au palais de Latran, dont la voûte était peinte en mosaïque.

Le partage et l'affaiblissement de l'empire de Charlemagne devaient aider à l'agrandissement des papes, qui s'appliquèrent toujours à désunir l'Italie pour y régner à la faveur de cette division. Mais, à mesure qu'elle augmentait, leur puissance devint plus attaquée et plus turbulente. Le grand schisme d'Orient, les nombreux antipapes, les longues querelles de Grégoire VII et

[1] Pauperes picti cernebantur.

d'Henri IV, d'où naquirent les factions des guelfes et des gibelins, causèrent des troubles si sanglants et si prolongés, qu'on vit, pour la seconde fois, une sorte d'interruption dans la culture des arts. Il y a, entre le neuvième et le onzième siècles, c'est-à-dire pendant l'époque de la plus grossière ignorance et des plus épaisses ténèbres du moyen âge, une véritable et complète lacune, où la série des monuments vient à manquer. L'on ne trouve plus, dans cette époque, en fait de peinture, que les travaux de quelques cénobites ornant des missels dans la paix et l'obscurité du cloître. Il y eut alors, comme le remarquent judicieusement les annotateurs de Vasari (MM. Jeanron et Leclanché), « moins l'ignorance de l'antiquité, dont tant de débris subsistaient encore, qu'un général ennui de la science antique, une insurmontable apathie pour ses exigences, une perpétuelle indifférence pour ses formules. »

C'est au onzième siècle, après ce terrible *an mille*, qui devait amener la fin du monde, lorsque, à la faveur des querelles toujours renaissantes entre les empereurs et les papes, se forment ou grandissent les républiques italiennes, Venise, Florence, Gênes, Pise, Sienne, lorsque les Normands, reprenant la Sicile aux Arabes, forment un empire dans le midi de l'Italie, qu'on trouve clairement à renouer la chaîne traditionnelle et qu'apparaissent les premiers symptômes de la future renaissance. C'est à peu près de ce temps que sont les différentes images de la Vierge attribuées à saint Luc, ainsi que les peintures des caveaux du *Duomo* d'Aquilée, de Santa Maria Primesana à Fiesole, de Santa Maria Prisca à Orvieto, enfin de la cathédrale de Sienne, entre autres la *Madonna delle Grazie* et la *Madonna di Tressa*. A la

même époque, et même avant les croisades, commence, entre les artistes du Bas-Empire et ceux de l'Italie, une communication devenue bien nécessaire à ces derniers après une si longue interruption dans la pratique de l'art. C'est alors que vinrent, de Constantinople et de Smyrne, quelques peintures grecques, telles qu'une madone qui est à Rome dans Santa Maria *in Cosmedin*, une autre au camerino du Vatican, desquelles Lanzi dit qu'il ne connaît en Italie aucun ouvrage des Byzantins mieux peint et mieux conservé. C'est encore dans le onzième siècle que les Vénitiens appelèrent les mosaïstes grecs auxquels sont dues les vieilles grandes mosaïques de leur singulière et toute orientale basilique de Saint-Marc, telles que la *Pala d'Oro*, sur le maître-autel, le *Baptême du Christ*, etc. D'autres mosaïstes grecs furent appelés en Sicile, dans le douzième siècle, par le Normand Guillaume le Bon, lorsqu'il bâtit sa célèbre cathédrale de Monréale.

Alors enfin l'art national se réveille en Italie, et, après ces longues ténèbres qu'on nomme le moyen âge, on voit poindre de toutes parts les premières lueurs de la lumière qu'une civilisation nouvelle va répandre sur l'humanité. Ce n'est pas que la situation de cette contrée fût paisible et prospère. La querelle d'Othon IV et d'Innocent III, ce digne héritier de Grégoire VII, avait ravivé la haine des partis guelfe et gibelin. Sous Frédéric II, la ligue des villes lombardes, les exigences de Grégoire IX et d'Innocent IV, entretinrent cette guerre incessante entre l'empire et la papauté. Mais, au milieu de ces conflits, où la parole se mêlait au bruit des armes, où chacun voulait prouver qu'il avait le droit autant que la force, les intelligences avaient secoué leur

assoupissement, et l'esprit humain s'était remis en marche. Malgré ses fautes et ses revers, Frédéric II contribua beaucoup à ce mouvement. C'était un prince éclairé, savant pour son époque, qui s'était formé une cour polie et romanesque. Roi des Deux-Siciles en même temps qu'empereur d'Allemagne, il résida presque toujours en Italie, où il composait des vers en idiome vulgaire, et faisait traduire en latin nombre de livres grecs ou arabes. Frédéric fit élever plusieurs châteaux de plaisance qu'il aimait à décorer de colonnes et de statues. Les médailles de son règne sont d'un style et d'une finesse qu'on avait désappris depuis l'antiquité. Enfin, il faisait peindre sous ses yeux et sous sa direction les ornements en miniature des livres qu'il composait. Les princes de la maison d'Anjou suivirent son exemple, et les papes ne voulurent pas plus céder à l'empereur sur ce point que sur le reste de leurs prétentions. Il y eut à cette époque une série de souverains pontifes, Honoré III, Grégoire IX, Innocent IV, Nicolas IV, qui firent orner de fresques et de mosaïques les portiques et les vastes tribunes de leurs églises.

Par un résultat peut-être inattendu, mais qu'entraînait la force des choses, l'agitation même de l'époque tourna au profit de toutes les connaissances, de toutes les lumières, et surtout au profit de l'art. Les républiques, les villes libres ou coalisées, les petits États, tous ces fragments de l'Italie morcelée, se disputaient par tous les moyens la prééminence. Chacun d'eux voulait l'emporter sur ses rivaux par l'importance des établissements, par la beauté des œuvres de ses artistes. D'une autre part, les maîtres que se donnèrent la plupart de ces États, ou ceux qui s'y érigèrent en maîtres.

se faisant de nouveaux Périclès et devançant les Médicis, voulurent flatter aussi la vanité de leurs concitoyens, les occuper, les satisfaire. On comprend ce que devait produire ce double sentiment, ce double besoin. De là, en effet, les vastes cathédrales, les somptueux monastères, les palais, les maisons communes ; de là le goût général, l'émulation, l'ardeur passionnée, tous les stimulants et toutes les qualités d'un travail noble, fait au grand jour, qui ambitionne et que récompensent les suffrages publics. Lorsque, en 1294, Florence décrète l'érection de sa cathédrale, elle charge le podestat de la seigneurie « d'en tracer le plan avec la plus somptueuse magnificence, de telle sorte que l'industrie et le pouvoir des hommes n'inventent et n'entreprennent jamais rien de plus vaste et de plus beau, attendu qu'on ne doit pas mettre la main aux ouvrages de la commune à moins d'avoir le projet de les faire correspondre à la grande âme que composent les âmes de tous les citoyens unis dans une seule et même volonté. » Qui tient, à cette époque lointaine, un si magnifique et si fier langage ? N'est-ce pas Périclès commandant à Jctinus et à Phidias l'érection du temple de la vierge, fille de Jupiter ? Non, c'est tout simplement la *seigneurie*, la commune de Florence. Mais Florence est la moderne Athènes.

CHAPITRE III

LA PEINTURE AU TEMPS DE LA RENAISSANCE

Ce fut en Toscane, l'antique Étrurie, la première institutrice de Rome, que commença le mouvement pour les arts, et d'abord par la réforme de la sculpture. Le premier de tous, Nicolas de Pise, en étudiant avec soin les bas-reliefs d'un vieux sarcophage où l'on avait enseveli le corps de Béatrix, mère de la comtesse Mathilde, et qui représentaient une *Chasse de Méléagre* ou *d'Hippolyte*, retrouva, démêla le style des anciens, qu'il parvint à imiter dans ses ouvrages. On le nomma *Nicola dell' Urna*, pour avoir fait, en 1231, la belle urne de Saint-Dominique. Si l'on se reporte aux grossières ébauches de bas-reliefs par lesquelles, moins d'un demi-siècle avant lui, un certain Anselme, appelé cependant *Dedalus alter*, avait célébré la reprise de Milan par Frédéric Barberousse, on voit quelle distance avait parcourue ce premier rénovateur de l'art. Après Nicolas de Pise vinrent successivement son fils Giovanni, son élève Arnolfo, les frères Agostino et Agnolo de Sienne, puis

Andrea de Pise, puis Orcagna, puis enfin, à Florence, Donatello et Ghiberti.

« La peinture et la sculpture, dit Vasari, ces deux sœurs nées le même jour et gouvernées par la même âme, n'ont jamais fait un pas l'une sans l'autre. » Il fallait donc que la peinture suivît de près le mouvement qu'avaient imprimé à l'art tout entier Nicolas de Pise et ses continuateurs. Cimabuë naquit en 1240, et Vasari, qui a trouvé commode d'ouvrir son *Histoire* par le vieux maître florentin, dit qu'à son époque toute la race des artistes était éteinte (*spento affatto tutto il numero degl' artifici*), et que Dieu destinait Cimabuë à remettre en lumière l'art de la peinture. Il y a dans ces paroles du Plutarque des peintres, qui veut élever d'autant plus haut le premier de ses *Hommes illustres*, une exagération manifeste et contredite par tous les monuments. Quand Cimabuë vint au monde, les Pisans avaient déjà une école, formée par les artistes grecs qu'ils avaient amenés d'Orient, avec l'architecte Buschetto, lorsqu'ils élevèrent leur cathédrale en 1063. On voit encore, dans ce *duomo*, plusieurs vieilles peintures du douzième siècle ; et l'on sait qu'en 1230, Giunta de Pise faisait de grands travaux dans l'église d'Assise, où le P. Angeli, historien de cette basilique des franciscains, écrivait l'inscription suivante : *Juncta Pisanus, ruditer Græcis instructus, primus ex Italis artem apprehendit circa an. Sal.* 1210.

Les ouvrages de Giunta, encore durs, secs, dénués de grâce et de charme, montrent pourtant, au dire de Lanzi, dans l'étude des nus, dans l'expression de la douleur, dans l'ajustement des draperies, une véritable supériorité sur les Grecs ses contemporains. Ventura et Ursone, de Bologne, peignaient au début du treizième

siècle, avant Guido *antichissimo*; Guido, de Sienne, vers 1221 ; Bonaventura Berlinghieri, de Lucques, vers 1235 ; le premier Bartolommeo, de Florence, duquel on croit être l'*Annonciation* très-vénérée qui est dans l'église *De' Servi*, vers 1236 ; enfin, à la même époque, Margaritone, d'Arezzo, qui, le premier, peignit sur la toile, comme l'explique Vasari lui-même. « ... Il étendait, dit-il, une toile sur un panneau (*tavola*), l'y attachait avec de la colle forte composée de rognures de parchemin et la couvrait entièrement de plâtre avant de l'employer pour peindre. » Ainsi Margaritone réunissait en un seul les trois procédés de la peinture : panneau, toile et fresque. D'une autre part, le cardinal Bottari, sur lequel Vasari appuie son opinion, dit simplement de Cimabuë « qu'il fut le premier qui s'éloigna de la manière grecque, ou qui, du moins, s'en éloigna *plus que les autres* (... *o che al meno si scosto più degli altri*). » De cet ensemble de faits et de témoignages, d'accord avec la nature des choses, on peut conclure qu'il y eut un progrès dans la tradition, mais non une création nouvelle, et le mérite de Cimabuë, disciple des Grecs et supérieur à ses maîtres ; tel que le résume fort bien Bottari, est assez grand sans que, pour lui faire honneur aux dépens de la vérité, on l'appelle l'*inventeur* de la peinture.

Le quatorzième siècle ne fut pas moins agité que le précédent. Les papes, forcés de quitter Rome et portant à Avignon le siége de l'Église ; Jeanne I^{re} de Naples et ses quatre maris bouleversant l'Italie méridionale ; les guelfes et les gibelins se battant jusque dans les rues de Venise et de Gênes, républiques qui semblaient ne devoir prendre aucune part à leurs débats ; pendant

cette guerre obstinée de l'empire et de la papauté, les petits États livrés aux discordes civiles, aux tyrans éphémères, et, de plus, s'attaquant, s'absorbant les uns les autres ; Pise obligée de se soumettre à Florence, et Padoue à Venise ; enfin les empereurs contraints de vendre aux villes des franchises, aux *condottieri* des titres et des honneurs : voilà l'histoire abrégée de ce siècle étrange, plein de bruit, de mouvement et de passion.

Cependant tout marchait du même pas dans le domaine de l'intelligence. Dante, Pétrarque, Boccace, fixant la langue italienne et laissant les idiomes morts, ouvraient la voie à toute la littérature moderne. Les Grecs savants commençaient, fuyant Constantinople, à chercher un refuge en Italie. Tandis que l'hôte de Boccace, Léonce Pilate, expliquait, répandait la langue d'Homère et de Platon, des artistes grecs venaient apporter de nouvelles connaissances pratiques à ceux qui, d'après la juste assertion de d'Agincourt, « de tout temps avaient existé en Italie. » Tel fut cet Andrea Rico, de Candie, dont les ouvrages offrent encore un coloris si frais, si vif, si éclatant, qu'on a dû supposer qu'avant la découverte de la peinture à l'huile, il avait employé quelque enduit de cire pour fixer et relever les couleurs à l'encaustique. L'art, en grandissant, prenait une dignité nouvelle. Jusque-là réduits à faire partie des corporations de métiers, les peintres, Italiens ou Grecs, se réunissant aux architectes et aux sculpteurs, finissent par se donner des *statuts*, par former une corporation particulière sous le nom et l'invocation de saint Luc, que la légende appelait le premier peintre chrétien.

Les statuts des peintres de Florence sont de l'année 1349 ; ceux des peintres de Sienne, de l'année 1355,

et les autres écoles suivirent cet exemple. Alors, tandis que les seigneurs, les princes de l'Église, les souverains même ne dédaignaient plus d'avoir avec les artistes des relations personnelles et souvent intimes ; les grands poëtes, comme Dante, qui dessinait lui-même, comme Pétrarque, qui faisait dessiner sur ses manuscrits, répandaient leur renommée avec leur éloge. Aussi voit-on, avant la fin du siècle, une foule de peintres se presser sur les traces des maîtres éminents que Dante avait chantés dans sa *Divine comédie*[1]. Buffalmacco, les deux Orcagna, Taddeo Gaddi, Simone Memmi, Stefano de Vérone, Gherardo Starnina, Andrea di Lippo continuent et font avancer l'art du point où Giotto l'avait laissé.

Enfin le quinzième siècle se lève et l'art marche à sa perfection. Revenus à Rome dès l'année 1378, les papes avaient repris leurs travaux d'embellissements. Martin V, Sixte IV, Benoît XI, Urbain VIII, et surtout le savant Nicolas V, qui eut la première idée du nouveau Saint-Pierre, commandèrent à l'envi des travaux d'architecture, de statuaire et de tous les genres de peinture alors en usage, à fresque, en mosaïque, en miniature, à l'huile enfin, dès que cette invention fut répandue.

Les empereurs ne gardèrent plus sur l'Italie qu'un titre nominal de domination, et l'expédition de Charles VIII à Naples, qui ne dura qu'une année, fut seulement un éclair de règne étranger au milieu d'un siècle où l'Italie resta plus italienne et plus libre qu'en aucun autre.

Du reste, on voyait grandir et fermenter, entre les-

[1] Cimabuë et Giotto.

différents États qui la composaient, une émulation pour l'empire des beaux-arts, qui rappelaient l'époque antique où le Péloponèse, l'Attique, la Grande-Grèce, les îles de l'Archipel, les villes de l'Asie Mineure, se disputaient la prééminence dans la haute industrie. A Milan, les Visconti, les Sforza, surtout Louis le More, dont la cour s'appelait *Reggia delle Muse* ; à Ferrare, la maison d'Este ; à Ravenne, les Polentani ; à Vérone, les Scala ; à Bologne, les Asinelli ; à Venise, les doges ; à Florence, enfin, la famille des Médicis, depuis Jean le Gonfalonier et Cosme 1er, *père de la patrie*, jusqu'à Laurent le Magnifique, *père des muses* et de Léon X ; tous ces princes séculiers, luttant avec les papes, donnaient le spectacle de cette noble dispute. Les sciences venaient encore au secours de l'art, et de nouvelles découvertes en aidaient la pratique. Dès les premières années du siècle (de 1410 à 1420), les frères Hubert et Jean van Eyk, de Bruges, inventaient, sinon la peinture à l'huile, au moins son véritable usage. La gravure sur bois et sur cuivre était trouvée après l'imprimerie et venait assurer désormais l'immortalité et l'*ubiquité* aux arts du dessin, comme l'imprimerie aux lettres et aux sciences. Les *groteschi* (c'est-à-dire les fragments de peinture antique retrouvés dans les excavations, dans les *grottes*), copiés, imités, répandus par Squarcione et Filippo Lippi, aidaient aux leçons du bon goût, à la connaissance de la vraie beauté, que donnaient les débris de la statuaire des anciens. Enfin, la physique et les mathématiques, qui menaient à la découverte d'un nouveau monde, et bientôt à celle des grandes lois de l'univers, prêtaient aux arts un fraternel appui. C'est, en effet, avec le secours de la géométrie

que l'illustre architecte Brunelleschi, Piero della Francesca et Paolo Ucello créèrent en quelque sorte la science pittoresque, la perspective.

L'art était donc complet. Il fut alors cultivé avec tant de passion, admiré avec un enthousiasme tellement sincère, que son usage s'étendit à toutes choses et devint aussi commun que le pain et l'air. La peinture ne servait plus seulement à décorer les temples, les palais, les édifices publics ; elle pénétra jusque dans les maisons des bourgeois et des artisans, jusqu'aux objets domestiques. On peignait les murailles des appartements, les meubles divers, les coffres qui renfermaient les habits ou les denrées ; on peignait les boucliers de guerre et de tournoi, les selles et les harnais de chevaux. Dans la Toscane et les États-Romains, aucune fille ne se mariait qu'elle ne reçût ses présents de noce dans un *cassone* peint par quelque maître [1], qu'on ne mît quelque bon tableau, non-seulement parmi ses bijoux, mais dans sa dot, et porté au contrat. Aussi quelle longue liste de peintres, et déjà magnifique, se déroule pendant le cours du quinzième siècle ! C'est Masolino da Panicale, qui améliore sensiblement le clair-obscur ; ce sont les deux Peselli, les deux Lippi, l'*angélique* frà Giovanni, de Fiésole, Bartolommeo della Gatta, Benozzo Gozzoli, qui peignit, en deux années, toute une aile du Campo Santo de Pise, *opera terribilissima*, dit Vasari, *e da metter paura a una legione di pittori* ; Masaccio, effaçant tous ses devanciers ; Antonello de Messine, qui alla chercher dans les Flandres le secret de Jean de Bruges

[1] Giotto, Taddeo Gaddi, Simone Memmi, Orcagna, n'ont pas dédaigné de peindre des *cassoni*.

et le communiqua aux Italiens ; Andrea del Castagno, Andrea Verocchio, les deux Pollajuoli, enfin Francesco Francia, les Bellini, Ghirlandajo et le Pérugin. Après eux, et quand on arrive aux dernières années du quinzième siècle, on trouve à la fois Léonard de Vinci, Michel-Ange, Giorgion, Titien, Raphaël, Corrége, frà Bartolommeo, Andrea del Sarto. C'est le cénacle des grands dieux. En s'étendant sur le seizième siècle, l'art, dans toutes ses branches, atteint en Italie sa perfection possible, et nous avons dès longtemps dépassé les limites de notre sujet, qui n'embrasse historiquement que les traditions par lesquelles se trouve liée la peinture moderne à la peinture antique.

Mais ce n'est pas seulement en Italie que se montre cette chaîne de la tradition. Elle est partout, aussi bien dans le Nord que dans le Midi. Pas plus que l'art italien de la Renaissance, l'art du moyen âge n'est éclos spontanément sous les voûtes des cathédrales gothiques. Ce n'est pas non plus un arbre sans racines, un enfant sans ancêtres, une autre *proles sine matre creata*. Comme l'art italien, il doit la naissance à celui des Byzantins, qui avaient conservé, tout en l'altérant, l'art antique de Rome et d'Athènes. Il est hors de doute que, dès le temps des empereurs iconoclastes, au huitième siècle, des artistes byzantins se réfugièrent en Allemagne, comme d'autres en Italie, et que les souverains dans leur palais, les évêques dans leurs cathédrales, les abbés dans leurs monastères, employèrent avec empressement ces étrangers. D'autres vinrent à la suite de la princesse grecque Théophanie, qui épousa Othon II dans le siècle suivant. Il est également hors de doute que les successeurs de Charlemagne, couronné à Rome empe-

reur d'Occident, amenèrent fréquemment de leurs États d'Italie dans leurs États d'Allemagne des artistes élevés aux écoles byzantines de Venise, de Florence ou de Palerme. Othon III, par exemple, eut pour peintre et pour architecte un Italien nommé Giovanni, qui ne pouvait être qu'un de ces élèves des Byzantins établis en Italie. A partir du onzième siècle, époque où les Vénitiens et les Normands de la Sicile appelèrent les mosaïstes grecs pour orner leurs basiliques orientales de Saint-Marc et de Monreale, tous les arts en Allemagne se firent byzantins, architecture, sculpture et peinture.

Enfin, à l'époque des croisades, les communications devinrent plus actives et les modèles plus communs. Les seigneurs bannerets et les moines qui suivaient leurs drapeaux rapportèrent dans toute l'Europe des peintures byzantines, pour eux objets de luxe comme de dévotion, et notamment ces madones grecques si longtemps nommées *Vierges de saint Luc*. Les communications continuèrent dès lors pour l'Allemagne, soit par les provinces limitrophes de l'empire grec et le commerce du Danube, soit par l'Italie, où durèrent jusqu'au delà du treizième siècle les querelles toujours renaissantes de l'empire et de la papauté.

L'art allemand, qui se révèle au quatorzième siècle, fut donc, comme l'art italien, disciple des Grecs du Bas-Empire, mais bientôt disciple émancipé de ses maîtres, également comme l'art italien à la même époque. Il était déjà sorti du style hiératique, du style des symboles, du dogme enfin, pour entrer pleinement dans l'imitation libre de la nature, dans la pleine indépendance de l'artiste. On appela encore byzantines les peintures allemandes du quatorzième siècle; mais c'est

uniquement parce qu'avant l'invention de la peinture à l'huile, elles étaient exécutées suivant les procédés byzantins, sur fond d'or et à la détrempe, avec des encaustiques pour aviver et conserver les couleurs. Du reste, elles sont dégagées des entraves du dogme et jouissent de toute la liberté qu'avaient conquise en Italie, comme nous le verrons bientôt, le grand Giotto et ses disciples.

Ce fut d'abord en Bohème qu'apparut la première école allemande, avec Théodoric de Prague, Nicolas Wurmser, Thomas de Mutina et quelques autres, réunis en confrérie, dans l'année 1348, par l'empereur Charles IV, l'auteur de la *Bulle d'or*. Cette primitive école bohème n'eut qu'une existence éphémère ; elle s'éteignit presque en naissant. Mais sur les bords du Rhin, à Cologne, précisément entre l'Allemagne et les Flandres, se forma bientôt une école qui, d'un tronc commun, jeta les deux grandes branches de l'art du Nord. La plupart des maîtres qui composèrent celle de Cologne, à une époque où les artistes n'étaient encore que des artisans, sont restés inconnus. Trois noms seulement ont échappé à cet oubli commun : celui de Philippe Kalf, de qui l'on ne cite aucun ouvrage et qui ne représente aucune manière, et ceux bien plus célèbres de meister Wilhelm (maître Guillaume, vers 1380) et de meister Stéphan (maître Étienne, peut-être Stéphan Lothener, vers 1410). C'est de là que nous ferons partir, à l'est, les écoles allemandes, à l'ouest, les écoles flamande-hollandaise.

Mais à présent, après avoir tracé l'histoire succincte de l'art en général, à travers les événements et les révolutions politiques, il nous reste à tracer l'histoire particulière des divers procédés matériels qui forment la

tradition entre l'art ancien et l'art moderne. Cette histoire, écrite avec la même brièveté que l'autre, mais qui doit offrir plus d'intérêt et de variété, complétera la démonstration que j'ai pris à tâche de fournir.

Il y a trois principales espèces de peintures qui sont arrivées traditionnellement des anciens jusqu'à nous, et dont la culture, interrompue quelquefois, n'a jamais été pleinement abandonnée : la mosaïque, la miniature sur les manuscrits et la peinture proprement dite, à fresque, en détrempe et à l'huile.

Peinture en mosaïque. Je tiens pour avéré que la mosaïque est le vrai lien de la peinture entre les deux époques; que ce genre a souffert le moins d'altération et d'interruption; qu'importé d'Italie à Byzance, il y fut pratiqué avec plus de succès qu'aucune autre espèce de peinture, et que les Grecs d'Orient, à leur tour, en fournirent constamment des modèles aux Italiens, non-seulement à l'époque de leur expulsion du Bosphore, de leur retour en Occident, mais à toutes les époques intermédiaires.

La mosaïque est très-ancienne, autant que la peinture même. Elle fut cultivée par les Grecs, qui l'enseignèrent aux Romains. Ceux-ci en étendirent tellement l'usage qu'elle devint à la fois, dans leurs habitations, un objet d'art et un objet domestique. C'était d'abord un simple pavé, nommé, suivant la matière et le dessin, *opus tesselatum, opus sectile, opus vermiculatum.* Puis, dans cette dernière espèce, composée avec des pâtes de verre finement taillées et coloriées, on arriva jusqu'à imiter la peinture dans ses diverses applications, jusqu'à faire des copies de tableaux, des tableaux même. Les Romains, d'après Pline, ornèrent de mosaïques les pavés, les voûtes

et les plafonds de leurs demeures, et César, au dire de Suétone, portait des mosaïques dans ses campagnes militaires [1]. C'étaient l'*opus tesselatum* et l'*opus sectile*, ce que M. Quatremère appelle *marqueterie de marbre*. Quelques mosaïques de l'antiquité, retrouvées dans les fouilles et dérobées ainsi dans le sein de la terre aux dévastations de l'homme et du temps, suffisent pour nous apprendre à quel degré de perfection les anciens avaient porté cette branche de l'art. Telles sont la mosaïque d'*Hercule* à la villa Albani, celle de *Persée et Andromède* au musée du Capitole, celle des *Neuf Muses*, trouvée à Santi Ponci, en Espagne (l'ancienne Italica, fondée par les Scipions), enfin celle, précédemment décrite, de la *Bataille d'Issus*, à Pompéi.

Les artistes grecs du Bas-Empire firent de la mosaïque leur principale étude. Dans leurs mains et de leur temps, elle devint la première façon de peindre ; ils y portèrent naturellement le faux goût de cette époque, qui prenait le riche pour le beau et mêlait à tout l'orfévrerie. On fit des mosaïques à Constantinople en glissant sous les pièces de verre des feuilles d'or et d'argent, des émaux, des pierreries [2].

Quant à la culture de la mosaïque en Italie, depuis la destruction de l'empire romain, des monuments de tous les âges prouvent qu'elle n'y fut jamais abandonnée, jamais interrompue. On trouve encore, dans les primitives églises de Rome et de Ravenne, des mosaïques du quatrième et du cinquième siècle, entre autres celles de Sainte-Marie-Majeure, à Rome, qui retracent la *Clémence*

[1] In expeditionibus TESSELATA et SECTILIA circumtulisse.
[2] Aurea concisis surgit pictura metallis.

d'Isaïe, le *Siége de Jéricho* et d'autres passages de l'Ancien Testament. Les mosaïques de Saint-Paul hors des Murs, dont la principale est le *Triomphe de Jésus*, sont du sixième siècle, ainsi que les mosaïques des églises de Torcello, dans l'État vénitien, et de Grado, en Illyrie, où le patriarche d'Aquilée avait transporté sa résidence vers l'année 565. C'est aux septième et huitième siècles que remontent plusieurs *Madones, sainte Agnès, sainte Euphémie*, une *Nativité*, une *Transfiguration* ; enfin, c'est au neuvième qu'appartient la fameuse mosaïque du *Triclinium* que fit ajouter saint Léon au palais de Latran pour la célébration des agapes. Celle-ci représente Charlemagne, au milieu de sa cour, recevant un étendard des mains de saint Pierre : c'est l'empereur sacré par le pape et tenant de lui comme une investiture. Jusqu'à cette époque, il est fort difficile de faire clairement la part des artistes italiens et des artistes grecs. Nul doute que, dans les ouvrages du temps compris entre l'invasion des barbares et le dixième siècle, il ne s'en trouve plusieurs faits en Italie par des Italiens, mais nul doute aussi qu'il n'y en ait un grand nombre faits par les Grecs. Je citerai un exemple entre mille, parce qu'il est frappant et irrécusable. Tous les étrangers qui vont admirer le sublime *Moïse* de Michel-Ange à *San Piétro in Vincula*, ont pu voir dans cette vieille église, exacte copie d'une basilique ou salle de justice des Romains, un curieux tableau en mosaïque. La tradition, d'accord avec les indications tirées de l'œuvre elle-même, l'attribue au septième siècle. C'est à coup sûr un *Saint Sébastien*, puisque le nom du bienheureux est écrit à ses deux côtés en lettres superposées. Or, il est vêtu, comme les vierges byzantines, d'une longue robe qui le prend

au cou et lui tombe sur les pieds, tandis que, d'après la légende des Occidentaux, saint Sébastien est toujours montré comme un jeune homme entièrement nu et percé de flèches. C'est pour avoir occasion de faire honnêtement une belle académie que les peintres modernes ont si souvent représenté saint Sébastien. Celui de San Pietro *in Vincula* est nécessairement une œuvre byzantine.

Après le dixième siècle, après cette sombre époque, la plus ténébreuse du moyen âge, l'intervention des Grecs dans l'art italien n'est plus seulement conjecturale, elle devient historique. Ce fut dans le onzième siècle, sous le doge Selvo, que les Vénitiens amenèrent les mosaïstes grecs chargés de décorer leur Saint-Marc, dont la construction avait été commencée par le doge Orseolo vers la fin du siècle précédent. Leurs principaux ouvrages furent le *Baptême du Christ* et la célèbre *Pala d'oro*. Cette *Pelle d'or*, qui forme une espèce d'abside au-dessus du maître-autel, offre un bel exemple de l'art *riche* des Byzantins. Faite à Constantinople, augmentée à Venise, c'est une de ces mosaïques dont nous avons parlé, composées de plaques d'or et d'argent sous émail lucide. Celle-ci renferme, encadrés dans une foule d'ornements symétriques, divers traits des Écritures et de la légende de saint Marc, mêlés d'inscriptions grecques et latines à demi barbares. Il y a dans la même basilique, au dedans et au dehors, une foule d'autres mosaïques de la même époque et des mêmes auteurs. Telle est, sur la grande paroi de droite, l'histoire du Christ aux Oliviers, dans laquelle on voit Jésus, plus grand que les arbres et que la montagne, représenté dans trois attitudes successives pour mieux expliquer son mouve-

ment, d'abord droit, puis à demi courbé, puis prosterné la face contre terre. Après la prise de Constantinople par les croisés (1204), les mosaïstes grecs de Venise fondèrent dans cette ville une grande corporation et une grande école qui s'étendit promptement à Florence, où elle subsista jusqu'après Giotto; et qui fournit des artistes à toute l'Italie.

C'est encore au onzième siècle qu'appartiennent les deux grandes mosaïques de la vieille église Saint-Ambroise à Milan, dont l'une représente le Sauveur sur un trône d'or, ayant à ses côtés saint Gervais et saint Protais, l'autre saint Ambroise, qui s'endort en disant la messe et qu'un diacre vient réveiller. Dans le même temps (vers 1066), Didier, abbé du Mont-Cassin, près de Naples, appela des mosaïstes grecs pour exécuter les ornements, conservés en partie jusqu'à nous, de ce célèbre monastère. Lorsque, cent ans plus tard, le Normand Guillaume le Bon (qu'on nomme ainsi seulement pour le distinguer de son père Guillaume le Mauvais) éleva en Sicile sa fameuse église de Monreale, il appela aussi, ou du moins employa pour les décorations intérieures, des mosaïstes grecs, qu'il put trouver à Palerme sans avoir besoin de les faire venir de l'Orient. En effet, lorsque les Normands s'emparèrent de la Sicile, sous Tancrède de Hauteville, à la fin du dixième siècle, ils y trouvèrent une foule de Grecs établis dans cette contrée depuis la conquête qu'en avait faite Bélisaire sous Justinien.

Quant aux arabesques mêlées, dans les églises siculo-normandes, aux peintures byzantines, elles sont évidemment une imitation des Arabes, demeurés maîtres de la Sicile pendant deux cent trente années, jusqu'à la

conquête normande, et qui ont laissé beaucoup de monuments dans ce pays.

Pendant le même douzième siècle et le suivant, toutes les mosaïques exécutées à Rome furent l'ouvrage des Florentins, élèves des Grecs de Venise. On peut citer, parmi les principales de ce temps et de ces artistes, celles de Sainte Marie-Majeure et de Sainte-Marie *in Trastevere*, qui représentent toutes deux l'*Exaltation de la Vierge*. Dans les premières années du quatorzième siècle, après Andrea Tafi et frà Mino de Turrita, le peintre siennois Duccio commença à mettre en honneur et en vogue les pavés en mosaïque. De là vient que Vasari l'appelle l'inventeur de la *peinture en marbre*. Il fut continué par son élève Domenico Beccafumi, qui était aussi peintre et fondeur. A la même époque, les décorations de l'ancienne façade de Sainte-Marie-Majeure furent exécutées par le Florentin Gaddo Gaddi, élève de Cimabuë, lui-même disciple des Grecs, qu'il avait vus peindre dans Santa-Maria-Novella. Enfin Giotto se fit le restaurateur de cette espèce de peinture, en composant sa fameuse mosaïque de la *Pêche miraculeuse*, appelée communément *Barque de Giotto*, où l'on admire, outre l'assortiment bien entendu des couleurs et l'harmonie entre les clairs et les ombres, un mouvement, un sentiment de vie et d'action, qui était inconnu des mosaïstes grecs. Après Giotto, et depuis son élève Pietro Cavallini, la mosaïque s'éloigna du type conventionnel des Byzantins, qui, se bornant à plaquer des figures au même plan sur un fond dénué de perspective, en avaient fait de simples décorations architecturales; elle suivit pas à pas tous les progrès de la peinture. Plusieurs beaux ouvrages se firent dans le quinzième siècle, sous

les papes Martin V, Nicolas V et Sixte IV, même dans de petites villes comme Sienne et Orvieto, et, vers la fin de ce siècle, les frères Francesco et Valerio Zuccati, de Trévise, commencèrent à Venise les magnifiques décorations modernes de Saint-Marc. Ce ne sont plus les images roides, immobiles, conventionnelles des Byzantins ; c'est de la peinture véritable, avec toutes ses qualités et tous ses effets. Les Zuccati exécutaient ces mosaïques de la même façon qu'on exécutait alors les fresques, au moyen de *cartons* coloriés que leur fournissaient à l'envi les meilleurs artistes. Titien lui-même, Giorgion, Tintoret, Palma, n'ont pas dédaigné de leur en donner quelques-uns.

Après eux, après leur époque, il reste à citer Giuliano et Benedetto, de Maiano, oncle et neveu, qui, tous deux architectes, mirent à la mode et portèrent au plus haut degré l'art de la marqueterie, suite de la mosaïque; Alesso Baldovinotti, peintre mosaïste, qui enseigna son art à Domenico Ghirlandajo, maître de Michel-Ange ; Muriani, auteur de la chapelle Grégorienne ; les Cristofori, qui se vantaient de pouvoir exécuter en cubes de verre quinze mille variétés de teintes, divisées chacune en cinquante degrés, du clair le plus vif au foncé le plus obscur ; enfin, le Provenzale, qui fit entrer dans le visage du portrait de Paul V un million sept cent mille pièces de rapport, dont la plus grosse n'égalait pas un grain de millet. (*Annotations sur Vasari*, par MM. Jeanron et Leclanché.)

Il faut citer encore les fameuses copies de la *Transfiguration* d'après Raphaël, du *Saint Jérôme* d'après Dominiquin, de la *Sainte Pétronille* d'après Guerchin, etc., œuvres des seizième et dix-septième siècles, qui occupent

maintenant, dans Saint-Pierre de Rome, les places des tableaux originaux transportés au musée du Vatican. Les auteurs de ces mosaïques si connues ont poussé la perfection de leur art au point de faire, avec des émaux réduits en minces filets de toutes formes et de toutes nuances, tout ce qu'un peintre peut faire avec les couleurs de sa palette, au point d'imiter admirablement la transparence des eaux et des ciels, la finesse de la barbe et des cheveux de l'homme, du poil et de la plume des animaux, les étoffes et les couleurs des vêtements, même les expressions des visages, enfin de reproduire toutes les délicatesses du dessin et tous les charmes du coloris. Si, dans les âges futurs, et parmi les calamités d'une autre invasion de barbares, les toiles originales venaient à périr, ces admirables mosaïques, aussi durables que l'édifice qui les renferme, suffiraient pour apprendre aux hommes d'un âge postérieur ce que fut la peinture à la plus grande époque de l'art moderne, ce que furent les chefs-d'œuvre dont elles sont la copie fidèle et complète.

Peinture en miniature sur manuscrits. S'il est vrai que la peinture, c'est-à-dire la représentation des êtres et des objets, a précédé les langues écrites, et peut-être les langues parlées, on pourrait faire remonter à une bien lointaine origine l'emploi des ornements peints sur les manuscrits, puisque les premiers manuscrits n'auraient été, comme les hiéroglyphes, qu'une série d'objets représentés. N'allons pas nous perdre si loin, et prenons cet emploi seulement à l'époque où l'on remplaça par l'éclat et l'arrangement des couleurs les simples ornements au trait que l'on traçait d'abord,

soit avec un poinçon sur des tablettes enduites de cire, soit sur le papyrus et le parchemin avec le roseau trempé d'encre.

Il faut aller jusque chez les Grecs anciens pour trouver, après l'écriture hiératique et symbolique des Égyptiens, l'origine de ce mélange de la peinture et du manuscrit. Pline dit expressément que Parrhasius peignait sur des parchemins, *in membranis*. Sans doute l'*Histoire naturelle* d'Aristote, à laquelle Alexandre donna une si haute et si libérale protection, réunissait des images au texte. Il devait y avoir des livres de cette espèce dans la bibliothèque des Ptolémées, à Alexandrie, puisque sous le septième de ces princes (celui qu'on nomme Évergète II), un *peintre* était attaché à sa bibliothèque.

Enfin les *volumina* choisis que Paul Émile et Sylla firent porter devant eux en triomphe, parmi les dépouilles de la Grèce, ne pouvaient être autre chose que ces riches manuscrits. A Rome, où l'exemple des Grecs fut suivi, l'on trouve des monuments positifs du mélange de la peinture et de l'écriture. Il en est question dans les *Tristes* d'Ovide (eleg. Iª), comme dans Pline au chapitre VII du livre XXXIII. On sait aussi que Varron avait joint des portraits aux Vies de sept cents personnages illustres qu'il écrivit[1]. Vitruve avait joint des dessins aux descriptions contenues dans son traité *de Architectura*, dessins qui malheureusement ne sont pas arrivés jusqu'à nous. Sénèque enfin dit qu'on aimait à voir les portraits des auteurs avec leurs écrits, et Martial semble faire allusion à cet usage lorsqu'il re-

[1] Pline a dit de ce livre perdu : « *Immortalitatem non solum dedit, verum etiam in omnes terras misit, ut præsentes esse ubique et claudi possint* » (lib. XXXV, cap. II).

mercie Stertinius « qui a voulu placer mon portrait dans sa bibliothèque » (*qui imaginem meam ponere in bibliotheca sua voluit*), (lib. IX, præf.).

On sait que, par un privilége spécial, les rescrits des empereurs étaient tracés sur des feuilles de couleur pourpre, en lettres d'or ou d'argent. De là, les scribes impériaux reçurent le nom de *chrysographes*. On employa le même procédé pour les livres saints et pour certains ouvrages profanes que la vénération publique entourait d'une sorte d'hommage religieux. Ainsi l'impératrice Plautine donna à son jeune fils Maxime, dès qu'il sut lire le grec couramment, un Homère écrit en lettres d'or, comme les décrets des empereurs. Cet usage était fort ancien. Plus tard, après avoir employé de simples embellissements, c'est-à-dire des lettres majuscules ornées, des marges garnies de dessins et d'arabesques, dans lesquelles le texte se trouvait encadré, on finit par mêler aux manuscrits la peinture. Il y eut alors, comme l'explique Montfaucon (*Palæog. græca*, lib I, cap. vIII), une classe de copistes qui devinrent des artistes véritables. On les appela d'abord γραμματεύς, puis γραφεύς ou seulement καλλιγράφος. D'ordinaire, deux artistes travaillaient au même manuscrit, le scribe et le peintre, et l'on peut donner ce nom au dernier, car il se le donnait lui-même, témoin l'un de ceux que cite Montfaucon et qui signait *Georgius Staphinus pictor*.

Après l'établissement de la religion chrétienne, surtout après son triomphe définitif sous Constantin, cet art de la miniature sur manuscrit sembla s'attacher exclusivement aux Écritures, aux œuvres des Pères, aux livres de liturgie. Nous pouvons le suivre, comme nous

avons fait précédemment pour la mosaïque, d'abord dans le Bas-Empire, puis en Italie.

La miniature sur manuscrit devint bientôt la commune occupation de tous ces anachorètes dont les pays chrétiens de l'Orient furent promptement remplis, et qui donnèrent à l'Occident l'exemple avec les préceptes de la vie monastique. On avait vu, dans le cinquième siècle, un empereur surnommé le *Calligraphe*, à cause de son goût pour les manuscrits ornés. C'était Théodose le jeune, petit-fils du grand Théodose. On vit plus tard Théodose III, détrôné en 717, occuper ses loisirs, lorsqu'il était devenu simple prêtre à Éphèse, en écrivant avec des lettres d'or les Évangiles, qu'il ornait aussi de peintures décoratives.

Pendant le triomphe des iconoclastes, il y eut un moment où la peinture sur manuscrits ne fut plus cultivée qu'en secret, et les empereurs hérétiques firent brûler une foule de ces livres ornés, compris dans la persécution des images. Mais, après l'hérésie, le goût revint plus vif et prit toute l'ardeur d'un sentiment religieux longtemps comprimé. Dans le neuvième siècle, Basile le Macédonien et Léon le Sage s'appliquèrent à ranimer la culture, à favoriser le progrès de la peinture sur manuscrits. Ce fut dans ce même siècle que l'empereur Michel envoya au pape Benoît III un magnifique Évangile enrichi d'or et de pierres précieuses, ainsi que d'admirables miniatures dues au pinceau célèbre du moine Lazare. Dans le dixième siècle, l'Orient fit à l'Occident un don bien plus considérable encore. Je veux parler du fameux *Ménologe* de l'empereur Basile II, qui vint longtemps après en la possession du duc de Milan, Lodovico Sforza, puis en celle du cardinal

Paul Sfondrati, lequel en fit don à la bibliothèque du Vatican, d'où le tira Benoît XIII pour le publier en *fac-simile*. Ce *Ménologe* était une espèce de missel qui contenait diverses prières pour tous les jours des six premiers mois de l'année, et, de plus, jusqu'à quatre cent trente tableaux représentant une foule de figures, d'animaux, de temples, de maisons, de meubles, d'armes, d'instruments, d'ornements d'architecture. La plupart de ces tableaux, très-curieux pour l'histoire de la peinture, comme pour la connaissance des usages et des costumes de l'époque, sont signés par leurs auteurs, Pantaleo, Siméon, Michael Blanchernita, Georgios, Menas, Siméon Blanchernita, Michael Micros et Nestor.

La mode des miniatures sur les livres dura sans interruption, en Orient, jusqu'aux derniers empereurs, les Paléologues ; et, depuis le *Ménologe*, on a de magnifiques manuscrits ornés de toutes les époques, même de celle qui précède immédiatement la prise de Constantinople par les Turcs. Il s'en trouve un, du onzième siècle, à la bibliothèque du Vatican, qui renferme des dessins d'opérations chirurgicales. Celui-là rappelle les manuscrits des Arabes, qui, ne pouvant les orner de peintures proprement dites, et réduits, comme dans les mosquées, aux simples ornements, ajoutaient toutefois des dessins au texte de leurs traités scientifiques. Il y a, par exemple, dans les manuscrits du livre d'Al-Faraby, intitulé *Éléments de musique*, duquel le Maronite Miguel Casiri a traduit plusieurs passages dans sa *Bibliotheca arabico-escurialensis*, les figures d'au moins trente instruments divers.

En Italie, nous avons vu les premiers rois ostrogoths encourager la peinture des manuscrits, et Cassiodore,

le ministre de Théodoric, se faire calligraphe en Calabre. Au neuvième siècle, un abbé du Mont-Cassin, le Français Bertaire, répandait dans le midi de l'Italie le goût de la miniature, tandis qu'à Florence, depuis lors et à toutes les époques, plusieurs religieux se rendaient célèbres dans l'art d'orner les manuscrits. Vasari en cite quelques-uns dans le cours de son livre. Beaucoup de peintres véritables, et des plus célèbres, ne dédaignaient pas d'exercer ainsi leurs pinceaux. Cimabuë et Giotto s'étaient occupés dans leur jeunesse de l'ornement des manuscrits. Dante mentionne un peu plus tard Oderisi, de Gubbio, et Franco, de Bologne,

. Onor di quell' arte
Ch'alluminare è chiamata in Parisi,

lesquels devaient avoir alors une grande renommée, puisqu'il leur fait expier dans le *Purgatoire* l'orgueil qu'elle leur donnait. Ce fut Simone Memmi, de Sienne, qui peignit les miniatures du *Virgile* de Pétrarque, conservé à la bibliothèque Ambrosienne de Milan ; et, dans le quinzième siècle, époque où cet art d'*enluminure* atteignit sa perfection, il y avait à Naples le fameux Antonio Solario, surnommé *le Zingaro* (le Bohémien), et à Florence Bartolommeo della Gatta, qui s'occupaient du même travail. Ce fut sous ces deux maîtres que René d'Anjou, comte de Provence, tout en disputant le royaume de Naples aux princes d'Aragon, apprit la peinture sur manuscrits. Enfin l'illustre frà Angelico, de Fiesole, a laissé dans Santa Maria del Fiore deux énormes volumes remplis de miniatures peintes de sa main, et l'on pourrait dire de lui, même devant ses admirables ta-

bleaux et ses fresques monumentales, qu'il est un miniaturiste agrandi. Successivement, et jusqu'à cette fin du quinzième siècle, de précieux manuscrits ornés furent exécutés pour les Sforza, les Gonzaga, les princes siciliens de la maison d'Anjou, ceux des rois d'Aragon qui étaient aussi rois de Naples, pour les ducs d'Urbin, de Ferrare, de Modène, pour Mathias Corvin, roi de Hongrie, Henri V d'Angleterre, René de Provence, pour les Médicis et les papes. On y distingue, entre autres, les miniatures d'un certain Attavante, resté d'ailleurs inconnu, celles de Liberale, de Vérone, et surtout celles du célèbre Dalmate dom Giulio Clovio, enterré avec pompe dans San Pietro in Vincula.

Pour avoir à ce sujet de plus longs détails, on peut consulter l'*Histoire de l'art par les monuments*, de Seroux d'Agincourt. Il fait connaître, par des descriptions et des planches, les plus célèbres manuscrits de divers âges que possède la bibliothèque du Vatican, laquelle réunit aujourd'hui à la bibliothèque des papes celles des électeurs palatins, des ducs d'Urbin et de la reine Christine de Suède. On demeurera convaincu que, si ces peintures sur manuscrits ne sont pas d'un ordre égal à celles qui font les fresques et les tableaux, elles ont été du moins mieux conservées, et qu'étant ainsi, comme les mosaïques, des monuments d'époques où toute autre peinture avait disparu, elles sont d'une extrême utilité pour marquer la succession traditionnelle de l'art et pour la prouver.

Peinture à fresque, en détrempe, à l'huile. Nous ignorons quels étaient les procédés matériels de la peinture chez les anciens. Aucun de leurs tableaux propre-

ment dits n'est arrivé jusqu'à nous, non plus que les traités de Parrhasius et d'Apelles sur la théorie de la peinture ; et les descriptions écrites sont trop incomplètes ou d'un sens trop incertain pour qu'elles puissent nous éclairer à défaut des monuments détruits. Que Pline nous raconte qu'il y avait deux écoles, la *grecque* et l'*asiatique*, et que la grecque se divisa en *ionique*, *attique* et *sicyonique* ; qu'il parle d'un vernis noir très-fin qu'Apelles appliquait sur ses ouvrages terminés et qui, tout en donnant du lustre aux couleurs, les préservait de la poussière et de l'humidité ; qu'il se demande enfin, sans répondre, quel est l'inventeur de l'encaustique, de la peinture par la cire et le feu : cela ne nous apprend que bien peu de chose sur les procédés des peintres de l'antiquité. Les mosaïques, bien qu'elles puissent être des copies de tableaux, ne nous apprennent rien de plus à ce sujet. Nous sommes donc réduits aux peintures sur murailles retrouvées dans les excavations, qu'on appelle improprement des fresques, et qui pouvaient aussi bien différer des peintures sur toile ou sur bois que, dans notre époque moderne, les fresques diffèrent des tableaux.

Les fragments de peinture égyptienne conservés dans les hypogées de Thèbes et de Samoun, ceux de peinture assyrienne qui ornaient les tables sculptées de Nimroud et de Khorsabad, enfin les fragments de peinture grecque ou romaine trouvés dans les catacombes, dans les thermes, dans les ruines d'Herculanum et de Pompéi, sont précisément des peintures à la détrempe, des espèces de gouaches, exécutées sur un enduit préparé dont la muraille était revêtue. Il est facile de reconnaître, en effet, que la peinture ne fait pas corps avec

la couche de chaux, de plâtre ou d'albâtre qui la porte, comme la véritable fresque, et qu'elle peut être enlevée, soit en grattant, soit même en lavant, sans altérer l'enduit sur lequel le pinceau l'a simplement étendue. C'est une expérience que j'ai vu faire et faite moi-même à Pompéi. Mais quelle qu'ait été la peinture des anciens, il est certain que, jusqu'à l'emploi de la peinture à l'huile, et pendant toute l'époque intermédiaire, on n'a fait usage que de la fresque et de la détrempe ou quelquefois de l'encaustique. La peinture à fresque (*a fresco*), employée pour la décoration des édifices, pour y demeurer attachée comme les pièces mêmes de l'architecture, est celle qui se fait sur une seule couche de chaux encore fraîche (*fresca*), encore humide, de façon que les couleurs, dont cette couche demeure imprégnée, sèchent en même temps qu'elle et fassent corps avec le crépiment de la muraille. Vasari appelle cette manière de peindre « la plus *magistrale* et la plus belle, parce que, dit-il, elle consiste à faire en un seul jour ce que, dans les autres manières, on peut retoucher autant de fois qu'il plaît. » N'est-ce pas prendre la difficulté vaincue pour un avantage ? La peinture en détrempe (*a tempera*) se fait sur un châssis mobile, en bois ou en toile, qui forme le tableau, avec des couleurs délayées dans une matière collante, la gomme ou le blanc d'œuf battu ; la peinture à l'encaustique (*a fuoco*) sur un enduit de cire dont on revêt la toile ou le panneau. Ces explications données, il demeure convenu, pour éviter toute équivoque, que, jusqu'à la peinture à l'huile, ce que j'appellerai peinture ou tableau sera simplement un ouvrage en détrempe ou quelquefois à l'encaustique.

Les monuments de la véritable peinture antique ayant

tous été détruits, il n'est pas étonnant qu'une très-grande partie des monuments de la peinture pendant les âges intermédiaires aient éprouvé le même sort, et qu'il faille recourir aux mosaïques, ainsi qu'aux miniatures sur manuscrits, pour marquer clairement et justifier la marche traditionnelle de l'art. Cependant on la prouverait au besoin par les seules productions de la peinture proprement dite, et d'Agincourt a pleinement raison d'ajouter à une réflexion analogue : « ... La peinture en grand, à fresque ou en détrempe, n'a jamais cessé d'être cultivée en Italie, non plus qu'à Constantinople... » C'est ce que prouvent ses propres indications.

Nous avons déjà vu qu'aussitôt après la victoire de la religion chrétienne sur le paganisme, la peinture remplit d'images les nouvelles églises. Entre Constantin et le huitième siècle, il y eut un véritable excès dans la mode des peintures. On en couvrit les murs des temples et des palais, aussi bien au dehors qu'au dedans, et jusqu'aux façades des simples maisons. Le Saint-Marc de Venise peut encore aujourd'hui nous donner une idée de la profusion byzantine. Ce fut un excès déplorable, où l'hérésie des iconoclastes trouva une de ses causes et en quelque sorte sa justification. Le triomphe de l'orthodoxie remit la peinture en honneur, bien plus, à la mode. Tous les empereurs du neuvième au douzième siècle continuèrent à faire peindre, non-seulement leurs victoires, mais jusqu'à leurs chasses, et Constantin Porphyrogénète, peintre lui-même, trouva dans son talent, après sa chute du trône, une ressource contre la misère. Cet usage de l'histoire en action, en tableaux, était suivi par les courtisans mêmes, qui décoraient leurs demeures avec les représentations des prouesses du prince. On

cite un parent de Manuel Comnène disgracié pour s'être dispensé de le flatter ainsi, et le père de Manuel, Jean Comnène, lui disait, au lit de mort, devant les grands assemblés (1143) : « Dans la position critique où se trouve l'empire, il ne vous faut pas un prince sédentaire attaché à ses palais *comme les mosaïques et les peintures qui en couvrent les murailles*, mais actif, entreprenant, etc. » Dans le treizième siècle, l'empereur Michel eut également soin de faire retracer les actes d'un règne assez florissant, et notamment le *triomphe*, à la façon des consuls romains, dont il se récompensa lui-même en 1221. Par malheur, les Turcs, grands destructeurs d'images, d'après les prescriptions du Coran, eurent promptement effacé de leur Stamboul toutes les décorations de Constantinople, et nous ne connaissons des œuvres grecques du Bas-Empire que les fragments recueillis dans l'Europe occidentale.

Ils nous font voir que le mal produit par l'hérésie des iconoclastes s'étendit bien plus loin que la durée de son règne (de 726 à 867), en ce sens que, depuis lors, par un mouvement exagéré de sévérité religieuse, on ne peignit plus en Orient que des figures habillées des pieds à la tête, et que les *nus* furent entièrement proscrits. C'était supprimer les études anatomiques et les modèles vivants ; c'était supprimer le dessin, et faire tomber l'art dans les poncifs.

Quant à l'Italie, au contraire, les iconoclastes lui furent utiles en ce que, dès l'origine, et surtout pendant le triomphe de l'hérésie, une foule d'artistes grecs, privés de toute ressource par la persécution des images, émigrèrent en Italie, surtout dans la partie qu'on appelait anciennement la Grande-Grèce. Ils y furent recueillis

avec empressement, soit par des compatriotes qu'ils avaient en Sicile et dans le royaume de Naples depuis les campagnes de Bélisaire et de Narsès, soit dans des monastères, tels que celui du Mont-Cassin, où le célèbre abbé Didier leur offrit un asile, soit enfin dans diverses cités, où ils fondèrent des écoles de mosaïque et de peinture. D'une autre part, les établissements maritimes des Vénitiens, des Pisans, des Génois dans les îles de l'archipel grec et sur les rivages du Bosphore, entretinrent de continuelles relations entre l'Italie et la Grèce. Les objets d'art, les tableaux surtout devinrent une des branches de leur commerce. Puis, à l'époque des croisades, les seigneurs bannerets et les moines qu'ils avaient conduits en terre sainte, rapportèrent ces peintures grecques, souvenirs de conquête, objets de luxe et de dévotion. Ce fut alors qu'on vit se répandre en Europe ces images du Christ appelées bizarrement *achéiropoïètes*, parce qu'elles passaient pour n'avoir pas été faites par la main des hommes, et ces madones byzantines, que l'on nomme *Vierges de saint Luc*, noires ou brunes pour la plupart, à cause du mot de Salomon, *nigra sum sed formosa* (je suis noire mais belle), images que les généraux grecs portaient à la tête des armées impériales contre les musulmans, pour que la vierge Marie en fût la *conductrice*.

De ces fondations d'écoles grecques en Italie naquit une école mixte ou d'imitation mutuelle, dans laquelle se mêlèrent les deux styles, qui remplaça l'école italienne primitive, et fut remplacée à son tour par l'école de la Renaissance, redevenue purement italienne. Il y eut donc, dans l'histoire générale de l'art, trois principales époques intermédiaires, des anciens aux modernes :

l'une grecque en Grèce et italienne en Italie ; la seconde gréco-italienne, temps de la peinture mixte ; la troisième toute italienne. On a conservé, en divers pays, de curieux échantillons de la peinture purement grecque. En Italie, par exemple, quelques *madones* avec le Bambino, d'Andrea Rico, de Candie, qui florissait au onzième siècle, et une grande composition qui représente les *Obsèques de saint Éphrem*, ou plutôt, suivant l'expression byzantine, le *Sommeil de saint Éphrem*. Ce tableau, à la détrempe et sur bois, fut peint à Constantinople, vers la même époque, par Emmanuel Transfurnari, et apporté en Italie par Francesco Squarcione, ce vieux maître qui fonda à Padoue l'école d'où sortit Andrea Mantegna ; il est dans le *Museum christianum* de la bibliothèque du Vatican, et passe pour un des meilleurs spécimens de la peinture purement grecque. Ses couleurs, relevées sans doute par quelque enduit *a fuoco*, sont si vives et si brillantes que plusieurs l'ont cru peint à l'huile : erreur manifeste. Les peintures grecques postérieures, jusqu'au treizième siècle, accusent une décadence très-sensible, et jusque dans la forme. On ne trouve plus guère que des *triptyques*, tableaux coupés en trois parties, l'une principale au milieu, les deux autres accessoires et se repliant sur la première. Cette forme est restée longtemps en honneur non-seulement chez les Russes qui ont embrassé le schisme grec, mais aussi dans les pays catholiques, et surtout dans les Flandres.

En Italie, dès qu'on arrive à ce treizième siècle, et que d'authentiques monuments permettent d'écrire avec exactitude l'histoire de l'art, on voit l'imitation des Grecs, et l'imitation encore servile, pratiquée par les

artistes italiens. Elle s'impose à tout, aussi bien aux ornements des manuscrits et aux broderies des vêtements d'église qu'à la mosaïque et à la peinture. Elle se montre dans l'ordonnance des compositions, dans les attitudes des personnages, dans le dessin de chaque objet, enfin dans la couleur et la façon de l'employer. Les Italiens, qui ne savaient pas encore fondre les tons, composer les nuances, qui n'avaient aucun des secrets du clair-obscur, se contentaient aussi de peindre par hachures avec le pinceau, suivant cette opération qu'ils appellent *tratteggiare*, et qui consiste à poser simplement des lignes l'une à côté de l'autre.

Les trois chefs, ou, si l'on veut, les trois premiers artistes bien connus dans les trois plus anciennes écoles — Giunta, de Pise; Guido, de Sienne; et Cimabuë, de Florence — étaient purement imitateurs des Grecs. Nous avons déjà mentionné les fresques peintes dans l'église d'Assise par le Pisan Giunta, avec la date de 1210. Prenons l'une d'elles, et la plus importante, le *Crucifiement*, pour démontrer l'imitation. C'est une vaste composition, de belle et noble ordonnance, mais où les personnages sont symétriquement rangés, graves et immobiles, comme dans les compositions grecques, toujours soumises aux formules hiératiques. Le coloris, bien inférieur à celui des modèles, ne se compose guère que de tons jaunâtres et rougeâtres, qui, se détachant sur un fond obscur, doivent indiquer les chairs et les draperies. D'ailleurs mille circonstances de détail décèlent l'origine grecque de cette peinture ; ainsi le Christ est attaché à la croix par quatre clous, et ses pieds sont posés sur une large tablette servant d'appui, suivant l'usage constant des Grecs ; ainsi les anges sont

vêtus de longues dalmatiques, et leurs corps se terminent par des vêtements vides, sous lesquels rien n'indique les jambes et les pieds ; ils finissent *in aria*, comme dit Vasari : autre caractère entièrement byzantin.

Après Giunta, de Pise, vient Guido, de Sienne. Celui-ci améliore la peinture imitée des Grecs, mais en continuant à l'imiter. Il suffit de citer son grand tableau de l'église Saint-Dominique, à Sienne, qui porte la date de 1221. Dans la Vierge, l'Enfant et le chœur d'anges groupés sur un fond d'or, il est impossible de ne pas reconnaître le style, les formes et toutes les habitudes des peintres de Byzance.

Après Giunta et Guido vient Cimabuë, de Florence. C'est encore un imitateur des Grecs, plus intelligent et plus habile que ses devanciers, sans nul doute, mais qui ne s'affranchit pas encore des leçons de ses maîtres, qui n'a ni l'indépendance, ni l'originalité. Que l'on examine sa fameuse *Madonna*, religieusement conservée à Santa-Maria-Novella de Florence ; ce tableau, que Charles Ier d'Anjou alla visiter dans l'atelier du peintre, faveur insigne à cette époque ; ce tableau, en l'honneur duquel se fit une fête publique, comme si l'on eût salué en lui la renaissance de l'art ; que l'on examine aussi les fresques de Cimabuë dans l'église de Saint-François, à Assise, ou la *Vierge aux anges* que nous avons dans le musée du Louvre, et l'on sera convaincu que, supérieur à Guido de Sienne, et plus encore à Giunta, de Pise, Cimabuë toutefois n'est pas le premier des peintres italiens, comme l'a voulu Vasari, mais, suivant l'opinion de d'Agincourt et de Lanzi, le dernier des peintres grecs.

C'est à Giotto (Angiolo, Angiolotto, Giotto), fils de

Bondone, né au village de Vespignano en 1276 ; c'est à ce petit pâtre que Cimabuë trouva dessinant ses brebis sur le sable avec une pierre pointue, et qu'il prit pour disciple par charité ; c'est à Giotto qu'il faut laisser l'honneur d'avoir réellement fondé l'école italienne moderne ; bien plus, d'avoir été, dans tous les arts, le vrai promoteur de la Renaissance. Peintre, sculpteur, architecte, ingénieur, mosaïste et miniaturiste, embrassant enfin tous les arts connus de son temps, Giotto fut le commun et général modèle de toute l'Italie, qu'il parcourut successivement d'Avignon, où il suivit le pape Clément V, jusqu'à Naples, où il travailla longtemps pour le roi Robert d'Anjou, dit le Sage. A Lucques, il fit le plan de la forteresse inexpugnable de la Giusta ; à Florence, il éleva le Campanile ; à Rome, il composa la célèbre mosaïque appelée *Navicella di San Pietro*. Mais la peinture surtout lui doit les plus signalés services. Appelé de Padoue à Rome par le pape Boniface VIII, Giotto, qu'inspirait une sorte de révélation divine (*per dono di Dio*, comme dit Vasari), Giotto s'affranchit pleinement de l'imitation des Grecs et ne se soumit plus qu'à celle de la nature. Sans être moins digne, l'ordonnance de ses compositions fut plus variée, plus animée, plus appropriée au sujet. Son dessin devint simple et naturel, sans formes de convention, sans types fixés d'avance et toujours reproduits inexorablement ; son coloris aussi fut en progrès, offrit des teintes à la fois plus vraies, plus variées, plus profondes. Il ressuscita l'art oublié de peindre les portraits. Il osa, le premier, faire emploi des raccourcis et de la perspective ; il porta les draperies à une perfection qui ne fut plus dépassée. Enfin, « renouvelant l'art, dit encore Vasari,

parce qu'il mit plus de *bonté* dans les visages, » il trouva
l'*expression*, ce grand sujet d'étonnement pour ses contemporains, qui purent dire de lui comme Pline du Grec
Aristide : « Il peignait l'âme et exprimait les sentiments humains [1]. » Cette peinture, que les hommes de
son âge appelaient *miraculeuse*, c'était enfin la véritable
peinture, l'art échappé de la servitude du dogme. Giotto
améliora jusqu'aux procédés matériels, tels que la préparation des couleurs, ou celle des panneaux de bois
et des toiles que l'on collait dessus pour réunir plusieurs
planches, quand le sujet était vaste et le tableau de
grande dimension. A la vue des principaux ouvrages
de Giotto, dispersés dans l'Italie entière, par exemple
de la suite historique de tableaux nommée *la Vie et la
mort de saint François d'Assise*, on reconnaît quelle
distance considérable le sépare de ses devanciers immédiats ; on trouve en lui l'extrême limite de l'art italien
sortant de l'art grec ; on comprend et l'on répète les
éloges magnifiques dont il fut comblé par Dante, par
Pétrarque, par Pie II, par Politien enfin, qui lui fait
dire :

> Ille ego sum per quem pictura extincta revixit.
>
> « Je suis celui qui a fait revivre la peinture morte. »

Les progrès de l'art par l'indépendance ne cessent de
s'accroître sous les nombreux élèves que laissa Giotto :
Taddeo Gaddi, son disciple bien-aimé ; Stefano, de Florence, qui s'approcha davantage du vrai, du réel, d'où
lui vint le nom singulier, mais significatif, de *Singe de
la nature ;* Simone Memmi, de Sienne, chanté par Pé-

[1] Animum pinxit, et sensus hominis expressit.

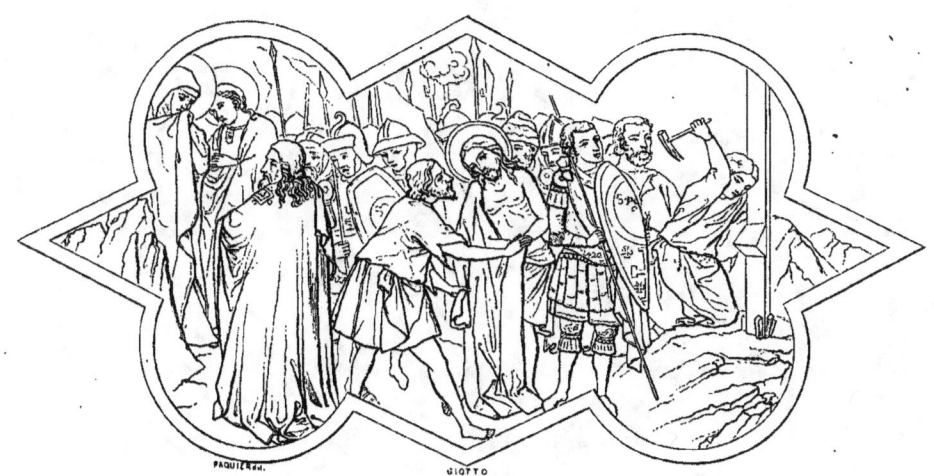
Jésus dépouillé de ses vêtements.

trarque, pour lequel il fit le portrait de *Madonna Laura*; Pietro Laurati, Ugolino, Puccio Capanna, Pietro Cavallini, Buonamico Buffalmacco, etc. Le progrès devient encore plus sensible, et la séparation d'avec les Byzantins plus complète, lorsque Andrea Orcagna peint sa grande fresque de l'*Enfer* dans Santa-Maria-Novella de Florence, et, dans le Campo Santo de Pise, son célèbre et bizarre *Jugement dernier*, où se retrouvent les idées et les descriptions de Dante. Le mouvement italien se propage et grandit avec les fresques de Gherardo Starnina, avec les œuvres des différents maîtres que toutes les villes d'Italie produisaient alors comme dans une sainte émulation pour le développement de l'art régénéré. C'étaient à la fois Franco et Vitale, de Bologne, Giovanni, de Pise; Coll' Antonio del Fiore, de Naples; Tommaso et Barnabeo, de Modène; Lorenzo, de Viterbe; Carlo Crivelli, Marco Basaïti et les deux Vivarini, de Venise; Squarcione, de Padoue; Mefozzo, de Forli, qui fut appelé l'inventeur des raccourcis; le grand frà Giovanni, de Fiesole, que la voix publique nomma *frà Angelico*; Paolo Ucello, de Florence, créateur de la perspective; Pietro della Francesca, qui améliora cette science par l'application de la géométrie, etc. Nous arrivons ainsi à Masaccio, à la fin du quinzième siècle, au *siècle d'or*.

Jusqu'ici nous n'avons parlé que de la peinture à fresque ou en détrempe; nous touchons au dernier terme de la tradition et au véritable art moderne, la peinture à l'huile.

On ignore absolument si elle fut connue des anciens. Rien n'autorise à croire qu'ils en aient eu la pratique, et que l'emploi de l'huile dans la préparation des cou-

leurs, abandonné pendant la plus déplorable période du moyen âge, et dès lors oublié par la rupture de la tradition, comme le feu grégeois ou la peinture *dans* le verre, ait été retrouvé parmi les découvertes de la Renaissance. Suivant la commune opinion, ce furent les frères Hubert et Jean van Eyk, de Bruges, qui, dans les premières années du quinzième siècle, trouvèrent le secret de la peinture à l'huile. Personne ne leur conteste sérieusement ce mérite, et les Italiens mêmes, Vasari Lanzi, confessent que les peintres de leur pays reçurent communication des procédés du Flamand Jean de Bruges. Toutefois, ce n'est pas à dire que celui-ci soit un inventeur si complet, que personne ne l'ait devancé et n'ait préparé, par des tentatives antérieures, la découverte qui doit justement honorer son nom. J'ai prouvé ailleurs [1], d'après des textes et des témoignages formels, entre autres les traités spéciaux du moine peintre Héraclius au dixième siècle, du moine allemand Roger, qui s'était surnommé *Théophilos*, au douzième, et de l'Italien Cennino di Andrea Cennini, au treizième, que les frères van Eyk ont eu plutôt le mérite de la bonne application du procédé que celle de l'invention propre.

Lanzi me semble avoir parfaitement expliqué quelle est, au vrai, l'invention de l'illustre peintre flamand. Nul doute que, bien avant lui, l'on connaissait l'emploi de l'huile dans la peinture ; mais la façon de l'employer était imparfaite, d'une pratique très-lente et très-difficile. D'après la méthode ancienne, on ne pouvait mettre qu'une seule couleur à la fois sur la toile ou le pan-

[1] Voir dans l'introduction aux *Musées d'Italie* (p. 61 et suiv. de la 3me édit. Librairie L. Hachette et Cie), une dissertation sur cet intéressant sujet.

neau, et, pour en ajouter une seconde, il fallait attendre que la première eût séché au soleil, ce qui était, au dire de ce même Théophilos, « trop long et trop ennuyeux pour les figures [1]. » On comprend, dès lors, que la détrempe et les encaustiques fussent préférés. Jean de Bruges, qui fit d'abord comme les autres, ayant un jour, dit la légende, mis sécher au soleil un de ses tableaux, par une excessive chaleur, le panneau de bois éclata. Cet accident le conduisit à chercher, avec l'aide de son frère aîné, quelque moyen de faire sécher les couleurs toutes seules et sans secours artificiels. Il revint à l'emploi de l'huile de lin, l'étudia, le perfectionna, et parvint à composer le vernis, qui, suivant les expressions de Vasari, « une fois sec, ne craint plus l'eau, avive les couleurs, les rend plus lucides et les unit admirablement. »

D'après la date des plus anciens ouvrages de Jean van Eyk, conservés à Bruges, à Gand, à Anvers, on peut conjecturer qu'il fit ou compléta sa découverte entre 1410 et 1420. Mais, à cette époque, les relations étaient difficiles, surtout entre les Etats du Nord et ceux du Midi. Ce fut seulement vers 1442 que le roi de Naples, Alphonse V, reçut un tableau de Jean de Bruges, perdu depuis, mais que l'on croit avoir été une *Adoration des Mages*. On sait qu'un autre tableau de van Eyk parvint au duc d'Urbin, Frédéric II, et un autre encore — un *Saint Jérôme* — à Laurent de Médicis. Leur vue causa une admiration générale. Un certain Antonello, de Messine, ayant vu le tableau de Naples, partit pour les Flandres, dans le désir de péné-

[1] Quod in imaginibus diuturnum et tædiosum nimis est.

trer le secret de ces procédés nouveaux. Effectivement, en échange d'un grand nombre de dessins italiens, il en obtint la connaissance, non de van Eyk lui-même, comme on l'a cru longtemps, puisqu'on sait à présent qu'il était mort en 1441, mais sans doute d'un de ses élèves, par exemple, de Rogier van der Weyden, qu'on appelle Roger, de Bruges, et dont le nom a pu prêter à une équivoque. De retour en Italie, et bientôt célèbre, Antonello, de Messine, communiqua son secret à son ami intime Domenico, de Venise, lequel, après quelques travaux faits dans son pays, à Lorette, à Pérouse, alla se fixer à Florence vers l'année 1460. Sans être un grand artiste, Domenico trouvait dans son secret le moyen d'une incontestable supériorité. Il excitait l'étonnement du public et la jalousie de ses rivaux. De ceux-ci, le plus redoutable était Andrea del Castagno, qu'on appelait Andrea *degl' Impiccati* depuis qu'il avait peint, pendus par les pieds, les Pazzi et leurs complices, asssassins de Julien de Médicis par ordre du pape Sixte IV. C'était un homme de grand talent, mais d'âme basse et féroce. Par les séductions d'une feinte amitié, il obtint que Domenico lui confiât son secret; ensuite, pour le posséder seul, il assassina le malheureux Vénitien. Ce crime atroce, qui fit poursuivre bien des innocents, resta impuni. Andrea del Castagno ne le révéla qu'à son lit de mort. Mais, comme en expiation de la manière infâme dont il s'était emparé du secret de Domenico, Andrea del Castagno n'en fit pas mystère, et le répandit par ses communications en même temps qu'il l'accréditait par ses ouvrages. Ce fut de lui directement que Pollajuolo, Ghirlandajo, le Pérugin, et sans doute aussi Andrea Verocchio, apprirent les procédés

de la peinture à l'huile. Ils les transmirent à leurs illustres disciples, Léonard de Vinci, Michel-Ange et Raphaël, d'Urbin, qui marquent bien plus que le point extrême de la tradition, puisqu'ils marquent le point extrême de l'art.

Ici donc doit finir la démonstration que j'avais promise, et que je crois complète : un lien traditionnel rattache la peinture des modernes à la peinture des anciens. Mais je pressens une objection sérieuse. On me dira : « En parlant tout à l'heure de Giotto, vous avez annoncé qu'il trouva l'*expression*, ce grand sujet d'admiration pour ses contemporains, et vous avez ajouté : C'était la véritable peinture. Il fallait donc prouver la tradition, non-seulement dans les procédés matériels de l'art de peindre, dans sa culture ou simplement son existence, mais encore dans cette partie supérieure que vous nommez l'*expression*. S'est-elle continuée traditionnellement depuis les Grecs anciens jusqu'à nous ? »

A cette question je réponds sans hésiter par la négative. Non, la plus haute qualité de la peinture ne s'est pas transmise des artistes grecs à ceux de la Renaissance. Morte avec les premiers, elle a disparu pendant toute l'époque intermédiaire, pour *renaître* véritablement avec les seconds. Mais j'ajoute que cette qualité, toute individuelle, toute propre à l'artiste, ne saurait se transmettre, et qu'elle échappe à la tradition, qui ne peut s'exercer, dans les arts, que sur les procédés matériels et sur quelques parties du style par où se distinguent les écoles. C'est cela, précisément, qui forme la différence radicale entre les sciences et les arts. Les sciences se transmettent tout entières, et le moindre mathématicien réunit sans peine tout le savoir amoncelé

d'Euclide à la Place. Les arts ne se communiquent qu'en deçà des qualités personnelles, et Raphaël n'a pu donner à ses élèves que la connaissance de sa méthode. Il a emporté le secret d'être lui-même.

Cette question mérite un plus long examen.

L'émancipation de l'art, après une longue soumission au dogme, qui en est la seconde création, la Renaissance, n'était pas chose nouvelle dans le monde. Déjà les Grecs anciens, disciples de la vieille Egypte et de la vieille Assyrie, avaient traité leurs maîtres précisément comme les Italiens, de Giotto à Raphaël, traitèrent les Byzantins. Quand, au milieu du choc des races de l'Europe contre les races de l'Asie, l'esprit d'examen et la raison devenue maîtresse d'elle-même, réagissant contre la théocratie orientale, créèrent à la fois la constitution libre de la cité et la philosophie plus libre encore ; quand à l'immobilité séculaire succéda la perpétuelle agitation des faits et des idées, l'art suivit ce mouvement, fraya sa route et conquit aussi son indépendance.

Écoutons Ernest Renan : « Là, dit-il, est le charme du monde homérique ; c'est le réveil de la vie profane, la liberté qui s'épanouit au plein soleil, l'humanité sortant des hypogées.... La même révolution s'opère dans l'art. L'art hiératique, limité dans ses types, sacrifiant la forme au sens, le beau au mystique, fait place à un art... dont le but est d'exciter le sentiment de la beauté, non de la sainteté. L'Inde ne croit pouvoir mieux faire, pour relever ses dieux, que d'entasser signes sur signes, symboles sur symboles ; la Grèce, mieux inspirée, les façonne à son image, comme Hélène, pour honorer la Minerve de Lindos, lui offrit une coupe d'ambre jaune

faite sur la mesure de son sein. » (*Les Religions de l'antiquité.*)

On vit d'abord Dédale et ses disciples animer peu à peu, par l'action des membres, les figures mortes des hiéroglyphes de l'Égypte, jusque-là purs symboles, simples caractères de l'écriture sacrée. Les écoles d'Égine, de Sicyone, de Corinthe, d'Athènes, continuèrent cette œuvre de vie et de liberté en s'avançant toujours de plus en plus du symbole vers l'idéal réel ; enfin, le grand temple d'Olympie, au centre de la Grèce, vit s'élever dans son sanctuaire, au lieu de l'Anubis à tête de chien ou de l'Osiris à tête de faucon, le Jupiter Olympien de Phidias, cette statue qui semblait, au dire de Quintilien, « avoir ajouté quelque chose à la religion publique, » cette statue dont le visage auguste, où rayonnait la bonté non moins que la puissance, offrait le modèle achevé du vrai *beau*, de ce beau si admirablement défini par saint Augustin : *Splendor boni.*

En peinture aussi, l'on ne saurait douter que les anciens aient connu l'*expression*. Quand leurs statuaires faisaient la *Niobé et sa famille*, le groupe du *Laocoon*, et tant de chefs-d'œuvre où le marbre souffre, pleure, expire, comment auraient-ils accordé le moindre mérite à des peintres qui n'auraient pas atteint, sur la toile, avec toutes les ressources de la couleur et des plans divers, la même vérité, la même puissance d'expression ? Encore une fois, les monuments de l'un de ces deux arts prouvent la supériorité de l'autre. D'ailleurs, les fresques, les dessins, les mosaïques, conservés avec les statues, sont là pour attester qu'en ce point capital, la peinture ne se laisse point surpasser par la statuaire. Lorsqu'on voit, par exemple, dans la mosaïque de

Pompéi (la *Bataille d'Issus*), le mouvement de toutes ces figures, l'effroi de Darius, la hâte de son cocher, la douleur résignée du seigneur frappé devant son prince, on se dit que, sans nul doute, la *Pénélope* de Zeuxis avait la beauté modeste d'une prudente matrone, tandis qu'*Hélène* exerçait avec orgueil l'empire de ses charmes, et que la *Calomnie* d'Apelles n'était un chef-d'œuvre si vanté que parce qu'il possédait les qualités d'expression forcément nécessaires à une peinture allégorique.

Pourquoi ces qualités ont-elles disparu dans la décadence pour ne reparaître qu'à la nouvelle naissance de l'art? pourquoi manquent-elles à la tradition? La réponse peut se faire, je crois, par deux raisons principales. D'abord, si l'on convient, d'une part, que l'expression est la qualité supérieure de la peinture; de l'autre, qu'il y avait décadence, on doit convenir que ces deux choses étaient incompatibles; qu'elles s'excluaient; que, la décadence arrivée, la qualité supérieure devait être atteinte et périr avant les autres. Cherchons une analogie : entre Virgile et Racine, on trouvera sans peine la tradition d'une poésie toujours subsistante, et passant même des langues mortes aux idiomes vivants, mais non la transmission ininterrompue des qualités qui les font se ressembler l'un à l'autre. La décadence poétique qui les sépare a précisément détruit ces qualités, sans détruire jusqu'à la culture de la poésie. Eh bien, voilà ce qui s'est passé entre Apelles le Grec et Raphaël l'Italien.

L'autre raison, moins générale, tient aux circonstances particulières dans lesquelles se produisit et se continua la décadence. Et je ne veux parler ni de l'abandon total des *nus*, après l'hérésie des iconoclastes,

ni de la pesante armure des guerriers et du lourd habillement des femmes, qui ôtaient toute grâce aux formes, ou plutôt toute forme aux corps : coutumes bien funestes à l'art. Je veux indiquer une raison plus importante et plus désastreuse encore dans ses effets ; car c'est une raison morale. Avec le triomphe de la religion chrétienne, surtout dans le Bas-Empire, pays d'étroite superstition, presque de fétichisme, la peinture était devenue toute symbolique, comme les idoles de l'Inde et les hiéroglyphes de l'Égypte. Chaque objet avait une forme de convention, chaque personnage était un être immuable, un véritable type que nul ne pouvait altérer, qu'il fallait respecter à l'égal d'un article de foi. Le peintre n'était donc plus que l'ouvrier des pensées admises, ordonnées, consacrées par la commune croyance, non l'ouvrier de sa propre pensée. Enchaîné dans le dogme, il travaillait comme avec un moule, moule commun à ses devanciers et à ses successeurs, qu'il avait reçu des uns, qu'il transmettait aux autres. S'il ne mettait ni vie ni âme dans ses compositions, c'est que sa propre vie ne s'épanchait point, c'est que son âme demeurait muette; qu'étrangère à un travail tout manuel, à un simple décalque, elle n'avait rien à produire, elle n'avait point à se révéler. Si l'artiste était sans originalité, c'est parce qu'il était sans indépendance et sans passion. Il peignait comme le perroquet parle, répétant les mots appris, sans leur donner les inflexions de voix qui animent le langage, les accents qui partent de l'âme pour aller à l'âme, sans leur donner enfin l'*expression*. Ecoutez de quelle manière s'exprimaient sur ce point les Pères du second concile de Nicée (en 787), celui-là même qui jeta le

premier anathème sur l'hérésie des iconoclastes : « Comment pourrait-on accuser les peintres d'erreur? L'artiste n'invente rien ; c'est par les antiques traditions qu'on le dirige ; sa main ne fait qu'exécuter. Il est notoire que l'invention et la composition des tableaux appartiennent aux Pères qui les consacrent ; à proprement parler, ce sont eux qui les font. » (Traduction d'Émeric David.) Peut-on mieux et plus clairement caractériser la servitude de l'art sous le dogme? N'est-ce pas, en quelque sorte, absoudre Mahomet qui, vers le même temps, proscrivait, comme avait fait Moïse, la peinture et la statuaire? En voyant les Grecs de Byzance, ses voisins, adorer, non pas seulement le Christ et la Vierge, mais telle image du Christ et de la Vierge, il proscrivait moins l'art que la superstition et l'idolâtrie.

C'est dans le grand mouvement du treizième au quinzième siècle, dans cet immense travail de l'esprit humain qu'on appelle la Renaissance ; c'est lorsque la science des anciens remise au jour, d'abord par les Arabes, puis par les Grecs chassés du Bosphore, fait naître l'esprit de discussion et met en question sur tous les points la science catholique ; c'est lorsque l'on commence à comprendre les mots de libre examen, de liberté civile, de dignité humaine ; c'est alors que reviennent enfin l'indépendance et la personnalité de l'artiste. Ce que Nicolas de Pise avait fait le premier pour la statuaire, Giotto le fit pour la peinture. Citoyen d'une république, né dans la pauvreté et devant tout à son génie, Giotto pouvait aller plus loin que ne l'avaient conduit les leçons de Cimabuë. *Per dono di Dio*, comme dit Vasari, il abandonna l'imitation des Byzantins pour

prendre désormais ses modèles dans la nature ; il laissa le symbole, le dogme, la croyance commune, pour la création personnelle de sa pensée, de son âme. Avec lui, l'art fit une première irruption victorieuse hors de la foi ; avec ses successeurs, il alla sans cesse agrandissant son domaine, et, dès Raphaël, même dans les sujets religieux, il était devenu maître tout-puissant. Que l'on compare à la madone byzantine cette *Vierge à la chaise*, belle comme devait l'être la *Vénus Anadyomène* d'Apelles, élégamment parée comme une hétaïre d'Ionie, et qui appelle le spectateur de son regard caressant, tandis que toutes les autres baissent humblement les yeux ; que l'on se rappelle qu'il osa, dans le palais même des papes, à Rome, poser *l'École d'Athènes* en face de la *Dispute du saint sacrement;* et l'on conviendra que la très-sainte inquisition, gardienne et vengeresse du dogme orthodoxe, aurait pu demander compte à Raphaël de son impiété, tout aussi bien qu'au sceptique qui aurait prétendu ne voir dans les deux Testaments que des livres d'histoire et de morale. Léonard, Michel-Ange, Titien, Corrége, encore moins timorés, entrèrent pleinement dans la mythologie et dans l'histoire profane. Dès ce moment l'indépendance de l'art fut complète ; on put dire :

> Il marche dans sa force et dans sa liberté

CHAPITRE IV

LES ÉCOLES ITALIENNES

Quand on trace une histoire de l'art moderne, c'est à l'Italie, et par tous les droits, qu'appartient le premier rang. Mais au temps de la Renaissance, malgré les vœux de Dante, renouvelés par Machiavel, l'Italie ne s'était point unifiée. Elle était morcelée en une foule d'États, et chaque État avait son école, et chaque école exige une histoire à part. Nous nous conformerons à cette nécessité en suivant la division ordinaire, et nous commencerons par Florence, car, dans une histoire de l'art italien, c'est à Florence, et par tous les droits aussi, qu'appartient le premier rang.

ÉCOLE FLORENTINE-ROMAINE

Nous venons de voir que le Toscan Giotto (1276-1334) fut le grand promoteur de la Renaissance pour tous les arts. Après lui, le plus illustre nom qu'offre

l'art de peindre en Toscane est celui du moine Guido di Pietro, né au bourg de Vecchio en 1387 (mort à Rome en 1455), qui prit le nom de frà Giovanni de Fiesole lorsqu'il fit ses vœux chez les dominicains de cette ville, et que l'admiration publique nomma, dès son vivant, *frà Beato Angelico*, comme Moralès, en Espagne, fut nommé le *Divin*, pour avoir admirablement exprimé sur la toile l'ardeur des sentiments chrétiens et l'extase de la béatitude. « Ses figures ne sont que des âmes, » dit avec justesse M. Du Pays. Modeste, simple, pieux, charitable, sobre et chaste, frà Angelico donna l'exemple des vertus comme des talents. Il refusa l'archevêché de Florence et fit nommer à sa place, par Nicolas V, un pauvre moine de son couvent. Peintre très-laborieux et très-fécond de retables, de fresques, de tableaux, de miniatures sur les manuscrits, il ne peignait point sans avoir fait une prière spéciale, ne commençait aucune œuvre sans la permission de son prieur et n'en retouchait aucune, disant que Dieu les voulait ainsi. Après frà Angelico, il n'y eut plus que son élève Benozzo Gozzoli, qui resta fidèle à l'art proprement religieux et mystique, sans mélange d'antiquité païenne.

Les dates de la naissance et de la mort de frà Angelico disent suffisamment qu'il peignit à la détrempe, car il ne put avoir connaissance de la peinture à l'huile qu'à la fin de sa vie, à l'âge où l'artiste ne change plus ses procédés. S'il fallait marquer un choix parmi les nombreux ouvrages qu'il a laissés, nous pourrions désigner en premier lieu la *Descente de croix* qui se trouve à Florence, non dans le musée des Offices ou dans celui du palais Pitti, mais à l'Académie des beaux-arts, ou-

7

verte en 1784 par le grand-duc Pierre-Léopold, et qui
renferme une riche et curieuse collection des *incunables*

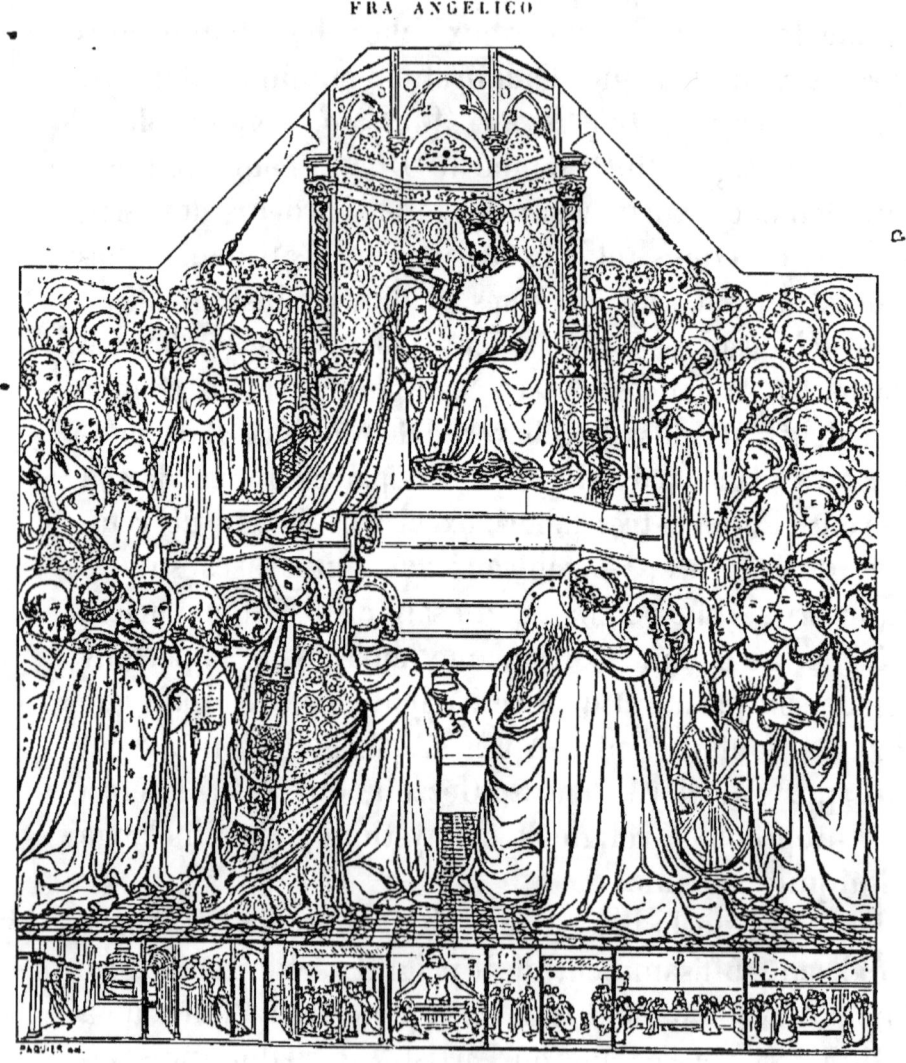

FRA ANGELICO

Le couronnement de la Vierge. (Au Louvre.)

de l'art italien, entre l'enfance et la virilité. Mais nous
avons à Paris même, au Louvre, une des œuvres capitales du peintre *angélique*. Le *Couronnement de la Vierge*

est une vaste composition qui réunit plus de cinquante personnages et qu'entourent, de plus, sept petits médaillons où sont représentés les *Miracles de saint Dominique*, patron du couvent pour qui fut fait le tableau. C'est de cette œuvre supérieure que Vasari disait : « Frà Giovanni s'est surpassé lui-même... dans un tableau... où Jésus-Christ couronne Notre-Dame, au milieu d'un chœur d'anges et d'une multitude de saints et de saintes..., si variés par les attitudes et les expressions, qu'on sent à les regarder une douceur et un plaisir infinis. Il semble que les esprits bienheureux, s'ils avaient un corps, ne pourraient être autrement dans le ciel ; car non-seulement tous les saints et saintes rassemblés dans ce tableau sont vivants et de la plus douce physionomie, mais le coloris tout entier semble de la main d'un saint ou d'un ange, pareil à ceux qui s'y trouvent représentés... Pour moi, je puis affirmer que je ne vois jamais cet ouvrage qu'il ne me paraisse nouveau, et que, lorsque je le quitte, il me semble que je ne l'ai pas encore assez vu. » Ce *Couronnement de la Vierge*, sur lequel Auguste Schlegel a écrit tout un volume, et que M. Paul Mantz appelle avec raison une « miniature démesurée, » fut placé longtemps dans l'église San Domenico, à Fiesole, et en quelque sorte adoré comme une sainte relique de son auteur béatifié.

Vient ensuite, parmi les illustres, le fils d'un pauvre cordonnier (1407-1443), Tommaso Guidi da San Giovanni, qu'on appelle Masaccio. Celui-ci diffère entièrement du moine de Fiesole. Ses figures ne sont pas des âmes, mais de vrais corps, fermes et précis dans leurs contours et dans leurs mouvements. Masaccio dessine déjà dans la manière de Michel-Ange, et de sa force. Par

malheur, mort jeune, il n'a laissé que peu d'ouvrages. Parmi tous les musées de l'Europe, celui seul de Munich possède de Masaccio une *Tête de Moine*, à fresque, un *Saint Antoine de Padoue*, en détrempe et sur bois, et le portrait du peintre, portant la barrette rouge des Florentins, comme Dante et Pétrarque. Même à Florence, le musée *degl' Uffizzi* ne peut montrer qu'une étonnante *Tête de vieillard* peinte par Masaccio sur une tuile. C'est à l'église *del Carmine* de cette ville qu'il faut l'étudier, l'admirer. Là sont ses grandes fresques, la *Résurrection d'un enfant par saint Pierre* et le *Martyre de saint Pierre*. C'est encore et surtout à la chapelle des Brancacci, dont les peintures murales, œuvres de sa main, ont été la commune étude de tous les maîtres nés ou résidant à Florence, depuis frà Angelico jusqu'à Léonard, Michel-Ange, Raphaël, Andrea del Sarto. Quel éloge pourrait-on joindre aux noms de tels disciples volontaires ?

Dans le résumé rapide que nous imposent le titre et la brièveté de ce volume, nous ne pouvons donner place qu'aux artistes supérieurs, partout connus et célèbres, qu'on nomme les dieux de la peinture. Quand nous arrivons au milieu du quinzième siècle, à l'époque immédiatement antérieure à ces dieux de l'art, et qui fut celle de leurs instituteurs, nous sommes contraint de faire un choix au milieu de ces maîtres, grands surtout par leurs élèves ; et, saluant d'un regret Filippo Lippi, Antonio Pollajuolo, Lorenzo da Credi, qui influèrent sur toute l'école, Andrea Verocchio, qui forma Léonard, Domenico Ghirlandajo, qui forma Michel-Ange, nous nous arrêtons au Pérugin, qui forma Raphaël. Pietro Vannucci (1446-1524), de Pérouse (Perugia), d'où lui

MASACCIO

Vocation à l'apostolat de saint Pierre et de saint André.
(Église des Carmes, à Florence.)

fut donné son surnom, était venu fort jeune à Florence, et si pauvre qu'il couchait dans un coffre, faute de lit. Mais il se fit connaître, et avec tant d'éclat qu'il fut promptement en situation d'ouvrir une école bientôt célèbre, où le père de Raphaël, Giovanni Sanzio, lui amena cet enfant au génie précoce qu'en artiste modeste autant qu'en père clairvoyant il ne se croyait pas capable d'instruire ni digne de diriger. Le Pérugin compta encore parmi ses disciples le Pinturicchio, la Bacchiaca, le Spagna, Gerino de Pistoie, enfin cet Andrea Luigi, d'Assise, surnommé l'*Ingegno*, qu'on appelait, à dix-huit ans, le rival de Raphaël, mais qui devint aveugle avant l'âge des grandes œuvres, ou plutôt qui laissa l'art pour les magistratures civiles.

Le Pérugin fut appelé des premiers à Rome par Sixte IV, qui lui confia en partie les peintures décoratives de la chapelle qui porte le nom de ce pontife (Sixtine). Il y laissa l'une des plus vastes et des plus belles fresques, *Saint Pierre recevant les clefs de Jésus*. Florence a recueilli du Pérugin, au palais Pitti, une magnifique *Mise au tombeau*; Rome, au musée du Vatican, une *Résurrection du Christ*, où, comme dans les *Chambres*, comme partout, inséparable de son élève bien-aimé, il l'a, dit-on, retracé, à peine adolescent, sous les traits du soldat qui dort, et lui-même sous ceux du soldat qui s'enfuit épouvanté; et Naples, au musée *Degli Studi*, un *Père Éternel* entre quatre chérubins. Nous n'avons eu longtemps au Louvre qu'une simple esquisse du Pérugin, le *Combat de la Chasteté et de l'Amour*, et peinte à la détrempe, bien que datée de 1505, parce que, dit le Pérugin lui-même dans la lettre d'envoi, un tableau d'Andrea Mantegna, auquel le sien devait faire

pendant, était peint par les mêmes procédés : preuve remarquable de l'emploi persistant de la détrempe longtemps après la connaissance généralement répandue de la peinture à l'huile. Mais nous avons enfin quelques œuvres plus dignes du peintre de Pérouse, tels qu'une *Nativité*, une *Vierge glorieuse* adorée par sainte Rose, sainte Catherine et deux anges, enfin une *Madone* avec le Bambino, entre saint Joseph et sainte Catherine, remarquable par la sainteté du style, la grâce charmante, la couleur exquise.

Toutefois, si l'on veut bien connaître le Pérugin hors de l'Italie, c'est en Allemagne et en Angleterre qu'il faut le chercher. D'abord à Berlin, où sont deux *Madones* sur fond de paysage. Malgré les précautions qu'on prend pour les dater du premier âge de Raphaël, alors qu'il était encore à l'école du Pérugin, il me paraît hors de doute qu'elles sont l'une et l'autre du Pérugin lui-même.

Comment ne pas le reconnaître du premier coup d'œil et à tous ses caractères les plus distinctifs? n'est-ce pas sa couleur ferme, limpide, où domine le rouge doré? n'est-ce pas son dessin, son type habituel? ne trouve-t-on pas, dans ces visages de la Vierge mère, les yeux un peu ronds, les mentons un peu gros, les bouches très-mignonnes et embellies de cette adorable petite *moue* pleine de grâce et de chasteté? A Vienne, au Belvédère, le Pérugin tient le premier rang dans la salle romaine ; sa *Vierge glorieuse* entre saint Pierre et saint Paul, saint Jérôme et saint Jean-Baptiste, datée de 1493, est une de ses compositions les plus vastes et les plus excellentes. Elle n'a d'autre tort que d'avoir été nettoyée et fardée au delà de toute mesure. Mais Munich est plus riche encore que Vienne et Berlin. Il possède une *Ma-*

done vue jusqu'aux genoux et se détachant sur un ciel serein ; la *Vierge adorant l'Enfant-Dieu*, agenouillée entre saint Nicolas et saint Jean l'Évangéliste ; enfin l'*Apparition de la Vierge à saint Bernard* : deux anges accompagnent la Mère de Jésus, et deux bienheureux le saint qu'elle visite. Ces trois ouvrages admirables, d'une conservation parfaite, d'une grande dimension dans l'œuvre du Pérugin pour des peintures de chevalet, semblent l'extrême expression de sa manière si douce, si tendre, si sûre d'émouvoir et de charmer. L'*Apparition de la Vierge à saint Bernard* est une page vraiment capitale, et Raphaël lui-même, dans le style simple et pieux, n'a rien fait de plus beau. C'est devant le Pérugin que l'on voit clairement tout ce que l'élève doit au maître et que l'on reconnaît une fois de plus cette vérité bien claire et bien démontrée dans les arts, que les plus grands génies ne sont que le résumé complet, supérieur, de leurs devanciers et de leurs contemporains. A Londres, la *National Gallery* peut montrer avec orgueil une page que Vasari proclame l'un des *capi d'opera* du vieux maître de Pérouse. C'est un triptyque : au centre, la *Sainte Famille* ; à gauche, l'archange Michel, en complète armure ; à droite, l'archange Raphaël menant le jeune Tobie par la main. Vasari a raison ; il serait difficile de trouver dans toute l'œuvre du Pérugin un morceau supérieur, et celui-ci réunit à tous les genres de beauté une conservation parfaite. Quelques parties de ce triple tableau, par exemple, le jeune Tobie ou le groupe de la Madone et du saint Enfant, ressemblent à ce point aux premiers ouvrages de Raphaël, que, séduits par cette similitude, plusieurs supposent que le maître s'est fait aider par son élève, qui serait à demi l'auteur

du chef-d'œuvre. Je n'en crois rien ; il me semble que le Pérugin en est l'unique auteur. Seulement il me semble aussi que ce tableau appartient à une époque de sa vie assez avancée pour que le Pérugin, qui a survécu quatre ans à son illustre élève, ait profité des exemples qu'il en recevait, et agrandi, sous cette influence souveraine, sa manière primitive. Vanucci aurait cessé d'être le maître de Raphaël pour devenir son disciple. Ces services réciproques, ces mutuels enseignements, produisant des réactions de manières, se sont vus souvent dans l'histoire de l'art ; et, à la même époque, le même phénomène, si l'on peut ainsi dire, se passait à Venise entre Bellini et Giorgion.

Nous arrivons au grand Léonard (1452-1519), fils naturel d'un notaire de Vinci. Peintre, dessinateur et même caricaturiste, sculpteur et architecte, ingénieur et mécanicien, savant dans les mathématiques, la physique, l'astronomie, l'anatomie et l'histoire naturelle, savant aussi dans la musique, faisant des vers avec la facilité d'un improvisateur, écrivant avec autorité sur toutes les matières dont il s'occupait, habile aussi à tous les exercices de force et d'adresse, enfin homme vraiment universel, et « tout-puissant en toute chose » (Michelet), Léonard n'a pu donner à la peinture qu'une faible partie de son temps et de ses labeurs. D'une autre part, il terminait tous ses ouvrages avec le soin, la patience et l'amour d'un artiste modeste, même timide, d'un artiste qui n'est jamais pleinement satisfait de soi, qui rêve, comprend et cherche avec passion la suprême beauté, qui veut enfin, comme dit Vasari, « mettre l'excellence sur l'excellence et la perfection sur la perfection. » Léonard avait tracé

dans ce vers la règle de ses travaux comme de sa conduite :

> Vogli sempre poter quel che tu debbi.

Ces deux raisons suffiraient bien pour rendre aussi rares que précieuses les œuvres de son pinceau. Par malheur, il en est une troisième encore, et tout à fait déplorable : plusieurs de celles qu'il a laissées ont à peu près péri sous les coups du temps.

Cherchons-les d'abord à Paris. Cinq pages de sa main, c'est beaucoup, bien que Léonard ait passé en France les quatre dernières années de sa vie, et qu'il ait achevé au château d'Amboise, presque dans les bras de François I^{er}, cette assez longue existence, remplie par tant de travaux divers. Le *Saint Jean-Baptiste*, à mi-corps, a le tort de ressembler plutôt à une jeune femme délicate qu'au rude prédicateur du désert, au fanatique mangeur de sauterelles. Mais, comme ce même défaut de jeunesse efféminée se retrouve dans le *Saint Jean* de Raphaël, qui est à la *Tribuna* de Florence, il est évident que, pour le précurseur, les caractères conventionnels qui faisaient reconnaître son image étaient alors en désaccord avec sa légende et les traditions. — La madone appelée *Vierge aux Rochers*, horriblement dégradée et *poussée au noir*, ne sera bientôt plus connue que par les gravures et les copies. Acceptée seulement en partie par les connaisseurs, cette madone est même entièrement niée par quelques-uns pour œuvre de Léonard. — *Sainte Anne*, avec la *Vierge et Jésus*, est, au contraire, une œuvre authentique et vraiment capitale, bien qu'ébauchée simplement en quelques endroits, et partout fort maltraitée ; mais, je

l'avoue, plus précieuse par la finesse du travail que par la hauteur et la noblesse du style. L'on peut même, et sans blasphème, la trouver quelque peu déparée par la bizarre afféterie des poses et de l'arrangement. — Restent deux portraits de femmes. L'un est appelé communément la *Belle Ferronnière*, parce qu'on croit qu'il représente la dernière maîtresse de François I^{er}, la femme de ce marchand de fer des halles qui se vengea si cruellement de l'outrage que lui faisait le roi-chevalier. C'est du nom présumé de ce portrait que les dames ont appelé *ferronnière* un bijou posé au milieu du front et attaché par un ruban derrière la tête. Mais, se fondant sur des traditions différentes, d'autres supposent que ce portrait est celui d'une duchesse de Mantoue, ou de la célèbre maîtresse de Lodovico Sforza, Lucrezia Crivelli. En tout cas, on ne saurait admettre que ce soit la *Ferronnière*, d'abord parce que Léonard, venu en France déjà souffrant et malade, n'y fit pas un seul ouvrage du pinceau ; ensuite parce que François I^{er} ne mourut qu'en 1547, c'est-à-dire vingt-huit ans après Léonard. — Enfin, le portrait non contesté ni contestable de la *Belle Joconde* (Monna Lisa, femme de Francesco del Giocondo). Ce portrait, auquel Léonard travailla, dit-on, quatre années de suite, sans l'avoir fini pleinement à son gré, passe avec raison pour l'un des chefs-d'œuvre du maître et du genre. On peut voir dans Vasari l'amoureuse description et les éloges infinis qu'il fait de cette peinture, « plus divine qu'humaine, vivante à l'égal de la nature... et qui n'est pas de la peinture, mais le désespoir des peintres. » « Cette toile m'attire, ajoute M. Michelet (*la Renaissance*), m'appelle, m'envahit, m'absorbe ;

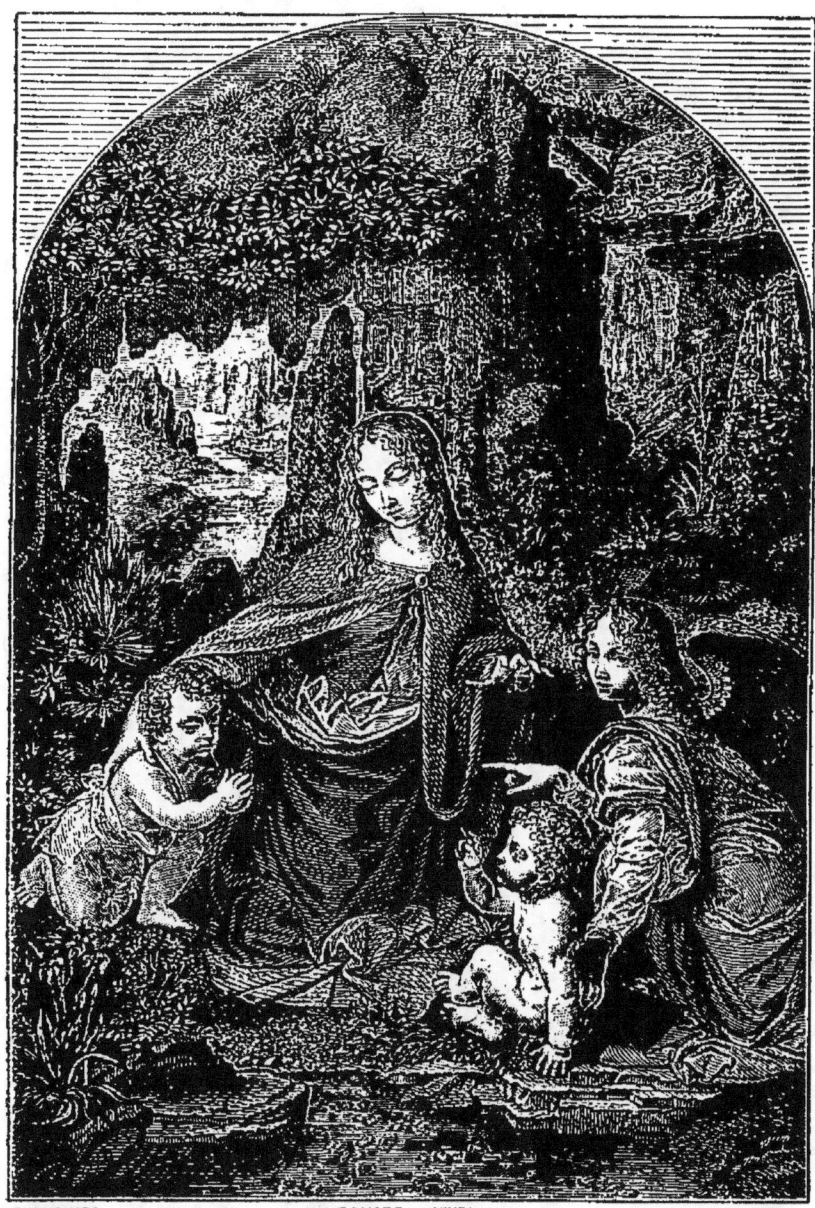

La Vierge aux Rochers.
(Au Louvre.)

je vais à elle malgré moi, comme l'oiseau va au serpent. » La *Joconde* est digne de représenter chez nous cet homme prodigieux, qui, pris seulement comme peintre, mêlant la science anatomique à celle du clair-obscur, et l'étude des réalités au génie de l'idéal, a précédé Corrége dans la grâce, Michel-Ange dans la force et Raphaël dans la beauté.

Je ne vois rien à citer de Léonard dans les musées de l'Allemagne, si ce n'est l'une des deux Madones que possède la galerie des princes Esterhazy, aujourd'hui à Pesth. Placée entre sainte Barbe et sainte Catherine, elle soutient l'Enfant Jésus qui prend un livre sur une table. Au bord de sa robe se lisent les mots : *Virginis mater*. Ce n'est pourtant point sainte Anne, et le peintre a voulu dire *Virgo mater*. On peut lui faire un reproche plus grave : c'est que les trois têtes de femmes se ressemblent singulièrement, et sont le même type à peine varié. Et pourtant ce groupe à mi-corps, qui fait pressentir par sa disposition l'admirable *Sainte Famille* que nous allons trouver à Madrid, est presque son égal par l'importance et la beauté. Cette peinture est fort dégradée, mais sans retouches; et mieux valent assurément les respectables traces des siècles et les dégâts du temps que certaines restaurations maladroites et sacrilèges. Pas plus heureux que les musées de l'Allemagne, l'Ermitage de Saint-Pétersbourg n'avait eu jusqu'à présent que de faibles échantillons, et contestables. Mais il vient d'acquérir, de la galerie Litta, de Milan, une œuvre à qui l'authenticité historique, jointe aux qualités pittoresques, donne une importance tout à fait capitale. C'est la *Madone allaitant*, vraie sœur de notre *Joconde*, celle que le docteur Waagen cite parmi les dix tableaux

de Léonard qu'il analyse dans son livre sur le maître florentin, celle à qui M. Rio, décrivant les merveilles de l'*art chrétien*, prodigue tous les éloges que peuvent inspirer l'enthousiasme et la foi.

L'Angleterre, dans sa *National Gallery*, n'a qu'une œuvre de Léonard ; encore est-elle fort contestée et fort contestable. C'est le *Christ disputant avec les docteurs*, que l'on dit venir du palais Aldobrandini, et avoir été gravé pour la collection nommée *Schola italica*. Il rappelle, dans ses détails, le style et la manière de l'immortel auteur de la *Cène*. Mais, s'il est bien de Léonard, ce n'est ni l'une de ses meilleures, ni même une de ses bonnes œuvres. Comme habituellement dans les tableaux où les personnages sont vus à mi-corps, le sujet est confus, obscur, mal disposé. Présenté de face et au centre de la scène, Jésus ne semble point s'adresser aux docteurs, placés plus en arrière. Si Léonard a voulu peindre l'épisode de l'enfance du Christ, il l'a fait trop âgé : c'est un homme de vingt ans. S'il l'a voulu peindre pendant sa mission évangélique et devant les pharisiens, il l'a fait trop jeune et aussi trop riche ; un vêtement de soie couvert de bijoux ne convient guère au prédicateur de l'égalité, qui prenait ses apôtres parmi les pêcheurs.

L'Espagne aussi, dans son *Museo del Rèy*, n'avait eu de cet homme illustre à tant de titres que deux répétitions d'ouvrages dont nous avons probablement au Louvre les originaux, ou plutôt, si je puis employer ce terme, les éditions primitives, car les autres ne sont pas précisément des copies, puisqu'elles sortent de la main du maître et changées par des variantes. Tel est un second portrait de cette Joconde, mieux conservé

que le nôtre, et qui a pour fond un rideau sombre au lieu d'un vert paysage. Telle est encore la répétition, peut-être l'esquisse, touchée très-finement, mais encore plus dégradée, de cette bizarre *Sainte Famille* où l'on voit Marie assise en travers sur les genoux de sainte Anne, qui attire dans ses bras l'Enfant-Dieu, jouant à ses pieds avec un mouton qu'il tient par les oreilles. Mais l'Escorial a rendu récemment au musée, partant à la lumière et au monde, une autre *Sainte Famille* que la gravure n'a point encore reproduite, et qui est assurément une œuvre capitale parmi celles de son auteur, une œuvre capitale dans la peinture. Marie et Joseph, à peu près de grandeur naturelle, sont vus en buste comme derrière une table, sur laquelle le saint *Bambino* et son jeune compagnon, assis et nus, confondent leurs membres délicats dans une fraternelle étreinte. Belle et souriante, pleine d'amour, de sollicitude et de respect, parée d'ailleurs avec recherche et coquetterie, Marie entoure de ses bras caressants le groupe enfantin, que Joseph, placé un peu en arrière et la tête appuyée sur sa main, contemple d'un regard plein de tendresse et de sérénité. Le visage de la Vierge, un peu ressemblant à celui de la Joconde, mais d'une beauté moins profane, ses mains délicates, les étoffes fines et transparentes qui entourent son front et son sein de leurs nuances savamment combinées, la douce et noble tête de Joseph, bien en relief quoique dans le clair-obscur, sont autant de complètes perfections qui marquent les bornes de l'art humain. Dans son ensemble, ce tableau, presque encore inconnu malgré son âge de bientôt quatre cents ans, est une œuvre merveilleuse, adorable, divine et d'une solidité à défier les siècles, car heureusement, bien différent

en cela de tant d'autres œuvres effacées et bientôt détruites par le temps, cette *Sainte Famille* semble sortir des mains de Léonard, alors que, satisfait et glorieux, il dut, comme le créateur de la Genèse, admirer aussi sa création : *Et vidit quod erat bonum.*

Mais revenons enfin, par tous ces détours, en Italie. A Naples, le musée *degli Studi* montre avec orgueil une admirable *Madone* de Léonard ; à Rome, la petite galerie du palais Sciarra est plus fière encore de la célèbre allégorie où deux têtes d'expression, s'expliquant l'une l'autre, s'appellent *la Modestie et la Vanité* ; à Florence, moins heureuse, la galerie Pitti ne peut offrir qu'un portrait d'homme inconnu et un portrait de femme qu'on appelle *la Religieuse* (la Monaca), parce qu'elle a la tête enveloppée d'un béguin ; encore, avant qu'ils entrassent dans la collection du grand-duc, disait-on simplement de ces portraits qu'ils étaient de l'école de Léonard. C'est à Milan, où le Vinci, appelé par les largesses et retenu par l'amitié de Lodovico Sforza, passa les plus belles années de sa vie d'artiste, qu'il aurait dû laisser la plupart de ses œuvres. Toutefois — cela prouve combien elles sont rares — l'Ambrosienne et le musée Brera n'ont que deux esquisses du maître, toutes deux *Saintes Familles*, dont l'une fut terminée par son digne élève, son digne émule, Bernardino Luini. Le reste de ses ouvrages sont de simples études, tout au plus de simples portraits dessinés, parmi lesquels ceux de son protecteur le *Moro*, de Béatrice d'Este, femme de celui-ci, et enfin le sien propre, en profil, au crayon rouge : belle et vénérable figure.

Hâtons-nous de pénétrer dans le réfectoire de l'ancien couvent de *Santa-Maria delle Grazzie*. Là nous

pourrons adorer pieusement les restes — les reliques, il faut dire — de la célèbre *Cène* ou *Cénacle* (*il Cenacolo*) qu'y peignit Léonard à la fin du quinzième siècle. C'était par ordre du prince dont il avait choisi le service, ce duc Lodovico Sforza, qui, prisonnier des Français, alla mourir misérablement au château de Loches, en Touraine, après dix ans de captivité. François Ier voulait emporter en France la *Cène* de Léonard, en faire le plus beau trophée de sa victoire de Marignan qui lui livra la Lombardie, dût-on l'envelopper, comme une citadelle, de mantelets de bois et de fer ; mais on ne sut comment la détacher du mur. Cette fresque prodigieuse, chef-d'œuvre de son auteur — peut-être de toute la peinture moderne — est depuis bien longtemps dans le plus déplorable état de dégradation. Dès le seizième siècle, le cardinal Frédéric Borromée reprochait aux dominicains l'abandon coupable où ils laissaient ce précieux monument de leur monastère ; et ce furent pourtant ces mêmes dominicains qui, en 1652, pour agrandir la porte de leur réfectoire, coupèrent les jambes au Christ et à ses disciples les plus voisins.

Lorsqu'à la fin du siècle dernier, pendant les guerres d'Italie, le couvent de Santa Maria fut converti en caserne de cavalerie, et le réfectoire en grenier à foin, on comprend que les hussards ne furent pas plus scrupuleux que les moines. Le général Bonaparte, en 1796, avait bien écrit sur son genou un ordre du jour portant que ce lieu consacré par le génie de Léonard serait exempt de logements militaires ; mais les nécessités de la guerre furent plus fortes que son respect pour les arts. Ce fut longtemps après que le prince Eugène, vice-roi d'Italie, fit nettoyer le réfectoire des dominicains et dresser

devant le tableau un échafaudage en bois qui permet de l'examiner de plus près, mais qui permet aussi les dévastations des touristes curieux, ignorants, avides d'emporter des *souvenirs*.

Le couvent de *Santa-Maria delle Grazzie*, dont la coupole, très-belle quoique en briques, est l'œuvre de Bramante, était encore une caserne lorsque je visitai l'Italie. Pour arriver au *Cénacle*, il me fallut franchir des amas de foin, des sacs d'avoine, des tas de fumier, et traverser une vaste cour où des pelotons de hussards hongrois, bras nus, la moustache cirée, faisaient l'exercice du sabre. Le premier sentiment qu'on éprouve en pénétrant dans ce sanctuaire profané, est celui du dépit contre le sort, aussi peu juste envers les œuvres des hommes qu'envers les hommes eux-mêmes. On voit en entrant, à gauche de la porte, une grande vieille fresque de Montorfano, *le Calvaire*, qui n'a vraiment aucun mérite, pas même celui de la naïveté ou de la bizarrerie, fraîche, brillante, conservée comme si elle venait à peine de sécher, tandis que celle du grand Léonard, profondément dégradée, presque invisible déjà, s'obscurcit, s'efface, tombe en poussière, et va s'éteindre bientôt dans l'ombre, comme le jour dans la nuit.

On croit que Léonard n'a pas peint cette merveilleuse composition à la fresque, c'est-à-dire en détrempe sur et dans la muraille humide, mais à l'huile, ou du moins qu'il a couvert sa fresque d'un vernis à l'huile. De là en serait venue la prompte dégradation. Tous les fléaux ont concouru à la destruction de ce grand ouvrage. Ce ne sont pas seulement les siècles, l'infiltration des eaux, l'incurie des moines et les insultes des soldats, ce sont, plus que tout cela, les restaurations maladroites qui dé-

naturent ce qu'elles touchent et rendent plus fragile ce qu'elles ont respecté. Cependant l'on aperçoit encore vaguement l'ensemble de la composition, les attitudes des personnages et même l'effet général des tons. Cela suffit pour que le spectateur le plus froid ou le plus vain, je dirai même le plus ignorant du langage que parlent les arts, s'incline avec respect, comme François Ier, devant cette œuvre magnifique, sublime, immortelle, et, rendant à Léonard de Vinci l'hommage d'une ardente admiration, répète le juste et bel éloge qu'a fait Vasari de cet homme prodigieux : « Le ciel, dans sa bonté, rassemble parfois sur un mortel ses dons les plus précieux, et marque d'une telle empreinte toutes les œuvres de cet heureux privilégié qu'elles semblent moins témoigner de la puissance du génie humain que de la faveur spéciale de Dieu. »

La *Cène* est trop connue pour que je ne puisse me dispenser d'en faire une analyse détaillée [1]. Une chose remarquable, c'est le nombre énorme de copies qu'on en a tirées par le pinceau, le crayon, le burin, sans compter les innombrables études de parties détachées que, depuis Léonard, tous les artistes et tous les amateurs sont venus faire à l'envi devant sa fresque. J'ai vu à Milan la copie du Vespino (Andrea Bianchi), que possède l'Ambrosienne, et celle de Bossi, au musée Brera, toutes deux peu fidèles et peu dignes de l'original ; puis, dans ce même musée, celle, en proportions réduites, de Marco d'Ogionno, dont la couleur et l'effet sont altérés, mais que son dessin correct rend la meilleure des trois assu-

[1] On la trouvera dans l'*Itinéraire de l'Italie*, par A. J. Du Pays ; dans l'*Histoire de la peinture en Italie*, par J. Coindet ; dans l'*Histoire des peintres*, monographie de Léonard, par Charles Blanc, etc.

rément. Il y avait encore à Milan, dans le couvent de *Santa-Maria della Pace*, aujourd'hui manufacture, une quatrième copie faite, à vingt-deux ans, par Lomazzo, cet intéressant artiste devenu aveugle dès sa jeunesse, et qui, cessant de peindre, dicta son *Traité de peinture*. On connaît encore les copies du *cavaliere* De' Rossi, de Perdrici, de Marco Uglone, et celle que fit Gagna, en 1827, pour le palais de Turin. En France, nous avons eu la copie rapportée de Milan par François Ier, et qui était à Saint-Germain l'Auxerrois; celle du château d'Écouen, de la même époque ; enfin celle qu'on a vue longtemps dans la galerie d'Apollon, au Louvre, qui passait pour avoir été faite dans l'atelier de Léonard et sous les yeux du maître. Deux mosaïques récentes, l'une faite en 1809, et qui est à Vienne ; l'autre postérieure, ouvrage du Romain Rafaelli, ont reproduit le *Cénacle* en émaux inaltérables. Quant à la gravure, elle ne s'est pas moins exercée à reproduire ce célèbre ouvrage. Il a été gravé successivement par Mantegna, Soutman, Rainaldi, Bonate, Frey, Thouvenet, d'autres encore, et enfin par Raphaël Morghen, lequel, s'aidant d'un beau dessin de Teodoro Matteini, et consacrant six années à sa copie, comme Léonard à l'original, a surpassé tous ses devanciers et fait, dans son art, un autre chef-d'œuvre.

De Léonard, qui alla fonder, ou du moins rajeunir l'école lombarde à Milan, nous passons, pour ne point sortir encore de Florence, à frà Bartolommeo della Porta (1469-1517). Afin d'éviter un nom d'une telle longueur et de ne point donner à ce maître son seul prénom, qui le ferait confondre avec l'ancien frà Bartolommeo della Gatta, peintre, miniaturiste, architecte

et musicien des premières années du quinzième siècle, les Italiens le nomment d'ordinaire *il Frate* (le Moine). Ce fut un événement romanesque de sa jeunesse qui le jeta dans la vie monastique. Étant encore élève de Cosimo Rosselli, ou plutôt des œuvres de Léonard, son vrai maître, il suivit avec ardeur les prédications du fougueux novateur frà Geronimo Savonarola, et devint l'un de ses plus ardents disciples. Il brûla même ses études dans l'espèce d'*auto-da-fe* que fit le peuple, le mardi gras de l'année 1489, sur la place du couvent de Saint-Marc. Lorsque le Luther italien, après trois ans d'un véritable règne sur Florence, fut contraint de s'enfermer dans le couvent dont il était prieur et d'y soutenir un siége, Bartolommeo était à ses côtés et fit vœu, dans le plus fort du combat, d'entrer dans les ordres s'il échappait à ce danger. En effet, après le supplice de Savonarole, brûlé par ordre de l'infâme Alexandre VI, il prit la robe dans ce même couvent des dominicains de San Marco. De là le nom de *il Frate*. Il resta quatre années entières sans toucher un pinceau, et s'il céda enfin aux sollicitations de ses amis, de ses confrères, de ses chefs, ce fut à la condition que le couvent recevrait tous les produits de ses travaux.

Nous ne pouvons le juger à Paris sur une *Salutation évangélique*, en figurines, qui fit partie du cabinet de François Ier à Fontainebleau, ni même sur une *Vierge glorieuse*, donnée à Louis XII par un ambassadeur français qui l'avait reçue de la seigneurie de Florence. Ce sont des spécimens insuffisants. Il faut le chercher à Florence. Les *Offices* nous montreront une autre *Vierge sur le trône*, entourée de sa cour céleste, l'une des plus grandes compositions et la dernière qu'exécuta son

auteur, mort avant cinquante ans; et le palais Pitti, avec une magnifique *Mise au tombeau*, la plus célèbre des œuvres du *Frate*. C'est le *Saint Marc*, qui vint à Paris pendant les conquêtes du premier empire. Ce *Saint Marc* colossal, cette figure gigantesque et terrible, fut fait par le *Frate* pour la façade de son couvent, et parce qu'on l'accusait d'avoir une manière étroite et mesquine. C'est peut-être, malgré le défaut d'un peu d'enflure et d'exagération, la plus complète expression de force et de puissance qu'ait produite la peinture, comme l'est, dans la statuaire, le *Moïse* de Michel-Ange. Si le palais Pitti avait pu recueillir encore le *Saint Sébastien* du même maître (tableau qui fut envoyé à François Ier par les moines de San Marco, parce que les femmes, dit-on, prenaient trop de plaisir à contempler dans leur église cette belle figure d'adolescent), il eût réuni les deux chefs-d'œuvre du *Frate*, l'un pour la grandeur imposante, l'autre pour la beauté gracieuse. Au reste, on trouve dans tous ses ouvrages la sévérité et la noblesse du style, l'éclat du coloris, avec quelque abus pourtant des teintes rougeâtres, enfin l'élégance et la vérité des draperies, bien qu'elles semblent quelquefois creuses et vides, car c'est un trait spécial de son talent, et personne, avant lui, n'avait su, comme dit l'un de ses biographes, mieux accuser le nu sans sécheresse, et donner aux plis autant de souplesse et d'abandon. « Expressif comme Léonard, gracieux comme Raphaël, imposant comme Michel-Ange, coloriste presque égal à Titien, inspiré de la science et du sentiment de tous, mais sans servilité, sans efforts, sans affectation et sans écarts » (les annotateurs de Vasari), le *Frate* fut vraiment, avec Andrea del Sarto, le résumé de l'art florentin à son

époque. Il ne faut pas oublier que frà Bartolommeo précéda de quelques années Raphaël, avec lequel il échangea des leçons utiles à tous deux; il ne faut pas oublier non plus que les peintres lui doivent, dit-on, l'invention du mannequin à ressorts.

Je viens de dire que, parmi les purs Florentins restés à Florence, le plus illustre avec lui fut Andrea del Sarto (1488-1530). C'est à Florence, et là seulement, qu'on peut connaître et admirer comme il le mérite ce grand Andrea Vannucchi, que l'on surnomme *del Sarto* parce qu'il était fils d'un tailleur. D'abord apprenti orfévre, puis successivement élève d'un Giovanni Barile, peintre inconnu, et de Pietro di Cosimo, cet homme bizarre, inculte, cynique autant que Diogène, que ses œuvres montrent coloriste passable, mais dessinateur incorrect, — Andrea del Sarto, qui n'alla jamais à Rome ni à Venise, étudia devant les fresques de Masaccio et de Ghirlandajo, devant quelques peintures de Léonard et quelques dessins de Michel-Ange; et, n'ayant quitté son pays que pour une courte apparition en France, où l'appelait François Ier, il termina, à quarante-deux ans, frappé d'une maladie contagieuse, abandonné de sa femme et de ses amis, une vie que l'on peut dire obscure et misérable pour un talent si vaste et pour une si grande renommée posthume.

Le palais Pitti réunit jusqu'à seize pages d'Andrea del Sarto, très-importantes pour la plupart. D'abord sa *Dispute sur la sainte Trinité*, sujet analogue à celui de la *Dispute sur l'eucharistie* traité par Raphaël dans les *Chambres* du Vatican. Sans vouloir établir aucune comparaison entre ces deux ouvrages, qui ne se ressemblent d'ailleurs que par l'analogie du nom, je dirai que celui

d'Andrea me paraît son plus beau titre de gloire; là, comme partout ailleurs, je ne connais rien qui puisse donner une plus haute et plus complète idée de sa composition naïve et savante, de son style élevé, grandiose, de sa vigoureuse expression, puis enfin de toutes les qualités d'exécution qui font de lui le premier coloriste de l'école florentine. Nous pouvons citer encore, sans quitter le palais Pitti, une *Mise au tombeau*, apportée à Paris avec les autres chefs-d'œuvre italiens, deux *Saintes Familles*, estimées à l'égal l'une de l'autre, deux *Assomptions*, fort ressemblantes, et deux *Annonciations*. De celles-ci, la plus grande s'éloigne beaucoup des formes ordinaires et traditionnelles : la scène ne se passe point dans l'oratoire de la Vierge et devant son prie-Dieu, mais en plein air et devant un palais d'architecture capricieuse. Gabriel n'est pas seul pour accomplir sa mystérieuse ambassade, deux autres anges lui font cortége, et Marie, que la vue de ces témoins contrarie sans doute, prend plutôt l'air prude et revêche qu'humble et résigné. Elle semble dire : « Pour qui me prenez-vous? » D'ailleurs, elle est trop forte, trop hommasse pour une jeune fille. Ce dernier défaut, plus ou moins commun à toutes les figures de madones ou de femmes peintes par Andrea del Sarto, vient sans doute de ce qu'il prenait pour modèle, pour type, sa propre femme, cette Lucrezia della Fede, belle veuve et coquette, qu'il épousa jeune encore, qui lui fit commettre une grande faute, celle de gaspiller en folles dépenses l'argent que lui avait confié François Ier pour l'achat de tableaux et de statues, qui enfin tourmenta sa vie et le laissa mourir dans l'abandon. Il faut citer aussi son propre portrait, belle et douce figure, un peu triste, un

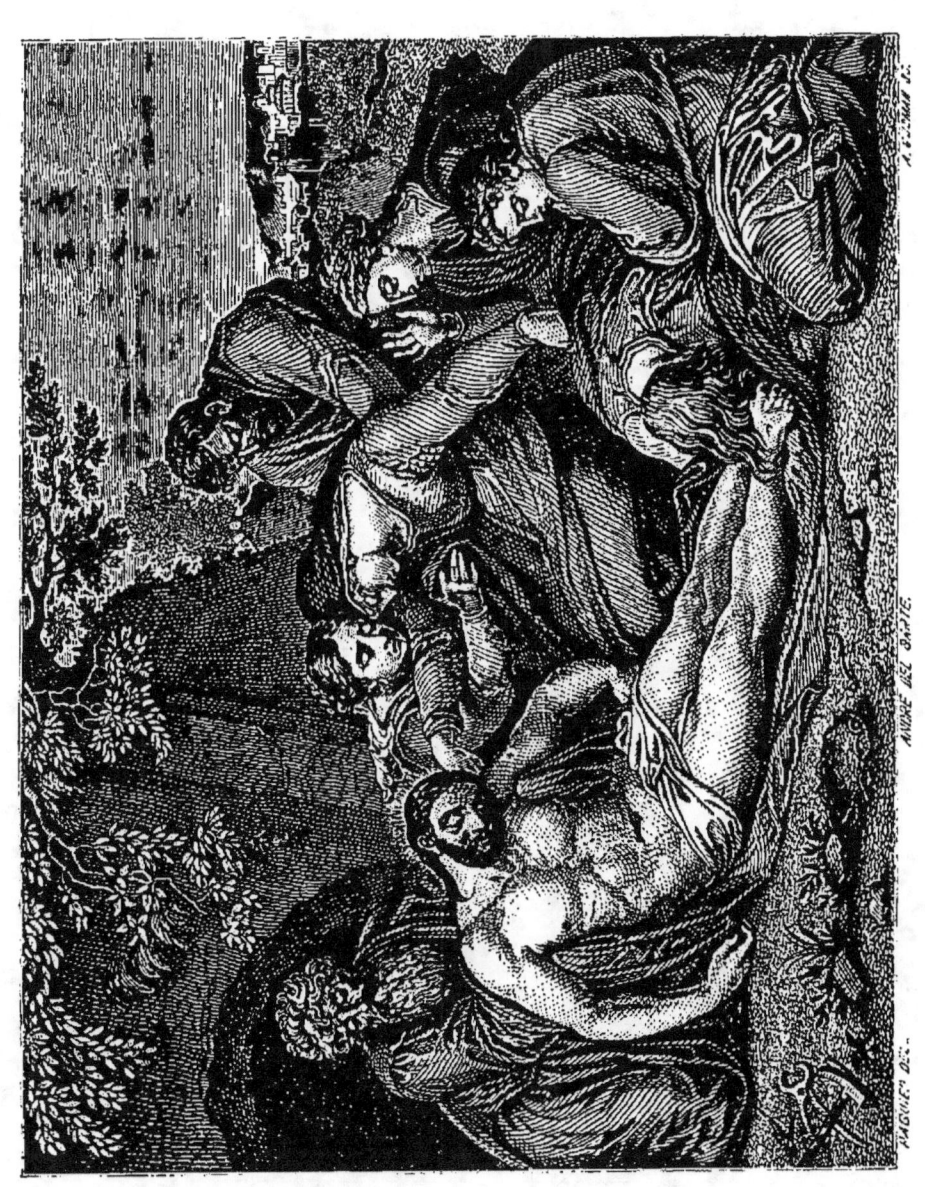

ANDREA DEL SARTO — La mise au tombeau. (Au Louvre.)

peu souffrante; et enfin le dernier de ses ouvrages, la *Vierge et les quatre saints*, qu'une mort presque foudroyante l'empêcha de terminer. Ses élèves, parmi lesquels on compta Vasari, le Pontormo, le Sodoma, y mirent la dernière main. Nature timide, modeste, naïve, sans ardeur, sans fierté, sans entière conscience de son mérite, mais « génie plein de bonhomie et de calcul, de souplesse et d'audace, de retenue et d'entraînement, » le *très-excellent* Andrea del Sarto, comme l'appelle Vasari, reçut le beau surnom de *Senza errori*, pour la pureté de son dessin, la justesse et la puissance de sa couleur, la grâce de ses attitudes, enfin pour l'harmonie et l'unité de ses compositions, que l'on embrasse aisément d'un regard.

Les admirateurs d'Andrea ne doivent point quitter Florence sans faire une dévotion à la vieille église de l'*Annunziata*, dont le cloître renferme une précieuse série de fresques par Poccetti, Rosselli et d'autres, mais toutes éclipsées par l'admirable et célèbre *Madonna del Sacco* que peignit le fils du tailleur sur la porte d'entrée, pour accomplir le vœu d'une bonne femme à confesse. Je ne puis, par malheur, indiquer dans notre pays, même au Louvre, aucune œuvre importante d'Andrea, et il faut, au sortir de l'Italie, passer par-dessus les Alpes et par-dessus les Pyrénées pour s'avancer, d'une part, jusqu'à Munich et Berlin, de l'autre jusqu'à Madrid. A la pinacothèque de Munich se trouvent deux *Saintes Familles*, où, dans la plus grande, sainte Élisabeth et deux anges complètent la composition. Elles égalent ses meilleures toiles du palais Pitti, et l'on est ravi vraiment de rencontrer, au milieu de tous ces détestables pastiches des imitateurs du pauvre Andrea del Sarto que l'on

charge habituellement de leurs méfaits, ces véritables œuvres de son pinceau, où l'on voit le penseur éclairé, l'arrangeur habile, le dessinateur correct, le coloriste puissant, le *maître* enfin sous toutes les faces de l'art.

A Berlin se trouve une autre grande composition, qui n'est pas moins achevée et complète dans l'exécution que dans la conception, et où l'illustre fils du tailleur se révèle aussi tout entier. C'est encore une *Vierge glorieuse*, cet éternel sujet qu'ont traité tous les peintres de toutes les écoles, et à toutes les époques, et qui semble leur avoir été donné comme pour un concours universel. Sur un trône que portent les nuages et qu'entourent les chérubins, Marie est assise tenant dans ses bras l'Enfant-Dieu. Deux groupes de bienheureux forment sa cour céleste ; à droite, saint Pierre, saint Benoît, saint Onuphre ; à gauche, saint Marc avec le lion, saint Antoine de Padoue, sainte Catherine d'Alexandrie ; les deux premiers de chaque groupe se tiennent debout, le troisième agenouillé, et le premier plan se termine par les figures à mi-corps de saint Celse et de sainte Julie. On voit de quelle importance est une composition d'Andrea del Sarto qui réunit douze personnages. Mais elle brille plus encore par ses mérites que par son étendue. Peinte sur panneau et frottée en quelques parties, cette page capitale réunit pourtant le plus éblouissant coloris à la plus grande élévation de style. Je n'hésite point à dire que cette *Vierge glorieuse* d'Andrea del Sarto, et vraiment glorieuse, est à Berlin la plus précieuse production des arts du Midi. Elle porte pour date *Ann. Dom.* 1528. Andrea la peignit donc à son retour de France et deux ans avant que la peste eût terminé sa

courte vie, empoisonnée déjà par la jalousie, la misère et le remords.

Parmi les six toiles d'Andrea que possède le musée de Madrid, il en est un, le *Sacrifice d'Abraham*, qui passe pour avoir été l'un des deux tableaux qu'à son retour en Italie, il voulait envoyer à François I^{er} pour implorer le pardon de sa faute. Si l'autre égalait celui-là, ils pouvaient bien valoir l'argent que lui avait confié ce prince pour acheter des œuvres d'art, et que, malgré son serment fait sur l'Évangile, Andrea laissa dépenser en futilités par la belle et capricieuse veuve dont il venait de faire sa femme. Ce tableau, comme la *Vision d'Ézéchiel*, comme l'œuvre presque entier de Poussin, prouve qu'il n'est pas besoin de grandes proportions pour s'élever au plus haut style. Il est difficile de composer un sujet avec plus d'adresse et de clarté, de le rendre avec plus de vigueur et d'effet. On a cru voir dans la figure principale du tableau, celle du jeune Isaac, qui baisse la tête avec résignation sous le couteau de son père, une imitation de l'un des enfants de la *Niobé*, dans le fameux groupe antique du musée *degl' Uffizzi*. Loin de nuire au mérite d'Andrea, cela prouverait que, si coloriste qu'il fût, il étudiait le dessin sévère dans ses œuvres les plus parfaites, et qu'il savait combien les arts, faits pour s'entr'aider, peuvent se prêter mutuellement d'excellents modèles.

Mais le plus étonnant, à mon avis, des ouvrages venus en Espagne du peintre que ses contemporains nommèrent *Andrea Senza errori*, quoiqu'il ait commis l'erreur irréparable d'épouser une coquette qui tourmenta et abrégea sa vie, c'est un simple portrait en buste, celui de cette femme, de cette Lucrezia della Fede, dont le

nom semble une double épigramme. On l'a placé en pendant de la *Joconde* de Léonard. Il mérite et justifie un tel honneur. Je le trouve égal comme œuvre du pinceau ; je le trouve, grâce sans doute à l'image qu'il retrace, plus charmant encore et plus ravissant. C'est un des plus excellents portraits de femme dont j'aie gardé mémoire. L'étonnante beauté du modèle, peut-être idéalisé par l'amour, la grâce enchanteresse de sa pose, le goût exquis de sa parure, la prodigieuse exécution des parties et de l'ensemble, tout concourt à la perfection de ce portrait, intéressant à double titre dans l'histoire de la peinture, car il est le type de toutes les femmes peintes par Andrea, même celui des Madones, puis encore un chef-d'œuvre dans son œuvre, comme la *Vierge à la Chaise*, par exemple, dans l'œuvre de Raphaël. Et vraiment ces deux tableaux, si différents par le sujet, ont entre eux une singulière ressemblance. C'est la même beauté modeste et piquante qui, d'un œil chaste, appelle les hommages ; c'est le même regard, sensible et profond, que ne rencontre impunément nul regard humain ; c'est le même charme puissant et victorieux. Ce pauvre Andrea, quand il était tourmenté du cri de sa conscience honnête, que n'envoyait-il pour excuse à son royal créancier, au lieu de l'*Abraham* et de quelque autre sujet biblique, le portrait de cette tentatrice, plus dangereuse, plus irrésistible que notre mère Ève ? Il était justifié et mourait sans remords.

L'on ne saurait terminer sans injustice la revue des Florentins illustres, si l'on n'y ajoutait la famille des Allori. Le plus ancien, Angiolo Allori, plus connu sous le nom du *Bronzino* (1502-1572), a laissé dans la galerie des Offices une *Descente aux*

limbes qui passe pour son chef-d'œuvre parmi les compositions d'histoire sacrée, et que l'on range parmi les productions classiques de l'art. Le palais Pitti a surtout des portraits, genre que le Bronzino a cultivé de préférence et avec plus de succès que l'histoire. Tous ces ouvrages sont bien d'un artiste qui fut, en peintures de chevalet, l'imitateur des fresques et des cartons de Michel-Ange, et qui l'imita jusqu'en poésie, dans ses pièces de vers, badines et satiriques, appelées *Capitoli*. Peintre, il est resté fidèle à la manière de son maître, dont il a conservé la sévérité et la vigueur de dessin, avec des formes moins tourmentées, avec un coloris plus juste et plus vif. Le second Bronzino, Alessandro Allori, neveu et disciple du précédent, s'éloigna encore du style sévère de l'école Michel-Angelesque, pour donner à son coloris plus de moelleux et de vivacité. Quant au troisième Allori, Cristoforo, fils d'Alessandro (1577-1621), qui fut élève de Cigoli, lui-même imitateur de Corrége, il abandonna pleinement la manière de son grand-oncle pour suivre celle du maître de son choix, ce qui semble l'enlever à l'école de Florence pour le rattacher à celle de Parme. Au palais Pitti sont ses plus célèbres tableaux, l'*Hospitalité de saint Julien* et *Judith après le meurtre d'Holopherne*.

Le premier, qui fut transporté à Paris, est une composition magnifique, terminée avec ce soin minutieux et jaloux de la perfection que mettait Allori dans ses travaux. Jamais il n'était content de soi et poussait peut-être trop loin cette sévérité pour lui-même qui lui fit souvent gâter de belles œuvres, déjà finies, par des retouches nuisibles. La *Judith* me semble encore supérieure au *Saint Julien*. Elle a, d'ailleurs, une re-

nommée qui dispense de tout éloge. Mais je ne puis passer sous silence l'anecdote qui fut, dit-on, l'origine de ce tableau. Cette magnifique Judith, si impérieuse et si fière, est le portrait d'une maîtresse d'Allori, qui se nommait la Mazzafirra. La suivante, tenant le sac, est la mère de cette femme, et lui-même s'est peint sous les traits d'Holopherne décapité. Il voulait retracer, dans cette espèce d'allégorie biblique, le supplice que lui faisaient incessamment éprouver l'orgueil capricieux de la fille et l'avare rapacité de la mère.

On serait encore injuste si l'on ne mentionnait, au moins par son nom, l'historien Giorgio Vasari (1512-1574), plus connu par son livre que par les œuvres de son pinceau. S'il a laissé beaucoup de fresques dans les églises et les palais, ses tableaux de chevalet sont restés fort rares. Vasari a dit lui-même de ses ouvrages : « Je les ai faits avec une conscience et un amour qui les rendent dignes, sinon d'éloges, au moins d'indulgence. » On peut lui reprocher d'habitude une évidente précipitation, que les procédés de la fresque rendaient alors nécessaire dans la peinture murale, mais qui pouvait, avec une facilité indéfinie de retouches et de corrections, s'éviter sur la toile ou le panneau. L'on sent, dans Vasari, le style florentin et l'imitation de Michel-Ange, qu'il connut vieux à Rome, qu'il aima comme un père, qu'il admira comme un maître. Par ces caractères, il ressemble au premier Bronzino, mais sans l'égaler, et si, comme disent les annotateurs de son livre « aucun défaut notable ne déprécie ses ouvrages, » il faut ajouter avec eux : « mais aucune qualité forte ne les recommande. »

Nous terminerons par un peintre florentin, très-

fécond pendant une vie laborieuse de soixante-dix ans, et dont la renommée a dépassé le mérite. C'est Carlo Dolci, que les Italiens appellent aussi Carlino (1616-1686). On dirait que Vasari l'avait en vue lorsqu'il disait d'un peintre antérieur (Lorenzo da Credi) : « Ses productions sont d'un tel fini qu'à côté des siennes celles des autres peintres paraissent de grossières ébauches... Cette recherche excessive n'est pas plus louable qu'une excessive négligence; en toute chose, il faut se préserver des extrêmes, qui sont également vicieux. » Cette réflexion sert à juger la peinture de Carlo Dolci par le côté matériel. Si l'on en cherche le côté moral, on y trouvera pour principal caractère une piété plus étroite et plus niaise qu'exaltée. Il n'a pas fait de l'art mystique, comme frà Angelico ou Moralès; il a fait de l'art dévot. Le dernier des Florentins par l'âge, il en fut aussi le dernier par le style et le goût; il perdit dans les petitesses de l'afféterie et du bigotisme la grande école qu'avaient illustrée Giotto, Masaccio, Léonard, Michel-Ange, il Frate, Andrea del Sarto. Et pourtant on peut regretter que Carlo Dolci n'ait pas au Louvre un seul échantillon. Si les peintres des époques de décadence ne doivent jamais, pas plus que les poëtes, servir de modèles aux études, ils ont, placés près des maîtres classiques, des maîtres véritables, une incontestable utilité : celle de montrer les défauts — et les plus dangereux de tous, les défauts aimables ou les défauts de mode — près des beautés austères, solides et éternelles. Le goût se forme à distinguer les uns des autres, le talent s'épure à fuir ceux-là pour rechercher celles-ci : Carlo Dolci est utile à côté de Michel-Ange et de Raphaël.

Nous arrivons à ces deux illustres émules, qu'il a fallu réserver pour la fin parce qu'ils ont formé le pont jeté entre l'école florentine et l'école romaine; ou plutôt parce que, venus de Florence, ils ont fait l'école de Rome. Rome, en effet, bien que séjour des papes, n'avait point eu d'école avant eux, et n'en eut plus après eux et leurs disciples immédiats. Si l'on demandait quels furent, aux débuts du seizième siècle, les deux grands rivaux dont l'Europe contempla la lutte, les politiques répondraient : François Ier et Charles-Quint; mais les artistes : Raphaël et Michel-Ange. « Ils ont été les seuls triomphateurs de l'art, disent les annotateurs de Vasari, et rien ne peut se comparer aux acclamations du peuple enthousiaste qui vit, au sortir de leurs mains, le *carton de la Guerre de Pise*, les *Chambres vaticanes*, la *Chapelle Sixtine* et la *Transfiguration*. Pas une voix ne s'éleva pour contester leur victoire; il fallut plus d'un siècle pour que la critique enhardie osât bégayer ses premières objections... Après de vains efforts pour entamer Raphaël et Michel-Ange, elle eut recours à l'expédient du lapidaire, qui attaque le diamant avec le diamant. Elle opposa Michel-Ange à Raphaël, et Raphaël à Michel-Ange; mais, depuis trois siècles, heurtés sans cesse l'un contre l'autre, Raphaël et Michel-Ange n'en sont que plus rayonnants. »

Montesquieu avait comparé Raphaël à Fénelon et Michel-Ange à Bossuet. On a pu, depuis Montesquieu, et non dans les lettres mais dans les arts, trouver une autre comparaison plus juste et plus frappante. En musique, Mozart nous a rendu Raphaël et Beethoven Michel-Ange. On les oppose aussi l'un à l'autre, et ce parallèle ne fait que les grandir encore tous les deux; ils n'en sont aussi que plus rayonnants.

Lorsque Michel-Angelo Buonarroti (1474-1564), qui eut pour nourrice la femme d'un tailleur de pierre, sculptait à quinze ans, par passe-temps d'enfant désœuvré, ce masque de *Faune* qui le fit admettre aussitôt dans l'académie intime de Laurent le Magnifique, personne ne se doutait, et il ne se doutait pas lui-même, qu'après avoir été un grand statuaire, il deviendrait un grand peintre et un grand architecte. Nous n'avons point à mentionner ici ses œuvres du ciseau, depuis le *Bacchus ivre* qui est aux Offices de Florence jusqu'au *Moïse* qui est dans l'église San Pietro *in Vincula* de Rome, cette mention trouvera sa place dans les *Merveilles de la sculpture* ; mais nous pouvons raconter, comme singularité unique dans les arts, de quelle manière il lui fut donné d'exécuter cette fière parole : « J'élèverai dans les airs le Panthéon d'Agrippa. » Ce fut en 1546 que le pape Paul III, « inspiré de Dieu même, » comme dit Vasari, nomma Michel-Ange, alors âgé de soixante-douze ans, architecte de Saint-Pierre. Michel-Ange refusa d'abord, mais il dut céder et commencer si tard son apprentissage dans cet art nouveau. Sauvage, morose, misanthrope, dur en paroles sans être méchant, plein de droiture et de probité, vivant avec sobriété dans une complète solitude, refusant tous les cadeaux comme autant de liens difficiles à rompre, Michel-Ange changea tous les plans, « qui étaient une vraie boutique » pour tous les agents des travaux. Et ce fut sur lui-même qu'il commença les économies, car, dans le *motu proprio* de Paul III, qui le nommait architecte en chef avec pleins pouvoirs, il fit insérer la clause que ses fonctions seraient gratuites. Michel-Ange travailla dix-huit ans à l'édification de la coupole, c'est-à-dire jusqu'à

ce qu'il mourût, après avoir été employé, loué, respecté par Jules II, Léon X, Clément VII, Paul III, Jules III, Paul IV, Pie IV, François Ier, Charles-Quint, le sultan Soliman, la seigneurie de Venise, les Médicis et la république de Florence.

Ce fut par contrainte aussi que Michel-Ange devint peintre avant d'être architecte. Il s'était montré de tout temps dessinateur incomparable. On sait qu'à vingt-neuf ans, et dans un concours contre Léonard de Vinci, il avait dessiné ce fameux carton qu'on nomma la *Guerre des Pisans* parce qu'il représentait un épisode de la lutte entre Florence et Pise ; on sait aussi que cette merveille de l'art du dessin devint la commune école de tous les artistes de l'Italie ; on sait enfin qu'à la faveur des troubles qui agitèrent Florence, lors de la chute du gonfalonnier républicain Soderini et du rappel des Médicis, en 1512, le statuaire Baccio Bandinelli, rival arrogant, envieux et lâche, s'introduisit dans l'édifice où l'on gardait ce chef-d'œuvre, et le mit en pièces. La gravure, qui nous l'a conservé en partie, fut faite d'après une copie réduite dessinée avant ce crime insensé contre l'art.

C'est la chapelle Sixtine au Vatican qui est pour Michel-Ange, devenu peintre, ce que sont les *Chambres* pour Raphaël, son domaine, son royaume, son triomphe. Douze vastes fresques, ouvrages de maîtres éminents, Luca Signorelli, Sandro Boticelli, Cosimo Rosselli, Ghirlandajo, le Pérugin, tapissent entièrement ses deux murailles latérales et montrent à la fois, par leur conservation et leur beauté, ce qu'on devait attendre des fresques. Mais toutes sont écrasées par la supériorité des deux ouvrages de Michel-Ange, le plafond et

le *Jugement dernier*. Ce fut le pape guerrier Jules II qui, l'ayant fait venir à Rome, lui commanda le plafond, c'est-à-dire la peinture de tous les compartiments d'une voûte ornée qui couvre la chapelle entière. Michel-Ange n'accepta que par contrainte, et malgré lui, cette vaste commission, car il ne connaissait pas les procédés de la peinture à fresque, et la furieuse impatience de Jules II, qui se sentait vieillir, ne lui permit pas de terminer son travail comme il l'eût désiré. Le pape voulait qu'il enjolivât ses peintures par de puérils ornements : « Saint-père, lui dit-il, les hommes que j'ai peints n'étaient pas des riches, mais de saints personnages qui méprisaient les richesses. » Michel-Ange commença en 1507 ce grand travail, et il l'avait achevé, chose à peine croyable, au bout de vingt mois, seul et sans aide d'aucune espèce. Michel-Ange, qui fabriquait lui-même ses outils de sculpteur, s'était fait, pour travailler la nuit, une espèce de casque en carton, au sommet duquel il plaçait une chandelle en suif de chèvre, ayant ainsi les mains libres tout en portant sa lumière. Il s'enfermait des jours entiers dans la chapelle, dont les clefs lui avaient été remises, et n'y laissait pénétrer personne, pas même ses broyeurs. On croit pourtant que Bramante en livra l'entrée à son neveu Raphaël, qui étudia ainsi la manière de Michel-Ange avant de commencer les fresques des *Chambres* et des *Loges*, et qui l'imita certainement dans la figure du prophète *Isaïe* à l'église Saint-Augustin, comme voulant par avance faire mentir le mot de madame de Staël, qui a dit : « Michel-Ange est le peintre de la Bible, et Raphaël le peintre de l'Évangile. »

Le plafond de la Sixtine contient, dans ses compar-

timents nombreux et de toutes formes, divers sujets pris à l'Ancien Testament, et, dans ses douze pendentifs, divers personnages isolés, tels que patriarches,

MICHEL-ANGE

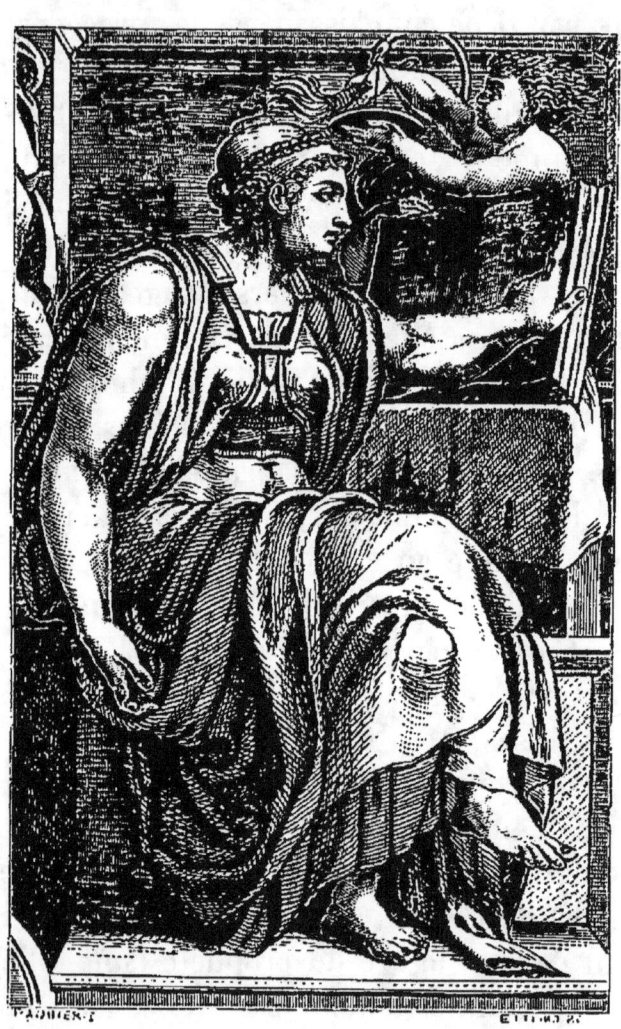

Sybille Érythrée (Chapelle Sixtine).

prophètes et sibylles. Toutes ces compositions sont connues par la gravure, et l'on sait avec quelle adresse merveilleuse Michel-Ange sut les ajuster dans des

cadres si mal disposés pour la grande peinture. Quand il dut exprimer, par exemple, la *Création du monde*, il avait un si petit espace qu'il imagina de

MICHEL-ANGE

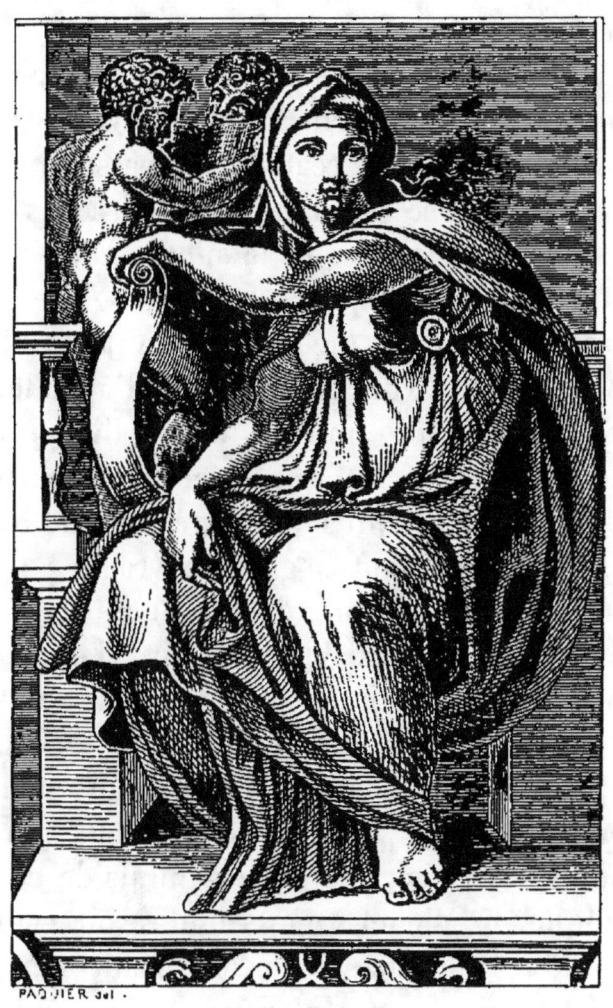

Sybille Delphique (Chapelle Sixtine).

ne montrer de l'Éternel que la tête et les mains. Mais cette vaste tête et ces fortes mains, qui remplissent tout le cadre, donnent une claire idée du Dieu créateur

qu'on doit supposer tout intelligence et puissance. Au milieu de ces figures vigoureuses, terribles, quelquefois grotesques, dont les compartiments capricieux de la voûte sont chargés, la *Création d'Ève* est un morceau d'une grâce charmante, et comme native, qui repose le spectateur. Quant à la *Création de l'homme*, « elle est à mes yeux, dit M. Constantin, le point le plus sublime où l'art moderne se soit élevé... Quelle puissance dans le geste du Créateur ! Il passe, et, sans daigner s'arrêter, il crée l'homme... Ce morceau réunit tout : le sublime de la pensée et le sublime de l'exécution. » Parmi les prophètes, on remarque *Isaïe* enseveli dans une si profonde méditation qu'il semble se tourner lentement à la voix de l'ange qui l'appelle. Les sibylles ont un caractère moyen entre l'inspiration d'une sainte et la démence d'une sorcière, ce qui convient fort bien au rôle équivoque, étrange, que leur a fait jouer l'Église. Dans tout ce grand ouvrage, « il y a, dit M. Charles Blanc, un singulier contraste entre la fierté de l'invention et la suavité du faire. Les airs de tête sont formidables, mais les couleurs sont rompues et adoucies ; la pensée est superbe, mais la touche est précieuse. Ces terribles figures parlent fortement à l'âme et doucement aux yeux. » Il est fâcheux que l'on ne puisse admirer à loisir les détails infinis de ce plafond magnifique, où Michel-Ange semble avoir compris le *beau* comme les anciens, en le cherchant dans une grandeur — la vraie — qui n'exclut ni la naïveté ni la grâce. Mais outre qu'il n'est pas facile de pénétrer dans certaines parties de la chapelle, qui restent alors trop loin du regard, il faudrait, pour ne pas se rompre les vertèbres du cou, imiter certain visiteur anglais, qui

MICHEL-ANGE

La création de l'homme (Chapelle Sixtine).

se couchait sans façon sur le dos, une lunette d'approche à la main, et portait de place en place son observatoire vertical. C'est l'inconvénient de tous les plafonds.

MICHEL-ANGE

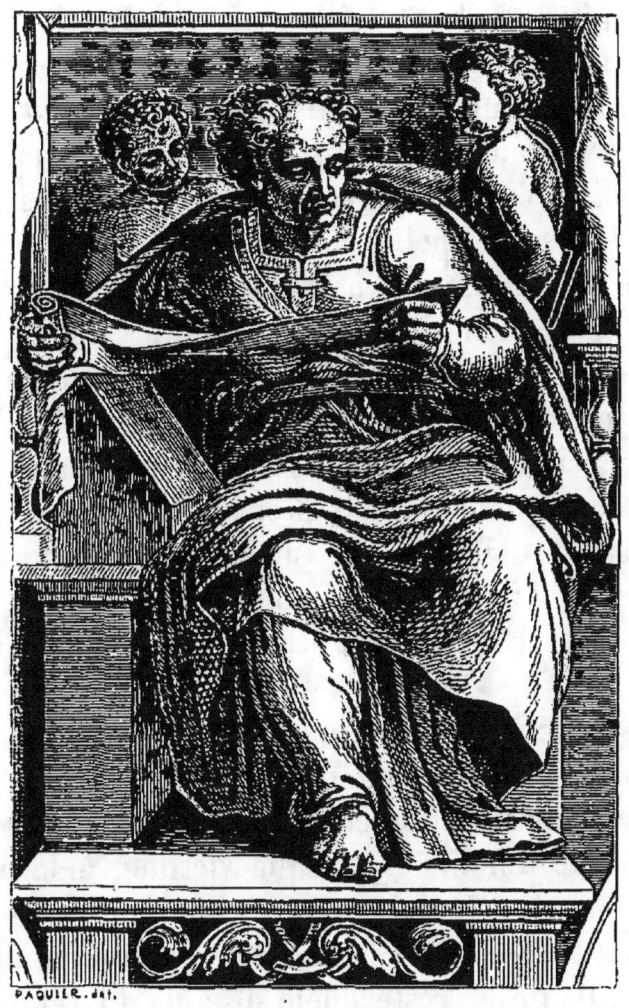

Prophète Joël (Chapelle Sixtine).

La grande fresque du *Jugement dernier*, qui occupe toute la muraille en face de l'entrée, est un ouvrage très-postérieur aux peintures de la voûte et d'un carac-

tère aussi différent que l'était devenu le caractère de son auteur à trente ans de distance. Ce fut après sa brouille avec Jules II et le raccommodement bizarre qui la suivit — après son ambassade à Bologne — après le long siége de Florence, en 1530, lorsque cette ville républicaine lutta seule et vaillamment contre le pape, l'empereur et les Médicis ligués pour sa ruine, et que Michel-Ange, nommé par le conseil des Dix *procuratore generale* des travaux de défense, resta six mois entiers sur le mont San Miniato ; — ce fut, dis-je, après les actes principaux de sa vie politique, qu'il résolut de traiter un sujet si bien approprié à la nature de son vaste et sombre génie. Informé des études auxquelles il se livrait, le pape Paul III se rendit chez l'artiste, escorté de dix cardinaux, et, avec cette solennité inaccoutumée dans les arts, le pria d'exécuter sur le grand panneau de la Sixtine le travail dont il avait préparé les cartons sous le pontificat de Clément VII. Michel-Ange commença son tableau en 1532, et le découvrit neuf ans après, le jour de Noël 1541, ayant atteint l'âge de soixante-sept ans.

Toujours voué à la solitude et aux austérités d'une vie sans plaisirs, sans diversions, sans autre passion que celle de l'art, l'imagination encore frappée des horreurs dont il avait été témoin et presque victime, à la prise de Florence par les Médicis expulsés, comme au sac de Rome par les troupes de Charles-Quint, tout rempli de la lecture de Dante et resté fidèle disciple du réformateur-martyr Savonarola, portant enfin le nom de l'ange de la Justice, comme Raphaël avait porté celui de l'ange de la Grâce, Michel-Ange fit éclater dans sa composition la mélancolie sauvage dont son âme était remplie. On

dirait que Bossuet a traduit Michel-Ange, lorsqu'il s'écrie, dans son sermon sur le Jugement dernier : « Oui, je l'avoue, Dieu aussi deviendra cruel et impitoyable. Après que sa bonté a été méprisée, il poussera la rigueur jusqu'à tremper et laver ses mains dans le sang des pécheurs. Tous les justes entreront dans cette dérision de Dieu, et ils riront sur l'impie, et ils s'écrieront : « Voilà l'homme qui n'a pas mis son « secours en Dieu. » Effectivement, le *Christ* de Michel-Ange est plutôt un Jupiter tonnant que le doux Rédempteur des hommes, que l'Agneau, que l'humble Fils de Marie ; et les anges, les saints, les élus, semblent aussi farouches, aussi furieux que les démons et les réprouvés.

Je n'ai point à retracer, sans doute, les détails de ce vaste poëme, de ce cadre immense où se meuvent trois cents personnages. Il suffit de rappeler en deux mots que Michel-Ange a mis en scène ce verset de saint Matthieu : « *Videbunt Filium hominis venientem in nubibus cœli cum virtute multa et majestate;* » qu'au centre de la partie supérieure ou céleste siége le Christ, juge inexorable et terrible, qui pèse à une juste balance les actions des hommes, sans se laisser fléchir même par les pleurs de sa mère ; qu'autour de lui et des prophètes ou des bienheureux qui l'environnent, un groupe de *comparants* attendent avec anxiété les sentences de sa bouche ; que les anges, exécuteurs de ses arrêts, ravissent les élus au ciel ou livrent les réprouvés aux mains des démons ; que, dans la partie inférieure ou terrestre, tandis que, d'un côté, les morts ressuscitent à l'appel des trompettes éternelles, de l'autre, un groupe de damnés, personnifiant les péchés et les vices, sont

amoncelés sur la barque fatale prête à s'engouffrer dans une bouche de l'enfer.

Si la multiplicité et l'enchevêtrement des épisodes exigent une attention longue et soutenue, du moins ces traits principaux ressortent clairement et donnent une clef facile à la composition tout entière. Au lieu d'entrer dans ce détail infini, il vaut mieux prémunir ceux qui voient cette fresque, en original ou dans les copies, contre les prétendues fautes que chacun croit découvrir en y jetant pour la première fois les yeux, et qui, certes, n'ont pas plus échappé au peintre lui-même qu'aux milliers de visiteurs qui, depuis plus de trois cents ans, se pressent devant l'ouvrage de Buonarroti. Il les a faites parce qu'il a voulu les faire.

La première de ces fautes, tant de fois découvertes et tant de fois reprochées, c'est la disproportion des personnages. Les uns, tels que le Christ, son cortége et le groupe des élus, sont deux fois plus grands que les autres, ceux de la partie inférieure. Ils offrent aussi à un plus haut degré ces formes athlétiques, ces signes de force démesurée, qu'affectionnait Michel-Ange, et jusqu'à l'abus. Cette disproportion saute aux yeux, et c'est pour cela qu'il faut lui chercher une autre explication qu'une bévue grossière de l'artiste. Il ne faut pas l'attribuer davantage à un calcul matériel, à un effet exagéré de perspective ; car si Michel-Ange eût visé à ce résultat, lorsqu'il grandissait successivement ses personnages de bas en haut, depuis les damnés jusqu'au Christ, il n'aurait pas manqué de pousser la progression plus loin encore ; mais, au contraire, les groupes les plus élevés, par exemple celui des anges qui portent les instruments de la Passion, se rapetissent

jusqu'à descendre à la taille des hommes du premier plan. Michel-Ange avait un autre motif. Il n'a pu traiter comme une scène de la vie ordinaire, comme un simple tableau d'histoire, ce dénoûment final du drame de l'humanité; il a dû, pour traduire pleinement sa pensée, recourir aux vieilles allégories byzantines, et, dans cette pensée, la disproportion de taille et de force entre les élus et les réprouvés indiquait simplement la supériorité des premiers sur les seconds. Il semble inutile de chercher dans des commentaires plus ou moins ingénieux d'autre raison d'un fait qui s'explique si naturellement.

La seconde faute qui lui est dès longtemps imputée n'appartient plus à l'ordre physique, mais à l'ordre moral. C'est d'avoir mis dans le groupe des damnés, à droite du tableau, des figures trop grimaçantes pour la sainte grandeur du sujet, et de menus détails, assez badins, assez comiques, pour sembler mieux placés dans quelque *Tentation de saint Antoine,* par Callot ou Téniers, que dans une œuvre sévère et biblique. Le reproche ici semble mieux fondé, et l'on ne peut disconvenir que la partie du tableau qui l'encourt n'a pas, en effet, toute l'élévation, toute la beauté majestueuse du reste de la composition. Mais ce défaut, s'il ne se peut justifier, s'explique au moins. Pieux et austère, espèce de janséniste à Rome et républicain fougueux à Florence, Michel-Ange, poëte de plusieurs façons et de plusieurs styles, a écrit une vive satire dans un coin de son tableau, et s'est vengé par des épigrammes indestructibles de ceux qu'il ne pouvait ni réformer ni vaincre. L'Orgueil, l'Ambition, l'Avarice, la Luxure, tous les vices entassés dans ce coin et affublés de burlesques attri-

buts, ce sont les grands dignitaires de l'Église qui déshonoraient la pourpre romaine, les membres ou clients de la puissante famille qui dépouillait sa patrie de la liberté.

J'aimerais mieux, s'il fallait absolument signaler un défaut dans le *Jugement dernier*, un défaut que tout le monde n'eût pas aperçu, j'aimerais mieux m'étonner que Michel-Ange, ayant à sa disposition tous les symboles religieux, toutes les croyances de la tradition, n'eût pas mieux distingué les deux espèces d'êtres qui concourent au sujet de son tableau, les êtres du ciel et les êtres de la terre. Tous les anges, aussi bien ceux qui sonnent de la trompette pour éveiller les morts paresseux, que ceux qui exécutent les arrêts du Christ, et le Christ lui-même, ne sont que des hommes, des athlètes combattants. Rien ne les distingue du commun des mortels : point d'auréoles, point d'ailes étendues, point de ces enseignes admises par l'art et par la foi. De là un peu de confusion, ou plutôt un accroissement de la confusion inséparable d'un sujet si vaste et si compliqué. Quant aux qualités de l'ouvrage, la majesté de l'ordonnance, la grandeur de l'ensemble, la variété des détails, la beauté des groupes, la perfection inouïe du dessin, la hardiesse des poses et des raccourcis, la science de l'anatomie musculaire, il serait vraiment puéril d'insister sur ces points divers et d'ajouter une chétive louange aux longues acclamations de tous les artistes qui, depuis plus de trois siècles, proclament à l'envi l'éclatant mérite de ce chef-d'œuvre gigantesque. « On peut s'appeler heureux, s'écrie Vasari, quand on a vu un tel prodige de l'art et du génie. »

La fresque de Michel-Ange n'était pas encore achevée

qu'elle faillit être détruite. Sur la dénonciation de son camérier, messer Biagio, de Cesena, qui trouvait le tableau plus propre à une salle de bain ou même à une taverne qu'à la chapelle du pape, Paul III eut un moment l'envie de le faire effacer. Pour se venger de son dénonciateur, Michel-Ange condamna Biagio au pilori de l'immortalité. Il le peignit au milieu des damnés, sous la forme de Minos, et suivant la fiction du Dante, au V^e chant de l'*Enfer* :

>Stravvi Minos orribilmente e ringia,

c'est-à-dire avec les oreilles d'âne de Midas, et pour ceinture un serpent qui rappelle les vers d'un ancien *romance* espagnol sur le roi Rodrigue, criant du fond de son tombeau :

>Ya me comen, ya me comen,
>Por do mas pecado había.

Biagio se plaignit au pape, demandant qu'on effaçât au moins sa figure. « Dans quelle partie de son tableau t'a-t-il mis ? demanda Paul III. — Dans l'enfer. — Si c'eût été dans le purgatoire, on pourrait t'en tirer, mais dans l'enfer, *nulla est redemptio*. »

A son tour, le timoré Paul IV voulut faire disparaître toutes les nudités qu'un pareil sujet avait rendues inévitables. Il en fit demander le sacrifice à Michel-Ange : « Allez dire au pape, répondit froidement l'artiste, qu'il s'inquiète plutôt de réformer les hommes, ce qui est moins facile et plus utile que de corriger des peintures. » Un peu plus tard, son élève Daniel de Volterre se chargea du soin ridicule, et sacrilège envers

l'art, de voiler ces nudités fort innocentes ; ce qui lui attira le surnom de *bracchettone* (culottier, faiseur de braguettes) et des vers assez piquants de Salvator Rosa (*Sat.* III). Le *Jugement dernier*, très-endommagé par le temps, l'humidité, la fumée de l'encens et des cierges, et fort négligé des conservateurs du Vatican, a été, de plus, ignominieusement gâté par un raccord d'architecture qui a enlevé toute la partie supérieure centrale de la fresque, celle où se trouvait le Père éternel et le Saint-Esprit, et qui complétait ainsi le sens de la composition. Cette partie n'est plus connue que par les anciennes copies faites avant la fin du seizième siècle. Ce n'est pas tout encore : pendant plusieurs mois de l'année, et précisément ceux des voyages, on place devant le beau milieu de la fresque un autel surmonté d'un vaste baldaquin, puis, sur le côté gauche, un dais sous lequel le pape vient assister aux offices. Le spectateur accouru pour voir l'œuvre de Michel-Ange plus encore que pour entendre les motets de Palestrina ou d'Allegri, démêle ce qu'il peut du reste de la composition, et, sans pouvoir en approcher plus près que la porte d'entrée, où le retient la hallebarde d'un impassible suisse bariolé de cent couleurs. C'est le supplice de Tantale appliqué aux jouissances de la vue, aux jouissances de l'âme.

On sait que Michel-Ange faisait profession de n'estimer que la fresque et de mépriser le chevalet. « C'est une occupation de femme, » disait-il, peut-être à l'adresse de Raphaël. Aussi les tableaux qu'il a laissés sont d'une rareté extrême. Outre son portrait au musée du Capitole, qui est peut-être de sa main, on n'en connaît que deux dans toute l'Italie, tous deux à Florence.

Celui des Offices passe pour réunir, dans une forme arrondie, la Vierge agenouillée qui présente, par-dessus son épaule, l'enfant Jésus à saint Joseph, et, sur les derniers plans, des figures nues comme sortant du bain. On le nomme pour cette raison une *Sainte Famille*, mais je crois que c'est tout simplement une famille humaine et la personnification des *Trois âges*. Il fut fait pour un gentilhomme florentin nommé Agnolo Doni, lequel, ayant d'abord trouvé trop élevé le prix de 70 écus fixé par Michel-Ange, s'empressa d'en donner le double qu'exigea fièrement l'artiste, dans la crainte que celui-ci n'augmentât encore le prix de son œuvre. Bien que Vasari cite ce tableau de la galerie *degli Uffizj* comme un des plus beaux parmi ceux de Michel-Ange, il ne faut y chercher cependant ni la simplicité de la composition ni l'expression gracieuse ou puissante. C'est un sujet tourmenté, un pêle-mêle de têtes et de membres, du plus hardi dessin sans doute, et même d'une grande finesse d'exécution, mais auquel ses contours durs et son coloris sec enlèvent tout charme et tout agrément. Le second tableau de Michel-Ange est dans la galerie du palais Pitti. Ce sont les *Parques*. On y trouve les qualités et les défauts du premier : même fierté de dessin, même fini d'exécution ; mais aussi, même dureté de contours, même sécheresse de coloris. Les anciens, qui cherchaient, qui exigeaient toujours le beau, faisaient des Parques trois belles jeunes filles, comme des Grâces. Michel-Ange en a fait trois vieilles, un peu de la famille des sorcières, et peut-être est-ce à lui qu'est due cette métamorphose, passée dans la tradition. Mais il serait possible qu'outre les *Trois âges* et les *Trois Parques*, il existât encore un tableau de cheva-

let par Michel-Ange. Lors de l'exposition des arts à Manchester, en 1857, les connaisseurs se sont accordés pour restituer au grand peintre de la Sixtine un tableau inachevé et attribué jusqu'alors à son maître Ghirlandajo. C'est une *Madone* avec les deux enfants, entourée d'un groupe de quatre anges. On le dit supérieur aux deux seules œuvres de même nature, connues jusqu'à présent pour authentiques.

« Michel-Ange, disent les annotateurs de Vasari, fut très-original, sans être absolument le créateur du dessin et de la sculpture. Il avait étudié Ghiberti et Donatello, Masaccio et Orcagna, Brunelleschi et Verocchio, même Léonard et Raphaël. Il saluait de sa reconnaissance ses deux initiateurs, Dante et Giotto... Son pinceau n'eut pas la suavité lombarde de Corrége, la grâce romaine de Raphaël, la magie vénitienne de Giorgion ou de Tintoret, la richesse et la solidité espagnoles de Murillo ou de Ribera, la splendeur et l'harmonie flamandes de Rubens et de Rembrandt, la tranquillité et la réflexion françaises de Lesueur ou de Poussin... C'était une nature intrépide, forte, obstinée... Il eut le génie et la méthode : le génie par la nature, la méthode par sa patrie, Florence... « Ma science, avait-il dit, enfantera des maîtres ignorants. » En effet, la servile imitation de Michel-Ange, l'excès de ses défauts, l'absence de ses qualités, ont jeté l'art dans de folles exagérations. Michel-Ange termina le cycle de l'art florentin, commencé par Giotto. Après lui, il ne resta que Rome, bien déchue, Venise, qui tombait aussi, et Bologne, qui ne pouvait remplacer Florence, Rome et Venise... Michel-Ange est le seizième siècle tout entier, avec ses mélancoliques regrets, ses audacieuses espérances, son long

tourment, son gigantesque résultat... Michel-Ange est la vraie statue de cette époque, sa plus ressemblante et complète image... Seul, il a régné d'un long règne, reconnu de tous, légitime, omnipotent... Quand Michel-Ange mourait (1564), Galilée naissait, et la science allait succéder à l'art. »

« Ce grand homme, dit aussi Josuah Reynolds, est celui qui a possédé au plus haut point le mécanisme et la poésie du dessin. Le caractère grandiose, l'air, l'attitude qu'il a donnés à ses figures, il les a trouvés dans son imagination sublime, et l'antiquité elle-même ne lui en avait pas fourni de modèle. Homère de la peinture, ses sibylles et ses prophètes réveillent les sensations qu'on éprouve à la lecture du poëte grec. » Et cette comparaison de Reynolds rappelle le mot du sculpteur Bouchardon : « Quand je lis l'*Iliade*, je crois avoir vingt pieds de haut. » Prodige inouï ! dirai-je à mon tour pour terminer ; Michel-Ange, qui fut peintre et architecte comme Bramante, peintre et sculpteur comme Alonzo Cano, peintre et poëte comme Orcagna, Bronzino, Cespedès, Salvator, peintre et homme d'État comme Rubens, et plus grand qu'eux tous en chaque genre, Michel-Ange, déjà vieux, faisait presque en même temps ses trois chefs-d'œuvre dans les trois arts qui l'ont immortalisé. Il sculptait le *Moïse*, il peignait le *Jugement dernier*, il élevait le dôme de Saint-Pierre : preuve éclatante que, dans les arts comme dans la littérature, les meilleures œuvres sont d'habitude celles d'un homme de génie à son déclin, lorsqu'il lui est donné de réunir au feu d'une imagination toujours jeune l'expérience et la sûreté de l'âge mûr.

Michel-Ange nous conduit à Raphaël (1483-1520).

Comme nous ne faisons point ici l'histoire des peintres ; comme nous essayons seulement de tracer un résumé succinct de l'histoire de la peinture, il nous a suffi de rappeler précédemment que le père de Raphaël — Giovanni de' Santi ou Sanzio, d'Urbin — après avoir donné à son fils les premières leçons d'un art où il s'était acquis quelque renommée, avait eu la modestie de se trouver insuffisant pour un tel élève et le bon esprit de le remettre au Pérugin.

Les premières œuvres de Raphaël, qu'il fit à Florence, ne sont encore que des imitations de ce maître illustre : tels sont le *Saint Nicolas* de Tolentino et la *Sainte Famille* de Fermo, signés l'un et l'autre *Raphaël Sanctius Urbinas ætatis xviii pinxit*. C'est le musée Brera, de Milan, qui s'enorgueillit de posséder la première page importante du *divin jeune homme*. J'ai nommé le *Sposalizio*, qu'il peignit à vingt et un ans pour la petite ville de Città di Castello, près d'Urbin. Dans ce *Mariage de la Vierge*, Raphaël se montre bien encore quelque peu écolier. L'arrangement peut-être trop symétrique de ces deux groupes égaux, qui se rencontrent juste au milieu de la façade du temple, lequel occupe également le centre précis dans le fond du tableau, ces personnages généralement longs et minces, enfin tous les détails tiennent plus à la manière du Pérugin qu'à celle de Raphaël, indépendant et créateur. Il y a là au moins un souvenir de la grande et belle fresque du Pérugin à la chapelle Sixtine, qui représente la *Mission de saint Pierre*. Mais quel style déjà, même dans l'imitation ! Quelle grâce, jusqu'alors inconnue, donnée aux attitudes, aux physionomies, aux ajustements ! Quelle variété et quel bonheur d'expression dans

la pudeur, la joie ou le dépit ! Quelle perfection de contours ! quelle finesse de pinceau ! Le Pérugin devait trouver dans cet ouvrage l'accomplissement précoce de la prophétie qu'il avait faite, lorsque, voyant les premiers essais de Raphaël enfant, qui demandait à être admis dans son atelier, il s'était écrié plein d'enthousiasme : « Qu'il soit mon élève ; il sera bientôt mon maître. »

Florence, qui fut l'institutrice de Raphaël, et par Raphaël celle de Rome, Florence a conservé maintes œuvres de son illustre disciple, non de sa jeunesse seulement, mais de tous les âges de sa courte vie. On en trouve six dans la seule *Tribune* du musée *degli Uffizj*. Par une heureuse rencontre, ils sont de ses trois manières (lesquelles, à vrai dire, ne sont qu'un progrès plus marqué dans une seule et même manière), et montrent ainsi les débuts, la marche et la perfection de cet incomparable génie, que la mort seule empêcha d'arriver à une perfection plus grande encore. De la première manière est le portrait d'une dame florentine, inconnue, vue assise, à mi-corps, et qui est peinte dans le goût de Léonard, mais avec plus de timidité. De sa seconde manière, il y a deux *Saintes Familles*, toutes deux composées seulement de la Vierge et des deux enfants, et toutes deux sur des fonds de paysages. L'une, connue sous le nom de la *Vierge à l'oiseau* ou *au chardonneret* (la *Madonna del cardellino*), fut faite pour son ami Lorenzo Nasi, en 1504. Ce tableau faillit périr, en 1548, sous un éboulement du Monte Giorgio, qui engloutit la maison des Nasi. Mais on en retrouva les fragments qui furent pieusement rajustés. Je puis me dispenser de décrire longuement cette composition ravissante, répandue par

la gravure, où l'on voit la Vierge assise, un livre à la main, tandis que Jésus, debout entre ses genoux et le pied sur son pied, présente un oiseau à son jeune ami saint Jean avec cet ineffable regard de sainte affection que Raphaël lui a quelquefois prêté. L'autre *Sainte Famille*, qui n'a, que je sache, aucun nom particulier, est plus étudiée peut-être et d'un arrangement plus animé ; les têtes des deux enfants ont une grâce et une vérité parfaites ; et pourtant ce tableau est moins attrayant que l'autre, qui, plus simple et plus modeste, est d'un effet vraiment enchanteur.

De la troisième manière de Raphaël sont les trois autres cadres de la *Tribuna*, *Saint Jean* dans le désert, les portraits de *Jules II* et de la *Fornarina*. Le *Saint Jean*, dont l'unique défaut est sa trop grande jeunesse (la tradition le voulait alors ainsi) est très-connu parce qu'il en fut fait plusieurs copies sous les yeux de Raphaël, et si bonnes, que l'on a longtemps mis en doute quel était l'original. Mais une circonstance matérielle, jointe à son éclatante beauté, décide la question en faveur du *Saint Jean* des Offices. C'est qu'il est sur toile, et toutes les répétitions sur panneau. Or, l'on sait que le *Saint Jean* primitif, destiné au cardinal Colonna, qui en fit cadeau à son médecin Giacomo di Carpi, des mains duquel il passa aux Médicis, fut peint sur toile. Tout le détail du tableau corrobore, d'ailleurs, cette démonstration. Quant aux deux portraits, celui d'un pape et d'une courtisane, ils pourraient être surpris de se trouver face à face, s'ils n'étaient rapprochés par les mœurs de la cour romaine, et comme apparentés par l'égal mérite de l'exécution. Le portrait de *Jules II*, dont il existe aussi plusieurs

répétitions — au palais Pitti, au musée de Naples, à la *National-Gallery* de Londres — est d'une conservation et d'une vivacité de coloris qui semblent incroyables après trois siècles et demi. Pour le portrait de la *Fornarina*, l'on éprouve quelque déplaisir à voir les traits si

RAPHAËL

La Fornarina des *Uffizj*, à Florence.

frais, si riants, si pleins de vie et de santé de cette beauté funeste, dont l'égoïsme et la jalousie abrégèrent, dit-on, les jours précieux du plus grand des peintres, que la médecine, plus aveugle encore, acheva de jeter au tombeau[1]. La *Fornarina* est représentée dans un

[1] Raphaël fut tué par une saignée pratiquée mal à propos, à la suite d'un refroidissement. (Voir Quatremère de Quincy.)

costume assez bizarre : vêtue à peu près en bacchante, elle porte sur l'épaule gauche une peau de panthère, la même que Raphaël peignit dans le *Saint Jean* et dans la *Madonna dell' impannata*. A l'époque où Vasari écrivait son livre, le portrait de la *Fornarina* appartenait à Matteo Botti, *guarda-robba* du grand-duc Cosme Ier, auquel il le laissa par testament. Cependant, malgré ce témoignage, malgré la tradition, bien des connaisseurs doutent que ce portrait soit celui de cette fille d'un boulanger du Trastevere dont Raphaël fit la Campaspe moderne, et même qu'il soit de Raphaël. Les uns voudraient que ce fût le portrait de la célèbre marquise de Pescaire, Vittoria Colonna, par Sébastien del Piombo ; d'autres, le portrait, par Giorgion, de cette maîtresse bien-aimée dont l'infidélité le fit mourir. *Adhuc sub judice lis est.*

Au palais Pitti, onze cadres portent le nom du divin chef de l'école. Dans ce nombre se trouvent cinq portraits, outre la répétition de celui du pape Jules II. Ce sont les portraits d'Angelo et de Maddalena Doni ; — du savant latiniste Tommaso Fedra Inghirami, qu'on appelait le Cicéron florentin ; — du cardinal Bernardo Davizi de Bibbiena, qui voulait que Raphaël épousât sa nièce[1] ; — enfin, du pape Léon X en pied et assisté des deux cardinaux Jules de Médicis et de' Rossi. On sait ce que sont les portraits de Raphaël, surtout lorsqu'ils appartiennent, comme le dernier, à sa grande manière. Tout éloge serait superflu. Nous avons au Louvre celui du poëte Baldassare Castiglione, dont la vue

[1] Raphaël différait toujours ce mariage, attendant une promotion de cardinaux par Léon X, qui lui avait promis le chapeau. Sa fin prématurée devança promotion et mariage.

en apprend plus sur ce point que tout ce que la plume pourrait en écrire. Bornons-nous donc à rapporter la petite supercherie à laquelle le palais Pitti doit la possession du portrait de Léon X. Il avait été commandé au grand peintre par la famille des Médicis pour être offert en présent au duc de Mantoue. Mais Octavien de Médicis trouva le portrait si beau qu'il voulut le garder, sans retirer pourtant le cadeau promis. Il chargea donc Andrea del Sarto d'en faire une copie qui fut envoyée à Mantoue pour œuvre de Raphaël, et qui permettait effectivement cette méprise, tandis que l'original, venu de Rome à Florence, y resta.

L'une des compositions de Raphaël que l'on peut ranger à la fois, et sans jeu de mots, parmi ses plus petites et ses plus grandes, c'est la *Vision d'Ézéchiel*. En voici le sujet d'après la Bible : « Pendant la captivité de Babylone, le prophète Ézéchiel eut, sur les bords de l'Euphrate, une vision. Il aperçut l'Esprit de Dieu ayant une face d'homme, une face de lion, une face de bœuf et une face d'aigle. Au-dessus, il vit le firmament étincelant comme du cristal, traversé par des flammes et des éclairs. Dans son épouvante, il tomba le visage contre terre. Alors, il entendit une voix lui crier : « Lève-toi, « fils de l'homme ; va trouver les enfants d'Israël : dis-« leur qu'ils écoutent enfin mes paroles et cessent de « m'irriter. » Certes, voilà un sujet vaste, compliqué, grandiose. Raphaël a trouvé moyen de le faire tenir, sans le rapetisser, sur une *tavola* d'un pied carré. Prenant la vision d'Ézéchiel, comme on l'expliquait alors, pour une apparition de Jéhovah parlant par la voix des quatre évangélistes, il a merveilleusement groupé les quatre animaux symboliques au pied de l'Éternel qui,

noble et beau comme dans la *Création*, semble lancer sur son peuple *au cœur dur et indomptable* les éclairs de ses yeux irrités. Dans ce petit tableau, si précieusement fini, Raphaël a prouvé invinciblement que ce n'est point à la dimension du cadre, mais à la mesure du style, qu'il faut juger de la *grandeur* d'une composition. Poussin aussi, depuis Raphaël, a fait de grands tableaux sur de petites toiles, tandis que tel peintre de nos jours fait, sur des toiles de vingt pieds, des tableaux de genre, anecdotiques. Il faudrait regarder les uns avec le côté grossissant d'une lunette, les autres avec le côté diminuant. Ce serait le moyen de les remettre tous à leur place.

Les autres compositions de Raphaël qui se trouvent au palais Pitti réunissent les trois genres de *Madones* qu'il a si souvent et si diversement répétées. La première est l'une de ces vierges glorieuses et triomphantes qui, du haut d'un trône, reçoivent les adorations des anges et des bienheureux. La seconde est une *Sainte famille* complète, où ne manque nul personnage de la légende. Les autres sont de simples madones, c'est-à-dire la Vierge nouvellement mère, portant l'Enfant-Dieu dans ses bras, et quelquefois accompagnée du jeune précurseur. On donne à la première, qui a plusieurs points de ressemblance avec la *Madonna di Foligno*, du musée de Rome, et la fameuse *Vierge au poisson* du musée de Madrid, le nom de la *Madonna del baldacchino*, parce que le trône sur lequel siège Marie est abrité par un dais. Quant à la *Sainte Famille*, elle se nomme *dell' impannata* ou de la fenêtre en carreaux de papier, parce que l'habitation du menuisier Joseph n'a que cette fenêtre économique des pauvres gens.

L'une des deux simples *Madones* s'appelle *del granduca*, ou *del viaggio*. Le duc Ferdinand III, dit-on, l'aimait à ce point qu'il la portait toujours et partout avec lui, qu'il lui adressait ses prières matin et soir. C'est une des plus simples madones qu'ait créées le pinceau de Raphaël. Vue seulement jusqu'à mi-corps et sur un fond de portrait, elle presse contre son giron le *bambino*, tout jeune encore et tout petit. Les yeux baissés, la posture humble et la mise sévère, elle est si modeste, si virginale, si angélique, que Ferdinand III pouvait en effet l'emporter, comme faisaient les anciens de leurs pénates, et la poser sur son autel domestique entre les reliques de ses saints patrons.

Mais je doute fort qu'il eût songé à se mettre en prières devant l'autre *Madone* de son palais, bien plus célèbre cependant, bien plus précieuse comme œuvre d'art, et que plusieurs appellent enfin, non sans de justes motifs, le *capo d'opera* de Raphaël. En la désignant ainsi, je pourrais me dispenser d'ajouter qu'elle se nomme la *Vierge à la chaise* (la Madonna della seggiola). Trois personnes sont réunies, sont pressées dans un étroit cadre rond, et, malgré cette difficulté singulière, qui était sans doute imposée à Raphaël par un caprice de *commettant*, l'arrangement est si naturel, si gracieux, si parfait, qu'on pourrait le supposer du choix de l'artiste, et qu'au lieu d'y trouver le moindre embarras, comme dans les difficultés vaincues, on y sent toute l'aisance d'une création spontanée. Saint Jean, relégué un peu dans l'ombre, adore timidement, humblement celui qu'il se fera gloire d'annoncer au monde. L'Enfant Jésus, en qui éclatent l'intelligence et la bonté, mais qui paraît un peu pâle et souffrant, sourit avec

tristesse. C'est déjà la victime résignée au sacrifice et résignée à l'ingratitude. Quant à la Vierge, penchée et comme arrondie sur le corps de son fils qu'elle serre entre ses bras, mais détournant de lui le regard pour le porter sur le spectateur, elle s'éloigne manifestement du type ordinaire des vierges de Raphaël et de toute l'école qui l'avait précédé. C'est la seule de ses simples *Madones* qui ne baisse point les yeux, qui les jette autour d'elle et les fixe sur d'autres yeux. Plus mondaine que la *Vierge du grand-duc* et que la *Vierge au chardonneret*, mais plus belle encore, parée de riches atours et d'étoffes brillantes, elle est, dans sa céleste coquetterie, le modèle de la beauté idéale, non pas à la façon des chrétiens, mais à la façon des Grecs. C'est ainsi que je me représente cette *Vénus anadyomène* d'Apelles, que toute la Grèce venait voir dans son atelier, comme la Vénus nue de Praxitèle au temple de Cnide. Raphaël a peint une Vénus chrétienne : c'est la plus vive et la plus profonde irruption qu'avec lui l'art ait faite hors du dogme, traité désormais avec plus d'indépendance et comme une sorte de mythologie que l'artiste interprète à sa volonté.

Avant d'avoir vu la *Vierge à la chaise*, peut-être (j'en fais humblement l'aveu) avais-je admiré Raphaël plus encore sur parole, et d'après la grandeur de sa renommée, que par mon propre goût et mon intime conviction. Il m'est arrivé devant ce tableau ce qui arrive fréquemment dans tous les arts : il a été pour moi la révélation de son auteur, que, jusque-là, je n'avais compris que très-imparfaitement. Révélation est le mot propre; car les ouvrages de Raphaël que j'avais vus auparavant, ceux de Paris, de Milan, de Bologne, ne m'ont paru qu'au

retour avoir bien réellement, et pour moi, cette beauté divine, cette supériorité reconnue que je leur donnais un peu sur la foi d'autrui, par habitude et par imitation. J'ai visité le palais Pitti, comme le reste de l'Italie et de l'Europe, en compagnie d'une personne dont l'âme est faite pour sentir le beau dans tous les arts et dans tous les genres. Nous étions depuis longtemps penchés sur cette peinture, que nous dévorions du regard, et quand enfin nous détournâmes la tête pour nous interroger sur nos sensations, nous avions tous deux les yeux inondés de larmes. C'est qu'il y a un point où l'admiration, comme la joie extrême, donne presque les angoisses de la douleur.

La *Vierge à la chaise* est connue par tous les moyens qui servent à populariser l'œuvre du peintre, par des milliers de copies, de dessins, de gravures ; Garavaglia, Raphaël Morghen, cent autres en tous pays, ont lutté à qui l'imiterait le mieux avec le burin ; et la photographie maintenant essaye, en la reproduisant, l'un de ses miracles. J'affirme toutefois que ceux qui ne l'ont pas vue elle-même en original ne la connaissent pas. Il y a plus : si j'étais le roi d'Italie, successeur des ducs de Toscane, et que ce divin chef-d'œuvre m'appartînt, je ne pousserais certes pas l'égoïsme jusqu'à en priver le reste du monde ; je le ferais voir, au contraire, à tout venant. Mais je défendrais dorénavant toute copie, peinte ou gravée. Ce sont autant de profanations. Je dirais : Que ceux qui veulent connaître Raphaël tout entier viennent à Florence. Il y aurait à cela, si je ne me trompe, un autre avantage : c'est qu'en apprenant à connaître Raphaël, le visiteur, artiste ou aspirant à l'être, apprendrait à se connaître lui-même. Ce serait

une pierre de touche infaillible. Tout homme qui reste un quart d'heure devant ce tableau et qui n'est pas ému jusqu'aux larmes, qui ne sent pas s'allumer dans sa poitrine ce noble et saint mouvement qu'on appelle l'admiration, celui-là n'est pas né pour les arts, celui-là ne les comprendra jamais.

On ne saurait omettre, parmi les œuvres de Raphaël, celle qui est encore et qui sera toujours la perle du musée de Bologne, la *Sainte Cécile* entourée de l'apôtre saint Paul, de l'évangéliste saint Jean, de saint Augustin, et de Marie-Madeleine. Il l'a représentée en extase, écoutant une musique céleste, et laissant échapper de ses mains un petit orgue portatif sur lequel elle avait commencé le concert achevé par les anges. Peinte sur bois et transportée sur toile tandis qu'elle était à Paris, la *Sainte Cécile* fut commandée à Raphaël en 1515 par une dame de Bologne nommée Elena dall' Olio Duglioli, de la famille Bentivoglio, qui fut canonisée. Elle était fort riche sans doute, puisqu'elle acheta de son vivant un tableau de Raphaël, et après sa mort la béatification : plus heureuse que Frédéric Borromée, frère de saint Charles, qui devait être aussi canonisé, mais qui ne le fut point parce que, après avoir payé les frais de la première cérémonie, ses héritiers trouvèrent que c'était assez d'un saint dans la famille. Voilà comment la *Sainte Cécile* vint à Bologne, qui l'a conservée. Elle est trop connue par toutes sortes de reproductions, à commencer par les copies de Carrache et de Guide, pour qu'il faille en faire la description ; elle n'en a pas plus besoin que d'éloge. Je ferai seulement une observation qui peut être profitable aux voyageurs en Italie. Lorsqu'on entre pour la première fois dans la Pinacothèque et qu'on est

tout ébloui par ces coloris éclatants, par ces grands effets de clair-obscur familiers aux Bolonais, le tableau de Raphaël, avec sa couleur un peu sombre et briquetée, ne cause pas d'abord toute l'admiration qu'il doit inspirer. C'est au retour, lorsqu'on a vu les galeries de Florence et les *Chambres* du Vatican, lorsqu'on a fait connaissance avec toute l'œuvre du *divin jeune homme*, et qu'on s'est bien pénétré des sublimes beautés de sa manière, c'est alors qu'on lui rend pleine justice et qu'on reconnaît, même entre les plus belles œuvres de Guide, de Guerchin, de Dominiquin, toute la hauteur de sa supériorité.

Mais plus encore qu'à Florence, à Bologne et dans le reste du monde, c'est à Rome que Raphaël règne et triomphe. Entrons au Vatican.

Devenu architecte vers l'âge de trente ans, en même temps que surintendant des fouilles et des antiques, Raphaël partagea les sept dernières années de sa vie entre les deux arts qu'il cultivait simultanément. C'est ce qu'a voulu exprimer le cardinal Bembo dans l'inscription qui marque la place de sa tombe, sous la chapelle de la Vierge, au Panthéon : ... *Julii II et Leonis X, picturæ et architecturæ operibus, gloriam auxit.* Un des travaux faits en sa double qualité fut la construction de l'une des cours du Vatican, celle de Saint-Damase, où il éleva, comme architecte, une espèce de façade à trois étages ou galeries, et qu'il décora, comme peintre, d'ornements à fresque. La découverte alors récente des bains de Titus et de Livie avait mis à la mode le genre des arabesques, que l'on nommait *grotteschi* parce qu'elles imitaient les peintures trouvées dans les excavations (*grotte*), et Jean d'Udine, élève de Giorgion avant

de l'être de Raphaël, en avait rendu la propagation facile en composant avec du marbre pilé, mêlé de chaux et de térébenthine blanche, un stuc artificiel. Ce fut à ce genre d'ornements que Raphaël donna la préférence. Mais des arabesques mythologiques n'étaient guère possibles dans le palais des papes ; il imagina des arabesques chrétiennes. En peignant l'épaisseur des piliers, la surface des trumeaux et le mur du fond, il trouva moyen d'encadrer, dans la voûte de chacune des travées de ses galeries, quatre tableaux ayant environ six pieds de long sur quatre de large, et dont les figures, qui ont au plus deux pieds de haut, paraissent encore plus petites à la distance où elles sont placées. Une série de cinquante-deux tableaux ainsi composés renferme les principaux sujets de l'histoire sainte, depuis les premiers temps du monde d'après la Genèse jusqu'à la *Cène* du Christ avec ses apôtres. C'est ce qu'on appelle les *Loges* (*Loggie*) ou la *Bible de Raphaël*.

Il n'est pas à dire que Raphaël ait fait lui-même et lui seul tout ce grand travail. Comme un patricien romain entouré de ses clients, il ne sortait alors de son atelier qu'à la tête d'une petite armée de peintres qui l'appelaient *maître*, qu'il eut le talent de faire vivre en bonne harmonie et qui se contentaient de travailler en commun sous sa direction : c'étaient Jules Romain, il Fattore, Jean d'Udine, Périn del Vaga, Pellegrino de Modène, Polydore de Caravage et une foule d'autres. Dans les *Loges*, le choix des sujets lui appartient sans doute, comme la surveillance et la correction de l'œuvre entière. C'est Phidias au Parthénon. Quelquefois aussi il a dessiné des tableaux qu'ont peints ses élèves. Mais on ne reconnaît comme lui appartenant en propre et

de tous points — composition, dessin, couleur — que deux ou trois tableaux : le *Père éternel séparant la lumière des ténèbres ;* la *Création du firmament* et peut-être la *Création de l'homme et de la femme*. Ce sont aussi les plus célèbres et les meilleurs de toute la série. Son *Père éternel*, aussi beau que peut l'être un vieillard habillé d'une robe violette, a, dans ses petites proportions, autant de grandeur que les figures gigantesques de Michel-Ange. Ce vieillard, toujours jeune, qui débrouille le chaos, qui attache au ciel d'une main le soleil, de l'autre la lune, semble remplir le monde. Il serait possible qu'après avoir commencé la série, Raphaël l'eût aussi terminée, et que le dernier tableau, la *Cène*, d'une exécution savante et d'une couleur vigoureuse, fût encore de son pinceau. Après les compositions qui lui sont attribuées, on cite parmi les meilleures, et justement, les *Trois Anges devant Abraham*, *Loth et ses filles fuyant Sodome*, la *Rencontre de Jacob et de Rachel*, par Pellegrino de Modène, qui, dans la beauté et l'expression des têtes, rappelle vraiment son divin modèle ; l'*Histoire de Joseph*, en quatre tableaux, la *Construction de l'arche*, le *Déluge*, le *Sacrifice d'Abraham* et le *Moïse sauvé des eaux* par Jules Romain. Cette dernière fresque est bien remarquable par le paysage, où l'on voit enfin une perspective, un fond naturel et vrai, chose inconnue en Italie jusqu'à Raphaël. Quant au *Jugement de Salomon*, que l'on estime à l'égal de ceux que je viens de citer, il me paraît bien inférieur au chef-d'œuvre de Poussin, qui ne lui a rien emprunté pourtant, même dans l'énergique pantomime des mères, et qui a vaincu aussi Jules Romain dans le sombre sujet du *Déluge*.

En quittant les *Loges*, qui sont peintes sous des galeries extérieures fermées par un simple vitrage, et qui ont eu à souffrir bien des injures, soit du temps, soit des soldats de Charles-Quint, soit des divers restaurateurs, on entre dans le palais et l'on y trouve les *Chambres* (les *Camere*, ou *Stanze*). Ici plus d'ornements, plus d'arabesques, plus de figurines ; mais de vastes et sévères compositions, dont la plupart sont entièrement de la main du maître. Ces quatre salles, qu'on appelle d'un nom bien trivial, les *chambres*, et dans lesquelles Michel-Ange lui-même, l'austère et chagrin Michel-Ange, n'aurait rien pu trouver à redire, puisqu'il n'y a que des fresques et pas un tableau de chevalet, sont le triomphe de l'art, qui nulle part ne se montre plus complet, plus varié, plus puissant, et le triomphe de l'artiste, qui nulle part ne se montre plus grand et plus victorieux. C'est dans les *Chambres* qu'il faut juger la peinture et Raphaël.

Un mot d'abord sur l'histoire de cet immense travail. Les *Chambres* étaient déjà peintes en partie par Bramantino, Pietro del Borgo, Pietro della Francesca, Luca Signorelli et le Pérugin, lorsque Jules II, sur la suggestion de Bramante, ayant appelé de Florence à Rome le jeune Raphaël, alors âgé de vingt-cinq ans (en 1508), lui confia l'un des grands panneaux de la grande salle. Raphaël y peignit la *Dispute du saint sacrement*, et le pape, ravi d'admiration devant l'ouvrage de celui qu'on nomma désormais le *divin jeune homme*, fit effacer toutes les autres fresques, commencées ou finies, voulant qu'il achevât l'œuvre entière. Raphaël ne put obtenir grâce que pour une voûte peinte par son maître le Pérugin dans la salle d'entrée. Il travailla aux

Chambres pendant tout le reste de sa vie ; mais, sans cesse détourné de cette œuvre par de nouvelles commandes des papes et des rois, il ne put les terminer complétement avant sa fin précoce.

Une fois à Rome, une fois chargé de peindre les *Stanze*, Raphaël grandit avec sa mission. Il rejeta tout ce qu'il avait pris jusque-là d'étroit et de local, soit à Pérouse, soit à Florence, du Pérugin, de Léonard et du *Frate* ; il se fit *catholique*, universel, et, dans son universalité, il représenta merveilleusement l'école de Rome, centre de l'unité italienne et du monde chrétien. « Il relia la chaîne des temps, des croyances, des nations ; il poussa pêle-mêle, dans ses immenses conceptions, toute l'antiquité païenne et toute la chrétienté. Il mit en regard, sans blesser l'œil, ni l'esprit, ni le goût, ni les hautes convenances, les docteurs de l'Église et les sages du paganisme » (les annotateurs de Vasari). « Dans les fresques du Vatican, dit M. P.-A. Gruyer, Raphaël a résumé les conquêtes de la Renaissance, en même temps qu'il a exalté le triomphe de l'Église et l'indépendance de l'Italie. Il a touché d'une main également sûre les sommets opposés de la religion et de la science, de l'histoire et de la poésie. Après s'être élevé jusqu'aux abstractions les plus sublimes, il a montré les choses humaines sous un jour qui les grandit sans les défigurer, et il a mis au service des idées les plus généreuses le génie le plus fécond et le talent le plus complet que le monde ait connus. » En un mot, suivant l'expression d'un poëte, il fit de l'Italie la *Grèce de l'Évangile*.

La première des *Chambres* se nomme *Camera dell' incendio del Borgo Vecchio*, parce que la grande fresque

a pour sujet l'incendie du Bourg-Vieux, ou du *Spirito Santo*, sous le pontificat de saint Léon, en 847. Ce bourg est celui des quartiers de Rome qui, situé au delà du Tibre (*Tras-Tevere*), renferme Saint-Pierre et le Vatican. Dans cette vaste composition, Raphaël semble avoir voulu mettre en scène non le fait lui-même, dont il ne restait sans doute ni citation ni tradition, mais l'incendie de la Troie antique tel qu'il est raconté dans le second chant de l'*Énéide*. Le beau groupe où l'on peut reconnaître Énée portant son père Anchise et suivi de sa femme Creüse, est de Jules Romain. Il y a dans cette fresque, où les meilleures figures me semblent les femmes empressées d'apporter de l'eau, plus de *nus* que dans nulle autre composition de Raphaël, qui paraît les avoir évités presque avec autant de soin que Michel-Ange en mettait à les introduire partout. En face de l'*Incendie du Bourg-Vieux* se trouve le *Couronnement de Charlemagne par Léon III*, composition calme et noble, dont Raphaël, à ce qu'on dit, ne fit que le carton, mis en couleur par une autre main et depuis sa mort.

La seconde salle se nomme *Camera della Scuola d'Atene*. C'est là que Raphaël, dans ses œuvres les plus parfaites comme les plus personnelles, montre toute la hauteur à laquelle il ne fut plus donné d'atteindre : d'un côté la *Dispute du saint sacrement*, qu'on appelle aussi la *Théologie*; de l'autre l'*École d'Athènes*, qu'on pourrait appeler la *Philosophie*. Ce sont les deux plus sublimes compositions de leur auteur dans la peinture monumentale. La première, dont le titre n'indique point clairement l'objet, est une image poétisée du concile de Plaisance, qui termina, par une sorte d'arrêt souverain, les controverses élevées sur le sacrement de

et l'eucharistie. Cette fresque de Raphaël, « la plus grande épopée chrétienne qu'ait tracée la peinture, » est en deux parties qu'on pourrait nommer le ciel et la terre s'unissant par le mystère eucharistique : dans le ciel, la Trinité, groupée parmi les anges, entre deux longues rangées de bienheureux ; sur la terre, autour de l'hostie rayonnante dans un soleil d'or, un concile, où sont assemblés des docteurs, vieillards ou jeunes hommes, papes, évêques, prêtres, moines et laïques. Dante, que ses contemporains nommaient *eximio teologo*, siége parmi ces docteurs de l'Église, non loin de Jérôme, d'Augustin, d'Ambroise, de Grégoire, avec Thomas d'Aquin, Bonaventure, Duns Scot, Nicolo di Lira, Savonarole lui-même, bien que brûlé par ordre d'un pape, et Raphaël s'est peint avec le Pérugin sous des figures de prélats mitrés. « Quatre enfants d'une grâce inimitable, dit Vasari, tiennent ouverts les livres des Évangiles, qu'expliquent, à l'aide des saintes Écritures, les quatre docteurs de l'Église, éclairés par l'Esprit-Saint. Rangés circulairement dans la partie supérieure du tableau, les saints se distinguent par une si belle entente de la couleur, des raccourcis et des ajustements, que l'on croit admirer la nature elle-même. Les têtes ont une expression surhumaine ; celle du Christ surtout rayonne de la sérénité et de la clémence d'un Dieu... Raphaël a su imprimer aux saints patriarches le caractère solennel de l'antiquité, aux apôtres celui de la simplicité, aux martyrs celui de la foi. Mais son savoir et son génie brillent encore davantage dans les saints docteurs chrétiens, groupés de différentes façons. Ils cherchent la vérité ; le doute, l'inquiétude, la curiosité, animent leurs gestes, rendent leurs oreilles attentives

et froncent leurs sourcils. On ne saurait assez louer la variété et la puissance des sentiments qui font vivre tous ces personnages » (Vasari). Quand on contemple ce prodigieux ouvrage, dirai-je à mon tour, fait par un imberbe de vingt-cinq ans, comme l'atteste son portrait aussi bien que l'histoire, on est forcé d'absoudre l'action un peu brutale de Jules II ; on pense aussi que nul autre artiste, même des plus mûrs et des plus éprouvés, ne pouvait désormais soutenir le parallèle avec un tel débutant, et qu'il fallait lui livrer sans partage le sanctuaire de l'art. C'est qu'en effet jamais du premier coup on n'a porté plus loin la merveilleuse entente de l'ordonnance d'un sujet ; jamais on n'a porté plus loin le sens de l'unité dans un vaste ensemble, le sens du pittoresque dans la symétrie, et, dans les détails enfin, la grâce, l'élégance, la hauteur du style, le charme incomparable de toutes les parties.

Pour chercher une autre œuvre, sinon supérieure au moins égale, et que son genre tout différent met à l'abri d'une comparaison directe, il faut que le spectateur se retourne, et que, retrouvant un nouveau courage dans une admiration nouvelle, il contemple avec loisir, avec amour, l'autre vaste tableau de l'*École d'Athènes*. C'est comme une histoire parlante de la philosophie grecque entre Pythagore et Épicure. Là aussi se rencontrent un imposant ensemble, des groupes excellents, des détails merveilleux et je ne sais quelle force, quelle élévation, quelle sûreté magistrale, qui attestent la maturité du génie. « Pour la première fois, dit M. Ch. Blanc, Raphaël mettait le pied sur le sol de la Grèce ; pour la première fois il entrait dans cette antiquité que le monde appelle profane, mais qui pour l'artiste est sacrée.

« Chose étonnante ! à peine Raphaël a-t-il ouvert l'histoire des Grecs qu'il la comprend mieux que personne. Son esprit se pénètre de leur esprit. Le voilà qui, par la force de son imagination, nous transporte au milieu d'Athènes, dans le palais d'Académus... »

« Cinquante-deux personnages sont réunis dans cette scène immense, qu'encadre la perspective, tracée par Bramante, du plan primitif de Saint-Pierre. Une pensée les réunit, le culte de la philosophie, le culte de la sagesse et de la science (*sapientia*), que représentent les deux grands écrivains philosophiques de la Grèce, Platon et Aristote, c'est-à-dire l'intuition idéaliste et la science expérimentale, lesquels semblent, du haut de l'amphithéâtre, présider l'assemblée. Près d'eux est le groupe de la Poésie, où l'on voit Homère entre Virgile et Dante, personnifiant les trois grandes épopées de la Grèce, de Rome et de l'Italie chrétienne. D'un côté le groupe des Sciences, de l'autre le groupe des Arts. Raphaël ne pouvait connaître les traits, devenus historiques, de plusieurs grands hommes, d'Homère, par exemple, dont on n'avait pas encore découvert les effigies admises par les anciens ; il a dû les inventer d'après l'idéal qu'il s'en formait, comme s'il se fût agi de figures allégoriques, et certes l'on ne doit pas regretter son ignorance. Il a fait revivre l'antiquité par une espèce de divination, bien supérieure à la science acquise, à la simple copie de modèles connus. Quel livre donnerait une idée plus juste et plus rapide du caractère des anciens philosophes que cette fresque « où Raphaël s'est élevé si facilement au sublime de la peinture historique et à l'apogée de son propre génie ? » (Ch. Blanc.) Quelques-unes de ces figures, nommées

ou sans nom, sont les portraits d'hommes de son époque : ainsi Bramante est représenté sous les traits d'Archimède ; Frédéric II, duc de Mantoue, est ce beau jeune homme qui met un genou en terre pour suivre une démonstration géométrique ; enfin, sur le plan à gauche, en arrière de Zoroastre, que l'on reconnaît à sa couronne sidérale, se trouvent, comme dans sa *Théologie*, le Pérugin et Raphaël lui-même, un peu plus âgé, un peu plus homme fait. C'est encore là qu'il montre à son degré suprême cette grande règle du beau dans les arts : la variété dans l'unité. C'est là qu'il montre l'universalité de talent et de style sous un équilibre parfait. Et cette mesure exacte entre toutes les qualités diverses, qui est d'ordinaire un des caractères distinctifs de l'honorable médiocrité, devient chez lui la marque évidente du génie le plus élevé qui fut jamais, à cause de la hauteur où se tient chaque partie et de la sublimité où arrive l'ensemble. « Raphaël, ajoutent les annotateurs de Vasari, a reçu de tous les côtés toutes les belles choses, et il a su les enserrer dans une harmonie encore plus belle ; cette harmonie entre toutes les beautés, entre toutes les forces, entre toutes les conceptions, c'est l'œuvre de Raphaël, c'est son talent, c'est son génie. »

Cette admirable fresque de l'*École d'Athènes*, l'une des plus grandes œuvres qu'ait produites l'art de peindre, est malheureusement menacée d'une destruction presque prochaine. Elle est plus dégradée, quoique plus récente, que la *Dispute du saint sacrement*. Cela fait penser avec amertume que, parmi les trois grands arts du dessin, celui qu'on nomme en premier lieu et qui tient le premier rang, a le malheur de s'exercer sur les

plus fragiles matières et qui cèdent plus vite à l'action dévorante du temps que la pierre, le marbre ou le bronze. Dans la peinture même, il y a des genres plus fragiles que d'autres, et c'est précisément celui qu'on croyait le moins destructible, celui dont les œuvres devaient vivre autant que les édifices dont elles faisaient partie intégrante, comme un attique ou une corniche, c'est la peinture monumentale qui périt la première sous la main du temps. Les fresques, ces grandes et magnifiques pages de l'art italien, marchent à une rapide et complète destruction. A peine reste-t-il quelques parties visibles dans celles du Campo Santo, à Pise ; la merveilleuse *Cène* de Léonard est à peu près anéantie; et voilà que le *Jugement dernier*, les *Loges*, les *Chambres* enfin, sont menacées du même sort. Ils tomberont bientôt en poussière, ou, s'effaçant de plus en plus chaque année, ils se perdront dans une ombre générale, comme le jour se perd dans la nuit.

La troisième fresque de cette salle est le *Parnasse*, autre grande composition profane, j'allais dire païenne, faite en imitation du goût et du style antiques, c'est-à-dire avec une grande sagesse, mais aussi avec une grande froideur. Des groupes de poëtes de divers âges sont mêlés à des groupes de muses, au milieu desquelles *stat divus Apollo*. Parmi ces poëtes, on retrouve Homère — encore entre Virgile et Dante — Pindare, Sapho, Horace, Ovide, Boccace, Pétrarque et sa Laure, vêtue en Corinne, enfin Sannazar, l'auteur à présent peu connu du grand poëme latin *de Partu Virginis*. La tradition rapporte qu'après avoir mis une lyre dans les mains d'Apollon, Raphaël substitua un violon à l'instrument antique ; et, pour expliquer cet anachronisme vo-

lontaire, on dit qu'il voulut ainsi flatter Léonard qui, devenu vieux, s'était épris d'une passion pour le violon, dont il jouait avec succès, ou pour flatter Jules II en déifiant un certain *suonatore di violono*, son musicien favori. Peut-être Raphaël a-t-il voulu simplement mettre Apollon d'accord avec les archanges et les chérubins chrétiens qui, dans tous les tableaux italiens de la Renaissance, depuis Cimabuë et Giotto, se servent, non de lyres et de harpes, mais de violons et de violes pour exécuter les célestes concerts.

Vis-à-vis du *Parnasse*, au-dessous de la haute fenêtre, est le tableau de la *Jurisprudence*, que représentent allégoriquement les trois vertus compagnes de la Justice, noblement groupées dans une composition pleine de grandeur et de charme ; et, pour que rien ne manquât à cette salle, témoin de ses débuts à Rome, dont Raphaël voulut être l'unique décorateur, il y a peint jusqu'aux compartiments du plafond. Les quatre figures — la *Théologie*, la *Philosophie*, la *Poésie*, la *Jurisprudence* — rappelant toute la simplicité, toute la noblesse du style antique, resteront les inimitables modèles de l'allégorie sérieuse.

Camera di Eliodoro, tel est le nom de la troisième *chambre*, dont l'histoire d'Héliodore forme en effet le principal tableau. On sait que, d'après les livres saints, ce préfet ou général de Séleucus Philopator, roi de Syrie, chargé par son maître de saccager le temple de Jérusalem, fut arrêté sur le seuil par des anges qui le battirent de verges. Raphaël, dans ce sujet, faisait allusion à son protecteur, le belliqueux Jules, qui avait dit : « Il faut jeter dans le Tibre les clefs de saint Pierre et prendre l'épée de saint Paul pour chasser les barbares, » et

qui, en effet, mêlant le glaive laïque aux foudres religieuses, montant lui-même à l'assaut, la cuirasse sur l'épaule, avait réussi à chasser tour à tour les Vénitiens et les Français du patrimoine de Saint-Pierre. L'allusion est si évidente que, dans ce temple de Jérusalem, ce n'est pas le grand prêtre des Hébreux qui préside à la punition du soldat sacrilége, mais le pape des chrétiens, couronné de la tiare et porté sur la *sella gestatoria*. Le groupe du pape avec son cortége et celui d'Héliodore renversé, que son armure de fer n'a pu protéger contre un simple signe du messager divin — heureuse image de la supériorité de l'idée sur la force — sont les deux plus belles parties de cette magnifique composition, que nulle autre de Raphaël n'égale pour la vivacité et le mouvement. Raphaël, au reste, qui l'a dessinée tout entière, n'en a peint que le groupe principal. Celui qui réunit plusieurs femmes est d'un élève de Corrége, Pietro di Cremona, et le reste de Jules Romain.

Jules II voulait sans doute remplir toute cette *stanza*. Si Raphaël a représenté, sur le panneau qui couvre la fenêtre, la *Délivrance de saint Pierre*, c'est parce qu'avant d'occuper le siége apostolique, Julien de la Rovère avait le cardinalat de *Saint-Pierre ès liens*, héréditaire dans sa puissante maison. D'autres pensent néanmoins que ce sujet fut traité par Raphaël à l'avénement de Léon X, lequel, alors cardinal Giovanni de Médicis, avait été fait prisonnier à Ravenne et s'était enfui de prison par un hasard presque merveilleux. C'était attribuer au nouveau pape une ressemblance flatteuse avec le prince des apôtres.

Cette fresque est divisée en trois compartiments. Dans celui de droite sont les soldats qui gardent l'entrée

de la prison ; dans celui du centre, saint Pierre, que l'ange vient éveiller ; dans celui de gauche, encore l'ange avec saint Pierre, qu'il emmène par un escalier tournant. L'effet principal de ces tableaux consiste dans la différence des lumières dont ils sont éclairés. Les soldats, dans l'ombre, dorment aux sombres reflets d'une lampe, tandis que l'ange, lumineux comme un astre, apporte dans la prison une lueur éclatante. En exécutant un effet semblable, qu'on croirait imaginé par le Flamand Gherardo *delle Notti* (Gérard Honthorst), Raphaël a prouvé qu'il pouvait se jouer de toutes les difficultés de son art, même de celles qu'offrent plus spécialement les jeux de la couleur. Des critiques, ingénieux peut-être jusqu'à découvrir dans l'œuvre du peintre des pensées qu'il n'avait pas conçues, ce que font souvent les commentateurs littéraires, ont cru reconnaître dans le visage de l'apôtre un mélange des traits du vieux Jules et du jeune Raphaël. Celui-ci, disent-ils, aurait fait comme Apelles qui, peignant un dieu pour le temple d'Éphèse, avait trouvé moyen de faire reconnaître à la fois dans cette image une mâle figure de Jupiter et un Alexandre au visage efféminé. Chaque visiteur peut s'amuser à vérifier jusqu'à quel point est fondée cette supposition.

C'est encore Jules II, en costume pontifical, qui, malgré l'anachronisme, préside au *Miracle de Bolsena*, représenté dans une des fresques de la même chambre. Je crois qu'on donne ce nom de *Miracle* ou *Messe de Bolsena* à l'aventure d'un prêtre qui, doutant de la présence réelle de Jésus-Christ dans l'eucharistie, vit tout à coup, au moment de la consécration, jaillir de l'hostie des gouttes de sang qui se répandirent sur l'au-

tel. Dans cette fresque, très-animée aussi et très-dramatique, où la composition est disposée avec tant d'adresse au-dessus d'une fenêtre que l'espace manquant paraît inutile, le coloris est d'une force et d'un éclat qui pourraient la faire attribuer aux Vénitiens.

Saint Léon arrêtant Attila aux portes de Rome est un sujet qui conviendrait mieux assurément à l'histoire de Jules II qu'à celle de Léon X, pape lettré, mais timide, qui aima la paix autant que son terrible prédécesseur avait aimé la guerre, et qui fit reprendre le parasol à ses paisibles hallebardiers. Cependant, c'est bien en l'honneur de celui-ci que Raphaël peignit sa fresque, un peu postérieure aux trois autres de la même salle. Il a fait de saint Léon le portrait de Léon X, derrière lequel il s'est peint encore lui-même en porteur de croix, et toujours avec son maître, le Pérugin. Le plus grand mérite de cette fresque, ou du moins celui qui saisit au premier regard, c'est le contraste bien entendu qui existe entre le groupe chrétien, celui du pape au milieu de son cortége, offrant le calme majestueux de la foi et de la résignation, et l'armée du roi hun, pleine de désordre, où l'on voit régner tout ensemble la furie et l'effroi de barbares superstitieux.

La quatrième chambre, *sala di Costantino*, n'était qu'ébauchée par Raphaël quand la mort le surprit, en 1520. Il avait seulement achevé les deux figures allégoriques de la *Giustizia* et de la *Benignita*, admirables par la beauté, par l'expression, par le coloris même, d'une surprenante vigueur. Mais il avait tenté une innovation importante, celle de peindre à l'huile sur la muraille. En effet, son esquisse de la *Victoire de Constantin sur Maxence*, au pont Milvius, avait été revêtue, par son

ordre, d'un enduit à l'huile sur lequel il devait peindre cette vaste composition. Jules Romain, chargé de la terminer, n'osa point continuer l'épreuve et revint à la fresque. Cette bataille, où le dessin du maître a été religieusement respecté par son disciple, est, je crois, la plus grande peinture historique connue. On y trouve dans l'ordonnance tout le génie de Raphaël, assez puissant pour embrasser un tel ensemble, assez maître de lui pour faire régner l'ordre au milieu des détails désordonnés d'un combat. Quant à l'exécution, qui fait grand honneur à Jules Romain, on pourrait lui reprocher une couleur un peu trop crue, trop dure et trop sombre ; mais Poussin faisait remarquer que, dans un sujet semblable, ces défauts, peut-être volontaires, pouvaient être pris pour des qualités.

Raphaël avait aussi dessiné l'esquisse du *Baptême de Constantin*, où l'on reconnaît bien, dans la composition, sa main toute-puissante. La peinture, faiblement exécutée, est de son élève Giovanni-Francesco Penni, appelé *il Fattore* ou *il Fattorino*, parce qu'il était chargé des affaires de la maison, dont Raphaël ne prenait pas grand souci. Raphaël lui a laissé la moitié de ses biens. Quant à l'*Apparition du labarum* : *In hoc signo vinces*, qui fait le pendant du *Baptême*, on croit que l'œuvre entière, esquisse et peinture, appartient à Jules Romain, l'autre héritier de Raphaël. C'est l'un des ouvrages où il a montré le plus de hardiesse et de vigueur. Le lointain de ce tableau offre la vue de quelques-uns des édifices de la Rome de son temps : anachronisme autorisé. Mais on ne s'explique point par quelle fantaisie d'artiste il a placé dans un angle cet affreux nain qui s'efforce d'enfoncer un riche casque sur sa tête difforme : Ther-

site endossant les armes d'Achille. Et pourtant cette figure est célèbre par sa laideur même. Elle est peut-être le premier exemple du grotesque se mêlant au beau, moyen facile et dangereux d'arriver à l'effet par le contraste, et duquel on a trop abusé.

Il serait injuste de ne point mentionner les grisailles du soubassement de cette salle et de la précédente, exécutées avec une grande perfection par ce Polydore de Caravage, qui, d'abord goujat de maçon, se fit peintre devant les fresques de Jean d'Udine, et mérita d'obtenir les leçons de Raphaël. Elles complètent l'ornementation de ces *Chambres* fameuses, desquelles on me pardonnera d'avoir parlé plus longuement que de toute autre collection de peintures, en faveur de leur importance sans pareille et du nom de leur divin auteur. C'est d'elles que l'on doit redire le mot fort et profond de Montesquieu sur les œuvres de l'antique : « Croire qu'on peut les surpasser sera toujours ne pas les connaître. ».

Outre ses fresques, malheureusement plus immortelles par le mérite que par la matière, Raphaël a laissé dans le palais des papes trois tableaux, sur lesquels le temps a moins de prise. Ils sont aujourd'hui dans le musée du Vatican.

Le premier des trois, dans l'ordre de ses œuvres, est la merveilleuse *Vierge au donataire* ou *Vierge de Foligno*. Nous l'avons déjà citée parmi les plus célèbres des Madones glorieuses et triomphantes, dont le trône est entouré par des bienheureux en adoration. Ce tableau fut commandé à Raphaël par un certain Sigismondo Conti, qui était *cameriere* du pape Jules II. Le peintre l'a placé à genoux, dans le groupe de gauche, en face

de saint Jean-Baptiste. C'est un admirable portrait de vieillard, dont la réalité saisissante forme une heureuse opposition avec le caractère céleste donné à Marie et à son Fils. De là vient le nom de la *Vierge au donataire*.

Ce chef-d'œuvre qui, dans son genre particulier, n'a d'égal que la *Vierge au poisson* du musée de Madrid, avait précédé le *Couronnement de la Vierge* (l'*Incoronazione della Vergine*), assez vaste composition que Raphaël reprit et quitta plusieurs fois, et qui n'était, à sa mort, guère plus qu'une ébauche. Elle fut terminée en partie par Jules Romain, en partie par le *Fattore*, et l'on voit trop clairement leur ouvrage pour qu'il soit possible d'attribuer au maître ce tableau. Ce n'est rien de plus qu'une esquisse de Raphaël.

Pour le trouver tout entier, pour rencontrer toutes ses divines qualités réunies et portées au plus haut degré qu'ait pu leur donner le développement du génie par le travail et l'expérience, il faut voir, contempler, adorer sa dernière œuvre, celle qui fut placée au-dessus de sa tête lorsqu'on l'exposa mort sur son lit de parade, celle qui fut portée processionnellement à ses magnifiques funérailles, comme une sainte relique, — la *Transfiguration*. Tout en déplorant la fin précoce de Raphaël, mort à trente-sept ans jour pour jour [1], au milieu de la désolation de ses élèves et de la douleur générale, bien des gens se demandent si ce n'a pas été pour sa renommée un accident heureux ; si, arrivé à la perfection, il ne courait pas risque de décroître et de survivre à son génie. Je ne puis, pour mon compte, admettre

[1] Il était né le vendredi saint 1483, il a expiré le vendredi saint 1520.

une telle espèce de consolation. Je crois que Raphaël n'avait pas encore dit son dernier mot, que, si parfait et si grand qu'il fût, il pouvait encore se perfectionner et grandir, et qu'après avoir surpassé tous ses rivaux, il pouvait continuer à se surpasser lui-même. Michel-Ange, qui avait sculpté à quinze ans le *Masque du faune*, achevait le *Jugement dernier* à soixante-sept ans. Titien, qui a débuté aussi dès l'adolescence, a travaillé glorieusement jusqu'au dernier lustre de sa vie centenaire. Poussin avait soixante-onze ans quand il peignit le *Déluge*, qui fut la dernière comme la première de ses œuvres. Murillo enfin, pour borner là mes citations et ne les prendre que dans les sommités, a fait ses plus vastes et ses plus admirables compositions entre cinquante et soixante-quatre ans, terme de sa vie. Morts à l'âge de Raphaël, ces quatre grands hommes seraient loin d'occuper, dans la hiérarchie des arts, la place éminente où les a élevés l'universelle admiration. Mais pourquoi chercher des preuves ailleurs que dans l'histoire même de Raphaël ? Avait-il un instant faibli ? n'allait-il pas grandissant toujours, et cette *Transfiguration* fameuse, dernier degré qu'ait atteint son génie, n'est-elle pas aussi la dernière de ses œuvres ? Mort avant, on aurait pu douter qu'il l'eût faite ; mort après, ne peut-on croire qu'il aurait fait plus encore ? Il est dans l'histoire des arts un autre homme ressemblant à Raphaël par les mérites et la destinée, d'une âme sensible, d'un goût exquis, d'un génie sublime, varié, fécond, précoce aussi dans son commencement et sa fin : c'est Mozart. Virtuose et compositeur à six ans, mort à trente-six, il a couronné la liste de ses œuvres par le *Requiem*, et il disait, près d'expirer : « C'est trop tôt ;

j'avais franchi tous les obstacles, et j'allais écrire sous la dictée de mon cœur. » Pour Raphaël aussi, c'était trop tôt, et sa mort misérable doit laisser à jamais, au cœur des amis du grand art, un sentiment de deuil et de regret. « Bienheureuse ton âme, ô Raphaël, s'écrie Vasari ; le monde entier se prosterne devant tes œuvres. Et la peinture ! que n'est-elle descendue dans la tombe après toi ! Lorsque tu fermas les yeux, pour elle aussi s'éteignit la lumière. »

Le tableau de la *Transfiguration*, commandé par le cardinal Jules de Médicis, était destiné à une petite ville du midi de la France, Narbonne, dont ce prélat était archevêque. Rome garda le plus grand ouvrage de son peintre. Je ne crois pas qu'on ait fait à ce tableau — qui a su, plus que nul autre, peindre la Divinité parmi les hommes, et qui est ainsi divin à tous les titres — d'autre reproche que celui-ci : que l'action est double, et qu'ainsi il manque d'unité. Mais il suffirait, pour répondre à ceux qui hasardent cette critique, de les renvoyer au chapitre XVII de saint Matthieu, dont Raphaël a mis en action les vingt premiers versets. Ils y trouveraient, non-seulement le Christ entre Moïse et Élie, et ses trois disciples, Pierre, Jacques et Jean, éblouis par l'éclat de l'apparition et renversés par la frayeur, mais encore, au bas de la montagne, le peuple qui attend son Messie pour lui présenter à guérir l'enfant possédé du démon. « Il y a dans cette peinture, dit Vasari, des figures si belles, des têtes d'un style si neuf et d'un caractère si varié, qu'elle a été regardée avec raison, par tous les artistes, comme l'ouvrage le plus admirable qu'ait produit le pinceau de Raphaël... Il y rassembla tout ce que son art pouvait enfanter de plus

merveilleux, ce fut la dernière et la plus sublime de ses créations[1]. »

Raphaël avait d'abord imité le Pérugin. Il étudia ensuite Léonard et se modela sur l'auteur de la *Cène*; puis le *Frate*, qui lui enseigna la perspective, avec quelques procédés de dessin et de couleur ; puis Michel-Ange et l'anatomie, pour apprendre les nus, les raccourcis, les articulations des membres ; puis les fonds, les paysages, les animaux, les vêtements, les ciels, les effets de soleil, d'ombre, de nuit, de lumière factice ; et ajoutant à tout cet acquis étranger son propre génie, le sens et la passion du beau, il atteignit jusqu'à la perfection suprême. « Le gracieux Raphaël Sanzio, d'Urbin, avait dit Vasari au début de sa biographie, offre une des preuves les plus éclatantes de la munificence du ciel, qui se plaît parfois à accumuler sur une seule tête des grâces et des trésors qui suffiraient à la gloire de plusieurs... De tels hommes ne sont pas des hommes, mais des dieux mortels. » — « Si l'on veut comparer Raphaël aux autres maîtres, ajoutent les annotateurs de Vasari, on le trouvera le plus grand, parce que lui seul a rapproché autant de la parole son art muet. Les autres impressionnent et font penser par le spectacle qu'ils exposent ; mais Raphaël parle, et l'on croit entendre la plus harmonieuse et la plus persuasive des langues... Il n'est pas subtil, impénétrable, comme Léonard ; il ne vous renverse pas comme Michel-Ange ; il ne vous

[1] Le mot *créations* n'est pas le plus propre ici, car évidemment, dans la disposition générale de ce tableau célèbre, Raphaël s'est inspiré, ou pour le moins souvenu du même sujet, traité, deux siècles auparavant, par Giotto dans l'église Santa Croce de Florence, et, peu avant lui, par Giovanni Bellini, à Venise.

enivre pas comme Corrége ; il n'a pas la magie de Titien, le faste de Véronèse ou de Tintoret, l'éclat de Rubens ou de Murillo... Il combat comme l'Apollon antique, sans laisser voir ni colère ni effort »

Saluons encore, avant de quitter Rome, les quatre magnifiques *Sibylles* de Santa-Maria della Pace, et l'*Isaïe* de San Agostino ; puis, au palais Borghèse, le portrait de César Borgia, sur la belle et calme figure duquel on ne saurait lire tous ses crimes : c'est Néron à vingt ans ; puis enfin, au palais Sciarra, le portrait d'un jeune homme inconnu qu'on appelle *il Suonatore di violino*, parce qu'il tient à la main, avec quelques fleurs, un archet de vieille forme. Je ne crois être démenti de personne en disant que c'est le plus admirable portrait qui se puisse imaginer ; ou plutôt, c'est au delà d'un portrait. Dans ce noble et touchant visage, dans cette pose étudiée, dans cette gracieuse distribution de la lumière et des ombres, on sent que le peintre a voulu joindre sa propre pensée à la nature qu'il retraçait ; on sent qu'il a composé. Peint en 1518, dans l'excellente manière de la *Vierge à la chaise*, dont il rappelle et reproduit l'effet saisissant, le *Suonatore di violino* est aussi une de ces œuvres incomparables que l'on ne peut bien comprendre qu'en les contemplant avec soin, avec respect, avec amour, et qui laissent un impérissable souvenir.

Raphaël n'est pas resté tout entier en Italie. Nous devons le chercher à présent dans le reste de l'Europe, et, pour trouver la plus grosse part de ses œuvres, d'abord en Espagne. Il n'est pas étonnant que la monarchie du puissant Charles-Quint et du fervent collectionneur Philippe IV en ait rassemblé plus que nulle autre. Le *Museo del Rey*, à Madrid, réunit trois portraits et

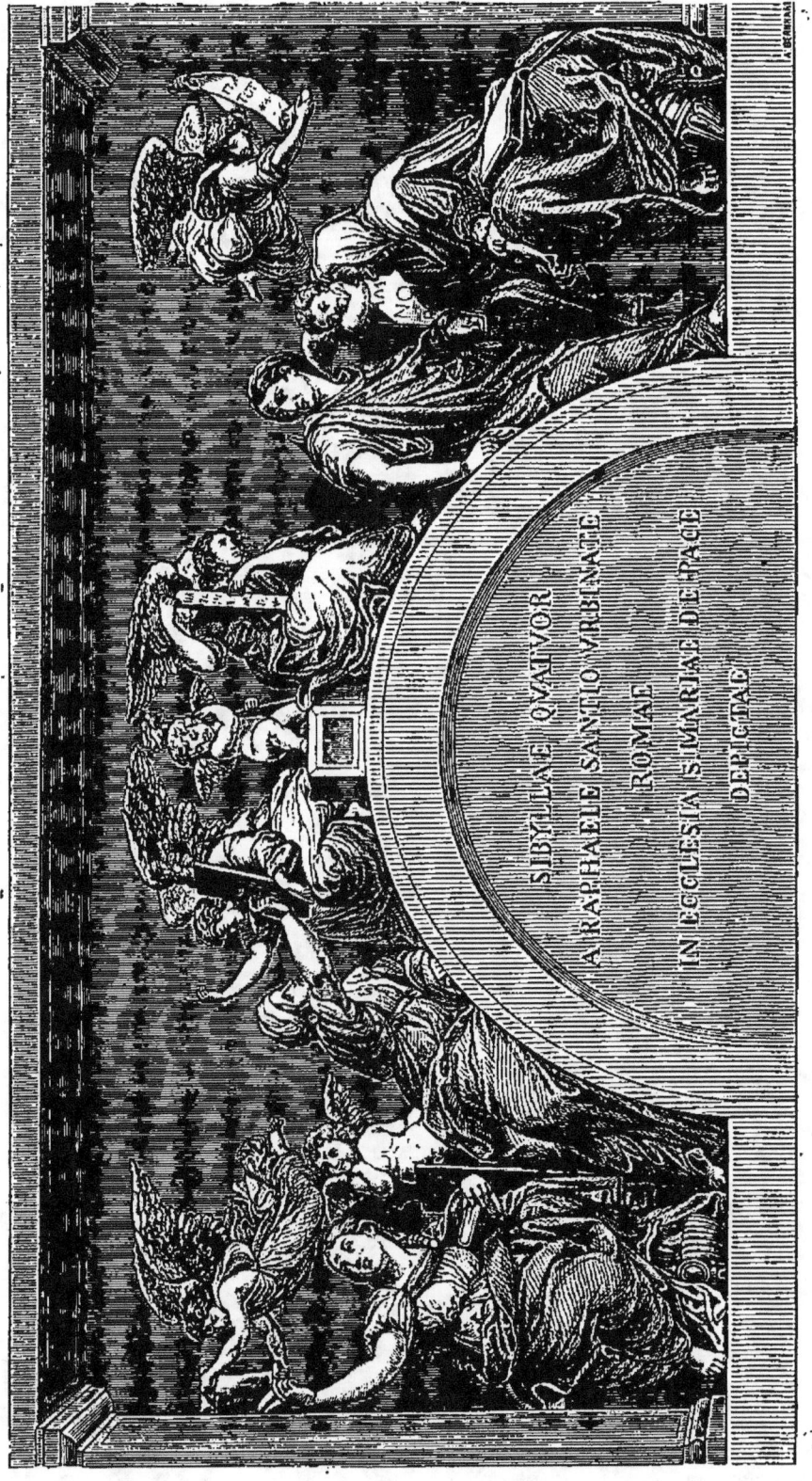

Les quatre Sibylles. (A l'église de Santa Maria della Pace, à Rome.)

sept tableaux du divin maître. Rome seule en possède un plus grand nombre.

L'auteur de la *Transfiguration*, du *Spasimo* et de trente *Saintes Familles* ou *Madones*, s'est rendu si cé-

RAPHAËL.

Le joueur de violon. (A la galerie Sciarra, à Rome.)

lèbre comme peintre d'histoire, et surtout d'histoire sacrée, qu'à peine est-il resté place pour le louer comme peintre de portraits. Cependant, partout où se rencontre quelque échantillon de son prodigieux talent dans

ce dernier genre, l'on reconnaît que la supériorité de Raphaël est aussi grande dans le simple portrait que dans les sujets sacrés, et qu'il faut le ranger également devant Titien, Van Dyk, Vélasquez, Rembrandt.

A Madrid, ses trois portraits, tous d'hommes et en buste, lui conservent cette place éminente : ils sont parfaits, excellents, dignes de lui. Un seul des modèles est connu jusqu'à présent ; c'est, dit-on, le fameux jurisconsulte Barthole, de Sassoferrato. Mais Raphaël, en le peignant, a dû seulement répéter, rajeunir et vivifier un plus ancien portrait, puisque Barthole était mort à Pérouse en 1359. L'un des deux autres, celui d'un gentilhomme à barbe noire, coiffé d'une large toque, pourrait bien être un autre portrait de Balthazar Castiglione, le poëte grand seigneur, l'ami de Raphaël, qui l'aurait peint plus jeune que ne le montre notre tableau du Louvre. Dans le troisième enfin, — un cardinal en robe et bonnet rouges, — j'ai cru reconnaître, à son long nez aquilin dans une figure maigre, dans toute sa ressemblance, avec Pascal et Condé, ce cardinal Jules de Médicis, pour qui fut faite la *Transfiguration*, lorsqu'il était archevêque de Narbonne, et que Raphaël a peint en pied, près de Léon X, dans son tableau de la galerie Pitti.

Des sept compositions dont il me reste à parler, la première qui vint en Espagne, celle qu'ont possédée le plus anciennement les rois de ce pays, est une *Sainte Famille* qui n'a point reçu, que je sache, de désignation particulière — à moins que ce ne soit celle que, dans les ateliers, on nomme la *Vierge à la longue cuisse* — mais qu'on pourrait appeler la *Vierge aux ruines*, car Raphaël a placé son divin groupe au milieu de dé-

bris antiques dont Rome lui offrait à chaque pas la vue et le modèle. Des fûts de colonnes brisées jonchent la terre, et les murs ruinés d'un temple païen ferment la scène au dernier plan. C'est, dans l'idée, le triomphe du christianisme symboliquement exprimé ; c'est, dans l'art, une heureuse combinaison d'effets. Placée au centre du tableau, la Vierge, par un mouvement d'une grâce ineffable, appuie son bras gauche sur un autel antique qui sert également d'appui à saint Joseph placé plus en arrière, et de la main droite elle soutient l'Enfant-Dieu, lequel, tout en s'inclinant pour embrasser son jeune compagnon, tourne la tête vers Marie comme pour appeler sur le précurseur son attention et sa tendresse. Celui-ci, timide et pieux, déroule une bande où sont écrits les premiers mots qu'il prononcera plus tard en saluant le Messie : « *Ecce Agnus Dei, ecce qui tollit peccata mundi.* » Il est facile de reconnaître dans ce tableau, à plusieurs indices, un des derniers ouvrages de Raphaël. On s'accorde non-seulement à le ranger dans sa troisième manière, mais à le croire contemporain de la *Sainte Famille* du Louvre, qui porte la date de 1518. Constater cette date, c'est constater l'excellence de l'œuvre. J'imagine que Raphaël aura fait à la fois deux ouvrages égaux par le sujet et la perfection pour les deux grands rivaux qui commençaient dès lors à se disputer la haute influence sur l'Italie et sur l'Europe : la *Vierge* de François Ier nous est restée ; les Espagnols ont conservé celle de Charles-Quint.

Quatre autres *Saintes Familles* — car le musée de Madrid en possède actuellement jusqu'à cinq — lui ont été rendues par l'Escorial, ainsi que la *Visitation de sainte Élisabeth*. Ce dernier sujet ne fut probablement

ni conçu, ni choisi par Raphaël ; il lui fut demandé par un *commettant*. En même temps qu'on lit, dans le coin à gauche sa signature, *Raphaël Urbinas*, l'inscription suivante s'étale en grandes lettres d'or au centre du tableau : *Marinus Branconius F. F. (fecit facere* ou *fieri fecit)*. Mais, à défaut même de cette preuve matérielle, on concevrait difficilement que le peintre eût imaginé pour motif d'une grande composition la rencontre de ces deux femmes enceintes, qui pourraient aussi bien être prises pour deux commères de village se racontant leurs songes, que pour la mère du Messie et celle du Précurseur, dont un double miracle a fécondé le sein. Heureusement qu'avec Raphaël de telles équivoques ne sont pas possibles. Il n'aurait point placé dans l'extrême fond du tableau le baptême de Jésus par Jean, c'est-à-dire la rencontre des deux fils de ces deux femmes, que personne n'hésiterait à les reconnaître. L'une montre assez aux rides de son visage flétri par les années, mais toujours beau de la beauté morale, qu'elle doit à la seule grâce divine sa tardive fécondité, tandis que l'autre, par son chaste maintien et son regard baissé, par la charmante confusion qui colore sa jeune, douce et ravissante figure, marque la femme choisie de Dieu pour être mère sans cesser d'être vierge. A tous les mérites qui doivent distinguer une œuvre capitale de Raphaël, ce tableau joint celui d'une rare conservation: Le temps l'a respecté, et nul accident, nulle profanation n'ont exigé les soins, toujours si périlleux, des nettoyeurs et retoucheurs de peintures.

Au contraire, on ne peut plus admirer que par fragments le travail exquis du pinceau dans une fine miniature à la flamande que sa délicatesse a livrée, plus

qu'une grande toile, aux ravages des siècles. C'est une *Sainte Famille* de si petites dimensions que, bien que le groupe de la Vierge soit complété par Joseph et Jean, elle n'est pas plus grande que la *Madone à l'enfant mutin*, perle exquise de la galerie Delessert, à Paris.

Si la *Vierge à la rose* se trouvait seule des œuvres de son auteur dans quelque musée ou cabinet, à coup sûr on lui donnerait l'attention, l'importance, les honneurs qu'attire toujours le nom de Raphaël. Mais je conviens qu'à Madrid elle est effacée par le voisinage de ses sœurs, et que là elle ne saurait prétendre au premier rang. Sans doute on reconnaît, dans l'arrangement des groupes, les contours, les expressions, dans tout le dessin, toute la forme, l'inimitable main du maître. Mais un ton rosé, comme la fleur que Marie tient à la main, répandu sur toute la composition, lui donne une certaine fadeur inconnue dans les œuvres de l'élève du Pérugin. Je ne sais et je n'ai pu découvrir à quelle époque Raphaël peignit cette madone rosée — si c'est bien lui qui la peignit en effet, si le pinceau d'un élève n'a pas terminé le tracé de son crayon — mais ce n'est pas certainement dans les dernières années de sa vie, lorsqu'il avait acquis la plénitude de ses forces ; et s'il fit, au temps des études, l'essai de cette manière efféminée, il n'y persista point, et garda depuis sa noble sévérité.

Entre cette *Vierge à la rose*, déparée par un peu d'afféterie, et la *Vierge au poisson*, extrême expression de la noblesse et de la majesté, se place, comme intermédiaire, la *Vierge à la perle*. A ceux que séduisent pardessus tout la grâce et le charme attrayant ; à ceux qui trouvent, par exemple, dans Corrége, le comble de

l'art et qui se plaisent à Baroccio, il est permis de préférer cette *Sainte Famille* à toutes celles que se sont partagées les nations. Je ne sais trop d'où vient le nom qu'elle porte. Les uns prétendent qu'à la vue de ce tableau qu'il venait d'acheter, moyennant 3,000 livres sterling, de la veuve de Charles Ier d'Angleterre, qui la tenait lui-même des ducs de Mantoue, Philippe IV — à qui je suppose pourtant un goût plus sûr — s'écria : « Voici ma perle. » D'autres ont découvert au premier plan, et comme parmi les jouets du saint *Bambino*, un petit coquillage qu'on pourrait prendre à la rigueur pour une huître perlière. Mais laissons le mot et venons à la chose. Quoique les ombres du tableau se soient assombries, il y règne un ton général plutôt légèrement violet que briqueté, mais en tout cas gracieux sans fadeur, et toute la composition, jusqu'aux plus infimes détails des vêtements et du sol, est terminée avec la finesse solide qu'on admire dans les œuvres de Léonard. Au milieu du groupe ordinaire, à qui Raphaël, peignant tant de fois le même sujet, sut donner un arrangement toujours heureux comme toujours nouveau, se distingue la Vierge par sa beauté vraiment exquise, mais un peu mondaine et profane. Comme la *Vierge à la chaise*, elle porte ses yeux sur d'autres yeux, et, par cette irrésistible puissance du regard étend jusque sur les sens l'empire de sa beauté. En somme, la *Vierge à la perle* est plus délicate et plus jolie que la *Vierge au poisson* ; mais elle est moins forte, aussi bien que moins sainte ; partant, moins belle de la vraie beauté.

J'avais raison d'appeler tout à l'heure cette *Vierge au poisson* la suprême expression de la noblesse et de la majesté. Jamais Raphaël et jamais personne après lui n'a

tiré de tant de simplicité tant de grandeur. Jamais aussi son pinceau n'a montré plus de fermeté, plus de vigueur, plus d'éclat. Ceux qui regrettent, avec une sincérité quelque peu niaise, que Raphaël n'ait pas été coloriste, devraient aisément se consoler devant ce tableau, comme devant la *Transfiguration* ou la *Madone de Saint-Sixte*, ou même la *Sainte Famille* de Paris. Peinte en 1514, la *Vierge au poisson* semble le premier pas de Raphaël dans sa troisième et définitive manière, celle qu'il garda jusqu'à sa mort et qui produisit ses œuvres les plus parfaites. On y sent aussi manifestement, je ne dirai point l'imitation, mais l'influence du *Frate* (frà Bartolommeo della Porta), de qui, par un échange de mutuelles leçons, Raphaël apprit à donner plus de largeur à son style et plus de vigueur à ses teintes, en même temps qu'il lui enseignait les délicatesses du pinceau. La *Vierge au poisson* est grande comme le *Saint-Marc* de Florence.

Ce n'est ni une simple *Madone* portant l'Enfant-Dieu, ni une *Sainte Famille* qui n'admet, avec Joseph, Jean, Anne, Élisabeth, que des serviteurs célestes, des anges supposés invisibles ; c'est une de ces *Vierges glorieuses* auquel le peintre donne l'entourage qui lui plaît, de prophètes, de docteurs, de saints et même de dévots, comme a fait Raphaël après frà Angelico, Francia, le Pérugin, Van Eyk, Hemling et tant d'autres, Italiens ou Flamands. Soutenant entre ses bras le *Bambino*, qui se tient debout sur les genoux de sa mère, la Vierge de Madrid siége aussi sur un trône de gloire, d'où elle semble donner audience, comme ferait une reine régente au nom d'un roi enfant. D'un côté, saint Jérôme, agenouillé près de son lion symbolique, paraît lui faire

lecture d'un livre qu'il tient à la main. De l'autre, l'archange Raphaël présente au pied du trône céleste le jeune Tobie, dont il fut jadis le guide sur les bords du Tigre, et qui porte ce miraculeux poisson dont le cœur et le fiel devaient à la fois chasser les démons de la couche de sa fiancée et rendre la vue à son vieux père.

J'ai entendu faire sur cette composition une conjecture qui me semble de tout point vraisemblable : elle signifie sans doute et célèbre en quelque sorte l'admission du *Livre de Tobie* parmi les livres canoniques. Ce livre, en effet, qui fut écrit tout au plus deux siècles avant Jésus-Christ, et probablement en grec ; ce livre, à qui les juifs refusent encore de reconnaître un caractère divin, ne fut accepté des chrétiens qu'au commencement du seizième siècle. C'est ce que devait indiquer, dans la pensée de Raphaël, la présentation du jeune Tobie à la Vierge glorieuse ; et quant à la présence de saint Jérôme ouvrant un livre, loin de nuire à cette conjecture, elle la confirme à peu près sans réplique, car ce fut, comme on sait, saint Jérôme qui le premier traduisit, en l'*expurgeant*, le *Livre de Tobie* du chaldaïque en latin.

Pour revenir au tableau, dont le sujet s'explique ainsi parfaitement, et que je voudrais apprécier avec le moins de paroles qu'il est possible, voici dans quel ordre je le placerais parmi les ouvrages de son divin auteur. Raphaël a traité ses *Vierges* sous trois formes principales : tantôt ce sont de simples *madones*, tantôt de complètes *Saintes Familles*, tantôt des *Vierges glorieuses* avec un entourage imaginé par le peintre. Des *Madones*, la première à mes yeux est la *Vierge à la chaise* du palais Pitti ; des *Saintes Familles*, celle de

François Ier, que nous avons au Louvre; des *Vierges glorieuses*, la *Vierge au poisson*, de Madrid, toutefois avec la *Madone de Saint-Sixte*, du musée de Dresde.

Reste le *Spasimo*.

C'est le nom qu'on donne à un *Portement de croix* qui fut fait pour le couvent de Santa Maria dello Spasimo, de Palerme. Les Espagnols l'appellent *el Extremo dolor*[1]. Voici comment Vasari raconte l'histoire un peu miraculeuse de ce tableau, qui vint plus tard de Sicile en Espagne : « Raphaël fit ensuite, pour le monastère de Palerme, dit Sainte-Marie du Spasme, des frères du Mont-Olivet, un tableau sur bois (*una tavola*) du Christ portant la croix... Pendant que Jésus, saisi par la douleur de l'approche de la mort, tombé sous le poids de la croix, baigné de sueur et de sang, se tourne vers les Maries qui pleurent à chaudes larmes, on voit encore Véronique *qui tend les bras en lui présentant un suaire avec un sentiment très-grand de charité*... Ce tableau, d'un fini parfait, manqua de périr. On dit qu'étant embarqué pour être transporté à Palerme, une tempête horrible heurta le navire contre un écueil où il se brisa. Les hommes et les cargaisons furent perdus, excepté ce tableau seulement, qui, emballé comme il était, fut jeté par la mer dans le golfe de Gênes. Là, il fut pêché et tiré au rivage. On s'aperçut bientôt que c'était un ouvrage divin, et on le mit sous garde. Il s'était conservé intact, sans tache et sans défaut, car la force des vents et des vagues avait respecté la beauté d'un tel chef-d'œuvre. La renommée divulgua l'événement, et

[1] ¡Oh! al contemplar tu Virgen adorable
En su *extremo dolor*, cuanto he gemido!
 Melendez. *Oda á las artes*.

les moines s'empressèrent de le recouvrer par l'interposition du pape... Il fut embarqué une seconde fois et transporté en Sicile. On le voit à Palerme, où sa renommée est plus grande que celle du mont de Vulcain. » Je compléterai l'histoire en ajoutant que, malgré ce premier miracle de conservation, le panneau de bois sur lequel fut peint le *Spasimo* était devenu si vermoulu, si desséché, que l'ouvrage entier menaçait de tomber en poussière. Mais à Paris, lorsqu'il y fut apporté parmi les trophées des victoires de la république et des conquêtes de l'empire, une opération aussi heureuse que hardie, exécutée par l'habile restaurateur M. Bonnemaison, transporta la peinture sur toile et rendit à ce chef-d'œuvre une nouvelle vie séculaire.

On a cru trouver dans l'anecdote rapportée par Vasari l'explication d'une espèce de défaut reproché par quelques-uns au tableau de Raphaël : la sainte femme qui, sur le premier plan, étend les deux bras vers le Sauveur, un peu gauchement à ce qu'on dit, ne serait point Marie, mais Véronique, dont le mouchoir ou suaire, consacré par la légende, et qui expliquerait le mouvement des bras, aurait disparu par suite de l'accident où faillit périr le tableau. C'est une conjecture qu'il est loisible à chacun d'admettre ou de rejeter. Pour moi, qui ne vois nulle gaucherie dans ces bras allongés, mais au contraire un admirable geste de tendresse et de désespoir, je crois que Vasari s'est trompé en citant Véronique et son suaire ; du moins on ne peut apercevoir, dans la large place qu'aurait occupé ce suaire étendu, aucune trace de *repeint*, aucun vestige du travail d'une main étrangère; et cette femme en évidence, *adorable*, comme dit Melendez, *en son extrême douleur*, qui a

servi chez les Espagnols à désigner le tableau, ne peut manquer d'être la mère du Christ, à qui nécessairement appartenait la première place parmi les Maries et leurs saintes compagnes.

Le *Spasimo* — que les biographes de Raphaël s'accordent à déclarer peint tout entier de sa main, sans que nul de ses élèves, pas même Jules Romain, qui faisait souvent l'ébauche de la couleur sur le tracé du maître, ait pris la moindre part à ce vaste travail — le *Spasimo* est assurément l'un des plus grands poëmes de la peinture. Il ne peut être comparé dans l'œuvre de Raphaël, ou plutôt dans les œuvres de tous les peintres, qu'à la seule *Transfiguration*, dont il a les dimensions et la forme. Et si sa destinée (car on pourrait dire des tableaux comme des livres : *habent sua fata*) l'avait placé dans Saint-Pierre de Rome, au milieu du grand temple de la chrétienté, tandis que son célèbre rival aurait voyagé de Rome à Palerme et de Palerme à Madrid, c'est lui qu'on eût placé sur le trône de l'art. Il l'emporte d'ailleurs par un point important, la parfaite unité de la composition. Ce n'est pas au *Spasimo* qu'on pourrait faire ce reproche que l'action est double ; ce n'est pas du *Spasimo* qu'on pourrait dire que, sacrifiant aux modes de son temps, Raphaël a commis l'étrange anachronisme de nicher sous un arbre de la montagne, pour les rendre témoins de l'apparition, deux prêtres chrétiens revêtus de leurs étoles et de leurs surplis. Dans le *Spasimo*, rien d'inutile, rien d'étranger ; chaque figure, chaque objet, chaque détail concourt merveilleusement à la même action, qui se développe ainsi dans cette unité absolue, si nécessaire aux grandes compositions. Mais, par un autre point capital aussi, la *Transfiguration*

l'emporte à son tour. Dernier ouvrage de Raphaël, dont le talent comme le génie alla toujours grandissant jusqu'à sa fin précoce, elle est d'une exécution supérieure, d'une couleur générale plus belle que le *Spasimo*, peint quelques années auparavant, et que dépare en certaines parties principales, telles que les têtes, les mains, tous les nus, le ton briqueté, le ton de bistre, que Raphaël n'était point encore parvenu à remplacer pleinement par un coloris plus agréable et plus vrai.

Outre l'unité d'action, l'excellence du *Spasimo* réside principalement dans la force de l'expression. Sous ce rapport, il marque le point extrême où se soit élevée l'âme sublime de son auteur servie par son habile main, et partant le comble de l'art. Jésus, au centre du tableau, qui, près d'atteindre le sommet du Golgotha, fléchit et tombe, non sous le poids de son gibet, que soutient d'un bras vigoureux et charitable Simon le Cyrénéen, mais sous la défaillance et les angoisses de son cœur; Marie, les femmes, les disciples, qui exhalent et confondent leur douleur dans un concert de prières et de larmes; les bourreaux féroces, les soldats impassibles, et jusqu'à ce centurion à cheval en qui respirent la puissance et la majesté de l'empire romain; tous ces personnages divers, tracés avec la hardiesse et la fermeté du maître, disposés avec ce goût intelligent qui les fait valoir les uns par les autres, forment une scène imposante, pathétique, noble et sublime, pleine d'une sainte grandeur et d'une ineffable beauté. Le *Spasimo*, dans lequel s'unissent toutes les éminentes qualités que comprend et résume le nom de Raphaël, et que le divin artiste semble avoir voulu marquer d'un sceau de préférence en lui donnant sa signature, si peu prodiguée,

le *Spasimo* est une de ces œuvres rares, supérieures, excellentes, desquelles il faut se borner à dire, quand on les connaît, à ceux qui les veulent connaître : « Allez voir, sentir et adorer. »

Pour faire le tour de l'Europe sans quitter le nom de Raphaël, dont la fécondité fut aussi prodigieuse que le génie, nous passerons du *Museo del Rey* au musée du Louvre. Et pour nous en tenir aux *merveilles*, nous laisserons à part les deux portraits d'hommes réunis dans le même cadre, qu'on nomme « Raphaël et son maître d'armes, » dont personne ne soutient plus l'authenticité — et le portrait de Jeanne d'Aragon, vêtue et coiffée en velours rouge, qui est de Jules Romain — et une petite *Sainte Marguerite*, fort dégradée, dont Raphaël aurait seulement tracé l'esquisse — et même un *Saint George* et un *Saint Michel*, figurines en miniature que Raphaël aurait tracées comme en se jouant, puisque, d'après le récit de Lomazzo, lorsqu'il fit ces deux figurines à Urbino, en 1504 (il avait vingt et un ans), pour le duc Guidobaldo de Montefeltro, il peignit l'un des deux sur le revers d'un damier qui lui servit de panneau. Mais il faut nous arrêter un moment devant deux portraits à mi-corps : celui d'un jeune homme inconnu, âgé de quinze à seize ans, et celui du savant poëte Baldassare Castiglione — l'élève du Grec Chalcondyle, l'auteur du livre *il Cortegiano* — que j'ai déjà cité. Ami intime de Raphaël, dont il a déploré la fin précoce en beaux vers latins, Castiglione a célébré son propre portrait dans une autre pièce, où la parfaite ressemblance est attestée par ce vers charmant :

Agnoscit, balboque patrem puer ore salutat.

Quant au portrait du jeune homme, on a cru y reconnaître, malgré sa chevelure blonde, Raphaël lui-même. Cette opinion ne serait plausible que s'il avait pu se peindre à cet âge si tendre avec un talent si mûr. Mais les traits du modèle, à peine adolescent, démentent péremptoirement une telle supposition ; d'autant plus que, tout au rebours, le *faire* de ce portrait accuse la dernière phase du génie de Raphaël, sa troisième manière, dans laquelle il peignit l'admirable *Suonatore di violino* du palais Sciarra.

Nous arrivons au sujet préféré du maître, à la *Sainte Famille*.

De ce sujet habituel, que je ne saurais nommer banal sans irrévérence, le Louvre a réuni quatre exemplaires : le premier, en très-petites proportions, n'appartient probablement à Raphaël, comme la *Sainte Marguerite*, que par le tracé de l'esquisse, qui pourrait même avoir été simplement calquée d'un de ses dessins. Mais une seconde *Sainte Famille*, en demi-nature — connue sous les noms de la *Vierge au linge*, ou de la *Vierge au voile*, ou du *Silence de la Vierge*, ou du *Sommeil de Jésus* — et une troisième *Sainte Famille*, en petite nature, appelée communément la *Belle Jardinière*, ne sont point contestées à Raphaël, et semblent bien tout entières de sa main adorable. Il suffit d'ajouter que, par le style comme par la date, elles appartiennent l'une et l'autre à sa seconde manière, au passage entre les essais encore timides de l'élève du Pérugin et les chefs-d'œuvre hardis du génie indépendant que son vol emporte par delà les dernières hauteurs de l'art ; que la *Belle Jardinière* est ravissante et merveilleuse presque à l'égal de la *Vierge au chardonneret*, honneur

de la *Tribuna* de Florence, et qu'enfin elles offrent toutes deux ce triple sentiment que Raphaël a su donner à ses madones, l'innocence de la vierge, la tendresse de la mère et le respect d'une mortelle pour un Dieu.

Restent la grande *Sainte Famille* dite de François Ier, et le *Saint Michel* terrassant le démon. Ces deux tableaux sont intimement unis par la même date, étant peints tous deux en 1518, et par la même histoire. On a longtemps raconté qu'ayant reçu de François Ier pour le *Saint Michel*, un prix énorme et d'une munificence inouïe, Raphaël, ne voulant pas demeurer en reste avec le roi de France, lui avait adressé immédiatement la *Sainte Famille*, en le priant de l'accepter à titre d'hommage ; à quoi François aurait répondu « que les hommes célèbres dans les arts, partageant l'immortalité avec les grands rois, pouvaient traiter avec eux, » et qu'il aurait ajouté un prix double de celui du *Saint Michel* à cette galanterie royale, qui peut nous sembler aujourd'hui plus pleine de ridicule orgueil que de vraie courtoisie. Toutes ces anecdotes sont démenties par les écrits du temps, entre autres par les lettres de Goro Gheri de Pistoia, gonfalonier de Florence, recueillies dans le *Carteggio* du docteur Gaye. Ces lettres démontrent que le *Saint Michel* et la *Sainte Famille* ont été demandés à Raphaël par le duc d'Urbin Laurent de Médicis, et que, dans l'année 1518, ils ont été envoyés, par l'entremise d'une maison commerciale de Lyon, à ce prince, qui habitait alors la France. C'est de lui qu'ils auront passé, soit par don, soit par achat, dans le palais de Fontainebleau, où ils furent reçus en grande pompe et solennité.

Le nom de Raphaël porte avec lui tous les éloges, et rien n'est plus inutile que de louer ses œuvres, surtout, lorsqu'on parle à des Français de celles qui sont à Paris. Bornons-nous donc à faire observer, à propos du *Saint Michel*, que, terrassant l'esprit des ténèbres avec autant d'aisance et de dédain que l'antique Apollon Pythien frappe le dragon gardien de l'antre de Géa, l'archange passait pour un symbole de la puissance royale combattant les factions, qui ne s'appelaient point encore des hydres renaissantes. L'on conçoit dès lors qu'après la Fronde, Louis XIV ait fait placer ce victorieux *Saint Michel* à Versailles, justement au-dessus de son trône. Et pourtant, comment reconnaître dans l'ange déchu et renversé, dans ce hideux Satan aux ongles crochus, la belle et délicate duchesse de Longueville? Bornons-nous à faire observer ensuite, à propos de la *Sainte Famille*, que, peinte par Raphaël vers la fin de sa vie, c'est-à-dire dans sa meilleure époque et son meilleur style, elle est au moins l'égale des plus célèbres compositions qui portent le même nom qu'elle, et que, sans passion, sans injustice, il est permis de lui donner le premier rang parmi toutes les *Saintes Familles* dispersées dans le monde. « On voudrait y jeter des fleurs, dit M. Ch. Blanc, comme font ces deux anges qui sont venus, sans étonner personne, dans la maison du Seigneur, et dont la seule présence nous fait voir tout à coup une famille divine dans une famille humaine. »

Ce ne sera pas quitter Raphaël, si nous disons un mot de la principale œuvre à Paris de son principal disciple : une *Nativité*, en grandes proportions, par Jules Romain (*Giulio Pippi*, 1499-1546). Très-bel ouvrage

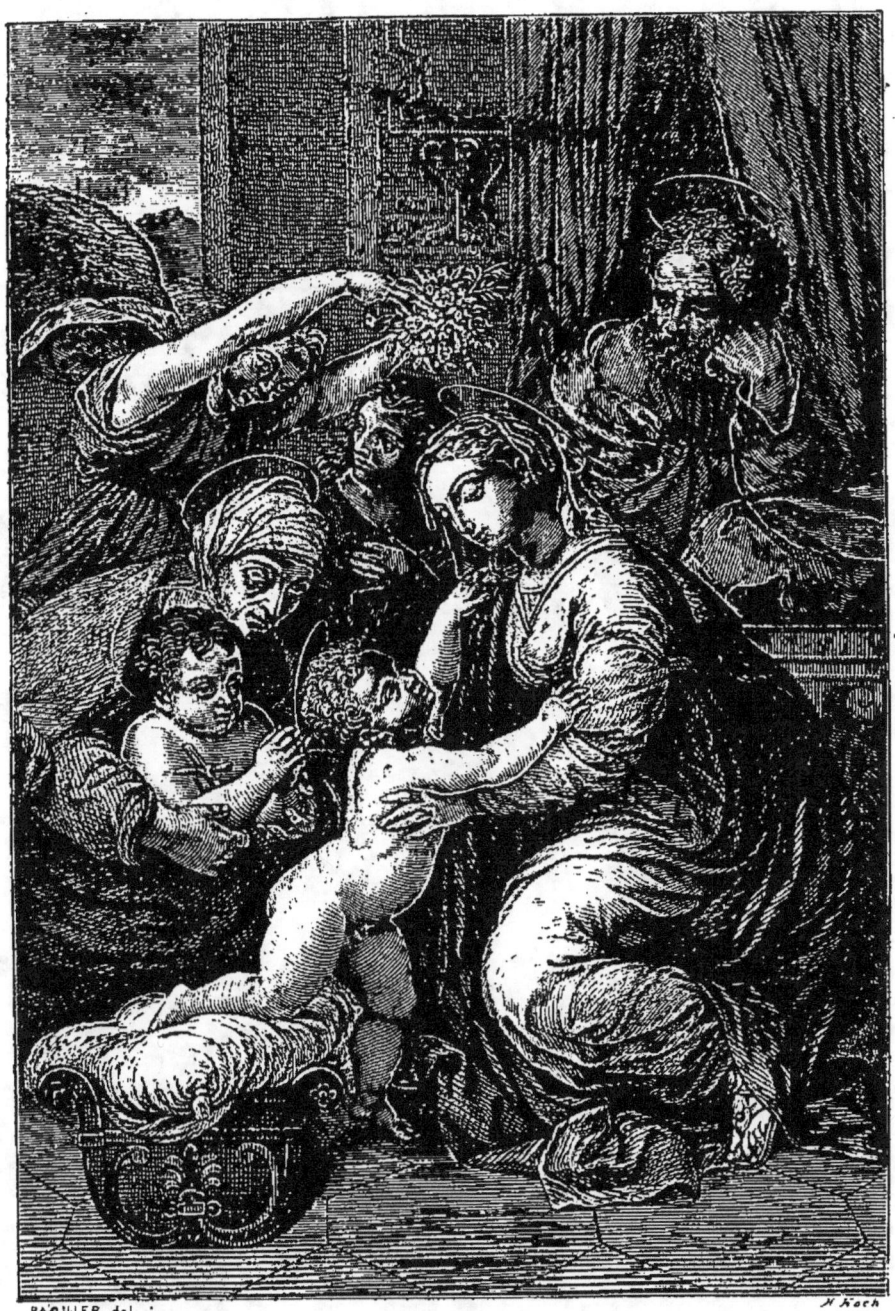

La Sainte Famille, dite de François Ier. (Au musée du Louvre.)

assurément, et de ses meilleurs. Il y a, par exemple, — sans sortir de la composition religieuse, qui permet certains anachronismes en manière d'allégories — une heureuse idée à placer, au premier plan, près du Dieu nouveau-né, saint Longin portant la lance dont il percera le flanc de Jésus sur la croix. C'est placer la mort près de la naissance ; c'est raconter, par ce simple rapprochement, toute la vie du Sauveur des hommes, que termineront le dévouement et le sacrifice. Mais cette *Nativité* est placée, dans le salon d'honneur, au-dessus du tableau de François I^er. Ce voisinage du maître, accablant pour l'élève, provoque la même intéressante comparaison, le même instructif rapprochement que les deux *Saintes Familles* de ces deux peintres placées côte à côte dans la salle des *Capi d'opera* au musée de Naples. Ici comme là, on peut voir d'un seul coup d'œil ce qu'est cette science de la composition, si difficile à pratiquer, si difficile à définir ; on peut voir ce qui fait, dans l'art, la différence presque insensible d'habitude entre l'imitation et l'invention, entre le beau et le sublime, entre le talent et le génie.

Passant de France en Angleterre, nous ne ferons que traverser Londres, sans nous arrêter à la *National Gallery*, qui n'a de Raphaël que des morceaux à peine secondaires. Comment pourrait-on lui en faire un reproche? Ce n'est qu'en 1825 que s'est formé le premier embryon de cette collection si riche aujourd'hui. Alors, et dès longtemps, les grandes œuvres de Sanzio étaient recueillies dans les musées publics, étaient devenues propriétés des nations. Nulle richesse, nulle puissance, à moins que ce ne soit celle des armes et la conquête violente, ne pouvaient plus en hériter. Malheur aux

derniers venus ! Allons donc tout droit au vieux manoir qu'habita, avec un luxe tout royal, le puissant cardinal Wolsey, et dont il fit don, crainte d'une disgrâce, à Henri VIII, disant qu'il avait voulu faire l'essai d'une résidence qui fût digne d'un si grand monarque. Nous y trouverons les célèbres *cartons d'Hampton-Court*[1].

Mais d'abord, pourquoi ces cartons, peints à Rome pour un pape, sont-ils dans un château d'Angleterre et la propriété d'un prince hérétique ? C'est une histoire fort simple et que l'on peut conter en peu de mots : « Sa Sainteté (Léon X), dit Vasari, désirant avoir de très-riches tapisseries tissues d'or et de soie, Raphaël en dessina et coloria lui-même tous les cartons. On les envoya en Flandres[2], et les tapisseries furent transportées à Rome aussitôt leur achèvement. Rien n'est plus merveilleux. Ce travail, que l'on prend pour l'ouvrage d'un habile pinceau, semble l'effet d'un art surnaturel plutôt que de l'industrie humaine. Les tapisseries coûtèrent 70,000 écus[3]. » Ces cartons, que Raphaël acheva en 1520, l'année même de sa mort, représentaient des sujets pris dans les Évangiles et dans les Actes des apôtres ; le travail de leur reproduction en tapisseries fut surveillé par Bernard Van Orley et Michel Coxcie, peintres flamands, tous deux élèves de son école en

[1] Ils viennent d'être apportés à Londres.
[2] Aux fabriques d'Arras, d'où ils furent nommés, à leur retour en Italie, *Arrazzi*.
[3] Il fut fait au moins trois exemplaires de ces tapisseries d'Arras, car, outre la collection complète que possède le Vatican, il s'en trouve neuf des douze dans la *Gemælde-Sammlung* de Berlin, — savoir : la copie des sept cartons d'Hampton-Court, puis le *Martyre de saint Étienne* et la *Conversion de saint Paul*, — et six dans la rotonde centrale de la nouvelle *Galerie royale* de Dresde.

Italie. Ils étaient au nombre de douze ; mais, soit dans les fabriques, où ils furent coupés en lambeaux perpendiculaires, soit en voyage, soit par des accidents dont la tradition n'a pas gardé le souvenir, cinq de ces cartons ont disparu. Les sept conservés, et qui sont heureusement les plus beaux par la composition et le style (ce que fait aisément reconnaître la vue des douze tapisseries), furent acquis, pour Charles Ier, par Rubens, après son séjour en Angleterre (1629) et l'ambassade secrète dont l'avait chargé Philippe IV d'Espagne. Charles Ier laissa longtemps ces vénérables lambeaux enfouis dans des caisses. Après sa mort, ils furent mis en vente, achetés par Cromwell ; puis enfin réunis et restaurés sous le roi Guillaume, qui leur consacra une grande pièce en forme de galerie dans son château favori d'Hampton-Court, où ils furent encadrés dans la boiserie et rangés sous un ordre convenable. « Ils sont bien tenus, écrivait le comte de Caylus en 1722 ; je ne les croyais pas si bien conservés. » Cinq d'entre eux remplissent le grand panneau du fond, en face des fenêtres. Ce sont : au milieu, la *Pêche miraculeuse;* à gauche, *Saint Pierre et saint Jean guérissant un boiteux* et *Élimas le sorcier frappé de cécité par saint Paul ;* à droite, *Saint Paul et saint Barnabé à Lystres* et la *Prédication de saint Paul à Athènes.* Les deux autres, *Jésus donnant les clefs à saint Pierre* et *Ananias frappé de mort,* occupent les murs latéraux, au-dessus des portes. Cette disposition est bien entendue et permet de saisir facilement l'ensemble de l'œuvre aussi bien que les détails de chaque composition. Malheureusement les cadres sont placés trop haut, trop loin même pour les vues les plus perçantes ; et les fenêtres, ouvertes sur une cour,

ne donnent pas tout le jour et toute la lumière qui devraient éclairer de telles œuvres. On fera bien de les recueillir dans la nouvelle *National-Gallery* qu'il s'agit de construire, où elles occuperont la place d'honneur.

Ces cartons de Raphaël ne sont point, comme les cartons ordinaires, de simples dessins au crayon noir sur du papier gris ou blanc. Pour servir de modèles à des tapisseries, ils devaient être *coloriés*. Aussi sont-ce de véritables peintures à la détrempe, lesquelles, placées dans les boiseries qui couvrent les murailles, font précisément l'effet de peintures à fresque. Le nom de *cartons* n'en donne qu'une idée fort incomplète, fort insuffisante. Il serait superflu sans doute d'essayer une description même succincte de ces sept vastes compositions, que la gravure a fait connaître autant qu'il lui est permis (surtout par le burin de Volpato), et parmi lesquelles, si j'osais indiquer une préférence, je citerais en premier lieu la *Pêche miraculeuse*, la *Mort d'Ananias* et la *Prédication de saint Paul*. Il suffit de dire que, tracées en quelque sorte à la dernière heure de la vie de Raphaël, quand il avait atteint l'extrême puissance de son génie, elles semblent aussi l'extrême expression de la grande peinture monumentale. Peut-être ne faut-il pas même excepter la chapelle Sixtine, où se trouvent le plafond et la fresque de Michel-Ange. « Là, s'écrie M. Quatremère de Quincy, Raphaël s'est élevé au-dessus de lui-même ; et l'on peut faire de la collection de ces mémorables compositions, le couronnement, non pas seulement de ses productions, mais de toutes celles du génie des modernes dans la peinture. » Pour moi, Raphaël est aussi grand dans la galerie d'Hampton-Court

que dans les *Camere* du Vatican. Que pourrais-je dire de plus? Ici et là, il est le prince de l'art ; ici et là, comme devant tous ses chefs-d'œuvre, il faut redire encore : Allez voir, sentir et adorer.

Si nous avons traversé Londres sans une seule visite à la *Galerie nationale*, nous traverserons de même tous les musées de Belgique et de Hollande, et celui de l'Ermitage, à Saint-Pétersbourg, bien qu'il s'y trouve la *Vierge d'Albe*; et celui de Berlin, qui possède pourtant l'esquisse d'une *Adoration des bergers*; et même celui de Munich, bien qu'il montre avec orgueil la *Vierge de Dusseldorf* et une *Madone* qui rappelle par son arrangement l'adorable *Vierge à la chaise*. C'est, hélas ! moins un avantage qu'un formidable danger. Pour ceux qui, devant cet incomparable chef-d'œuvre, ont versé des larmes d'attendrissement et d'enthousiasme, la Vierge de Munich est comme un portrait lointain d'amis qu'on a perdus : sa vue fait soupirer de regret. Arrivons à Dresde.

Là nous trouverons la plus précieuse de toutes les dépouilles enlevées à l'Italie : j'ai nommé la *Vierge de Saint-Sixte* (la *Madonna di San Sisto*). Commandée à Raphaël pour le maître-autel du couvent des bénédictines de Saint-Sixte, à Plaisance, elle fut achetée, en 1753, par l'électeur de Saxe et roi de Pologne Auguste III, moyennant 20,000 ducats ou 40,000 *scudi* romains (un peu plus de 200,000 francs). Je croirais faire injure à mes lecteurs si j'entreprenais la moindre description de ce tableau fameux, peint un peu après la *Vierge au poisson* et dans le même style, austère et puissant. Personne n'ignore la *Vierge de Saint-Sixte*. On la connaît au moins par les copies, par les gravures,

par celle, entre autres, de ce pauvre Müller, qui, à force de contempler son divin modèle, s'exalta, dit-on, jusqu'au délire, et perdit la vie avec la raison, lorsqu'il achevait son patient et magnifique ouvrage [1].

Je ne ferai donc qu'une sorte d'avertissement préliminaire : c'est qu'en regardant cette grande œuvre du grand Raphaël, il ne faut pas oublier, pour la bien comprendre, ce qu'il a voulu faire et quel en est, au juste le sujet. On se tromperait en n'y cherchant qu'une simple *Madone*, une espèce de portrait de la Mère de Dieu, rêvé par l'artiste et offert à la piété et à l'admiration des hommes. Il y a plus ici ; c'est comme une révélation du ciel à la terre, c'est une *Apparition de la Vierge*. Ce mot explique toute l'ordonnance du tableau : et les rideaux verts qui s'entr'ouvrent aux angles supérieurs ; et la balustrade d'en bas, sur laquelle s'appuient les deux petits anges qui semblent, de leurs regards levés, indiquer le céleste spectacle ; et le Saint Sixte et la Sainte Barbe, agenouillés aux deux côtés du groupe divin, comme le Moïse et l'Isaïe qui escortent Jésus se transfigurant sur le Thabor. Il faut encore prendre garde que les deux anges d'en bas, dont peu de personnes s'expliquent bien la présence, servent à donner au tableau trois plans successifs, ou, comme disent les Italiens, trois *orizonti* : ces anges d'abord, puis saint Sixte et sainte Barbe, puis la Madone, dont l'apparition se trouve ainsi reculée à une plus grande profondeur.

Alors se montrent clairement tous les sublimes mérites de la composition. Quelle symétrie et quelle va-

[1] On a publié à Dresde, en 1858, une nouvelle gravure de la *Madone de Saint-Sixte*, par M. Steinla, qui me paraît la plus fidèle copie du chef-d'œuvre de Raphaël.

riété! quelles nobles attitudes, quelles poses merveilleuses de la Vierge sur les nuages, de l'Enfant-Dieu sur ses bras, des deux bienheureux en adoration ! Et quelle ineffable beauté dans tout ce qui compose le groupe, vieillard, enfant et femmes ! Quoi de plus recueilli, de plus pieux, de plus saint que la vénérable tête du pape Sixte Ier, couronnée du nimbe des prédestinés, dont le mince cercle d'or brille légèrement sur le fond bleu de la vision, que forment les faces amoncelées des chérubins ! quoi de plus noble, de plus gracieux, de plus tendre que la sainte martyre de Nicomédie, à qui ne manque aucun genre de beauté, pas même ce *teint de froment* si célébré par les vieux Pères de la primitive Église ! quoi de plus étonnant, de plus surhumain que cet enfant au front méditatif, à la bouche sérieuse, à l'œil fixe et pénétrant, cet enfant d'aspect terrible qui sera le Christ courroucé de Michel-Ange ! Et Marie, n'est-ce pas un être céleste et radieux, n'est-ce pas une apparition ? quel œil pourrait se lever sur elle sans baisser la paupière ? Aucun, j'en suis certain, même du plus ignorant ou du plus incrédule. Et ce qui frappe ainsi, plus que le regard, ce qui touche au fond de l'âme et des entrailles, ce n'est pas une combinaison de lumière et d'ombre, un effet préparé de clair-obscur, imitant les lueurs imaginaires du jour éternel ; c'est l'irrésistible puissance de la beauté morale qui rayonne sur le visage de la Vierge-mère, dont le voile s'écarte comme enflé par un léger coup de vent ; c'est son regard profond, c'est son front sublime, c'est son air austère, chaste et doux ; c'est enfin je ne sais quoi de primitif, d'inculte et de sauvage, qui marque la femme élevée loin du monde, hors du monde, dont elle ne connut

jamais les fêtes, les riantes et mensongères frivolités. J'ai toujours pensé — et j'ai dit déjà — que nul homme n'arrivait, je ne dis pas à la connaissance, mais au sentiment des arts, sans une sorte de révélation que lui donne, en certain moment de sa vie, la rencontre de certain ouvrage d'élite, marqué pour lui comme d'une prédestination. C'est encore habituellement, lorsqu'on parcourt de galerie en galerie l'œuvre entier d'un maître — Raphaël, Poussin, Rembrandt, je suppose — c'est à la vue d'un certain tableau particulier que se révèlent à la fois tous les mérites de son auteur et tous les mérites des autres ouvrages qu'on n'avait jusque-là ni bien appréciés ni bien compris. Reine incontestée de toutes les galeries du Nord, la *Madone de Saint-Sixte* est merveilleusement propre à ce double résultat : faire connaître et adorer Raphaël, éveiller dans les âmes qui s'ignorent l'instinct du beau, le goût des arts et même le goût dans les arts.

Je veux achever par un dernier mot cette espèce de longue couronne de louanges tressée sur le nom glorieux de Raphaël. Dans toutes les écoles de peinture, bien plus, dans toute l'histoire moderne des arts, il n'en est pas un qui l'égale. Après trois siècles et demi de débats animés, de révoltes fréquentes, après les combats interminables que se sont livrés tous les partis, toutes les sectes, autour de ce nom de Raphaël, comme jadis les Grecs et les Troyens autour du corps de Patrocle, Raphaël, calme et serein, n'a pas cessé un seul instant d'occuper le trône de la peinture ; et nul, si grand qu'il fût, compatriote ou étranger, s'appelât-il Titien, Albert Durer, Rubens, Rembrandt, Murillo, Poussin, ne lui a disputé son légitime empire. Ar-

tistes, qui que vous soyez, à quelle tradition que vous attachent votre naissance ou vos études, à quelle école, à quel genre, à quelle tendance que vous portent vos instincts naturels ou vos goûts réfléchis, courbez le front devant Raphaël ; saluez votre chef et votre maître!

Michel-Ange et Raphaël avaient porté à Rome l'école de Florence ; après eux, après leurs disciples immédiats (j'ai cité déjà les principaux), cette école d'importation s'éteignit pour ne plus renaître. Aucun essai dans l'école romaine ne répondit à l'essai de rénovation tenté dans l'école bolonaise. Sur cette pente rapide d'une décadence irrémédiable, on n'a plus à mentionner que deux peintres secondaires, qui ne purent s'élever au-dessus du sujet anecdotique : Pierre Berettini, de Cortone (1596-1669), qu'on appela cependant, par l'anagramme de son nom (Pietro di Cortona), *Corona dei Pittori*, et Carle Maratte (Carlo Maratta, 1625-1713), qui fut bien le *dernier des Romains*. Après lui, on ne voit plus briller à Rome que des étrangers, tous venus d'Allemagne, Raphaël Mengs, Angelica Kaufmann, Frédéric Owerbeck.

ÉCOLE LOMBARDE

Je réunirai sous ce nom tous les maîtres du nord de l'Italie, qui ne sont pas Vénitiens. C'est Léonard qui porta l'école florentine à Milan, comme Michel-Ange et Raphaël la portèrent à Rome. Il ne fut pas plus heureux que ses illustres rivaux. Comme eux, il eut quelques disciples éminents, mais qui n'eurent pas de succes-

seurs, et avec qui s'éteignit l'école. A leur tête marche Bernardino Luini (vers 1460 — après 1530), qu'on pourrait nommer l'émule de Léonard, aussi bien que son élève. C'est en lui, comme peintre de fresques et de tableaux de chevalet, que le maître a survécu. S'il arrive fréquemment que l'on attribue à Léonard les ouvrages de Luini — de même, par exemple, qu'on attribue à Titien ceux de Bonifazio ou à Rembrandt ceux d'Arnold de Gueldres — cette habitude, bien qu'elle ait fait s'abîmer dans la gloire des maîtres la renommée qui revenait légitimement aux élèves, doit être, à l'égard de ceux-ci, un très-haut titre d'honneur, puisqu'elle suppose et démontre que la confusion était possible. Pour Luini, nous en avons la preuve au Louvre même : le *Sommeil de Jésus*, et plus encore la *Sainte Famille*, en demi-nature, et plus encore la *Salomé* recevant la tête de saint Jean-Baptiste, sont des pages excellentes où le Milanais égale en quelque sorte le grand Florentin, toutefois en l'imitant. On pourrait citer encore, dans cette école florentine de Milan, le *Gobbo* (le *Bossu*; Andrea Solario, 1458 — après 1509), Cesare da Cesto, Francesco Melsi et enfin Gaudenzio Ferrari (1484-1549); le seul peintre que le royaume de Piémont ait ajouté à ceux des républiques de l'Italie. Nommer après eux les Procaccini, ce serait descendre jusque dans la décadence.

Mais, avant Léonard, un grand artiste s'était révélé dans les provinces lombardes, et celui-ci ne venait pas de Florence. C'est Andrea Mantegna (1431-1506), que sa destinée et son rôle rendent presque l'égal de Giotto, à un siècle et demi d'intervalle. Comme Giotto, gardeur de moutons dans son enfance, puis, sous les leçons du

vieux Squarcione, maître aussi précoce que Raphaël sous le Pérugin, Andrea Mantegna, né à Padoue, s'attacha à la primitive école vénitienne après son mariage avec la sœur des Bellini, et, par ses œuvres ou ses élèves, exerça la plus heureuse influence sur les écoles de Milan, de Ferrare et de Parme. Arioste a donc toute raison de le citer parmi les trois plus grands noms de la peinture, à l'époque immédiatement antérieure à Raphaël [1]. Cet artiste illustre a laissé de nombreux ouvrages dans les principales villes de l'Italie. On y compte trois, et des plus importants — une *Adoration des rois*, une *Circoncision*, une *Résurrection* — dans la seule *Tribuna* de Florence : autre honneur pleinement mérité ; et c'est le musée de Naples qui possède la *Sainte Euphémie*, qu'on appelle son chef-d'œuvre. Cependant il me semble préférable, pour insister un peu sur la manière et les qualités de Mantegna, de nous arrêter à ceux de ses ouvrages que le Louvre a recueillis.

Ils sont au nombre de quatre : un *Calvaire*, en figurines, peint à la détrempe, avant peut-être qu'il eût adopté ou même connu les procédés du Flamand Jean Van Eyk, qui ne se répandirent pas en Italie avant le milieu du quinzième siècle. Cette conjecture devient probable si l'on considère que Mantegna peignait à dix-huit ans le maître-autel de Santa Sofia de Padoue, comme Raphaël le *Spozalizio*, et même, à ce que prétendent ses biographes, qu'il fut admis dans la corporation des peintres de cette ville dès l'âge de dix ans, comme Lucas Dammesz à Leyde. Ce *Calvaire a tempera* n'offre pas moins une admirable fermeté de dessin, une

[1] Leonardo, Andrea Mantegna, Giam-Bellino.
(*Orlando furioso*, canto XXIII.)

profonde expression de sainte tristesse. Le soldat qu'on voit à mi-corps sur le premier plan passe pour être le portrait de Mantegna. — La *Vierge à la victoire*, belle allégorie chrétienne en l'honneur du marquis de Mantoue, Francesco di Gonzaga, qui ne put cependant, même avec le secours des Vénitiens, arrêter ni le passage ni le retour des Français sous Charles VIII ; mais il fut le zélé protecteur du peintre, et celui-ci le remboursa en louanges flatteuses durant sa vie, en éternelle renommée après sa mort. Ce tableau, destiné à l'église Santa Maria della Vittoria, bâtie sur les plans de Mantegna, qui pratiquait aussi tous les arts, fut peint à la détrempe, suivant l'observation de Vasari, qui le cite avec éloge. Or, comme cette *Vierge à la victoire* ne peut être antérieure à la retraite des Français en 1495, il devient évident qu'après avoir peint nombre d'ouvrages à l'huile, Mantegna est revenu cette fois, par goût et par choix volontaire, aux anciens procédés byzantins. C'est une curiosité très-digne de remarque et qui fait comprendre sans peine comment, même dans les Flandres, de grands artistes, tels que Hemling de Bruges, sont restés fidèles à ces procédés primitifs assez longtemps après la découverte des frères van Eyk. — Enfin le *Parnasse* et la *Sagesse victorieuse des vices*, autres allégories, païennes cette fois, et cette fois peintes à l'huile. Mantegna n'y montre pas seulement ses puissantes qualités d'artiste, hauteur de style, sûreté de lignes et de contours, justesse et solidité de coloris ; il y montre aussi cette rare science, j'allais dire cette divination de l'antique, où il a précédé de deux siècles notre Poussin.

Mais il est une autre de ses œuvres où il a déployé

avec bien plus de plénitude cette science ou divination. Il faut la chercher en Angleterre, dans le vieux manoir de Hampton-Court, près des *cartons* de Raphaël. Ce sont aussi des *cartons*, peints aussi sur toile, à la détrempe. Ils sont au nombre de neuf et rangés autour de la grande salle à manger (*public dining-room*). C'étaient sans doute les préparations séparées de la longue fresque circulaire que Mantegna peignit, pour le marquis Lodovico Gonzaga, dans le château de San Sebastiano, à Mantoue, et dont les premières esquisses sont conservées au Belvédère de Vienne. On les nomme le *Triomphe de Jules César à son retour des Gaules*. Il y aurait erreur, au moins dans la seconde partie du titre. D'abord la figure du triomphateur manque dans les dessins, ce qui laisse le champ libre aux suppositions. Ensuite, on porte dans son cortége des statues, des vases, des tableaux, les *tabulæ pictæ*, les *simulacra pugnarum picta*, dont parlent Tite Live et Pline, toutes choses qui ressemblent plus aux dépouilles des Grecs qu'à celles des Gaulois ou des Bretons. Ce serait donc plutôt le triomphe de Paul Émile après sa victoire sur Persée, ou de Sylla après la prise d'Athènes, ou de César après Pharsale. On ferait mieux de nommer simplement ces cartons, comme à Vienne, un *Triomphe romain*. En tout cas, leur collection n'est pas moins intéressante que curieuse, car ces peintures murales, d'un noble et vigoureux dessin, d'une composition savante et ingénieuse, d'un style digne de l'antique, sont à coup sûr sans pareilles dans l'œuvre de Mantegna pour la double grandeur, matérielle et morale.

Il serait injuste, après l'éloge du plus illustre des artistes padouans, de ne point accorder au moins une

mention au plus célèbre et au plus aimable peintre de la petite école ferraraise. C'est Benvenuto Tisi (1481-1559), à qui l'on donne habituellement le nom de Garofalo, soit parce qu'il signait souvent ses tableaux d'un œillet, en manière de monogramme, soit qu'il l'eût reçu dans sa jeunesse du nom, légèrement altéré, de la bourgade où il naquit, Garofolo, dans le duché de Ferrare. Il a rarement cherché à s'élever au grand style par les grandes proportions. L'on ne cite guère de lui, dans ce genre, que la *Sibylle devant Auguste*, au musée du Vatican ; la *Descente de croix*, au palais Borghèse ; le *Martyre de saint Laurent*, au musée de Naples ; enfin, l'*Apparition de la Vierge à saint Bruno*, à la galerie de Dresde. Cette vaste page, qui porte la signature du maître et la date de 1530, peut être considérée comme l'œuvre capitale du peintre à l'œillet, dont l'habitude à peu près constante était de peindre en figurines. Là il montre le plus et le mieux sa manière fine, élégante, gracieuse, solide également, et qui, dans de petites proportions, monte assez souvent jusqu'au grand style.

C'est entre Ferrare et Milan, dans le bourg de Corregio, que naquit, en 1494, l'aigle de toutes les écoles du nord de l'Italie, Antonio Allegri, que, du nom de son pays natal, le monde entier nomme Corrége. Il n'a jamais quitté les petits États qui se trouvaient emprisonnés entre la Lombardie, la Toscane et la Romagne ; il n'a eu d'autres maîtres qu'un de ses oncles nommé Lorenzo et peut-être quelque médiocre artiste de Modène, comme le Frari ; enfin il est mort à quarante ans (1534), sans avoir vu ni Florence, ni Rome, ni Venise, et n'ayant connu des grandes œuvres de son temps

que ce tableau de Raphaël (sans doute la *Sainte Cécile* de Bologne) devant lequel il jeta sa fameuse exclamation : *Anch' io son pittore*. Méconnu, solitaire, pauvre jusqu'à souffrir la faim, il vendait ses tableaux à vil prix, pour quelques écus, un sac de blé, une charretée de bois. « Ce mélancolique introducteur de la grâce antique et de la volupté païenne, disent les annotateurs de Vasari, Corrége, qui écrivait la sérénité de son âme sur ses toiles immortelles, et qui mourait sur le grand chemin comme une bête de somme épuisée[1], » ne dut qu'à lui-même ses progrès, ses succès tardifs, son mérite et sa gloire. Chez lui, le travail du pinceau est tout mystérieux ; rien ne peut le faire deviner. C'est avec pleine raison qu'Annibal Carrache écrivait : « Les tableaux de ce grand maître sont vraiment sortis de sa pensée et de son entendement... Les autres s'appuient tous sur quelque chose qui ne leur appartient pas, celui-ci sur le modèle, celui-là sur les statues, les estampes. Corrége s'appartient tout entier ; il est seul original. »

Corrége vécut toujours à Parme, et Parme a recueilli la plupart des œuvres de ce peintre qu'une telle éducation, une telle existence, devaient rendre original autant que la puissance de son génie naturel. Il fit d'abord, dès l'âge de vingt-six ans, la grande *Ascension* qui décore la coupole de l'église San Giovanni. On a cru, en voyant les gigantesques figures qu'y a placées Corrége, et leur imposant effet, qu'il s'était inspiré du *Jugement dernier* de Michel-Ange ; mais, outre que Corrége ne vit jamais la chapelle Sixtine, les dates ici

[1] On raconte qu'ayant reçu des moines d'un couvent un payement en lourdes monnaies de cuivre, il les emporta dans un sac sur son dos, s'échauffa en route, prit une pleurésie et mourut.

répondent à toute accusation de plagiat. La coupole de San Giovanni fut peinte de 1520 à 1524, tandis que la fresque de la Sixtine ne fut terminée qu'en 1541. Si l'imitation est, comme on l'a prétendu, manifeste ou seulement possible, il est sûr que Corrége n'est pas l'imitateur. Il n'aurait pu connaître, par des dessins, que les figures colossales du plafond. Cette *Ascension* ne fut pour lui qu'une sorte d'essai, de prélude, pour arriver à peindre la magnifique *Assomption* qui remplit également toute la coupole de la cathédrale gothique appelée le *Duomo* de Parme. Cette composition, qu'il acheva en 1530, est encore plus vaste que la première. Les apôtres, une foule de saints et toute la milice céleste, depuis les archanges aux ailes déployées jusqu'aux faces de chérubins sans corps, qui accueillent la Vierge à son entrée dans le ciel, au milieu des chants de joie et des honneurs du triomphe, sont les acteurs de cette scène immense. Les marguilliers du temps, qui ne comprenaient rien à un tel amas de figures, disaient au peintre : « Vous nous avez servi un plat de grenouilles. » Mais c'est en parlant de cette peinture que Ludovic Carrache disait à ses cousins : « Étudiez Corrége ; là tout est grand et gracieux. » C'est en écrivant d'elle qu'Annibal Carrache ne savait comment exprimer son admiration. « Dans cette peinture, dit Vasari, les raccourcis et les perspectives de bas en haut tiennent vraiment du prodige. » Dominiquin, Guide, Lanfranc, et bien d'autres, l'ont imitée dans des compositions analogues, et notre Louis David, d'abord un peu descendant de son oncle Boucher, disait qu'il avait commencé sa conversion, son retour au beau, devant la fresque de Corrége. L'on a retrouvé, vers la fin du dernier siècle,

après l'avoir oubliée deux cents ans dans un couvent de bénédictines, une autre admirable fresque de Corrége, divisée en plusieurs parties et contenant une foule de petits sujets, tous païens : Diane, Minerve, Adonis, Endymion, la Fortune, les Grâces, les Parques. Cette fresque, lui avait été commandée par sa protectrice, l'abbesse Giovanna di Piacenza. Ce fut elle aussi qui lui valut la commande de l'*Ascension* et de l'*Assomption*.

Voilà les ouvrages que Corrége a laissés dans les édifices de Parme. Le petit musée de cette ville en possède quelques-uns, entre autres deux de ses grands chefs-d'œuvre, le *Saint Jérôme* (*San Girolamo*) et la *Vierge à la tasse* (*la Madonna della scodella*).

On ne sait trop pourquoi le premier de ces tableaux — appelé quelquefois *il Giorno*, par opposition à *la Notte* de Dresde — a reçu le nom de *Saint Jérôme*. Il représente Marie tenant sur ses genoux le saint *Bambino* auquel Madeleine baise les pieds avec humilité et tendresse ; deux anges, saint Jérôme et son lion complètent la scène. Le grand docteur de l'Église latine n'est qu'un personnage accessoire, placé de profil à l'angle du tableau, comme saint Paul dans la *Sainte Cécile* de Raphaël. Rien de plus singulier que la destinée de cette célèbre toile, peinte en 1524, dans l'année même où Corrége termina la coupole de San Giovanni. Briseide Cossa, ou Colla, veuve d'un gentilhomme parmesan nommé Bergonzi, qui l'avait commandée à Corrége, la lui paya 47 sequins (environ 552 fr.) et la nourriture pendant six mois qu'il y travailla ; elle lui donna de plus, à titre de gratification, deux voitures de bois, quelques mesures de froment et un cochon gras. La bonne dame légua ce tableau à l'église de

San Antonio Abbatte, où il resta jusqu'en 1749. A cette époque, le roi de Portugal, d'autres disent de Pologne, en offrit une somme considérable (14,000 sequins suivant les uns; 40,000 suivant les autres) à l'abbé de San Antonio, qui l'aurait vendu et livré pour achever l'église, si le duc don Filippo, averti par la clameur publique, n'eût fait enlever le chef-d'œuvre, qu'on plaça d'abord dans la sacristie de la cathédrale. Sept ans plus tard, un peintre français, n'ayant pu obtenir des chanoines la permission de copier le *San Girolamo*, porta plainte au duc, lequel fit encore enlever l'œuvre de Corrége par vingt-quatre grenadiers qui l'escortèrent jusqu'au château de plaisance de Colorno. L'année suivante, 1756, le duc en fit présent à l'Académie, après l'avoir acheté du cardinal Bussi, alors *præcettore* de l'église San Antonio, moyennant 1,500 écus romains, outre 250 sequins pour prix d'un autre tableau commandé à Battoni pour remplacer celui de Corrége. En 1798, à l'époque de ce que Paul-Louis Courier nommait *nos illustres pillages*, le duc de Parme offrit un million de francs pour conserver le tableau payé 47 sequins par la veuve Bergonzi; mais, bien que la caisse militaire fût vide, les commissaires français Monge et Berthollet tinrent bon, et le tableau de Corrége vint à Paris, où il resta jusqu'à 1815.

Peut-être doit-il à ces circonstances d'être plus généralement connu que la *Vierge à la tasse*, qui est un *Repos en Égypte*. Je sais bien qu'Annibal Carrache disait du *Saint Jérôme* qu'il le préférait même à la *Sainte Cécile* de Raphaël ; je sais que l'on y trouve à son comble ce trait nouveau, délicat et charmant qui apparaît pour la première fois avec Corrége ; « le sourire mala-

dif de la douleur timide qui sourit pour ne pas pleurer ». (Michelet) ; je sais que l'on ne saurait porter plus loin l'élégance sans l'afféterie, la grâce unie à la grandeur et la magie du coloris. Mais il me semble que *la Madonna della scodella*, que Vasari nommait divine, ne lui cède sur aucun point de l'ensemble ou des détails, de l'expression ou du *faire;* elle a de plus l'avantage d'être beaucoup mieux conservée. Il est difficile, en effet, qu'au bout de trois siècles, un tableau ait gardé plus de solidité et de fraîcheur. Je crois que ces deux ouvrages, tant de fois copiés et reproduits par la gravure, ont également mérité à Corrége d'être placé immédiatement après l'auteur de la *Vierge à la chaise*, par Raphaël Mengs (*Pensamientos y reflexiones sobre los pintores, etc.*), qui fait remarquer que, si le premier *exprima mieux les effets des âmes*, le second *rendit mieux les effets des corps*.

C'est à l'autre bout de l'Italie, à Naples, qu'il faut, après Parme, chercher les meilleures œuvres de Corrége. Cependant on peut s'arrêter un moment à Florence pour admirer, dans la *Tribuna*, une *Vierge adorant l'Enfant-Jésus*, présent d'un duc de Mantoue à Cosme II de Médicis. Ce tableau, digne en tout de Corrége, est remarquable par un détail assez bizarre : la même draperie qui enveloppe le corps de la Vierge, lui sert aussi de coiffure par l'un des bouts, tandis que sur l'autre bout est couché l'Enfant-Jésus endormi, de sorte qu'il serait réveillé par le moindre mouvement de la tête de sa mère. Cet arrangement, un peu puéril peut-être, semble expliquer l'immobilité des personnages, et donne au spectateur comme une sorte d'anxiété qui n'est pas sans charme.

Partout rare autant que recherché, Corrége a quatre compositions aux *Studi* de Naples, à savoir : la simple ébauche d'une *Madone* et trois chefs-d'œuvre de délicatesse et de fine exécution : la *Madone*, appelée par les uns *del Corisiglio*, par les autres *della Zingarella*; *Agar dans le désert*, le *Mariage de sainte Catherine*. L'*Agar* est un adorable bijou, du sentiment le plus exquis, de la touche la plus prodigieuse. Quant au *Mariage de sainte Catherine*, tant célébré, tant de fois imité, copié, gravé, son éloge est inutile. Quoique acheté depuis longtemps par les rois de Naples, il a coûté, dit-on, 20,000 ducats.

Les palais des rois d'Espagne ne possédaient qu'une agréable imitation de Corrége, et n'avaient rien transmis de plus au *Muséo del Rey*. Mais, comme pour Léonard, l'Escorial a comblé le vide des palais royaux. Il a rendu au musée un des plus charmants ouvrages de Corrége, et des plus inconnus. Ce tableau précieux était même enseveli sous un ignoble badigeonnage, dont, sous prétexte de voiler des nudités bien innocentes, on l'avait outrageusement barbouillé. Heureusement on a deviné ce que cachait cette couche sacrilége ; on l'a enlevée avec adresse, et maintenant le tableau de Corrége, ainsi protégé contre les ravages du temps, a repris, avec sa pureté native, le coloris frais et brillant qu'auraient altéré trois siècles. Il représente, en demi-nature, et dans un frais paysage, le sujet qu'on appelle *Noli me tangere*, et qui n'est point cette fois, à mon avis, l'apparition de Jésus à Madeleine la sainte femme, après sa résurrection; mais la prière de la pécheresse repentante au Christ irrité. A genoux, les mains jointes, le front humilié, Madeleine traîne dans la poussière les riches atours qu'elle

n'a point encore déchirés et maudits, tandis que le Christ, prêt à s'éloigner, et l'arrêtant d'un signe de sa main, lui jette une sévère parole. Mais, dans ce doux et long regard de pitié, qu'en tournant la tête il laisse tomber sur elle, on voit que bientôt, touché d'un repentir si humble et si profond, il remettra tous les péchés à celle *qui a beaucoup aimé*. L'attitude du Sauveur, à qui le peintre a mis une bêche dans la main pour justifier sa nudité presque complète, est vraiment admirable, aussi bien que l'expression de son visage; et rien ne surpasse, dans le travail du pinceau, l'exécution de cette belle figure, dont la douce teinte et les harmonieux contours se détachent sur l'azur foncé du ciel et le vert sombre d'un épais feuillage. C'est un vrai, un complet Corrége, un tableau ravissant, qui, sans avoir, par ses proportions et son sujet, l'importance des grandes compositions de Parme ou de Dresde, ne le cède, pour le charme et le prix, à nul des rares ouvrages de son immortel auteur.

Les Anglais croient posséder six toiles de Corrége dans leur *National Gallery*. Trois seulement nous occuperont : d'abord une petite *Sainte Famille*, qui n'a pas un pied carré, mais qui me semble égaler l'*Agar* de Naples et la *Madeleine* de Dresde, c'est-à-dire s'élever au premier rang parmi les miniatures de Corrége, car c'est une œuvre ravissante, où le naturel, la grâce, l'expression sont rendus avec la plus suave finesse de pinceau. Puis l'*Ecce homo* et l'*Éducation de l'amour*, qui proviennent tous deux du cabinet de Murat, et que l'on a payés la somme énorme de 11,000 guinées (près de 300,000 francs). J'éprouve, en vérité, un grand embarras à parler du premier de ces deux ouvrages. On me

cite le prix qu'il a coûté et un acte du parlement qui en a autorisé l'acquisition ; on me présente une copie de ce tableau, faite, dit-on, par Louis Carrache, et la gravure par Augustin ; on me montre enfin une foule d'amateurs qui admirent et d'étudiants qui copient. Comment mettre en doute, après cela, l'excellence et l'authenticité de cette composition ? J'avoue humblement qu'une simple opinion est bien faible contre de telles autorités ; mais enfin, c'est la mienne que j'expose. Il faut donc oser dire que l'*Ecce homo* ne me paraît ni l'œuvre de Corrége ni surtout une très-belle œuvre. D'abord la copie et la gravure des Carraches ne prouvent absolument rien, car le tableau qu'on nomme l'original peut tout aussi bien être une copie ; et, s'il fallait choisir, je préférerais celle de Carrache, où les défauts que je vais indiquer dans l'autre me semblent affaiblis ou corrigés. Ces défauts (toujours d'après mon opinion que je ne prétends, certes, imposer à personne) sont de plusieurs espèces ; j'en vois dans la composition, dans la couleur, dans le dessin. D'abord, cette confusion presque inévitable dans les sujets traités à mi-corps. L'on pourrait défier l'artiste le plus ingénieux d'achever la scène en donnant aux personnages des corps entiers. La tête de la Vierge, qui se renverse évanouie, est d'une grande beauté par l'expression de profonde douleur, par la hardiesse de la pose, par la délicatesse du *faire*. On ne peut lui reprocher qu'une trop grande jeunesse, à moins qu'au lieu d'être Marie, ce ne soit Madeleine C'est la partie du tableau vraiment digne de Corrége. Quant au Christ, il me paraît plutôt languissant que résigné, et sa patience pourrait bien s'appeler de la niaiserie. Sa poitrine est trop étroite, et le bras

enchaîné qu'il croise devant lui, ainsi que la main étendue de Pilate, ne sont vraiment, par la forme et le modèle, que d'informes ébauches. Comment trouver là le génie et la main qui ont tracé le *San Girolamo* de Parme, l'*Antiope* de Paris et la *Nuit* de Dresde?

Mais, au reste, et c'est ce qui augmente ma surprise en voyant l'engouement que cause ce tableau, il n'est pas besoin d'aller chercher des points de comparaison en Italie, en France ou en Allemagne. Corrége, le vrai Corrége, noble, gracieux, délicat, inimitable, est là, à quatre pas de ce douteux *Eccè homo*. On le retrouve tout entier, avec ses qualités les plus charmantes, dans le *Mercure instruisant l'Amour en présence de Vénus*. Il est vraiment impossible à tout homme de goût et de bonne foi d'hésiter un instant, soit pour l'authenticité, soit pour le mérite, entre ces deux compositions. J'imagine que si les Anglais semblent préférer la première, c'est à cause du sujet, un peu par pruderie et affectation de piété.

Nous avons à Paris deux pages de Corrége. L'une s'appelle le *Mariage de sainte Catherine*; et comme elle se trouve, dans le salon carré, près d'une *Vierge glorieuse* de frà Bartolommeo (il *Frate*), qui, sous le dais de son trône, préside également à l'union de la jeune ascétique de Sienne avec l'Enfant-Dieu, l'on peut établir une comparaison pleine d'intérêt et d'utilité. Il est facile de reconnaître, en deux coups d'œil, quelle différence radicale peut séparer deux œuvres traitant le même sujet, toutes deux renommées, toutes deux excellentes, et comment les moyens de réussir peuvent être aussi opposés que le point de vue où sa pensée place l'artiste. Pour rester chrétien, le Frate reste austère; pour se

faire gracieux, Corrège se fait à peu près païen. Dans l'un, l'action est grave et solennelle ; c'est bien l'union mystique. Dans l'autre, tout sourit, tout émeut, tout charme ; c'est vraiment l'amour.

CORRÈGE

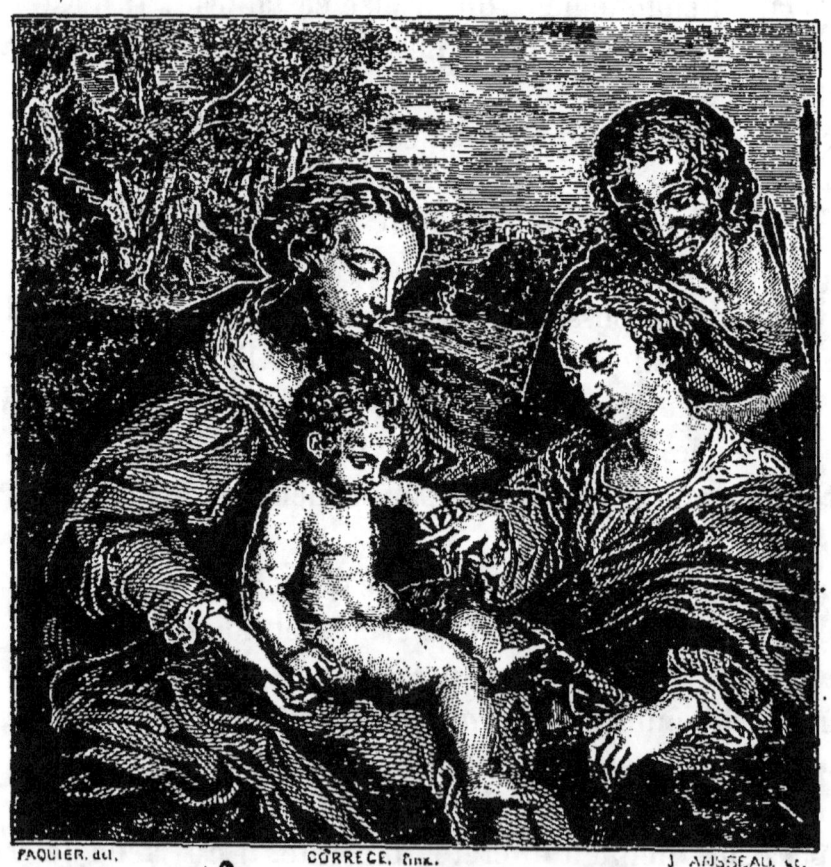

Le mariage mystique de sainte Catherine.
(Musée du Louvre.)

Dans le musée napolitain *degli Studi* se voit un autre *Mariage de sainte Catherine*, également de Corrège, également célèbre, imité, copié, gravé. Nous ne pren-

drons par la tâche téméraire de décider, entre Paris et Naples, qui a l'original, qui a la répétition. Laissons les deux villes se vanter du meilleur lot. Mais cette circonstance suffirait pour faire préférer l'autre tableau de Corrége que possède notre Louvre, le *Sommeil d'Antiope*. Plus important d'ailleurs par la dimension et mieux approprié par le sujet au goût et au penchant du maître, qui fut le plus païen des païens de la Renaissance, ce merveilleux *Sommeil d'Antiope* — longtemps nommé, dans les catalogues, *Vénus couchée*, ou *Vénus endormie*, ou même le *Satyre regardant une femme qui dort* — n'a vraiment de comparable en son genre que l'*Éducation de l'Amour*, et même, s'il fallait déclarer ma préférence, elle serait pour l'*Antiope*. Là se montre Corrége tout entier, avec cette suprême élégance dont il était si amoureux qu'elle le conduisit quelquefois aux bords de l'afféterie, où se sont jetés tous ses imitateurs, avec cette grâce enivrante que la force accepte volontiers pour compagne, avec cette science profonde du clair-obscur et du modelé, qui se cache, tant elle semble naturelle, sous l'apparence d'un heureux instinct et d'une réussite d'inspiration, enfin avec l'harmonie exquise que composent en s'unissant le charme de la forme et la magie du coloris.

Il est heureux que, venue en France, l'*Antiope* soit restée au Louvre et n'ait point pris place avec les autres aventures du maître des dieux, *Io* et *Léda*, dans le cabinet de Louis d'Orléans; il l'aurait également lacérée à coups de ciseaux, et les débris mal rajustés de cette ravissante page mythologique orneraient, avec les débris de l'amante du Cygne et de l'amante de la Nue, la *Gemælde-Sammlung* de Berlin. Achetés, vers 1725, des

héritiers de Livio Odescalchi, à qui les avait donnés Christine de Suède, ces deux derniers tableaux faisaient partie de la célèbre collection des ducs d'Orléans, depuis dispersée follement par Philippe-Égalité, qui vendit hors de France une foule de chefs-d'œuvre. Louis, fils du régent et grand-père du régicide, venait d'hériter des grands biens de sa maison. On sait que ce prince était janséniste fougueux. Un jour, il coupa les têtes d'*Io* et de *Leda*, les jeta au feu et mit les toiles en pièces! Le directeur de la galerie, Noël Coypel, parvint à réunir sur de nouvelles toiles les lambeaux dispersés, remplit les lacunes par des retouches et peignit même à sa façon les deux têtes livrées aux flammes. Après la mort de Coypel, ces tableaux mutilés furent achetés, en 1755, pour le grand Frédéric. Ils restèrent à Sans-Souci jusqu'en 1806. Alors on les amena au Louvre, parmi les autres dépouilles opimes des victoires impériales, et Denon en fit essayer une restauration nouvelle. Les retouches de Coypel furent effacées, on remit en évidence autant que possible l'œuvre originale, dont les parties furent rapprochées par de simples glacis, et c'est Prudhon, le Corrége de notre siècle, qui repeignit en entier la tête de l'*Io*. L'invasion de 1814 rendit à la Prusse les tableaux favoris de Frédéric, et le directeur des restaurations de la galerie de Berlin, M. Schlessinger, termina l'ouvrage commencé par Denon, en donnant aussi à *Léda* une nouvelle tête, moins belle que celle d'*Io*, mais qu'on a tâché d'assortir au reste du tableau par la précaution un peu puérile d'imiter jusqu'aux craquelures que trois siècles et tant de vissicitudes avaient laissées dans la peinture de Corrége. Une copie de l'*Io* avait été faite précédemment par le

peintre français Lemoine, et achetée par Diderot pour la grande Catherine. « C'est ce qu'on peut avoir de mieux, écrit-il au sculpteur Falconet, l'original ayant été dépecé par cet imbécile, barbare, Goth, Vandale duc d'Orléans. »

A Dresde, nous avons trouvé la plus excellente des œuvres de Raphaël dans tout le nord de l'Europe. C'est à Dresde encore que nous allons trouver jusqu'à six pages originales de Corrége, qui, nulle part au monde, à Paris, à Londres, à Madrid, à Naples, à Florence, à Parme enfin, ne se montre plus complet et plus grand. Dresde a, sans contredit, la plus riche collection de ses œuvres, si rares dès qu'on les veut authentiques. Ces six pages entrèrent ensemble dans le musée saxon, lorsqu'en 1746, l'électeur-roi Auguste III acheta en bloc, moyennant la modique somme de 120,000 thalers (450,000 francs), le cabinet des ducs de Modène. Déjà, en 1743, il avait acquis à Venise, de la famille Delfino, et moyennant 28,000 *lire* vénitiennes, la *Vierge* de Holbein ; puis, en 1753, il acquit du couvent de San Sisto, à Plaisance, pour 40,000 *scudi* romains, la *Madone* de Raphaël. Nul doute qu'embarrassé dans ses démêlés malheureux avec le grand Frédéric, qui lui prit deux fois ses États héréditaires, ce prince n'ait été sévèrement blâmé durant sa vie pour avoir distrait de son trésor épuisé les trois ou quatre cent mille écus qui ont donné à Dresde toutes les merveilles de sa galerie. Mais aujourd'hui, qui songerait, même dans un livre d'histoire, à lui faire un tel reproche? qui ne bénit, du côté de l'art, sa mémoire flétrie par la politique? Pauvre souverain, pauvre général, également méprisé des deux peuples mal accouplés sous son sceptre, Au-

guste se relève par l'appui des grands artistes que, dans une époque d'universelle décadence, il eut le bonheur et le mérite d'aimer. Qu'eussent changé au cours des événements qu'accomplissaient la diplomatie et la guerre un million de plus dans son trésor, un régiment de plus dans son armée? Et pour avoir seulement acheté quelques ouvrages des maîtres de l'art, il a plus que la gloire d'un conquérant, celle d'un fondateur. Il a créé le premier musée qu'ait eu l'Europe, musée qui a fait, qui fait et qui fera à tout jamais l'orgueil et le profit de sa petite capitale. *Et nunc, reges, intelligite.*

Parmi les six pages de Corrége se trouve le portrait en buste d'un homme vêtu de noir, qu'on croit le médecin du peintre, quelque *frater* de village qui ne préserva point son illustre client d'une mort soudaine et misérable. Un portrait par Corrége est chose bien précieuse, ne serait-ce qu'à titre d'extrême rareté. Je n'ai souvenir, en effet, que d'un second portrait attribué à Corrége, celui du sculpteur Baccio Bandinelli, qui se trouve au château d'Hampton-Court : attribution fort douteuse. Le portrait de Dresde est excellent.

Si, dans cette collection unique, nous remontons des moindres ouvrages aux plus importants, nous trouverons, après le portrait du médecin, la *Madeleine au désert*. Peinte sur cuivre, elle n'a pas plus d'un pied carré, et cependant, connue en tous lieux par les répétitions et la gravure, cette petite *Madeleine* égale en célébrité les plus vastes chefs-d'œuvre. Ai-je besoin de la décrire, de rappeler que la pénitente, couchée sur l'herbe touffue du désert, et le sein à demi voilé par les longues boucles de sa chevelure, soulève sa tête sur la main droite pour lire dans un livre qu'elle tient à

terre de la main gauche? Le charme de cette heureuse attitude, l'attention profonde de la pécheresse convertie, sa grâce, sa beauté, l'audace et le bonheur de sa draperie bleue se détachant sur le vert sombre du paysage, la finesse merveilleuse de la touche et des teintes, tout place cette *Madeleine* au premier rang de ce qu'on nomme les *petits Corréges*, avant la *Sainte Famille* de Londres, *la Madone au voile* de Florence, et même l'*Agar* de Naples. Elle fut volée en 1788. Mais, pour gagner la récompense de mille ducats promise à celui qui la rapporterait, le voleur se découvrit lui-même.

Les quatre ouvrages restants sont de *grands Corréges*, et même les plus grands qu'on puisse trouver dans son œuvre après les fresques de San Giovanni et du *Duomo* de Florence. Trois d'entre eux sont uniformément des *Vierges glorieuses*, qui ne diffèrent que par l'ordonnance et l'entourage; l'autre est une *Nativité*. On a donné aux trois Vierges glorieuses, pour les distinguer facilement entre elles, les noms du saint le plus en évidence au milieu de leur céleste cour, comme on appelle du nom de *Saint Jérôme (San Girolamo)* l'autre Vierge adorée qui fait, avec la *Madona della Scodella*, l'honneur du petit musée de Parme. A Dresde, l'une est *Saint Georges*, une autre *Saint Sébastien*, une autre *Saint François*. Quant à la *Nativité*, qui fut destinée originairement à la ville de Reggio, on la nomme communément *la Nuit de Corrége (la Notte di Correggio)*.

Si j'osais assigner des rangs à ces quatre célèbres et magnifiques compositions, ne fût-ce que pour suivre la progression commencée et aller toujours en montant, je citerais d'abord le *Saint Georges*, c'est-à-dire la Madone sur son trône, adorée par saint Jean-Baptiste,

saint Pierre de Vérone, saint Géminien, près duquel un ange tient le modèle de l'église qu'il fit bâtir à Modène sous l'invocation de Marie, et enfin le prince martyr de Cappadoce, le tueur de dragons, le Persée chrétien, dont quatre anges portent les armes, comme feraient quatre écuyers. Si l'ordonnance de ce tableau n'est pas inférieure à celle des autres, si la peinture n'en paraît pas moins soignée, moins fine, moins riche en demi-teintes, elle est, si je ne m'abuse, un peu brillantée, et les tons généraux, fort éclatants, mais empreints d'une certaine crudité, lui donnent l'apparence d'une fresque. En destinant ce tableau à quelque haut point de vue, Corrége voulait sans doute en faire une peinture murale. Il serait en effet mieux placé sur le maître autel d'une cathédrale que sur le panneau d'une galerie. Dans le *Saint Sébastien*, la Vierge est au milieu de ce qu'on nomme une *gloire*, entourée d'un chœur d'esprits célestes. Trois bienheureux l'adorent sur la terre : au milieu, l'évêque saint Géminien, encore avec son modèle d'église ; à droite, saint Roch, mourant de la peste comme les malades abandonnés qu'il soignait à Plaisance ; à gauche, enfin, le beau guerrier de Narbonne, attaché au tronc d'arbre et percé de flèches. Bien qu'on puisse regretter un peu de confusion en certaines parties, tout ce tableau offre un merveilleux arrangement de groupe, et la couleur, plus travaillée, plus délicate, j'oserais dire plus sage que dans le tableau précédent, ne brille pas moins par de larges et vigoureux effets de clair-obscur. Le plus vaste des quatre, en tous sens, est celui qui porte le nom de *Saint François*. Au pied du trône où siége Marie, tenant l'Enfant-Dieu sur ses genoux, se prosterne en adoration

le pieux extatique d'Assise, que la Vierge semble bénir. Derrière lui, un lis à la main, se tient son disciple Antoine de Padoue ; en face, sainte Catherine, unissant dans sa main le glaive et la palme, et Jean le Précurseur, qui, toujours nu et sauvage comme au désert, montre du doigt celui que sa parole prophétique annonçait à la terre, le Sauveur des hommes, venu pour les racheter du crime de nos premiers parents, dont l'histoire et la chute sont retracées sur le socle du trône virginal. Il serait pleinement superflu de dire que cette puissante composition, si répandue, comme les autres, par la gravure, est du style le plus noble, le plus fort, le plus grandiose, qu'elle rappelle dans son ordonnance la simple et sublime manière de frà Bartolommeo ; mais, nous devons le dire pour ceux qui n'ont point vu l'original, ce qui élève ici Corrége même au-dessus de l'illustre moine florentin, comme au-dessus de lui-même, c'est la couleur, c'est le merveilleux travail du pinceau. Le grand artiste méconnu qui disait devant Raphaël : *Ed io anche son pittore*, s'en est montré si satisfait et si fier, qu'il a, cette fois seulement, tracé au bas du tableau le nom *Antonius de Allegris* (Antonio Allegri), remplacé maintenant, dans les cent bouches de la Renommée, par celui du bourg qui se glorifie de lui avoir donné naissance.

Et pourtant la *Nuit de Corrége* passe encore le *Saint François* dans ce concours à peu près unanime d'opinions qui forme la célébrité. Beaucoup mettent cette composition au-dessus de toutes celles que se sont partagées les nations de l'Europe, et la proclament le chef-d'œuvre du maître. On peut dire au moins qu'elle ne cède à nulle autre le premier rang dans son œuvre.

Peut-être cependant pourrait-on reprocher à Corrége, dans sa conception, une espèce de recherche un peu puérile qu'il aurait dû laisser aux Flamands, moins amoureux de la beauté morale que de l'effet pittoresque. Nous avons devant les yeux la pauvre crèche où vient de naître le Dieu fait homme. Il est nuit. La scène est éclairée par une lueur surnaturelle que répand le corps de l'Enfant-Dieu couché sur la paille. Cette lueur illumine le visage de la Vierge mère, penchée sur son nouveau-né, et éblouit une des bergères accourues au bruit de la *bonne nouvelle*. Elle s'étend jusqu'à Joseph, qu'on voit entraîner au fond de l'étable l'âne qui vient d'échauffer de son souffle la frêle créature condamnée à tous les besoins de l'humanité, jusqu'au groupe des anges qui voltigent dans les airs, et « qui semblent plutôt, dit Vasari, descendre du ciel que créés par la main des hommes. » Mais qu'on se rassure : ce n'est point à la manière de Honthorst ou de Skalchen que Corrége a compris l'emploi de cette lumière. Pour eux, elle eût été le fait principal, et tous les personnages groupés autour du *Bambino*, mère, père nourricier, bergers, anges, âne et bœuf, n'eussent servi qu'à la mettre en usage et en relief. Pour Corrége, elle n'est qu'un fait accessoire, qui, tout en concourant à l'effet pittoresque si cher aux Flamands, ne nuit en aucune manière aux qualités supérieures et morales qu'exige le grand style italien. Parce que des rayons lumineux colorent son visage, Marie est-elle moins tendre, moins pleine d'amour, de foi et d'adoration? parce que la scène entière, au lieu de recevoir d'en haut le jour du soleil, est groupée autour d'un centre radieux, a-t-elle, avec plus d'éclat, moins de mouvement, de noblesse, de

grandeur, et de sainte majesté ? C'est l'exemple, c'est le triomphe de l'art hautement compris et pratiqué, qui veut étendre sa puissance au delà des yeux et jusqu'à l'âme, qui subordonne l'effet à l'idéal et la matière à l'esprit.

Corrége a laissé bien des imitateurs, à commencer par Baroccio, bientôt tombé de la grâce dans l'afféterie, mais peu d'élèves directs qu'il ait formés de ses leçons. L'on ne pourrait guère citer que le Parmiggianino (Francesco Mazzuola, 1503-1540), ce brillant et précoce artiste qui avait, dit Vasari, « plutôt le visage d'un ange que celui d'un homme, » et qui, revenu à Parme après avoir étudié Raphaël à Rome, finit par glisser aussi dans le *maniéré*, puis laissa la peinture pour l'alchimie, et mourut à demi fou.

Londres a recueilli sa *Vision de saint Jérôme*. Peint en 1527 pour la chapelle de la famille Buffalini, à Citta di Castello, chapelle qu'un tremblement de terre détruisit en 1790, ce tableau, retiré des décombres, est venu de main en main jusqu'à la *National-Gallery*. On raconte (car les tableaux ont aussi leurs légendes) que, dans la prise et le pillage de Rome, les soldats de Charles-Quint, frappés d'admiration à la vue de cette peinture, s'inclinèrent devant l'artiste et respectèrent sa maison, qu'ils avaient envahie. Sans nier aucunement le miracle, et sans contester à l'œuvre du Parmesan d'estimables qualités, je dirai que son tableau est de ceux qu'un peintre fait pour une place désignée, pour un certain jour, pour un certain point de vue, comme une fresque, et qui perdent beaucoup transportés ailleurs. Des personnages très-longs, suivant le défaut habituel du Parmigianino, pressés dans un cadre étroit

et allongé, exécutés avec une vigueur sèche et dure, qui ne rappelle plus le maître ni l'école, indiquent assez que le tableau devait être vu de bas et de loin. En le plaçant vis-à-vis de l'œil et comme à la portée de la main, on en a détruit tout l'effet.

Mais c'est surtout à Naples que Mazzuola de Parme a laissé ses plus nombreux ouvrages. On en compte sept ou huit aux *Studi*, entre autres une *Lucrèce se poignardant*, qu'aucun autre de ses tableaux ne surpasse, n'égale peut-être. Parmi les portraits se trouve celui du conteur florentin, Amerigo Vespucci, qui a donné son nom au nouveau monde, et celui d'un homme encore jeune, d'une belle et énergique figure, qu'on croit être le marin génois qui l'a découvert, Christophe Colomb. C'est du moins l'opinion des Napolitains ; mais cette opinion me semble une erreur manifeste. Les portraits du grand navigateur que l'on voit en Espagne, et qui sont plus authentiques, n'ont pas le moindre rapport avec celui du musée de Naples, auquel les dates donnent encore un démenti plus formel. Il est sûr que le Parmigianino, né en 1503, n'avait pu connaître Christophe Colomb, qui, vers 1480, allant offrir ses services au Portugal, puis aux rois catholiques, quitta son pays pour n'y plus revenir.

Parmi les artistes nés dans le nord de l'Italie, il en est un qui ne peut être oublié ni passé sous silence, mais qu'on ne sait comment classer dans les écoles ouvertes avant lui, et que son originalité met en dehors de toutes les écoles. C'est le Caravage (*Michel-Angelo Amerighi*, da Caravaggio, 1569-1609). Lombard de naissance, non de goût, tenant par ses études (je ne dis pas ses maîtres, puisqu'il ne voulut point en avoir) aux

écoles vénitienne et bolonaise, dont il est en quelque sorte mi-parti, menant enfin, à travers l'Italie, une vie errante et vagabonde à laquelle le condamnait son caractère brutal et farouche, Caravage se fit une manière toute personnelle, inconnue avant lui, qui se perpétua dans l'Espagnol Ribera, le Français Valentin et l'Italien Manfredi. C'est à Rome, au Vatican, qu'est la *Descente de croix* de Caravage, que l'opinion commune appelle son chef-d'œuvre, et où l'on trouve, en effet, sinon l'absence de ses défauts, au moins la réunion de ses plus éminentes qualités. Toutes les têtes sont ignobles ; jamais, par opposition avec le style faux et maniéré du Josépin dont Caravage s'était constitué l'ennemi, on n'a porté plus loin le culte du réel et du laid. Passe encore pour les *Nicodèmes*[1], qui travaillent à descendre le corps du Sauveur ; leur vulgarité grossière eût pu faire ressortir la beauté noble de Jésus et de Marie. Mais l'Homme-Dieu et sa mère ne sont pas mieux traités ; on dirait que Caravage était dans l'opinion de ces peintres chrétiens du quatrième siècle auxquels saint Cyrille recommandait de faire du Christ *le plus laid des enfants des hommes*.

Il en est de même d'une autre de ses œuvres d'élite que nous avons au Louvre, la *Mort de la Vierge*, qu'il fit cependant pour une église de Rome, celle *della Scala in Trastevere*. On y voit sur-le-champ l'absence de tout style religieux, de toute noblesse même mondaine ; bien plus, l'absence des caractères traditionnels communs à tous les sujets sacrés. Qui gît sur cette couche, exhalant le dernier soupir? est-ce la mère du Christ au

[1] Dans une *Descente de croix* ou une *Mise au tombeau*, les Italiens appellent *Nicodèmes* tous les hommes, comme *Maries* toutes les femmes.

milieu de ses apôtres? Non, une vieille bohémienne, au milieu d'un groupe d'hommes de sa tribu, accoutrés d'oripeaux ridicules. Il en est de même encore de la *Judith* qui se trouve à Naples, et qu'on peut mettre au nombre de ses ouvrages les plus vigoureux, les plus énergiques. Comment reconnaître dans cette forcenée qui coupe le cou d'Holopherne comme un boucher saigne un mouton, la timide et vertueuse veuve de l'Écriture qui se résout à commettre deux crimes pour sauver son peuple? C'est un défaut commun chez Caravage, et que partagent d'ailleurs bien d'autres peintres, même de notre temps, que cette contradiction entre le titre d'un tableau et la manière dont il est rendu. Mieux vaudrait lui ôter son nom, et ne laisser que l'action qu'il représente; la *Judith* serait une courtisane qui assassine son amant pour le voler. Réduite à cet ignoble sujet, elle deviendrait irréprochable.

Caravage, en effet, quand il est sur son vrai terrain, se montre un artiste éminent. C'est ainsi qu'il apparaît, au Louvre même, dans sa *Diseuse de bonne aventure* et son excellent portrait d'un grand maître de Malte en armure de guerre; — à Rome, dans le tableau des *Joueurs*, où l'on voit un jeune gentilhomme volé par deux escrocs; — à Vienne, enfin (galerie Lichtenstein) dans le portrait d'une jeune fille jouant du luth. Celui-ci est une œuvre extraordinaire, car, se dépouillant de son exagération habituelle, de son penchant au laid, au bizarre, le maître brille ici, le croira-t-on? par la vérité, la grâce, la noblesse et le charme. Caravage est un maçon devenu peintre en voyant peindre des fresques, dont il avait préparé le plâtre humide sur les murailles; c'est un peintre resté maçon, inculte, illettré, faisant

profession de mépriser l'antique, d'insulter Raphaël et
Corrége ; qui, ne voulant d'autre modèle que la nature,
étudiait la nature triviale et grossière ; mais qui, du
moins, dans sa fougueuse exécution, atteignit à une
énergie, à une puissance, à une vérité, dont le seul dé-
faut peut-être est leur propre excès.

ÉCOLE VÉNITIENNE

Si nous traitions ici de tous les arts, il faudrait dire
de Venise, cette ville étonnante, merveilleuse, unique,
qu'elle est un musée d'architecture. Les Espagnols ont
nommé Cadix le *Vaisseau de pierre*, parce que, bâtie en
pleine mer sur un îlot de sable, et posée sur les eaux
comme un nid d'alcyon, elle entend sans cesse les flots
de l'Océan battre ses fortes murailles ; Venise, « ville
inondée qui ne crie pas au secours, » Venise, que
composent une foule d'îlots juxtaposés, et dont les rues
sont de petits bras de mer qui serpentent au milieu des
habitations, devrait s'appeler la *Flotte de pierre*. Et ces
rues sans bruit, sans boue et sans poussière, ces canaux
enfin, sont comme les galeries d'un musée d'architec-
ture, tandis que les façades des palais en sont comme
les tableaux, dont le spectateur, nonchalamment pro-
mené dans sa gondole, parcourt du regard l'une et l'au-
tre rangée. Mais nous n'avons à nous occuper ici que
d'un seul des trois arts du dessin.

Après le coup d'œil général que nous avons porté,
dans les chapitres précédents, sur les origines de la
peinture en Italie, jusqu'à la Renaissance, jusqu'à la

formation définitive des écoles, nous n'avons pas à remonter bien haut dans l'histoire de celle où nous sommes arrivés. Déjà nous avons cité les vieilles mosaïques des onzième et douzième siècles, qui ont achevé de faire de Venise une ville byzantine, orientale. Il suffit de mentionner ensuite, parmi les plus curieux des *incunables* de l'école, les essais du vieux Bartolommeo Vivarini et les œuvres plus avancées de ses fils et petits-fils, Luigi Vivarini senior et Luigi Vivarini junior ; puis quelques-uns de ces vastes tableaux nommés *ancona*, qui réunissaient plusieurs sujets dans leurs divers compartiments, et dont les auteurs les plus connus sont Lorenzo Veneziano et Nicolo Semitecolo ; puis enfin quelques pages importantes des frères Giovanni et Antonio de Murano, qui travaillaient toujours en commun.

Ce sont deux autres frères, les Bellini, qui commencent le cycle de la riche et féconde école vénitienne. Toutefois, l'aîné des deux, Gentile Bellini (1421-1507), ne fut qu'un peintre isolé, voyageur, qui n'eut point d'élèves à proprement parler, qui ne professa point son art. Il se borna même à la peinture anecdotique, genre dont ses voyages lui fournirent une ample matière. On sait qu'il passa plusieurs années de sa vie à Constantinople, où, malgré l'anathème porté par le Prophète contre toute *image* d'êtres vivants, Mahomet II, qui l'y avait appelé après la conquête, lui commanda de nombreux travaux. C'est à lui, dit-on, qu'arriva cette effrayante aventure d'un esclave décapité sous ses yeux par ordre du sultan, qui voulait lui montrer, d'après nature, le mouvement des muscles du cou lorsque la tête est tranchée. Nous avons au Louvre un très-curieux ouvrage de Gentile Bel-

lini — la *Réception d'un ambassadeur de Venise à Constantinople* — qui reproduit avec une fidélité scrupuleuse et un talent remarquable les lieux, les coutumes, les mœurs, dans la nouvelle capitale des Ottomans ; et le musée de Venise a recueilli deux compositions du même genre. Ce sont les deux *Miracles* arrivés de son vivant par l'intercession des reliques de la sainte croix ; l'un sur la place Saint-Marc, l'autre sur le Grand-Canal. Gentile, né en 1421, était bien vieux lorsqu'il les peignit ; et pourtant elles ne sont pas moins intéressantes par l'exécution que par le sujet. Ce sont encore de vraies pages d'histoire et comme les mémoires de son temps.

On peut placer à sa suite, car il semble son continuateur, Vittore Carpaccio (vers 1455 — vers 1525), qui rappelle à la fois, par la grâce naïve, la touche délicate et le sentiment poétique, le fra Angelico des Italiens et le Hemling des Flamands. Il n'est bien connu que dans sa patrie, à laquelle il semble avoir légué tout son œuvre. Ce sont d'abord neuf grands tableaux racontant, avec beaucoup d'imagination, mais aussi avec beaucoup d'ordre et de clarté, toute la légende de *Sainte Ursule* et de ses compagnes, depuis l'arrivée des ambassadeurs du roi d'Angleterre qui envoie demander pour son fils la main de la jeune patricienne de Cologne, jusqu'à l'apothéose des onze mille vierges ; c'est ensuite une autre légende, le *Supplice des dix mille martyrs crucifiés sur le mont Ararat* (Carpaccio, comme on voit, ne reculait pas devant les sujets vastes et prenait ses personnages par milliers) ; c'est enfin une *Présentation de l'Enfant Jésus au temple*, où le vieux Siméon chante son cantique entre deux cardinaux, ouvrage

supérieur, plein de grâce et de force à la fois, et qui mériterait, sans une certaine roideur de contours, d'être comparé aux plus belles productions de l'école.

Pour ne pas interrompre la série des vrais Vénitiens, je citerai, après Carpaccio, un autre peintre de la même époque, que sa naissance et ses études auraient dû donner à Venise, mais qui est resté Lombard par le style et par l'exécution. C'est Giam-Battista Cima, de Conegliano (vers 1460 — vers 1518). A cause du nom de sa ville natale, il avait l'habitude de placer un lapin (*coniglio*) dans quelque coin de ses compositions. C'était, comme l'œillet de Garofalo, sa signature. Un sentiment de jeunesse naïve dans ses compositions; une symétrie un peu enfantine, une correction recherchée du dessin, une noblesse naturelle dans les têtes de ses personnages (trop petites cependant d'ordinaire pour la longueur des corps), l'ont fait nommer *il Masaccio dell' arte veneta*. Une *Vierge glorieuse*, qu'on appelle la *Madone aux six saints*, et la légende de *Saint Thomas touchant les plaies*, sont restés à l'Académie de Venise pour témoigner de ses mérites. Mais on peut les reconnaître au Louvre même, dans une autre *Vierge glorieuse*, à qui Madeleine offre un vase de parfum. Le paysage rocailleux qui forme le fond est une vue de la campagne de Conegliano. « Le Messie, dit M. Ch. Blanc, est ici une divinité locale, pour ainsi dire. Chaque peintre, au commencement, veut avoir le Christ de sa race et de sa nation, la Vierge de son pays, de son village... Il faut convenir que cette bonhomie a quelque chose de gracieux et de touchant. »

La véritable école de Venise commence avec Giovanni Bellini (1426-1516), qu'en France on a longtemps

nommé Jean Belin. Il avait pris les premières leçons de son père, Jacopo Bellini, disciple lui-même du vieux Gentile da Fabriano, surnommé *Magister magistrorum*, et, si l'on en croit le rapport de certains écrivains, Borghini et Ridolfi, il surprit le secret de la peinture à l'huile en s'introduisant, sous l'habit d'un patricien, chez Antonello de Messine, qui revenait des Flandres, pour lui voir préparer ses couleurs. Giovanni Bellini fut, dans sa jeunesse, le maître de Carpaccio et de Cima, qui gardèrent l'un et l'autre sa première manière ; puis, dans l'âge mûr, celui des grands Vénitiens, Giorgion, Titien, Tintoret. Sa peinture est très-châtiée, très-finie ; on y sent une patience à toute épreuve jusque dans l'imitation des moindres objets, autant que la pureté du goût et le sentiment du beau. Grand coloriste d'ailleurs, quoique timide encore, Bellini a jeté dans cette voie toute l'école qui l'a suivi ; et lorsque, déjà vieux, il vit les beaux effets de clair-obscur produits par Giorgion, il apprit lui-même devant ce jeune modèle à donner plus de chaleur à son style et plus de largeur à son pinceau. Il fut élève de son élève, ainsi que l'était, à la même époque, le Pérugin de Raphaël. D'abord naïf et touchant comme ses devanciers, Bellini devint habile et mâle comme ses successeurs.

Ce n'est point, hélas ! à Paris que nous pouvons apprendre à connaître cet éminent chef d'école. Le Louvre n'a rien de lui, pas même son portrait, car les deux figures de jeunes hommes, réunies face à face dans le même cadre, qu'on prétend être les portraits des frères Bellini par le plus jeune, sont évidemment mal désignées. L'âge des modèles est en contradiction manifeste avec le style et la touche, qui appartiendraient à la

vieillesse de leur auteur. Venise heureusement a recueilli plusieurs œuvres de Bellini, et des plus belles. Outre un assez grand nombre de tableaux restés dans les églises, et fort dégradés pour la plupart, l'*Académie delle Belle-Arti* en possède jusqu'à cinq. Toutes sont uniformément des *Vierges glorieuses*. L'une s'appelle la *Madone aux quatre saints*, une autre la *Madone aux six saints*, comme celle de Cima da Conegliano. Là, près de cinq bienheureux béatifiés depuis la venue du Christ, se trouve le vieil Arabe Job, parce que, dans l'origine, le tableau fut fait pour l'église supprimée de *San Giobbe*. C'est une composition magnifique, que son grand style et sa belle exécution placent au premier rang des œuvres de Bellini. « Chose remarquable, dit M. Ch. Blanc, le coloris est riche, intense, varié, et cependant le tableau parle bien moins à l'œil qu'à la pensée. Au milieu du tapage de l'école vénitienne, ce doux murmure va au cœur. »

Bellini n'a fait que des tableaux religieux ; bien plus, presque exclusivement des *Madones*, depuis celle qui tient l'Enfant au giron jusqu'à celle qui porte étendu sur ses genoux le corps de son Fils expiré, et celle enfin qui partage dans les cieux la gloire des trois personnes de la divine Triade. C'est encore une de ces *Vierges* glorieuses que possède le petit musée naissant de Leipzig. Cependant les *Studi* de Naples peuvent s'enorgueillir d'une *Transfiguration*, qui est une page excellente autant que curieuse. Faite en imitation de celle de Giotto, cette *Transfiguration* ne représente rien de plus que l'épisode principal, Jésus entre Moïse et Élie, dominant le groupe des apôtres. Mais elle a pu donner à Raphaël l'idée de traiter le même sujet dans

de plus vastes proportions, en ajoutant le peuple au bas de la montagne, l'enfant possédé du diable et tous les détails donnés par l'Évangile de saint Matthieu. C'est donc l'attrait d'une double rareté qu'offrent les deux portraits de Bellini recueillis par la *National Gallery* de Londres et le *Belvédère* de Vienne. Le premier est celui du vieux doge Leonardo Loredano, où se trouvent admirablement rendus, au physique, tous les caractères de la décrépitude, au moral, la forte intelligence et l'inexorable opiniâtreté du fondateur de l'inquisition d'État ; le second, fort différent, est celui d'une jeune fille qui se peigne devant son miroir. Comme Loredano ne fût élu doge qu'en 1504, et comme le portrait de jeune fille porte la signature *Johannes Bellinus faciebat MDXV*, l'une de ces deux toiles aurait été peinte lorsque Bellini avait plus de soixante-quinze ans, l'autre lorsqu'il en avait quatre-vingt-neuf. C'est une longévité laborieuse presque aussi étonnante que celle de Titien.

Si son maître et son condisciple eurent une vie presque séculaire, il n'en fut pas ainsi de Giorgion (Giorgio Barbarelli, de Castelfranco, 1477-1511). Celui-ci mourut à trente-quatre ans, du chagrin, dit-on, que lui causa l'abandon d'une maîtresse chérie. En découvrant le secret des empâtements profonds, des grandes ombres faisant valoir les grandes lumières, enfin des plus savants, des plus hardis, des plus prodigieux effets du clair-obscur, le *Gros George* jeta dans le culte du coloris toute l'école vénitienne. Il devint, comme nous l'avons dit sous une autre forme, le maître de son maître; il fut aussi celui de ses condisciples, Titien, entre autres, qui ne le surpassa que parce qu'il lui survécut plus de soixante années. C'est de Giorgion que le

président de Brosses disait avec justice et justesse : « Je le comparerais volontiers, pour le coloris, à ce qu'est Michel-Ange pour le dessin. »

Mort si jeune, et principalement occupé à peindre des fresques, soit au palais des doges, soit sur des façades d'édifices détruits depuis lors (entre autres la chambre de commerce appelée *Fondaco de' Tedeschi*), Giorgion a laissé peu d'ouvrages de chevalet, peu de tableaux proprement dits. Mettons-nous à les rechercher pieusement dans toute l'Europe.

Les églises et couvents de Venise, si nombreux et si riches en objets d'art, n'en possèdent pas un seul, le palais ducal pas davantage, et l'Académie des beaux-arts n'a pas recueilli plus d'une composition, la *Tempête apaisée par saint Marc*, ni plus d'un portrait, celui de quelque patricien resté inconnu. C'est au palais Manfrin qu'on pourrait le mieux connaître Giorgion dans sa patrie. Là se trouve l'excellent tableau nommé les *Trois portraits*, justement célébré par lord Byron. Florence est mieux partagée : les *Offices* ont hérité d'un *Moïse* dans l'épreuve des charbons ardents, d'un *Jugement de Salomon*, d'une *Allégorie mystique*, enfin des portraits d'un chevalier de Malte et du général Gattamelata, tous deux d'une beauté et d'une vigueur merveilleuses. De son côté, le palais Pitti montre avec orgueil un *Moïse* sauvé des eaux, une *Nymphe poursuivie par un satyre*, enfin un *Concert de musique*, sujet favori du maître, qui, très-bon musicien, était très-recherché de la noblesse vénitienne comme chanteur et joueur de luth.

Je ne sais en vérité si Giorgion n'est pas plus grand hors de l'Italie, non-seulement qu'à Venise, mais qu'à

Florence même. En Espagne, par exemple, on peut mieux encore le comprendre et l'admirer. Le *Museo del Rey* avait déjà pris aux résidences royales un *David tuant Goliath*, où se révélaient cette hardiesse et cette aisance toutes vénitiennes dont il avait le premier donné l'exemple. Mais toutes les qualités de ce maître précoce sont encore plus éclatantes dans un tableau venu de l'Escorial, qu'on ne peut guère nommer autrement qu'un *Portrait de famille*. Devant un gentilhomme couvert de son armure, et qui semble, comme Hector, partir pour le combat, une dame, autre Andromaque, s'arrache aux caresses d'un jeune Astyanax, pour le remettre aux mains de sa suivante. Voilà tout le sujet, et les personnages, vus à mi-corps, sont demeurés inconnus. Mais, dans son genre, c'est un ouvrage complet, admirable, prodigieux, qui étonne, ravit et attriste à la fois, car on lit sur cette page magnifique, dernière expression du talent de son auteur, ce que fût devenu Giorgion, ce que serait sa gloire, s'il eût eu le temps d'être aussi fécond que hardi et puissant.

Nous n'avons au Louvre que deux spécimens de sa forte manière : un de ces sujets qu'il affectionnait parce qu'il n'était pas moins fêté pour ses talents en musique et son humeur aimable que pour sa grande renommée de peintre ; on le nomme *Concert champêtre* ; et une superbe *Sainte Famille*, qu'on appelle, je crois, un *Saint Sébastien*, parce qu'entre ce jeune martyr et une sainte Catherine, il a placé le portrait du donateur. Ces deux tableaux ont traversé les galeries des ducs de Mantoue et de Charles Ier, pour arriver, par Jabach et Mazarin, au cabinet de Louis XIV. Sans pouvoir être placés au premier rang dans son œuvre, ils offrent tou-

tefois un bel exemple de cet art des contrastes, de cette heureuse fusion des détails dans l'ensemble, de cette vigueur de tons, de cette finesse de nuances, et, pour tout dire, de ce puissant coloris dont Giorgion a l'honneur insigne d'avoir donné le premier complet modèle, en amplifiant la manière de Léonard, et qui reparaîtra, plus d'un siècle après, dans la brumeuse Hollande, sous le pinceau souverain de Rembrandt.

Enfin jusqu'en Allemagne se sont répandus quelques-uns de ces rares ouvrages où Giorgion a porté à ses extrêmes limites la science et la puissance du clair-obscur. Dresde, dans sa riche galerie, a recueilli l'un des meilleurs, la *Rencontre de Jacob et de Rachel* au milieu de leurs serviteurs et de leurs troupeaux. Cette page célèbre est connue sous le nom du *Salut de Jacob*. Vienne aussi, dans son Belvédère, réunit à l'excellent portrait d'un *Chevalier* en armure, à celui d'un *Jeune homme couronné de pampre*, qu'accoste un bandit, et au *David portant l'épée de Goliath*, le tableau connu sous le nom des *Trois Arpenteurs*, qui sont plutôt trois astrologues. C'est une composition noble et vigoureuse, entourée d'un excellent paysage, mérite bien rare alors, et, en Italie, presque entièrement nouveau. Enfin Munich possède le propre portrait du peintre par lui-même, et superbe. Giorgion a la tête large, forte, énergique; la physionomie ouverte, noble, intelligente; il n'est point joli, il est beau, et quand on voit cette excellente image d'un homme si richement doué, on se prend à maudire la volage beauté dont l'abandon tua ce grand artiste, à la fleur de l'âge, avant l'époque des chefs-d'œuvre.

Giorgion nous amène au grand Titien, qu'il avait un peu précédé, non dans la vie (ils étaient du même âge)

mais dans l'adoption, je pourrais dire l'invention de leur commune manière. Tiziano Vecelli, de Cadore (1477-1576) était, dit-on, arrière-petit-neveu de l'évêque d'Odezzo, saint Titien. Venu jeune à Venise, dans l'atelier de Bellini, il y passa toute sa longue vie de patriarche, et y mourut de la peste à quatre-vingt-dix-neuf ans. Comme il eut toujours, de la plus tendre enfance à l'extrême vieillesse, le goût du travail et le travail facile, comme il fut aidé, dans ses plus vastes compositions, par des élèves de choix, ainsi que le furent tous les maîtres chefs d'école, il n'est pas étonnant que Titien ait laissé un œuvre immense, et que toutes les collections de l'Europe aient pu en recueillir quelques fragments. Cette *ubiquité* d'un peintre, si l'on peut ainsi dire, est nécessaire à sa renommée. L'ouvrage d'un musicien se copie, se grave, se répand. Mozart n'aurait fait que le *Don Juan* ou Rossini *le Barbier de Séville*, qu'ils seraient partout connus, partout célèbres. Mais un tableau n'occupe qu'une place, n'est vu qu'en un endroit. Forcément, pour avoir une célébrité égale à son mérite, un peintre doit ajouter à toutes ses qualités, naturelles ou acquises, celle de la fécondité.

Dans son musée, ses églises, son palais des doges et ses palais de patriciens, Venise, plus heureuse pour Titien que pour Giorgion, a conservé nombre de ses ouvrages. J'en ai compté jusqu'à trente-trois, parmi lesquels quelques-uns des plus importants, des plus justement renommés. C'est à l'*Accademia delle belle-arti* que son histoire est écrite tout entière. Là se trouvent les premiers essais d'une jeunesse encore incertaine, les dernières occupations d'une vieillesse volontairement laborieuse, la perfection du milieu de sa vie.

On regarde comme la plus ancienne des œuvres encore subsistantes de ce grand homme une *Visitation de sainte Élisabeth* en petites proportions. Il peignit ce faible tableau presque au sortir de l'enfance, lorsqu'il hésitait entre l'imitation de son maître Giovanni Bellini, celle de quelques peintures flamandes venues à Venise, et la nouvelle manière de son condisciple Giorgion. Les formes y sont roides et la couleur molle; mais on voit déjà clairement où l'attirent ses penchants naturels. Son dernier ouvrage, au contraire, est une grande *Déposition de croix* (*Cristo deposto*), que la mort l'empêcha d'achever. En examinant cette toile de près, on y aperçoit bien le travail embarrassé, confus, alourdi, d'un pinceau tremblant et d'une vue éteinte; et cependant, à quelques pas de distance, elle est encore pleine d'effet, de force et de grandeur. Cette vénérable *Déposition* fut achevée, en quelques parties restées vides, par Palma le Vieux, comme l'indique la pieuse inscription tracée au premier plan : *Quod Titianus inchoatum reliquit, Palma reverenter absolvit, Deoque dicavit opus* [1].

Les deux grandes compositions qui marquent, à l'Académie des beaux-arts, la maturité et comme le point culminant du génie de Titien, ce sont le commencement et la fin de l'histoire de la Vierge, sa *Présentation au temple* et son *Assomption au ciel*. La première est d'une singulière ordonnance, commandée sans doute par la tradition. On y voit l'escalier et le vestibule du temple, les maisons voisines, des rues en perspective, des montagnes au fond, une foule de personnages. Marie, petite fillette qui monte seule l'escalier, est la moindre partie

[1] Cette œuvre que Titien laissa ébauchée, Palma l'acheva révérencieusement, et la dédia à Dieu.

du tableau, qui n'en est pas moins une œuvre admirable dans la manière vénitienne, déjà plus attachée au vrai réel qu'au vrai idéal. Ces deux genres de mérites, le réel et l'idéal, qui doivent être inséparables, se trouvent ensemble dans l'*Assomption*, aujourd'hui si célèbre et si connue par tous les genres de reproduction. On avait en quelque sorte perdu le souvenir de cette composition fameuse, lorsque heureusement Cicognara la découvrit, tout enfumée, sur une haute paroi de l'église des *Frari*, et l'échangea contre un tableau tout neuf. Depuis cette découverte récente, l'*Assomption* passe pour le chef-d'œuvre de Titien. Elle avait mis le sceau à sa réputation naissante, soit qu'il la peignit, comme le veulent quelques-uns, en 1507, à l'instant même où Raphaël se révélait tout entier à Rome dans la *Dispute du saint sacrement*, soit qu'il la peignit, comme le veulent d'autres et comme il me semble plus vraisemblable, en 1516, alors qu'il avait trente-neuf ans. Il est inutile sans doute d'en vanter les beautés diverses, de décrire la mystérieuse majesté du Père éternel, l'éclat éblouissant du groupe de la Vierge, portée par trente petits anges, la vigoureuse réalité des personnages restés sur la terre et témoins du miracle; il suffit de rappeler que, dans ce tableau, Titien mérite pleinement le nom que lui ont donné ses biographes et ses admirateurs, celui du plus grand coloriste de l'Italie; et j'ajoute que, si l'on ne peut précisément l'appeler le plus grand coloriste du monde, il ne partage du moins ce titre insigne qu'avec Rubens, Velazquez et Rembrandt. Titien fut, dans l'école vénitienne, ce qu'avaient été Léonard, Michel-Ange, Raphaël, Corrége, à Milan, à Florence, à Rome et à Parme : « il absorba ses

devanciers et ruina ses successeurs. » (Les annotateurs de Vasari.) A l'école de Bellini, jusque-là retenue par les scrupules de la conscience, les appréhensions de la modestie, la peur et le respect des difficultés, il ajouta l'audace, l'élan, la promptitude, enfin la pleine liberté de l'esprit et de la main.

Un autre des grands chefs-d'œuvre de Titien, et l'on peut même dire de la peinture, se trouve encore à Venise, dans l'église de Saint-Jean et Saint-Paul (communément *San Zanipolo*). C'est le *Meurtre de saint Pierre, martyr* (voy. la gravure au frontispice). Le sujet de cette vaste composition est la mort d'un moine dominicain, nommé Pierre de Vérone, qui fut assassiné dans un bois en revenant, avec un autre moine, de je ne sais quel concile. On le canonisa, et sa fin tragique prit place dans les légendes les plus accréditées. Nul genre d'honneur n'a manqué à ce tableau de Titien : d'abord, le sénat de Venise ayant appris qu'un certain Daniele Nil en offrait aux dominicains, possesseurs de l'église *San Zanipolo*, dix-huit mille écus, défendit par un décret spécial, et sous peine de mort, que ce tableau sortît du territoire de la république ; puis, Dominiquin en fit une répétition, qui, malgré ses beautés éminentes, n'a pas atteint la hauteur de l'original ; enfin, il est venu à Paris, après la conquête de Venise, et c'est là qu'une opération hardie et heureuse lui a rendu, comme au *Spasimo* de Raphaël, une nouvelle vie et tout l'éclat de la jeunesse, en le faisant passer d'un bois vermoulu sur une toile neuve et plus durable. Tant d'honneurs sont pleinement justifiés et mérités. La mystérieuse horreur du paysage, l'effroi du compagnon qui s'enfuit, la sainte résignation du martyr, qui, tombé sous le couteau, voit s'ou-

vrir les cieux où l'attend la palme éternelle, l'arrangement naturel et bien entendu de la scène, son effet puissant et pathétique, relevé par cette incomparable vigueur de coloris que le nom de Titien porte avec soi, tout concourt à faire de ce tableau une œuvre supérieure, et à justifier le mot de Vasari : « Jamais, dans toute sa vie, Titien n'a produit un morceau plus achevé et mieux entendu. » Il aurait pu ajouter que c'était probablement la première exécution parfaite d'un paysage historique, où, par l'abaissement de la ligne horizontale, la profondeur des plans et la justesse de la perspective, le peintre produisait enfin une vue vraie de la nature. Il ne reste plus, pour donner à ce chef-d'œuvre sa place légitime auprès de l'*Assomption*, pour qu'il soit désormais mieux vu et mieux conservé, qu'à le porter de *San Zanipolo* à l'Académie des beaux-arts. Ce ne sera pas l'enlever du territoire de la république[1]. On devrait y porter aussi, de l'église San Rocco, l'original du fameux *Christ traîné par un bourreau*, si admiré, dès le vivant du peintre, qu'on lui en commanda plusieurs répétitions, et duquel Vasari disait « qu'il a produit plus d'aumônes pour cette église qu'en toute sa longue vie l'auteur n'a gagné d'argent. »

Hors du musée, hors des temples, on peut encore trouver Titien dans quelques-unes des demeures de l'ancien patriciat de Venise : par exemple, au palais Barbarigo, où il vécut de longues années, où la peste de 1576 termina sa vie séculaire. Bien que des bandes impunies de voleurs l'eussent dépouillé durant son agonie, bien

[1] Cette grande œuvre de Titien a péri (en 1867) dans un incendie, avec une superbe *Vierge glorieuse* de Bellini et quelques autres tableaux de moindre importance.

qu'un indigne fils survivant, le prêtre Pomponio Vecelli, eût dispersé son héritage, le palais Barbarigo a conservé cependant cette *Madeleine* dont Titien ne voulut jamais se défaire, qui fut le modèle de toutes les autres et de laquelle on connaît au moins six répétitions ; — une *Vénus* qu'on a volontairement gâtée pour la couvrir, — et un *Saint Sébastien* qu'il ébauchait quand la mort le frappa avant la fin du cycle de cent ans.

Dans les autres anciens États de l'Italie, quel musée, quelle galerie, pourrait se passer du nom de Titien? Florence surtout, malgré la richesse de sa propre école, a recueilli du grand Vénitien tout un nombreux trésor. Aux *Offices*, dans la salle de Venise, se trouvent réunies à deux *Saintes Familles*, une *Sainte Catherine, martyre* sous les traits de laquelle il a peint la belle reine de Chypre, Catarina Cornaro, — une dame à demi nue qu'on appelle la *Flore* parce qu'elle tient des fleurs à la main, — et l'esquisse de la *Bataille de Cadore*, entre les troupes de l'Empire et celles de la république, esquisse d'autant plus précieuse, que le tableau dont elle était la préparation, destiné au palais des doges, a péri dans un incendie. Et la *Tribuna* présente face à face ses deux célèbres *Vénus*, dont la réunion augmente encore le prix. L'une, qui est un peu plus grande que nature, et derrière laquelle se tient debout un Amour, s'appelle, peut-être improprement, la *Femme de Titien*[1]. L'autre, qui serait, à ce qu'on suppose, la maîtresse d'un duc d'Urbin ou de l'un des Médecis, est connue en France sous le nom de la *Vénus au petit chien*. Toutes

[1] Ce serait, dans ce cas, une femme du peuple, ou de la petite bourgeoisie, nommée Lucia, qui, morte jeune, lui laissa ses deux fils, Pomponio et Orazio Vecelli.

deux sont entièrement nues, mais nullement effrontées ou impudiques ; elles conservent autant de décence et de dignité que les Aphrodites des statuaires grecs. Toutes deux sont peintes de cette touche vigoureuse, délicate et tendre, dont Titien, grand peintre de femmes, semble avoir eu seul le secret. La dernière, cependant, supérieure à l'autre par la finesse du dessin, le charme de l'attitude, la beauté du visage, où respire une douce volupté, jouit à juste titre d'une plus grande renommée. Il y avait une difficulté immense à peindre ce corps de femme, dont la vie seule colore un peu la blancheur, étendu sur un drap blanc, en avant d'un fond éclairé, lumineux, n'ayant enfin autour de lui nul contraste, nul repoussoir. Titien s'est joué à plaisir d'une telle difficulté, et sa *Vénus* mérite de tous points qu'on la nomme, comme fait Algarotti, la rivale de la *Vénus de Médicis*. Au-dessous se trouve un excellent et magnifique portrait du cardinal Beccadelli, que Titien peignit à Venise en 1552, lorsque ce prélat y vint en qualité de nonce du pape. L'artiste était alors dans sa soixante-quinzième année ; mais, comme il peignit encore vingt ans plus tard, c'est presque un ouvrage de jeunesse.

Ce sont encore des portraits que je citerai de préférence parmi ses treize pages du palais Pitti ; car, assurément, nulle autre collection n'en réunit un si grand nombre, et de si parfaits. Plusieurs sont célèbres aussi par le nom du personnage représenté : c'est André Vésale, le grand médecin, le grand anatomiste, que la superstition persécuta comme Galilée, et qu'elle envoya en terre sainte mourir de faim ; c'est Philippe II d'Espagne, dans son adolescence ; c'est Pietro Aretino, le

poëte satyrique et redouté, pendant trente ans l'ami et le conseiller du peintre, qui, seul peut être de ses contemporains, l'aima sans le craindre. D'autres, au contraire, valent moins par le nom du modèle que par le mérite de l'artiste. Ainsi, pour montrer le comble de l'art dans la naïve représentation de l'être humain, dans l'expression de la vie, il suffit d'indiquer le vieillard Luigi Cornaro, ou le jeune homme placé en face de lui, et qui n'a point, je crois, de nom historique. Certes, l'illusion ne saurait aller plus loin. Pour la grâce personnelle et l'éclat des parures, il faut citer le portrait d'une dame qu'on appelle la maîtresse du peintre. Enfin, quant aux savants et merveilleux effets de clair-obscur, on ne saurait non plus les porter plus loin que dans le portrait du cardinal Hippolyte de Médicis, habillé en magnat hongrois. Il me semble que rien n'est supérieur à ces quatre portraits dans l'œuvre entier de Titien, qui lui-même n'a de supérieur en ce genre dans aucune école et dans aucun pays. On ne saurait, en effet, lui opposer d'autres rivaux que Raphaël, Velazquez et Rembrandt.

Parmi les ouvrages de Titien restés à Rome, je citerais de préférence le *Sacrifice d'Abraham* du palais Doria. C'est une composition magnifique, et l'une des plus parfaites sous toutes les faces de l'art qu'ait laissées le grand peintre de Cadore.

Les *Studi* de Naples ont une belle part de ses œuvres : d'abord Paul III, assis à son bureau et relevant le jeune prince Octave II de Parme, qui s'agenouille devant lui. Ce pape Farnèse est le fondateur des jésuites. Le tableau de Titien, d'un grand effet à distance, est peint très-largement, trop largement peut-

être, un peu à la façon des ébauches. On dirait que Paul III se fût plaint de cette négligence, car Titien a recommencé son portrait en buste, et cette fois avec un soin si délicat, avec un fini si minutieux qu'on pourrait croire que ce portait a servi de modèle aux figurines de Gérard Terburg. Il en est doublement précieux. Les autres portraits de Titien sont un Érasme, de Rotterdam, dans son extrême vieillesse, et un jeune Philippe II d'Espagne, tous deux excellents. Le dernier est signé *Titianus Vecellius æques Cesaris*. Il fut fait sans doute peu de temps après que Charles-Quint eut conféré l'ordre de chevalerie au grand peintre dont il ramassait le pinceau, avec une pension de deux cents écus, que Philippe II doubla à son avénement. C'est dans une espèce de cabinet réservé, où tout le monde entrait, qu'on a longtemps cru cacher sa *Danaé* séduite par la pluie d'or, et que l'Amour regarde en souriant avec malice. Elle rappelle par sa disposition les deux *Vénus* de Florence, et peut lutter avec elles. Cette *Danaé* fut faite pour le duc Octave Farnèse, à Rome, lorsque, âgé déjà de soixante-huit ans, Titien céda aux pressantes sollicitations de Paul III, et parut à la cour pontificale, où Léon X n'avait pu l'attirer. On admira beaucoup ce tableau séduisant ; mais l'austère Michel-Ange, auquel il fut montré, fit du moins une réserve : « C'est grand dommage, dit-il, qu'à Venise on ne s'attache pas dès le principe à bien dessiner ; cet homme n'aurait point d'égal s'il eût fortifié son génie naturel par la science du dessin. » A Rome aussi, l'on cache une autre figure mythologique de Titien, la *Vanité*, dans un de ces cabinets réservés et secrets, qui ne sont ni réservés pour les uns, ni secrets pour les autres, et où chacun pénètre aisément. Mieux

avisés, les Florentins ont placé au beau milieu de la *Tribuna*, la plus visitée des salles de leur galerie, les deux *Vénus* de Titien. Qu'ont perdu pour cela les mœurs à Florence, et qu'ont-elles gagné à Rome ou à Naples?

A Madrid, l'on ferait tout un musée des seuls ouvrages de Titien. Appelé trois fois à Augsbourg pour peindre Charles-Quint, puis Philippe II, qui entretint toute sa vie une correspondance familière avec le grand artiste de Venise, Titien semble avoir légué à l'Espagne la plus nombreuse part de son œuvre immense. Les biographes du peintre de Cadore citaient plusieurs compositions, parmi ses plus importantes, qu'on ne pouvait découvrir ni à Venise, ni dans le reste de l'Italie, ni nulle autre part, et que l'on devait croire à jamais perdues. Retrouvées en grande partie au fond des catacombes de l'Escorial, elles ont été rendues au jour dans le musée de Madrid, dont elles ont accru les richesses et la gloire. L'Espagne, cependant, n'a pas conservé tout ce que lui avait donné Titien. Le terrible incendie du Pardo, en 1608, a consumé probablement la grande allégorie appelée la *Religion*, qui a disparu, et d'autres toiles précieuses ont péri sous les injures du temps, sous les injures des hommes. Telle est cette vaste et magnifique *Cène*, rivale du *Cenacolo* de Léonard, à laquelle Titien travailla sept années, et qu'il proclamait la meilleure de ses œuvres, même après avoir fait l'*Assomption*, que Venise révère pieusement comme la plus sainte relique de son peintre. Trop dégradée pour supporter un déplacement, on a dû laisser les lambeaux de cette grande composition attachés aux murailles du réfectoire désert de l'Escorial, où des mains impies l'ont mutilée et dé-

truite dans un lent supplice. Et pourtant, même après ces pertes cruelles, l'Espagne est encore la mieux dotée de toutes les nations héritières de Titien. Le *Museo del Rey* de Madrid réunit jusqu'à *quarante-deux* ouvrages de l'illustre centenaire. Je les ai tous vus et comptés. Indiquons sommairement, dans ce nombre à peine croyable, les principales œuvres, en commençant par les portraits, et en suivant l'ordre des compositions, des plus simples aux plus vastes.

Le principal des portraits serait un Charles-Quint à cheval, armé de toutes pièces et la lance en arrêt, comme un chevalier errant, si ce tableau superbe, célébré par tous les biographes de Titien, n'était par malheur très-dégradé. Il faut donc donner la première place à un autre Charles-Quint, en pied, et vêtu cette fois du costume civil, toque noire, pourpoint de drap d'or, chausses et manteau blancs ; il appuie la main sur la tête d'un gros chien, personnage historique qui fut plusieurs années le favori de l'Empereur. Ce portrait brille autant par sa conservation parfaite que par l'exécution merveilleuse de toutes ses parties et l'expression de majesté qui domine tout l'ensemble. Un troisième Charles-Quint, venu de l'Escorial, fut peint à la fin de son règne, avec la barbe blanchie, lorsque la fatigue et le dégoût des affaires publiques conduisirent le vainqueur de Pavie, le saccageur de Rome, à la chartreuse de San Yuste. — Philippe II, avec son visage pâle, blond, efféminé, est représenté deux fois, en pied et à mi-corps, et deux fois excellemment, bien que, même jeune, il n'ait pu être peint que par Titien vieux. — Viennent ensuite plusieurs autres portraits non moins remarquables : ceux d'Isabelle de Portugal, femme de Charles-Quint, et d'une dame vê-

tue de blanc, restée inconnue; ceux de divers gentils-hommes, l'un jouant avec un bel épagneul, l'autre fermant un livre de prières ; celui-ci portant une large croix blanche sur la poitrine, celui-là (le marquis del Vasto, que nous nommons du Guast) tenant à la main le bâton de général ; puis enfin celui de Titien lui-même, vieux, vénérable, à longue barbe blanche, où il a rendu avec une simplicité charmante son visage calme, noble, expressif, et jeune encore dans l'extrême vieillesse.

Parmi les compositions à une seule figure, on distingue un vigoureux *Ecce Homo*, peint sur ardoise ; — une *Vierge aux douleurs*, qui n'est rien de plus qu'une dame affligée ; et, comme bien d'autres tableaux, anciens et modernes, elle gagnerait beaucoup à ce qu'on lui ôtât son nom ; — deux *Saintes Marguerites*, l'une à mi-corps, près d'être dévorée par le dragon qui, suivant la légende, l'engloutit vivante dans ses entrailles, dont elle sortit saine et sauve en faisant le signe de la croix ; l'autre, entière, ayant à ses pieds le dragon mort ; toutes deux remarquables par la beauté des traits et la sérénité de l'expression comme par la vigueur et la fluidité du pinceau ; — enfin, une *Salomé* élevant sur sa tête le plat d'argent dans lequel elle porte à sa mère Hérodiade la tête de Jean-Baptiste. J'ai gardé ce tableau, venu de l'Escorial, pour le dernier de la série, parce qu'il en est, à mon avis, le plus étonnant, le plus merveilleux. Jamais Titien, si fort, si vrai, si magistral, n'a montré plus de force, de vérité, de *maestria*. C'est devant cette belle et terrible Salomé qu'on se rappelle et qu'on accepte le mot si pittoresque du Tintoret, qui disait de Titien : « Cet homme peint avec de la chair broyée. » C'est de la chair, en effet, mais de la chair

animée, vivante, qu'il trouvait sur sa palette, et dont il imprégnait ses toiles impérissables.

Les compositions à plusieurs personnages peuvent se diviser encore en sacrées et profanes. On remarque parmi les premières, qui sont aussi les moins nombreuses : un *Portement de croix*, beaucoup moins vaste que le *Spasimo*, et dans la première manière de Titien, lorsqu'il imitait son condisciple Giorgion, dont l'influence est ici claire et manifeste ; — un *Abraham retenu par l'ange*, plus grand de proportions, mais non de style, que celui d'Andrea del Sarto sur le même sujet : à l'aisance du pinceau, à la couleur transparente et dorée, on reconnaît que cet ouvrage appartient à une époque plus avancée de la vie du maître, lorsqu'il avait fixé sa propre manière ; — un *Péché originel*, c'est-à-dire Ève présentant à son époux la pomme qu'elle vient de recevoir du serpent, qui enlace ses replis autour de l'arbre de vie : pour louer dignement ce tableau, où Titien a prodigué toute sa science du clair-obscur, toute sa profondeur de coloris, il suffit de dire qu'à son voyage à Madrid, en 1628, et pour étudier à fond les procédés du grand coloriste vénitien, Rubens, le grand coloriste flamand, en fit une copie très-complète, très-achevée, qui se trouve, à Madrid même, parmi les œuvres de son école ; — deux *Mises au tombeau*, identiques, sauf quelques différences de couleur dans les vêtements : comme personne n'a douté qu'elles ne fussent l'une et l'autre de Titien, et comme ces deux exactes répétitions du même sujet ne sont elles-mêmes que l'exacte répétition de la célèbre *Mise au tombeau* qu'on admire à la fois dans la galerie du palais Manfrin à Venise et dans notre galerie du Louvre, il demeure évident que Titien

s'est copié lui-même au moins trois fois : circonstance à noter et qui justifie ce que les Italiens nomment des *repliche*; — une *Assomption de la Madeleine :* bornée au personnage de la belle pécheresse, devenue rigide anachorète, et au groupe d'anges qui l'emporte, rajeunie et triomphante, vers les célestes demeures, cette *Assomption* n'égale point par l'étendue ou l'importance capitale la grande *Assomption de la Vierge* de Venise ; mais elle ne cède ni à ce grand chef-d'œuvre ni à nul autre ouvrage de Titien pour l'extrême vigueur de l'expression, du coloris, de l'effet général : c'est un des miracles de son pinceau ; — enfin la grande *Allégorie*, moitié religieuse, moitié politique, où se voit la famille impériale, Charles-Quint, Philippe II et leurs femmes, présentés dans le ciel à la Trinité. Elle exige une courte digression.

On croyait perdue cette célèbre et magnifique page, qui a laissé un grand souvenir dans l'œuvre du maître ; mais, retrouvée aussi parmi les richesses enfouies à l'Escorial, elle est à présent, dans le musée de Madrid, le plus important des quarante ouvrages de Titien. Il n'est pas besoin de faire ressortir l'extrême difficulté d'une telle composition. Peindre le ciel est toujours une entreprise téméraire, et peu de maîtres ont pu la tenter impunément. Néanmoins, dans un sujet tout sacré, tout mystique, on conçoit que, s'aidant des croyances traditionnelles, un peintre nous ouvre les cieux chrétiens comme il nous ouvrirait l'Olympe mythologique ; pour se guider, il a Dante au lieu d'Homère. Mais, s'il faut mêler aux êtres surnaturels, aux personnages célestes, véritables symboles n'ayant de corps que pour nos yeux, des êtres réels, terrestres, vivant de notre vie,

auxquels il faut conserver jusqu'à la ressemblance de traits, de taille, de costumes, alors la difficulté touche à l'impossible, et l'artiste n'a plus qu'à sauver avec habileté l'invraisemblance radicale, je dirais volontiers l'inévitable ridicule d'un pareil sujet. Telle était la situation de Titien, lorsqu'il peignit cette *Allégorie* de courtisan, son *Apothéose de la famille impériale.* Le ciel est donc ouvert ; la divine Triade occupe son trône de gloire, où siége aussi Marie, et, comme la blanche colombe qui représente l'Esprit-Saint se perd en quelque sorte dans les flots éclatants de la lumière d'en haut, la Trinité paraît se composer du Père, du Fils et de la Vierge, tous trois uniformément vêtus de longs manteaux bleu azur. Au-dessous d'eux sont distribués des chœurs d'archanges, de patriarches, de prophètes, d'apôtres ; et les ordinaires messagers du paradis introduisent dans la céleste cour les quatre souverains d'ici-bas, qui, maintenant changeant de rôles, les mains jointes, le front incliné, sont admis au lieu d'admettre et supplient au lieu d'être suppliés. Placé en avant du groupe, Charles-Quint a déjà revêtu son blanc froc de moine, Philippe et les deux reines ont gardé leurs royaux habits. Cette circonstance donne une date au tableau : il ne peut avoir été fait qu'après l'abdication de l'Empereur, en 1556, alors que Titien avait atteint l'âge qui est pour la plupart des hommes l'extrême vieillesse, quatre-vingts ans. Et pourtant, dans cette composition étrange, qui lui fut commandée probablement par la douteuse, mais bruyante piété filiale du successeur de Charles-Quint, on retrouve tout entier le grand artiste qui avait peint l'*Assomption* un demi-siècle auparavant. Si l'on peut, devant l'*Apothéose*, oublier un moment

le sujet, qui doit tout d'abord déplaire et choquer, si l'on étudie les figures en détail, si l'on ne cherche dans l'ensemble qu'une disposition de groupes, un effet général de lumières et de couleur ; alors on peut reconnaître qu'il n'est rien de supérieur à ce tableau dans l'œuvre entier de Titien, et qu'aussi bien à quatre-vingts ans qu'à trente, il fut le premier coloriste de l'Italie, si ce n'est de toutes les écoles et de tous les temps.

Dans la série des compositions profanes, je citerai rapidement deux *Vénus* presque identiques et fort ressemblantes aux *Vénus* de la *Tribuna* de Florence, car toutes deux aussi sont nues et couchées, et toutes deux peuvent disputer à leurs célèbres homonymes le prix de la beauté ; puis le groupe de *Vénus et Adonis*, excellent original dont les Anglais ont une répétition inférieure dans leur *National Gallery*. Il est certain que sous les traits du beau chasseur qui s'arrache aux caresses de sa céleste amante, Titien a peint Philippe II, lorsque, fort jeune encore, frais et délicat, il passait, comme François Ier, comme tous les princes qui ne sont pas difformes, pour *le plus bel homme de son royaume*. Malgré cette innocente flatterie, qui a pu nuire à la beauté proverbiale du personnage d'Adonis, ce tableau est tenu avec raison pour l'un des chefs-d'œuvre du maître. La charmante attitude de Vénus, si gracieuse dans un mouvement presque forcé, le groupe animé des chiens, la figure de Mars, qui, du haut de l'empyrée, prépare sa vengeance d'amant jaloux, l'ingénieux arrangement, le dessin correct, la fougue du pinceau, tout se réunit pour montrer, dans cet ouvrage célèbre, jusqu'à quel degré de perfection put s'élever

Titien. Sous le titre d'*Offrande à la Fécondité*, il a fait un des plus étonnants tours de force que puisse tenter et imaginer le plus aventureux coloriste. Dans un délicieux paysage, au pied de la statue de la déesse, à qui deux belles jeunes filles offrent des présents de fruits et de fleurs, une troupe innombrable de petits enfants (j'en ai compté plus de soixante), distribués en différents groupes sur tous les plans du tableau, s'ébattent et folâtrent avec l'innocence et la vivacité de leur âge. Quelle difficulté et quelle audace ! Il fallait d'abord varier à l'infini les jeux, les attitudes, les passions de cette multitude enfantine ; et, d'une autre part, il fallait lutter contre la monotonie du ton, car le tableau tout entier n'offre que des *nus* sur des *nus*. Titien s'est joué de ces deux difficultés énormes sans plus d'efforts que n'en font ses petits personnages, qui, gracieux et naïfs, courent, dansent, cueillent des fruits, les apportent dans des corbeilles et les changent en armes pour leurs innocents combats. Cette *Offrande à la Fécondité* est d'une exécution splendide ; elle laisse à cent lieues en arrière le peintre des Amours, le doucereux Albane. Lorsqu'elle était encore à Rome, dans le palais Ludovisi, notre Poussin l'y étudia, l'y copia plusieurs fois. Sans doute par ce travail il améliora son coloris, un peu terne, un peu triste, et il apprit à peindre ces aimables petits enfants qui, dans plusieurs de ses compositions, les *Bacchanales*, entre autres, jouent un rôle si charmant. Ces *Bacchanales* célèbres, il put en apprendre le secret dans ce même palais Ludovisi, sur un autre tableau de Titien, apporté, comme le précédent, de Rome à Madrid, pour Philippe IV. C'est l'autre chef-d'œuvre appelé l'*Arrivée de Bacchus à l'île de Naxos*, qui est,

en effet, comme son pendant le *Bacchus et Ariane* de la *National Gallery*, une véritable bacchanale. La scène est naturellement un paysage au bord de la mer, dont les flots bleus portent dans le lointain une voile blanche qui indique, soit le départ de l'ingrat Thésée, soit l'approche du Dieu consolateur. Ariane l'abandonnée, encore endormie, est couchée nue au premier plan du tableau ; elle est entourée de divers groupes de bacchants et de bacchantes, dansant, chantant, buvant, et le gros Silène dort aussi, étendu sur les bruyères d'un coteau. Le personnage comique ne manque pas plus à cette scène qu'aux antiques Atellanes ; mais ce n'est pas, comme dans le *Bacchus et Ariane* de Londres, un petit Faune qui, perché sur ses pattes de chèvre, traîne une tête de veau au bout d'une ficelle. C'est un ivrogne joufflu de six ans qui, tout chancelant, tout aviné, ose faire, près du beau corps de la fille de Minos, ce que fait dans le coin obscur d'un cabaret flamand quelque vieux buveur de Téniers ou d'Ostade. Ce *Bacchus à Naxos*, bien que les proportions soient à peine de demi-nature, est une des grandes œuvres de Titien. Vrai prodige de couleur et d'effet, il vous attire à lui, vous retient, vous enchaîne, et l'on ne peut qu'à grand'peine s'arracher au plaisir extrême, à l'admiration profonde qu'excite sa contemplation.

J'ai gardé, pour finir, celles des œuvres de Titien qui montrent son talent sous une autre face que la perfection, celles qui prouvent son étonnante fécondité, portée jusqu'à un âge qui la rend, en vérité, fabuleuse, et dont l'histoire des arts n'offre nul autre exemple. Nous venons de voir que l'*Apothéose de Charles-Quint* fut faite à une époque où Titien entrait dans sa quatre-

vingtième année. Voici maintenant deux excellentes esquisses, *Diane surprise par Actéon* et *Diane surprenant la faute de Calixto*, que Philippe II commanda à son peintre favori quatre ans plus tard, et dans lesquelles cependant brille toute la vivacité juvénile propre à ces petits sujets mythologiques. Voici enfin une grande page d'histoire qui exigeait de l'artiste la réunion et la puissance de toutes les qualités : c'est l'*Allégorie de la bataille de Lépante*. Par la fenêtre ouverte au fond d'une vaste et riche galerie, on aperçoit quelques épisodes d'un combat naval. Dans la partie droite de la composition, Philippe II, en signe d'action de grâce, élève au ciel dans ses bras le jeune infant don Fernando, qui venait alors de naître, et l'enfant semble jouer avec la palme qu'étend du haut des airs une Renommée qui apporte à la fois la nouvelle et la couronne de la victoire. Dans la partie gauche sont amoncelés des turbans, des carquois, des boucliers, des étendards pris sur les vaincus, et un Turc, enchaîné par terre, achève de signaler le désastre de la flotte ottomane. Rien, dans ce grand ouvrage, n'accuse l'affaiblissement de la vieillesse. On y trouve une pensée toujours claire, une main toujours ferme, un pinceau toujours brillant. Qui ne s'étonnerait en apprenant à quel âge Titien l'entreprit? Des dates irrécusables vont nous le dire : né à Cadore, dans le Tyrol italien, en 1477, Titien est mort de la peste, à Venise, en 1576. Or, la bataille de Lépante s'est livrée le 5 octobre 1571. Il avait donc, en commençant ce tableau, accompli sa quatre-vingt-quatorzième année. Après cet effort suprême, il ne faut plus chercher dans son œuvre que cette *Déposition de croix* du musée de Venise, qu'il

laissa inachevée et que Palma le Vieux, après l'avoir terminée *révérencieusement*, comme dit l'inscription, ne crut pouvoir offrir qu'à Dieu... *Deoque dicavit opus*.

On trouve très-peu d'œuvres de Titien hors de l'Italie et de l'Espagne. La *National Gallery* de Londres n'a guère que les deux tableaux mentionnés précédemment, et nul musée, nulle galerie, dans l'Europe du Nord, ne saurait se glorifier de posséder une de ses compositions de premier ordre. De Titien ils ont seulement des portraits, bien qu'on puisse croire au nombre des cadres qui portent son nom à Vienne, presque égal à celui des cadres de Madrid, que les deux capitales se sont partagé l'héritage de Charles-Quint, comme les colliers de la Toison d'or. Telle est aussi la pinacothèque de Munich ; telle même la galerie de Dresde, sauf une exception. Elle a recueilli le fameux *Cristo della moneta*, qui représente la parabole du denier de César. Chose étrange ! il ne s'y trouve que deux personnages, le Christ et son interlocuteur, qui ne sont vus qu'à mi-corps. Et pourtant le sujet est d'une clarté parfaite : il s'expliquerait par la seule physionomie du Christ, aussi fine, aussi intelligente que pleine de noblesse et de bonté. La couleur magnifique et le fini prodigieux de la touche achèvent de faire du *Christ à la monnaie* un véritable chef-d'œuvre.

Paris n'est pas beaucoup plus riche que Londres ou Vienne. Des quatre *Saintes Familles* attribuées à Titien dans le Louvre, une seule, celle qu'on nomme la *Vierge au lapin*, a quelque importance ; les autres manquent même d'une authenticité manifeste. Mais le *Couronnement d'épines*, la *Mise au tombeau*, les *Pèlerins d'Em-*

maüs, sont trois belles pages, de grand style, de forte exécution, et tout à fait dignes du chef illustre de l'école vénitienne. Toutefois il est inutile que le livret fasse remarquer, à propos de la première, que Titien la peignit à soixante-seize ans, puisqu'il a fait ensuite tant d'autres grandes œuvres. Quant à la *Mise au tombeau*, supérieure par les hautes qualités que Titien n'a pas toujours atteintes, ni même cherchées, — la profondeur du sentiment et la puissance de l'expression, — elle n'est qu'une des nombreuses répétitions d'un même sujet qu'il a traité plusieurs fois, à peu près sans variantes, et dont la galerie du palais Manfrin se vante de posséder le premier exemplaire. Enfin dans les deux pèlerins et le page qui entourent la table du *Christ à Emmaüs*, on a prétendu voir les portraits du cardinal Ximenès, de Charles-Quint et de Philippe II adolescent. C'est là une de ces fables manifestes, assez communes dans les récits d'ateliers, dont l'origine traditionnelle est vraiment inexplicable. Ximenès, le ministre des rois catholiques, mort avant l'avénement de Charles au trône d'Espagne, et que Titien n'a jamais vu ni pu voir, n'était pas un moine gros, gras et fleuri, mais un vieillard maigre et rigide ; Charles-Quint était roux de cheveux et de barbe, avec une mâchoire de dogue ; Philippe, très-blond, très-efféminé ; et leurs visages, tant de fois retracés par Titien lui-même, n'ont pas le moindre rapport avec ceux des personnages de ce tableau. En peinture aussi, *voilà comme on écrit l'histoire.*

Quant aux portraits, nous pouvons, au Louvre même, reconnaître qu'en ce genre Titien excella, que personne ne l'a vaincu, et qu'il a donné l'immortalité à tous ses modèles. Ils sont de ceux desquels il faut dire : On ne

regarde pas ces portraits, on les rencontre. Je ne citerai point celui de François Ier vu de profil, parce qu'à nulle époque de sa vie, même lorsqu'il passa les Alpes, soit pour la victoire de Marignan, soit pour la défaite de Pavie, ce prince n'a pu se rencontrer avec Titien, et que son portrait n'a point été peint sur nature, mais plutôt, selon toute apparence, d'après une simple médaille. Il vaut mieux mentionner quatre portraits d'hommes, dont le meilleur est peut-être celui d'un jeune patricien qu'on appelle l'*Homme au gant;* ils sont restés inconnus, et c'est un malheur, car Titien savait peindre la vie morale avec la vie physique, et l'âme avec le corps. Il faut citer encore le portrait du marquis de Guast (Alonzo de Avalos, marquis del Vasto), réuni dans le même cadre, par une allégorie, à celui de sa femme ou de sa maîtresse; et surtout le portrait d'une jeune femme à sa toilette, peignant ses longs cheveux cendrés près d'un miroir. On l'appelle la *Maîtresse de Titien*, mais rien ne justifie ce nom historiquement; il est probable, au contraire, que cette belle jeune femme est une certaine Laura de Dianti, d'abord maîtresse du duc de Ferrare Alphonse Ier, qui l'épousa dès qu'il fut délivré de sa première femme, la terrible Lucrezia Borgia. Si on l'a nommée, dans ce tableau et d'autres, la maîtresse de Titien, c'est peut-être parce qu'il en a fait plusieurs répétitions avec variantes; c'est plus certainement à cause de la merveilleuse exécution de ce portrait, qui aurait satisfait par le dessin jusqu'au morose Michel-Ange, et qui égale, par la couleur, la *Salomé* de Madrid. On n'a pu attribuer qu'à l'amour, à ses prodiges, tant de soin, tant de réussite, tant de perfection.

La vue de tous les morceaux dont se compose l'œuvre immense de Titien fait naître une réflexion générale qui peut mériter d'avoir ici sa place; elle me semble prouver victorieusement la supériorité des sujets religieux sur les sujets profanes. Titien a été l'artiste le moins dévot de son temps; allant plus loin que les Giotto, les Masaccio, les Léonard, les Corrége, les Michel-Ange et les Raphaël, qui avaient peu à peu émancipé l'art du dogme, qui en avaient fondé l'indépendance, il est pleinement sorti de la foi pour prendre tous les motifs que lui fournissaient son imagination, ses goûts, ses caprices. Et cependant les œuvres qui ont surtout immortalisé le nom de Titien, comme celui de Raphaël, sont des tableaux d'histoire sacrée. L'*Assomption*, la *Cène*, le *Saint Pierre martyr*, la *Descente de croix*, l'*Apothéose de Charles-Quint*, surpassent non-seulement les *Vénus* et les *Danaé*, qui sont des compositions simples, mais aussi les *Allégories*, par exemple, compositions non moins vastes et non moins compliquées. C'est que, dans les sujets religieux, se trouvent et se trouveront longtemps encore, pour les arts, les dernières difficultés et la dernière grandeur.

Mais, dira-t-on, cela peut avoir été vrai et ne l'être plus. Quand la foi régnait, les arts devaient être religieux; ils trouvaient dans le sujet même l'inspiration de l'artiste et la sympathie du public; l'un faisait avec amour, l'autre admirait avec respect. Mais aujourd'hui que la foi semble morte, pourquoi maintenir à la peinture sacrée son ancienne prééminence? — Pourquoi? parce que la religion porte en soi deux mérites : la croyance, qu'elle peut avoir perdue; la poésie, qu'elle a conservée. Ce dernier suffit encore. Depuis dix-huit

siècles, la mythologie n'en a point d'autre, et l'on peut aisément, sans croire soi-même, se mettre au point de vue de la foi pour exécuter une œuvre ou pour l'apprécier.

« Phidias et Raphaël, dit M. Sainte-Beuve, faisaient admirablement les divinités et n'y croyaient plus. » Ceux-mêmes qui supposent que la religion chrétienne peut avoir le sort de la mythologie, doivent espérer et croire qu'elle gardera, je le répète, son empire sur les esprits, comme poésie. Notre monde terrestre, notre monde réel, est trop borné, trop court, trop étroit pour l'imagination et les œuvres qu'elle enfante : il faut à celle-ci quelque espace plus vaste où promener ses aspirations, où satisfaire son goût de l'inconnu et du merveilleux, son instinct de l'infini. Dans les arts, la religion suffit à toutes les exigences. Elle a assez d'idéal dans ses croyances pour que tous les sentiments, même l'exaltation, se développent avec liberté ; assez de réel dans ses dogmes et ses traditions pour qu'on ne franchisse pas les bornes raisonnables, pour qu'on n'aille point avec une excuse jusqu'à l'extravagance.

Elle a ce qui plaît le plus à l'homme dans les œuvres d'imagination : une forme très-déterminée et très-précise, avec un sens qui n'est ni précis ni déterminé. Elle a enfin son histoire et ses légendes, ses mystères et ses miracles, ses démons et ses anges, son enfer et son paradis, toutes les oppositions du laid et du beau, du mal et du bien ; puis, au milieu de ces deux extrêmes, l'homme, sur la terre, qui les réunit par ses vices et ses vertus. Rien ne saurait remplacer, dans les arts, une aussi admirable combinaison d'élé-

ments, une aussi vaste échelle de degrés, une source aussi profonde, aussi inépuisable d'inspiration et d'effets. Qu'on passe en revue les chefs-d'œuvre de tous les temps et de tous les genres, on les verra presque tous empruntés à l'ordre surnaturel, qui, soit qu'on le nomme sacré, soit qu'on le nomme fantastique, vient également des croyances religieuses. Ce sera, dans ce que nous savons, ou ce qui nous reste de l'antiquité, — en peinture : la *Vénus anadyomène*, d'Apelles ; le *Jupiter entouré des dieux*, de Zeuxis ; les *Bacchus*, de Parrhasius et d'Aristide ; — en sculpture : le *Jupiter*, d'Olympie ; la *Minerve*, d'Athènes ; la *Junon*, de Samos ; l'*Apollon*, de Rome ; la *Vénus*, de Gnide, ou de Florence, ou de Milo ; la *Diane*, de Paris ; l'*Hercule*, de Naples ; la *Niobé*, le *Laocoon* ; — en architecture : le *Parthénon*, le *Temple de Pæstum*, le *Panthéon* d'Agrippa. Ce sera, dans les temps modernes, — en peinture : la *Transfiguration*, le *Spasimo* et les *Madones*, de Raphaël ; la *Cène*, de Léonard ; le *Jugement dernier*, de Michel-Ange ; la *Nativité*, de Corrége ; l'*Assomption*, de Titien ; le *Saint Marc*, de Tintoret ; le *Saint Jérôme*, de Dominiquin ; les *Extases*, de Murillo ; la *Descente de croix*, de Rubens ; l'*Ecce Homo*, de Rembrandt ; le *Déluge*, de Poussin ; — en sculpture : le *Moïse*, de Michel-Ange ; le *Saint Jean*, de Donatello ; la *Madeleine*, de Canova ; — en architecture : la *Mosquée* de Cordoue : les *Cathédrales* de Nuremberg, de Strasbourg, de Vienne, de Cologne ; *Notre-Dame* de Paris ; l'*Abbaye* de Westminster ; le *Duomo* de Florence ; *Saint-Pierre* de Rome ; le *Rédempteur* de Venise ; — en musique : les *Chorals* de Luther et les *Motets* de Palestrina ; les *Psaumes*, de Marcello ; les

Oratorios, de Haendel ; les *Passions*, de Bach ; le *Requiem*, de Mozart ; la *Messe solennelle*, de Beethoven ; et, même en musique d'opéra, *Orphée*, *Don Giovanni*, *Freischutz*, *Moïse*, *Robert le Diable*.

Nous venons de citer, dans cette longue nomenclature, l'œuvre capitale de Tintoret. C'est à lui que nous arrivons en quittant Titien. Giacomo Robusti (1512-1594), qu'on nomma *il Tintoretto*, parce qu'il était fils d'un teinturier, a rempli de ses ouvrages les temples et les palais de Venise ; car, doué d'une facilité merveilleuse pour concevoir et pour exécuter, il occupa laborieusement une longue vie de quatre-vingt-deux années. Ses qualités d'artiste s'étaient annoncées de si bonne heure, que, poussé par un sentiment de jalousie qu'il répara depuis noblement, Titien renvoya de son atelier cet élève, qui, dès l'école, lui portait ombrage. Ce fut un bien pour Tintoret : au lieu d'imiter son maître servilement, comme tous ses condisciples, il se fit une manière plus originale en essayant d'atteindre à la règle qu'il s'était tracée : joindre au dessin de Michel-Ange le coloris de Titien. Mais, après des études variées et opiniâtres, chargé de commandes dès que sa célébrité commença, et portant dans le travail une ardeur fébrile qui le fit appeler *il Furioso*, Tintoret ne donna pas le même soin à toutes ses œuvres ; il en est un grand nombre marquées d'une évidente précipitation, ou plutôt de cette envie de faire vite et beaucoup que je crois pouvoir appeler la négligence dans le travail assidu. Aussi Annibal Carrache disait-il, en plaisantant avec justice, que très-souvent Tintoret est inférieur à Tintoret.

Si l'espace ne nous manquait pas, nous aurions à dé-

crire tout au moins la grande *Mise en cr ix* de l'église San Zanipolo ; dans Santa Maria del Orto, la *Sainte Agnès ressuscitant le fils du préfet Sempronius*, page magnifique qui accompagna les tableaux de Titien à Paris; enfin, le plafond de la salle du grand conseil au palais ducal ; il se nomme la *Gloire du Paradis*. C'est assurément l'une des plus vastes toiles que jamais peintre ait vu dérouler devant lui, car elle a 30 pieds de largeur et 64 de longueur. Quoique ouvrage de la vieillesse de Tintoret, confus dans plusieurs parties, et très-inhabilement restauré, ce tableau est encore d'un puissant effet. Nous avons au Louvre l'une des esquisses qui ont servi à sa préparation ; par malheur, rien de plus, si ce n'est son propre portrait, fait à l'âge des cheveux blancs et de la barbe blanche, après la mort déplorable de sa fille bien-aimée. Madrid possède une autre esquisse du même plafond, meilleure et plus précieuse, puisque c'est elle qu'il a préférée et reproduite. Cette esquisse, rapportée par Velasquez à Philippe IV, présente en proportions réduites ce cortége infini de chérubins, d'anges, de patriarches, de prophètes, d'apôtres, de martyrs, de vierges, de bienheureux de toutes sortes, groupés autour de la Trinité, et l'on y trouve, comme dans le tableau, cette fougue impétueuse et souvent irréfléchie, cet entraînement, cette fièvre qui fit donner le nom *du Furieux* à l'émule de Titien. Quant aux galeries du nord de l'Europe, celles de Londres, de Saint-Pétersbourg, de la Hollande et de toute l'Allemagne, elles n'ont guère autre chose de Tintoret que des portraits divers, excellents d'habitude, et parmi lesquels on peut distinguer le sien propre et celui de son fils qu'il pré-

sente au doge. Allons donc le chercher dans l'*Accademia delle Belle Arti* de Venise.

Là, nous trouverons réunis l'admirable portrait du doge *Mocenigo*, l'*Ascension du Christ*, en présence de trois sénateurs, une *Madone* que trois autres sénateurs adorent, et la *Vierge glorieuse*, entre saint Côme et saint Damien, prodige de coloris, au delà duquel on ne peut rien supposer pour l'effet fort et juste. En face de l'*Assomption*, qui occupe un des panneaux d'honneur dans la grande salle, on a placé le *Miracle de saint Marc*. C'est une justice rendue à cet autre immortel ouvrage, le premier de son auteur, et l'un des premiers assurément, non de l'école, mais de l'art tout entier. Tintoret le peignit à trente-six ans ; il représente la délivrance d'un esclave condamné au supplice, par l'intervention miraculeuse du patron de Venise. C'est une vaste scène, en plein air, qui réunit une foule de personnages, mais groupés sans confusion, et concourant tous au sujet dont l'unité reste parfaite. Au milieu de ces gens assemblés pour la vue du supplice et témoins du miracle, l'esclave couché nu par terre, et dont les liens se rompent d'eux-mêmes, ainsi que le saint évangéliste, étendu dans l'air comme si des ailes le soutenaient, offrent des raccourcis d'une audace et d'un bonheur inexprimables. L'un se détache en clair sur des costumes de couleur sombre ; l'autre est sombre sur un fond d'éblouissante clarté. Tous vivent, tous s'agitent ; on voit la foule remuée par l'étonnement et l'effroi, et l'on comprend alors la vérité de cette espèce de proverbe admis par les artistes italiens, que c'est chez Tintoret qu'il faut étudier le mouvement. D'ailleurs, la liberté magistrale du pinceau, le

jeu savant des lumières, l'harmonie et la finesse des tons, la vigueur inouïe du clair-obscur, toute la magie du coloris portée à sa dernière puissance, font de ce tableau une œuvre éblouissante, enchanteresse, prodigieuse, qu'on devrait appeler, non plus le *Miracle de saint Marc*, mais le *Miracle de Tintoret*.

L'autre grand émule de Titien est Paolo Cagliari, ou Caliari, de Vérone (1528-1588), que nous appelons Paul Véronèse. Pour celui-ci, heureusement, nous le trouverons plus grand et plus complet à Paris qu'à Venise même. Nous pouvons donc laisser au palais ducal le magnifique plafond de la salle du conseil des Dix, qui passe (la Sixtine à part) pour le plus beau plafond de toute l'Italie, c'est l'*Apothéose de Venise*. « On y voit, dit M. Ch. Blanc, la République portée sur les nues... que la Gloire couronne, que la Renommée célèbre, qu'accompagnent l'Honneur, la Liberté et la Paix... le tout exécuté dans une manière moins impétueuse sans doute que celle de Tintoret, mais pleine d'esprit, de chaleur et de mouvement. » Nous pouvons laisser aussi, dans la salle appelée *Anti-Collegio*, le célèbre *Enlèvement d'Europe*, qui passait pour le premier tableau de Véronèse à Venise. Là, comme dans les *Cènes* et autres compositions prétendues religieuses, il habille ses personnages à la vénitienne. Europe a une toilette splendide. Le séjour qu'a fait ce chef-d'œuvre à Paris ne lui a pas été aussi profitable qu'au *Saint Pierre martyr* de Titien. Ignorant les procédés du peintre, on l'a nettoyé d'abord, puis verni, et cette opération malheureuse lui a enlevé la finesse et la transparence des teintes les plus délicates.

Expliquons maintenant en peu de mots comment

Paris est devenu le principal héritier du peintre de Vérone.

Dans le cours de sa vie, moins longue, mais non moins laborieuse et féconde que celles de ses illustres prédécesseurs, Véronèse a fait quatre ouvrages qui, semblables entre eux, se distinguent de tous les autres par le genre du sujet et l'ampleur inusitée de la composition. Ce sont les quatre *Cènes* (ou *Cenacoli*), faites pour quatre réfectoires de moines : les *Noces de Cana*, au couvent de San Giorgio Maggiore ; le *Souper chez Simon le Pharisien*, au couvent des pères servites ; le *Souper chez Lévi* (devenu l'évangéliste Matthieu), au couvent de San Giovanni San Paolo ; et le *Souper chez Simon le Lépreux*, au couvent de San Sebastiano ; tous à Venise. Le sénat de la république fit présent à Louis XIV d'une de ces quatre *Cènes*, le *Souper chez le Pharisien*. Sous l'empire, les trois autres vinrent à Paris ; mais deux d'entre elles, le *Souper chez Lévi* et le *Souper chez Simon le Lépreux*, furent ensuite restituées à Venise, qui les a placées, non plus dans des réfectoires de couvent, mais dans son *Académie des beaux-arts*, entre l'*Assomption*, de Titien, et le *Saint Marc*, de Tintoret. Quant à la quatrième *Cène* et la principale, les *Noces de Cana*, que le président de Brosses avait encore vue, en 1739, dans le réfectoire de San Giorgio, nous avons eu le bonheur de la conserver, parce que M. Denon parvint à décider les commissaires de l'Autriche à prendre en échange un tableau de Charles Lebrun sur un sujet analogue, le *Repas chez le Pharisien*.

Nous avons donc à Paris la moitié des quatre grandes *Cènes* de Véronèse, et la meilleure moitié, car si les

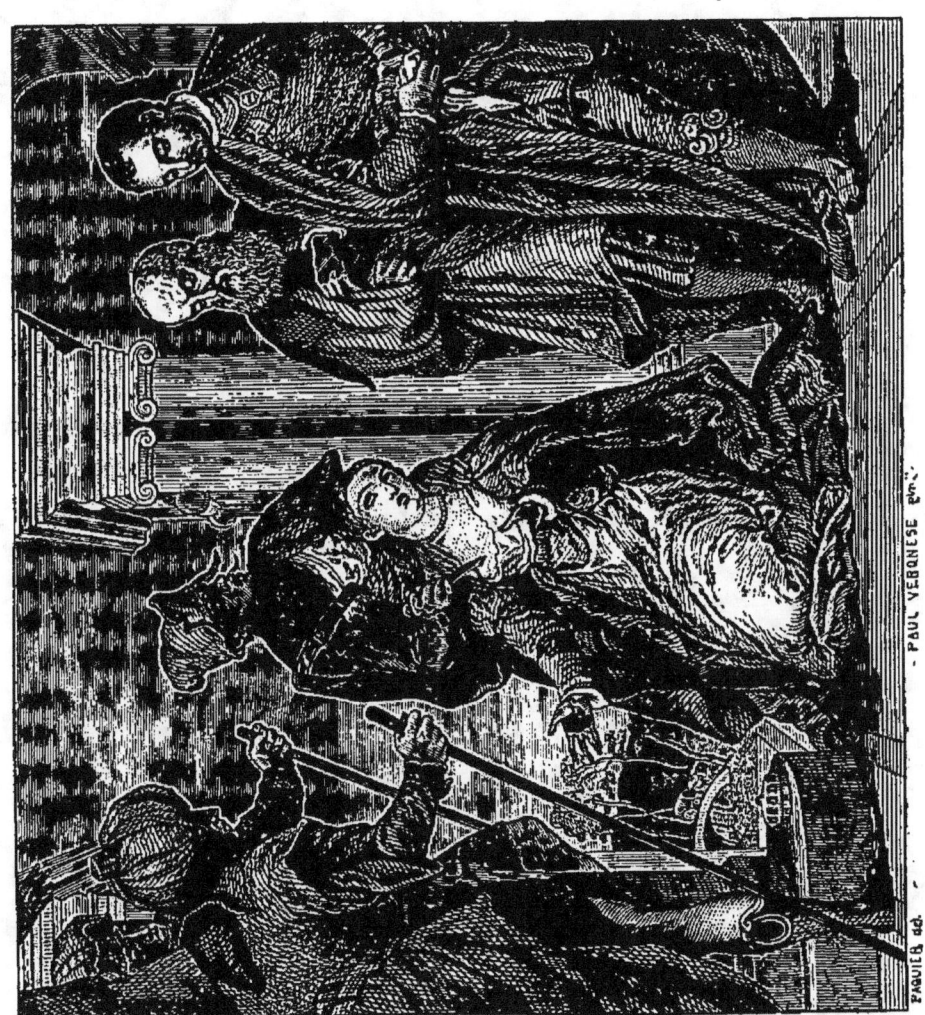

PAUL VÉRONÈSE — Martyre de sainte Justine. (Dans l'église Santa Giustina, à Padoue.)

Noces de Cana sont tenues pour supérieures aux trois autres, le *Souper chez le Pharisien* est la mieux conservée des quatre. Les célèbres *Noces de Cana* ont un développement d'environ 10 mètres de largeur sur 7 de hauteur. Si l'on excepte quelques rares peintures murales, telles que le *Jugement dernier* du vieux Orcagna au Campo Santo de Pise, celui de Michel-Ange à la Sixtine, ou le grand plafond de Tintoret au palais des doges ; si l'on s'en tient aux tableaux proprement dits, aux cadres qui se peuvent transporter, cette *Cène* de Véronèse est, je crois, la plus vaste toile que peintre ait couverte et animée de sa palette. On sait que, sous prétexte de ces *Cènes* évangéliques, Véronèse peignait tout simplement les festins de son époque, avec l'architecture et les costumes de Venise au seizième siècle, avec concerts, danses, pages, enfants, bouffons, chiens et chats, fruits et fleurs. « A mesure qu'il s'éloignait des régions supérieures, dit M. Ch. Blanc, il pénétrait plus avant dans les couches inférieures de la nature. » On sait aussi que les personnages rassemblés dans ces vastes compositions formaient d'ordinaire une réunion de portraits. Ainsi, parmi les convives des *Noces de Cana*, autour de Jésus, de Marie et des serviteurs qui voient avec une joyeuse surprise se changer en vin l'eau de leurs cruches, on a reconnu — ou cru reconnaître — François Ier, Charles-Quint, le sultan Soliman Ier, Éléonore d'Autriche, reine de France, Marie la Catholique, reine d'Angleterre, le marquis de Guast, le marquis de Pescaire, la célèbre Vittoria Colonna, sa femme, etc. L'on a reconnu aussi, avec plus de certitude, dans le groupe de musiciens placés au centre de la longue table en fer à cheval, d'abord Paul Véronèse lui-même, habillé de soie blanche,

assis et jouant de la viole *di gamba;* puis son frère Benedetto Cagliari, debout, une coupe à la main ; puis Tintoret jouant de la viole, le vieux Titien jouant de la contre-basse, et le Bassan (Jacopo-da Ponte) jouant de la flûte. Assurément, toutes ces circonstances augmentent l'intérêt historique du tableau. Mais on pourrait dire qu'en lui ôtant les grandes et supérieures qualités qui distinguent un poëme pittoresque — où doit régner l'unité, où doivent dominer la pensée, le style et l'expression propres au sujet, — peut-être placent-elles ces immenses toiles de Véronèse, ces grands spectacles offerts au seul plaisir des yeux, au-dessous des œuvres analogues qu'ont laissées les plus grands maîtres de l'Italie, et de Venise en particulier, Léonard, Raphaël, Titien et même Tintoret. D'une autre part, il faut remarquer que l'étendue démesurée du cadre et le nombre inusité des personnages constituent — pour disposer les groupes et diversifier les attitudes, pour répandre l'air et la lumière, pour éviter la confusion, la monotonie, l'abus des clairs ou des ombres — de telles difficultés que l'imagination s'en épouvante ; ainsi, même en faisant toute réserve sur la manière de concevoir et de rendre les sujets, manière évidemment défectueuse comme contraire au sentiment religieux et à la vérité historique ; même en dépouillant, si l'on veut, ces compositions « où tout est insensé et ravissant » de leurs noms évangéliques pour les appeler simplement des repas vénitiens ; on ne peut trop louer, dans ces grandes *machines* de Véronèse, la somptueuse et magnifique ordonnance théâtrale, la beauté des encadrements d'architecture, la vérité et la variété des portraits, la recherche et l'élégance des ornements, la justesse et

l'ampleur du dessin, le charme et la vivacité de sa couleur d'argent, opposée à l'or de Titien et à la pourpre de Tintoret, enfin la connaissance profonde et la pratique consommée de toutes les qualités qui forment l'art de peindre. « Pourvu que la scène représentée soit pittoresque, dit M. Ch. Blanc, il lui importe peu qu'elle soit traitée conformément aux exigences de la philosophie, de la vérité historique, de la morale ; Véronèse n'est ni un penseur, ni un historien, ni un moraliste : c'est tout simplement un peintre, mais un grand peintre. »

J'oserai dire que c'est plutôt un grand décorateur. Pour avoir cette opinion, il suffit de comparer ses œuvres à celles des artistes plus profonds par la pensée, plus puissants par l'exécution, à celle des peintres de race et de génie. Une telle comparaison peut se faire un peu partout : à Paris, avec tous les chefs-d'œuvre des diverses écoles qui entourent ses deux vastes *machines* dans le salon carré du Louvre ; à Dresde, avec les grandes pages de Raphaël, de Corrége, de Holbein ; à Londres enfin, et c'est sur celle-là que je veux m'arrêter un instant. Parmi les plus récentes acquisitions de la *National Gallery*, celle qu'on a le plus vantée, peut-être parce qu'elle a coûté le plus cher (14,000 livres sterling, dit-on), c'est la *Visite d'Alexandre à la famille de Darius*. J'avais vu cette grande toile à Venise, dans le palais Pisani, où elle était restée depuis l'époque du peintre, car, sous prétexte de la famille de Darius, Véronèse avait simplement réuni les portraits de la famille Pisani en riches costumes du seizième siècle. Cette toile est belle assurément ; aussi belle, je suppose, que les quatre tableaux de forme

identique à la sienne qui se font face dans l'une des rotondes de la galerie de Dresde, aussi belle que celui même où la Foi, l'Espérance et la Charité amènent la famille Concina au pied du trône de Marie. Mais elle a perdu en changeant de place, en se rapprochant des peintures plus hautes par le style et plus profondes par le caractère. Certes Véronèse est un grand peintre, surtout un savant et brillant coloriste. Mais étranger aux créations idéales, il étale tout son mérite à la surface ; il est, presque à l'égal de Caravage, l'antipode de Raphaël parmi les Italiens. C'est à la surface que brille sa *Famille de Darius*. « Même dans l'école vénitienne, avoue M. Ch. Blanc, on ne trouverait pas un tableau plus insignifiant, ni un plus merveilleux décor. » J'avais donc pleinement raison. Si, après avoir considéré, admiré même ce tableau, sur la place d'honneur qu'on lui a réservée dans l'un des principaux salons de la *National Gallery*, le visiteur vient à se retourner vers l'autre côté du salon, son regard rencontre des portraits de Rembrandt, et Véronèse est accablé.

C'est après les trois grands Vénitiens qu'il conviendrait de mentionner le fils de Titien, Orazio Vecelli, le fils de Tintoret, Domenico Robusti, le fils de Véronèse, Carletto Cagliari, qui, morts tous trois à la fleur de l'âge, suivaient les traces de leurs illustres pères comme Ascagne suivait Enée dans l'incendie de Troie, *non passibus æquis*. C'est encore maintenant qu'il conviendrait de mentionner aussi les plus grands élèves de Titien, Palma le Vieux (*il Vecchio*, dont la naissance et la mort n'ont point de dates même approximatives) qui fut presque son rival ; — Bonifazio Bembi (vers 1500, vers 1562), éclipsé dans les rayons de l'astre, mais qui

conserve cet honneur singulier que ses ouvrages sont d'habitude attribués à Titien, et en sont dignes ; — Morone, auteur d'une foule d'excellents portraits ; — Palma le Jeune (*il Giovine*, 1544-1628), qui a laissé au musée de Venise le célèbre tableau apocalyptique, *il Caval della Morte*; — enfin Pâris Bordone (1500-1570) qui a laissé au même musée une composition plus célèbre encore, le *Pêcheur de l'anneau de Saint-Marc*. On pourrait leur adjoindre Lorenzo Lotto, resté plus fidèle à la chaude manière de Giorgion ; — et Pordenone (Giovanni Antonio Licinio) heureux imitateur du coloris argenté de Véronèse ; — et le Schiavone (Andrea Medola), — et le Vicentino (Andrea Micheli, 1539-1614), qui a peint de si curieux tableaux anecdotiques sur la réception d'Henri III à Venise, lorsque le frère de Charles IX venait de déposer la couronne de Pologne pour recueillir celle de France. Mais nous ne pouvons donner place ici qu'aux sommités de l'art et aux sommités de ses œuvres. Il faut donc revenir en arrière dans l'histoire de l'école vénitienne pour y trouver Sébastien del Piombo et la famille des Bassan.

Sebastiano Luciano (1485-1547) fut surnommé del Piombo lorsque le second pape Médicis, Clément VII, le nomma gardien des *Plombs* ou cachets de la chancellerie romaine. Pourvu d'une bonne rente, d'une vraie sinécure, par cette faveur que les papes accordaient plutôt à leurs familiers qu'à des artistes, Sébastien ne songea plus qu'à mener la *vita buona*, et cessa de produire. Il avait pourtant reçu les leçons de Giorgion à Venise et de Michel-Ange à Rome, c'est-à-dire de la couleur et du dessin personnifiés. Bien plus, il était parvenu à réunir

effectivement ses deux maîtres en lui. Mais la paresse, l'insouciance, le bien vivre, l'emportèrent sur l'amour de la gloire et même sur l'amour du gain. C'est un phénomène étrange, auquel il faut cependant ajouter foi quand on a l'exemple vivant de Rossini. Par cette raison, les ouvrages de Sébastien del Piombo sont plus rares que ceux de Giorgion lui-même. Le palais Pitti possède une grande et magnifique composition, le *Martyre de sainte Agathe*, où l'on trouve, au même degré, d'une part, le style noble et sévère, de l'autre, les vigoureux effets de clair-obscur, ces deux qualités qui vont si rarement ensemble, et dont la réunion forme le mérite distinctif d'un artiste qu'on pourrait dire mi-parti de Venise et de Florence. Plus heureux, le musée de Naples a réuni les excellents portraits du pape *Alexandre Farnèse* et de la victime d'Henri VIII, *Anne Boleyn*, à une *Sainte Famille*, où le jeune saint Jean complète le groupe de la Madone et du Bambino. On l'a placée, il est vrai, dans la salle des *Capi d'opera;* mais on aurait dû la mettre en regard et comme en parallèle avec l'autre *Sainte Famille* que Raphaël a signée. Elle mériterait pleinement l'honneur de cette lutte, car on ne saurait joindre à un empâtement plus vigoureux, un dessin plus correct, un style plus austère et plus grandiose. Marie est un type de beauté mâle et sévère qu'il est bien difficile d'égaler. Ce tableau doit faire l'admiration de tous ceux qui ne se laissent point séduire par un cliquetis de couleurs brillantes, par une grâce fade et maniérée.

Londres aussi a pu rassembler dans son musée des portraits et une vaste composition de Sébastien del Piombo. L'un des portraits passe pour être celui de la

belle et sainte Giulia Gonzaga, largement exécuté, mais de formes un peu épaisses, et probablement de proportions plus grandes que nature ; dans un autre cadre sont réunis le cardinal Hippolyte de Médicis, protecteur du peintre, et Sébastien lui-même, tenant à la main le *plomb* ou cachet de son office. La composition est la *Résurrection de Lazare.* Ce dernier tableau jouit d'une grande célébrité. Venu de la collection des ducs d'Orléans, vendue en 1792 par Philippe-Égalité, il porte le n° 1 sur le catalogue de la *National Gallery*, dont il fut, en quelque sorte, la pierre angulaire, la première assise. Son histoire suffirait, seule, pour lui donner une haute importance. On sait que la *Transfiguration* fut commandée à Raphaël par le cardinal Jules de Médicis, depuis Clément VII, pour le maître-autel de la cathédrale de Narbonne, dont il était archevêque. Mais, ne voulant point priver Rome du chef-d'œuvre de son peintre, Jules de Médicis commanda à Sébastien del Piombo un autre tableau d'égale dimension pour tenir sa place à Narbonne : ce fut cette *Résurrection de Lazare.* On dit que Michel-Ange, ravi de susciter un nouveau rival à Raphaël, non-seulement encouragea Sébastien del Piombo dans la lutte, mais qu'il lui traça toute sa composition, et peignit même la figure de Lazare. « Je remercie Michel-Ange, écrivit Raphaël, de l'honneur qu'il me fait en me croyant digne de lutter contre lui, et non contre Sébastien seul. » Ces circonstances historiques donnent beaucoup d'intérêt à l'ouvrage du Vénitien ; mais, d'une autre part, elles provoquent une comparaison formidable qu'il ne saurait soutenir, et qui amoindrit peut-être sa valeur réelle. Ce n'est point quand on est tout ému d'enthousiasme au

souvenir de l'œuvre immortelle, placée d'une voix unanime sur le trône de l'art, qu'on peut apprécier équitablement celle qui a la prétention de l'égaler. Je vois, dans la *Résurrection de Lazare*, une scène un peu confuse, et, sans exiger qu'elle ait l'apparat théâtral du tableau de Jouvenet, on peut lui souhaiter au moins plus de clarté et de vivacité. J'y vois des détails plus beaux que l'ensemble, la recherche d'attitudes diverses plutôt que combinées pour un sujet, enfin d'admirables parties, plutôt qu'une admirable composition. J'y vois l'abus des grands traits du dessin de Michel-Ange avec l'abus du violent clair-obscur de Giorgion, qui rend, en vérité, tous les personnages mulâtres; on pourrait croire que le miracle se passe en Éthiopie. J'y vois enfin une perspective un peu courte et traitée à la façon des Chinois, qui supposent le spectateur, non en face, mais au-dessus du sujet, et regardant de haut en bas. Certes, l'œuvre de Sébastien del Piombo est noble, savante, d'un style sévère et imposant ; mais je n'hésite pas à lui préférer, bien qu'elle soit plus petite des trois quarts, la *Sainte Famille*, de Naples, et plus encore la *Descente du Christ aux limbes*, de Madrid. C'est encore l'Escorial qui a rendu au *Museo del Rey* cette page capitale de son auteur, sur l'étrange légende qu'il a pu emprunter au *Credo*, mais que le *Credo* n'a pu prendre que dans les évangiles apocryphes. Le *Christ aux limbes* renferme moins de personnages que la *Résurrection de Lazare* ; mais il ne pèche ni par la froideur de la composition, ni par l'exagération des tons sombres, ni par l'étroitesse de la perspective. D'un style non moins sévère, non moins imposant, il a l'avantage d'une scène mieux groupée, plus animée et d'un coloris puissant, irrépro-

chable, digne, en tout, de Giorgion, et parfaitement d'accord avec le sujet. Ce superbe *Christ aux limbes* me semble présenter, dans sa plus haute expression, l'austère et vigoureux talent de Sébastien del Piombo.

Le nom de Bassano, petite ville du nord de l'Italie, s'applique à une nombreuse famille de peintres qui en étaient originaires : d'abord Francesco da Ponte, le vieux, puis son fils Jacopo, puis ses quatre petits-fils, Francesco, Leandro, Giam-Battista et Girolamo. Mais Jacopo da Ponte (1510-1592), le plus célèbre des six, l'élève de Titien par l'intermédiaire de Bonifazio, celui qui fut chef d'une petite école, et qui gardera l'honneur d'avoir été le premier peintre de genre qu'ait eu l'Italie, Jacopo da Ponte, dis-je, est celui qu'on appelle par excellence *le Bassan*.

En France, ni même en Italie, on ne peut bien le connaître et l'apprécier dignement ; c'est à Madrid, car Titien lui-même a fait à Charles-Quint et à Philippe II l'envoi de ses meilleurs ouvrages. Il s'en trouve jusqu'à huit ou dix au *Museo del Rey*, généralement dans les plus grandes dimensions dont il ait fait usage, et sur des sujets qui s'accommodent merveilleusement à son irrésistible habitude de placer partout des animaux, de mettre la basse-cour jusque dans le salon, jusque dans le temple. Pour lui, les animaux deviennent partie principale et concourent nécessairement à la composition. Telle est l'*Entrée dans l'arche*, où toutes les espèces vivantes de la terre, de l'air et des eaux, s'avançant par couples vers la demeure flottante de Noé, semblent une armée qui marche sur deux rangs, sous mille uniformes. Telle est aussi la *Sortie de l'arche*, qui n'en est le pendant que par le sujet, étant de dimensions plus petites

et de moindre importance. On peut citer encore une *Vue de l'Eden*, où le Père éternel reproche à nos premiers parents leur désobéissance, simple prétexte pour amonceler autour d'eux toutes les races d'animaux ; — un *Orphée* attirant aux sons de sa lyre jusqu'aux bêtes féroces ; — un *Voyage de Jacob*, tableau de bêtes de somme, chameaux, chevaux, ânes et mulets, etc. — Le style du Bassan s'élève et grandit dans son *Moïse et les Hébreux*, où l'on voit le peuple de Dieu se mettre en marche après le miracle de la roche jaillissante, et il atteint sa plus haute expression dans le *Christ chassant les vendeurs du temple*. Ce tableau, venu de l'Escurial, dans le sujet duquel entraient naturellement ses chers animaux, est peut-être, de toutes les œuvres du Bassan, la plus complétement belle. Jamais il ne s'est montré plus ingénieux et plus animé dans la composition, plus naturel et plus brillant dans la couleur ; jamais il ne fait mieux admirer les qualités diverses du premier peintre qui, en Italie, ait introduit le culte de la simple nature et la mise en scène de la vie réelle. Il est le précurseur des Hollandais.

Nous allons franchir maintenant par-dessus tous les peintres de la décadence vénitienne, même Tiépolo et ses chaudes esquisses, pour arriver à un autre peintre de genre, Antonio Canale (1697-1768) qu'on nomme Canaletto, ou Canaletti. Celui-ci s'est fait le portraitiste, non plus des Vénitiens, mais de Venise. Il s'est borné à peindre la Venise extérieure, ses places, ses églises, ses palais, ses ponts et les canaux qui forment ses rues, et n'a jamais fait pénétrer le spectateur dans l'intérieur des édifices, dans la vie des vivants. Mais il a reproduit les *Vues* diverses et tous les aspects singu-

liers de sa ville natale, avec tant de vérité, de talent et d'amour, que si jamais cette reine découronnée de l'Adriatique finissait par s'ensevelir au fond des lagunes, on la retrouverait tout entière dans ses tableaux.

Chose étrange! la patrie de Canaletto n'a conservé nulle de ses œuvres, pas même les deux *Vues* qu'y trouva le président de Brosses, en 1739, et dont il appelle l'auteur Carnavaletto. Sans doute qu'ayant Venise elle-même sous les yeux, il a paru inutile aux Vénitiens d'en avoir des portraits partiels. C'est jusqu'à Naples qu'il faut aller pour trouver enfin en Italie une précieuse série de douze *Vues de Venise*, toutes égales de dimension, toutes traitées avec l'ampleur et la finesse qu'on connaît à leur auteur. Ses œuvres se sont dispersées en Europe, et surtout dans les cabinets d'amateurs, où leur place est marquée par la petitesse des cadres, le charme des sujets, la perfection de la touche. Notre Louvre n'en avait pas une seule il y a cinquante ans. C'est en 1818 que fut faite enfin l'acquisition d'un de ses chefs-d'œuvre : la *Vue de l'église de la Madonna della Salute*, élevée sur les dessins de l'architecte Longheno, à la cessation de la peste de 1630. Il est très-peu de pages aussi vastes, et moins encore d'aussi belles dans l'œuvre entier de Canaletto ; peut-être n'en pourrait-on citer aucune qui égale cette admirable vue de la *Salute*. Elle suffit pour faire estimer le maître à sa vraie valeur.

On confond d'habitude sous le nom commun des Canaletti le neveu d'Antonio Canale, Bernardo Belotto. Mais celui-ci ne resta pas sédentaire à Venise ; il voyagea beaucoup, et il a laissé de nombreux ouvrages en Angleterre, à Munich, à Vienne, à Dresde, à Saint-Pétersbourg et à Varsovie, où il mourut en 1780. L'école

d'Antonio Canale se complète par les ouvrages très-distingués et très-recherchés de son élève Francesco Guardi (1712-1793), qui a su se faire célèbre et même original dans l'imitation du maître. Guardi le surpassa maintes fois par la variété et le mouvement ; il est peut-être plus peintre, si Canaletto est plus architecte. Avec lui, dans sa spécialité étroite, mais charmante, s'est terminée la grande école qu'avait inaugurée Bellini, et qu'illustrèrent Giorgion, Titien, Tintoret, Véronèse, Sébastien del Piombo.

ÉCOLE BOLONAISE

Si, dans l'école bolonaise, comme nous l'avons fait dans l'école vénitienne, nous traversons sans nous y arrêter les essais d'œuvres et les précurseurs de maîtres, il faudra incontestablement en faire remonter la fondation à Francesco Raibolini, dit Francia (vers 1451-1517). D'abord orfévre, graveur de médailles et directeur de la Monnaie à Bologne, Francia, qui étudiait secrètement sous le vieux Marco Zoppo, produisit tout à coup aux yeux étonnés de ses contemporains un excellent tableau qu'il avait modestement signé : *Franciscus Francia aurifex*. C'était en 1490, et l'artiste improvisé touchait à quarante ans. Les louanges méritées qu'il reçut lui firent promptement ajouter l'état de peintre à celui d'orfévre, qu'il continua néanmoins, signant, par un juste retour, ses pièces d'orfévrerie du nom de *Francia pictor*. Il devint maître aussi, et les deux ou trois générations d'artistes qui lui ont succédé forment l'école de Bologne. Mais son style, comme nous le verrons, fut changé

de fond en comble par les Carraches. Parce que notre musée du Louvre n'a point encore un seul ouvrage certain de Francia, ce vieux peintre n'a pas reçu chez nous la consécration de sa juste renommée. Pour le faire connaître et apprécier, je ne saurais mieux m'y prendre qu'en citant l'opinion de Raphaël, qui, dans une lettre écrite en 1508, compare Francia à son maître le Pérugin et au Vénitien Giovanni Bellini. Il est leur égal, en effet, par le mérite de ses œuvres, et aussi par la fondation d'une grande école. Raphaël avait de Francia la plus haute opinion; il l'aimait, le consultait, lui écrivait souvent, et, quand il envoya sa *Sainte Cécile* à Bologne, il pria modestement Francia de corriger les défauts qu'il lui pourrait trouver. On ne sait sur quoi s'est fondé Vasari lorsqu'il rapporte que le vieillard mourut d'affliction, de jalousie, en voyant l'œuvre et la supériorité du jeune homme. Vasari s'est trompé. Francia vivait encore quelques années après l'arrivée de la *Sainte Cécile* dans sa ville natale, comme l'a prouvé le Bolonais Malvasia, l'auteur de la *Felsina pittrice*, qui a ainsi vengé son illustre compatriote de l'accusation étourdie du Florentin.

La *Pinacothèque* (ce nom grec, qui n'est pas plus bizarre pour exprimer une collection de tableaux que celui de bibliothèque pour exprimer une collection de livres, fut donné au musée de Bologne bien avant que le roi de Bavière Louis Ier le donnât au musée de Munich) a recueilli six pages importantes de Francia. Nous citerons de préférence une *Nativité* dans la crèche de Bethléem, où sont groupés autour de la Vierge mère, non-seulement plusieurs anges et plusieurs bienheureux qui ont vécu fort longtemps après cet événement,

mais encore Antonio-Galea Bentivoglio, fils de Jean II, qui avait commandé le tableau, et le poëte Pandolfi de Casio couronné de lauriers, qui peut-être l'a chanté dans ses vers. Nous citerons aussi une *Vierge dans la gloire* dont le trône est entouré par saint Augustin, saint François d'Assise, saint Jean-Baptiste, saint Proculus le guerrier, saint Sébastien, sainte Monique, et un certain Bartolommeo Felicini, *commettant* du tableau. Ce dernier ouvrage est signé *Opus Franciæ aurificis*. Mieux que les autres il rend témoignage pour son auteur, car la comparaison provoquée par Raphaël est facile à faire. Tout près de ce tableau s'en trouve un du Pérugin, sur le même sujet, une *Vierge glorieuse* qu'adorent sainte Catherine, l'archange Michel, Jean-Baptiste et saint Apollonius. C'est une œuvre capitale du maître bien-aimé de Raphaël, puisqu'on l'a fait venir au Louvre lorsque l'Italie était une province de l'empire français, et que la conquête nous donnait le droit, ou la force, d'y puiser des chefs-d'œuvre de tous les âges. Eh bien, que l'on compare attentivement ces deux admirables compositions analogues, et l'on conviendra sans peine que Francia mérite la haute renommée que nous voudrions voir attachée à son nom. Il s'est fait, d'après Raphaël lui-même, comme un intermédiaire entre Florence et Venise, entre le Pérugin et Bellini, en réunissant la forme et la couleur.

Les œuvres de Francia se sont répandues partout. La *National Gallery* de Londres n'a pas seulement une de ces *Vierges glorieuses*, sujet favori du vieux maître et de tous les peintres du même temps ; elle possède un second ouvrage qui, bien que de dimensions moindres et d'une forme disgracieuse (un cintre écrasé), me paraît

au moins l'égal du premier, parce que le sujet est moins commun, moins banal, dans l'œuvre de Francia. C'est un *Christ mort*, dont le corps, étendu dans la longueur du cadre, repose sur les genoux de sa mère, qui en occupe le centre. Deux anges agenouillés remplissent les deux angles. Dans ce tableau, j'allais dire ce fronton, le style est d'une noblesse et l'expression d'une vigueur admirables. Et ce qui en fait, je crois, le plus haut mérite, c'est une puissance de coloris rare même au maître, plus coloriste pourtant que la plupart de ses contemporains. Munich aussi a plusieurs belles *Madones* de Francia, et Dresde, parmi diverses autres pages, un *Baptême du Christ* signé avec la date de 1508. Jésus pose seulement les pieds sur l'eau, comme il fit plus tard miraculeusement en appelant à lui saint Pierre pour éprouver sa foi ; il est, ainsi que saint Jean, long et maigre, comme les personnages du Pérugin, de Bellini, de Cima, de tous les maîtres du temps. Mais ce *Baptême*, composition grande et sainte, peut être tenu pour une des meilleures œuvres du vieil ami de Raphaël. On lui attribue, au Louvre, l'excellent portrait d'un jeune homme vêtu de noir et vu à mi-corps qui avait passé jusque-là pour être de Raphaël lui-même. Il a semblé aux ordonnateurs du musée qu'une certaine recherche d'effets et une grande vigueur de clair-obscur, qui s'approchaient de la manière énergique de Giorgion et de Sébastien del Piombo, ne permettaient pas de laisser ce tableau au peintre d'Urbin. Mais pourquoi l'attribuer à Francia ? Né plus de trente ans avant Raphaël, et mort vieux trois ans avant lui, Francia, bien loin de s'abandonner aux grands effets de clair-obscur, est toujours resté plus simple, plus sobre et plus naïf que l'auteur de la *Vierge à la chaise*

et de la *Transfiguration*. Lorsqu'on a vu les œuvres authentiques de Francia dans les galeries de toute l'Europe, lorsqu'on en a reconnu les caractères particuliers, il n'est guère possible de l'accepter pour auteur du portrait en question ; et si le Louvre eût possédé une autre page quelconque de sa main, pour offrir un terme de comparaison, personne, je crois, n'eût pensé lui faire ce trop splendide cadeau.

Francia, comme l'a dit Raphaël, ressemble au Pérugin et à Bellini. Ce n'est donc pas lui qui fonda la véritable école bolonaise, telle qu'on la comprend dans l'histoire de l'art, et qui fut, à vrai dire, une rénovation de l'art italien tout entier. Ce furent les Carraches qui la fondèrent un siècle plus tard. Nous pouvons, à ce propos, reprendre la question tant de fois posée : Fut-ce une décadence, fut-ce un progrès ? Pour répondre avec justesse et avec justice, il faut savoir d'abord comment se pose la question, et par quelle espèce de parallèle on veut la décider. Certes, si l'on compare l'époque des Carraches au grand siècle de la peinture, à celui qui s'étend des commencements de Léonard à la fin de Titien, et dont Raphaël marque le centre ; si l'on observe qu'ils remplacèrent par le calcul et le bel esprit l'inspiration naïve et sincère ; qu'ils abandonnèrent le style simple et peut-être un peu uniforme de l'école florentine, à laquelle appartenaient Francia et ses disciples immédiats, pour lui préférer le style éclectique ou d'imitation universelle, pour lui préférer l'emploi des grands effets pittoresques, substitués à la pureté de la forme et à la seule puissance d'expression ; il faudra bien répondre : décadence Mais si l'on compare cette époque des Carraches à celle qui les avait

immédiatement précédés ; si l'on se rappelle, d'une part, l'abus de cette manière libre, lâchée et expéditive qui, succédant à l'ampleur magistrale des grands Vénitiens, négligeait toute étude sérieuse pour ne s'adonner qu'au maniement de la brosse ; d'une autre part, l'abus plus déplorable encore des « foudroyantes innovations » de Michel-Ange, où tombèrent tous ses imitateurs, qui, rappelant les anciens Étrusques, ne semblaient plus voir dans la nature que la force exagérée, les raccourcis, les contorsions, et qui faisaient des *nus*, comme avait dit Léonard, « plus semblables à un sac de noix ou à une botte de raves qu'à la nature humaine ; » alors il faudra répondre : progrès. Ce sera du moins un retour sensible, sinon complet, au vrai beau ; ce sera une renaissance de l'art. Est-il besoin d'appuyer cette opinion d'une démonstration en règle ? Il suffit de citer pour preuves les œuvres sorties de l'école des Carraches ; les œuvres des maîtres et celles des disciples, plus grands que les maîtres.

Louis Carrache (Lodovico Carracci, 1555-1619) fut le vrai fondateur de l'école, car il dirigea les études de ses deux cousins, Augustin et Annibal, avant de les appeler à partager la direction de son académie *degli Desiderosi* (« Ceux qui regrettent le passé, qui méprisent le présent et aspirent à un meilleur avenir. » Lud. VITET). Il est une preuve éclatante que, même dans les arts, un travail assidu, obstiné, *labor improbus*, une volonté forte et persévérante, peuvent remplacer les dons naturels et la facilité instinctive. Les deux maîtres qu'il se choisit, Fontana à Bologne et Tintoret à Venise, lui conseillèrent d'abandonner la carrière d'artiste, le jugeant incapable d'y réussir jamais, et ses camarades d'atelier

l'appelaient *le Bœuf*, non parce qu'il était le fils d'un boucher, mais à cause de la lenteur et de la lourdeur de son esprit, à cause aussi de son application constante, opiniâtre, infatigable. Je ne puis résister au désir de rappeler ici que saint Thomas d'Aquin fut nommé *le Bœuf muet* avant d'être *l'Ange de l'école ;* et que Bossuet, dans sa jeunesse, reçut le même surnom de ses camarades ; ils l'appelaient aussi, en jouant sur son nom : *Bos suetus aratro.* Ce bœuf habitué à la charrue est devenu l'Aigle de Meaux, et tous trois, Carrache, Thomas d'Aquin, Bossuet, avaient prouvé par avance la justesse de la définition que donna Buffon du génie : « Une grande puissance d'attention. »

Les peintres de l'école bolonaise sont bien déchus maintenant de leur célébrité, qui ne fut pas seulement contemporaine, qui s'étendit jusqu'aux débuts du siècle présent. On les avait élevés trop haut ; peut-être aujourd'hui les a-t-on rabaissés trop bas. On s'est rappelé le mot juste et profond d'Horace Walpole : « Le mauvais goût qui précède le bon goût est préférable au mauvais goût qui lui succède ; » et l'on préfère aux Bolonais les vieux et naïfs maîtres de la première, de la vraie Renaissance. Équitable ou trop sévère, cette opinion doit abréger notre travail, doit nous dispenser de détails complets et minutieux.

Nous trouverons tous les Bolonais au musée même de Bologne. Louis Carrache a jusqu'à treize ouvrages de toutes sortes dans la galerie de son pays natal, tels qu'une *Vierge dans la gloire*, entourée de la famille Bargellini, etc. Ils sont, en général, de proportions plus grandes que nature, suivant sa constante habitude pour les tableaux d'église, déplacés ainsi de leur point de vue

quand on les descend des hautes nefs pour les ranger contre les murailles. On y reconnaît de hautes et solides qualités à défaut du vrai génie, et, sinon un complet retour au beau simple et sévère de la grande époque, au moins l'heureux abandon des excès, des abus, des fautes énormes de goût qui, dans l'époque intermédiaire, marquaient une précoce décadence. L'aîné de ses cousins, Agostino Carracci (1557-1602) est représenté par deux grandes compositions, une *Assomption* et une *Communion de saint Jérôme*, qui ont eu toutes deux les honneurs du voyage à Paris. Ce sont peut-être les meilleurs ouvrages de ce savant et consciencieux artiste, d'abord orfévre, comme Francia, puis graveur sous les leçons de Corneille Cort, et graveur distingué, puis professeur dans l'académie de son cousin Lodovico, et trop tôt enlevé à la culture et à l'enseignement d'un art dont il devait devenir, avec une vie plus longue, un des plus nobles interprètes. C'est dans sa *Communion de saint Jérôme* que Dominiquin a pris l'idée et jusqu'aux détails du chef-d'œuvre si connu qui fait au Vatican et à Saint-Pierre de Rome le pendant de la *Transfiguration*. Si Dominiquin a surpassé le jeune Carrache, c'est en mettant à profit le sujet et l'ordonnance qu'avait trouvés celui-ci ; il ne l'a vaincu qu'en l'imitant.

Quant au fécond Annibal (Annibale Caracci, 1560-1609), il fut le plus hardi des trois Carraches, le plus original dans un style imitant tous les styles, et, pendant une vie moindre d'un demi-siècle, il a laissé une œuvre vraiment immense. Sa seule part, au Louvre, n'est-elle pas de vingt-six cadres ? C'est beaucoup, c'est trop, et nous ne saurions les mentionner même par les

titres qu'ils portent. Il suffira que nous recommandions, parmi les sujets sacrés, une vaste *Apparition de la Vierge à saint Luc et à sainte Catherine*, dans la forme, la manière et les proportions colossales des tableaux de Louis Carrache, avec un style plus grandiose peut-être et surtout une exécution plus énergique ; puis une charmante *Madone*, appelée la *Vierge aux cerises* ; puis une autre *Madone*, plus charmante encore, qu'on nomme le *Silence de Carrache*, parce que Marie veille sur son fils endormi ; puis une *Résurrection* en demi-nature ; puis un *Martyre de saint Étienne*, en figurines ; de sorte que toutes les proportions possibles sont représentées, et chacune avec le *faire* particulier qui lui convient. Nous recommandons aussi, parmi les sujets profanes, deux paysages animés et deux pendants appelés la *Chasse* et la *Pêche*. Ils sont précieux, quoique fort assombris, parce qu'ils rappellent dans leur genre, leur forme et leur touche, les six célèbres *Lunette* (cadres ronds) du palais Doria à Rome, et parce qu'ils prouvent aussi que c'est bien Annibal Carrache qui a donné, d'abord à Dominiquin, puis, par cet intermédiaire, à notre Poussin, l'idée et l'exemple du paysage historique. Nous lui devons donc, sur ce point, la reconnaissance avec l'admiration.

Il faut retourner à Bologne pour y trouver, mieux qu'à Paris, mieux que partout ailleurs, les grands élèves des Carraches. Et d'abord Dominiquin (*Domenico Zampieri*, dit *il Domenichino*, 1581-1641). Illustrée précédemment par une famille d'orfévres, celle des Francia (Raibolini), l'école bolonaise semble s'être uniquement recrutée parmi les artisans. Louis Carrache était fils d'un boucher ; Augustin et Annibal, fils d'un tailleur

comme Andrea del Sarto ; leur meilleur élève fut, comme Masaccio, fils d'un cordonnier. On dirait que cette humble origine lui laissa une invincible timidité, qui se retrouve dans le caractère général de ses œuvres, aussi bien que dans son propre caractère et dans les actions de sa vie. C'est la hauteur du style, comme celle du cœur, qui a manqué à Dominiquin. On ne la rencontre guère que dans celles de ses œuvres qui ne sont point à lui complétement, qu'il imita de ses devanciers, telles que le *Meurtre de saint Pierre de Vérone*, fait après Titien, et presque simplement retourné, telles que la *Communion de saint Jérôme*, faite après Augustin Carrache. Dispensons-nous de parler du premier, qui est à Bologne, et qu'avoisinent deux autres grandes compositions, le *Martyre de sainte Agnès* et la *Notre-Dame du Rosaire*, qui vinrent toutes deux à Paris pendant l'empire. On sait à quelle perfection relative ce maître patient, laborieux, méditatif, souvent inégal et toujours mécontent de lui-même, a porté maintes fois la science de la composition, la correction du dessin, la force du coloris, le bonheur des attitudes et même la noblesse de l'expression. Raphaël Mengs ne lui demandait qu'un peu plus d'élégance pour le placer au premier rang de tous les peintres ; mais il faut dire que Mengs avait, pour élever si haut Dominiquin, une raison décisive : il lui ressemblait. Le *Martyre de sainte Agnès* réunit au plus haut degré les divers mérites qui lui sont propres. Il brille aussi par une qualité qui n'est pas commune même chez les maîtres. On sait combien il arrive fréquemment que le principal personnage d'une composition n'est pas assez supérieur aux autres, que des personnages accessoires l'effacent, qu'enfin le peintre a faibli

où il aurait dû se montrer le plus fort. Là, sainte Agnès est bien, de tous les points, le principal personnage du tableau.

La *Notre-Dame du Rosaire* est encore supérieure, par la beauté achevée de certains détails ; par exemple, le vieillard enchaîné qu'on voit au premier plan, est un chef-d'œuvre d'expression vraie, pathétique et profonde. Il ne manque à cette composition allégorique, j'allais dire amphigourique, qu'un peu de bon sens et de clarté ; mais il faut dire, pour excuser Dominiquin, qu'elle lui fut demandée, commandée en quelque sorte, par le mystique cardinal Agucchi, son protecteur unique, son consolateur, son ami, auquel l'artiste ne pouvait refuser cette marque de déférence et de gratitude. Mais c'est à Rome que nous trouverons, avec les belles peintures à fresque sur l'*Histoire de sainte Cécile*, qui ornent une chapelle de l'église Saint-Louis des Français, l'œuvre capitale de Dominiquin. Lorsque la *Transfiguration* occupait encore l'une des nefs de Saint-Pierre à Rome, elle avait pour pendant la *Dernière communion de saint Jérôme*. Les mosaïques qui les ont remplacées sont encore aujourd'hui aux deux côtés du maître-autel, et ces deux tableaux, venus ensemble à Paris, sont placés dans la même salle au musée du Vatican. On pourrait donc dire qu'ils partagent le trône de l'art. Ce serait un trop grand honneur pour l'œuvre de Dominiquin, produite dans un temps où la décadence, déjà flagrante, allait être bientôt complète ; mais cependant honneur mérité à certains égards, car Dominiquin, qui sut conserver un goût plus pur que celui de son époque, sut aussi profiter avec habileté des ressources matérielles nouvellement créées par son école.

Nous avons déjà rappelé que le sujet de la *Dernière communion de saint Jérôme* était imité d'Augustin Carrache, peut-être à l'instigation d'Annibal. Dominiquin n'a guère fait encore que retourner la scène, en lui donnant toutefois plus d'ampleur et surtout plus de charme. Le juste reproche de plagiat suffirait à mettre son ouvrage bien au-dessous de celui de Raphaël. On y peut encore critiquer la nudité assez étrange du saint vieillard, accroupi sous un portique en plein vent, au milieu d'autres personnages qui sont tous vêtus ; et même, si l'on veut, la douceur résignée, angélique, que le peintre a donnée au fougueux docteur de l'Église latine, l'un des plus *militants* de tous les Pères ; mais ces reproches seraient plutôt d'un historien que d'un artiste. On s'étonnerait avec plus de raison que les petits anges voltigeant au sommet du portique fussent d'un ton aussi ferme, aussi réel que les acteurs de la scène. Dominiquin aurait pu chercher à leur donner cette finesse vaporeuse, impalpable, dans laquelle Murillo, par exemple, sut si bien envelopper les êtres allégoriques, les envoyés du ciel. Mais, ces réserves faites, comment ne pas convenir qu'il est peu de peintures dans le monde où l'on trouve réunies au même degré la sagesse de la composition, la grandeur de l'ordonnance, la complète unité d'action, et, sauf un peu de lourdeur, comme toujours, une grande perfection dans le travail du pinceau ? On n'a pas sur-le-champ rendu justice à ce magnifique ouvrage. Raphaël avait reçu, pour prix de la *Transfiguration*, une somme équivalente à environ huit mille francs de notre monnaie ; ce n'était pas trop. Plus d'un siècle après, lorsqu'un roi de Portugal offrait quarante mille sequins du *Saint Jérôme*

de Corrége, on donnait au pauvre fils du cordonnier de Bologne, toujours malheureux et rebuté, cinquante écus romains de son *Saint Jérôme*; et il avait, un peu plus tard, la mortification de voir payer le double une fort médiocre copie de son original. Ce fut notre Poussin qui comprit ce tableau, qui le tira du couvent de *San Girolamo della Carità*, et qui lui donna la place éminente où il restera désormais.

Il me semble que, malgré son orgueil et sa jactance, l'autre illustre élève des Carraches, Guido Reni (1575-1642), n'a point atteint la hauteur où s'est quelquefois élevé son condisciple, le modeste Dominiquin. Mais, dans une vie plus longue, et longtemps plus paisible et plus honorée, Guide s'est montré plus fécond. Peut-être aussi a-t-il été plus égal, du moins pendant la première partie de sa vie d'artiste, avant cette manière pâle, délavée et plâtreuse qu'il adopta par la suite, croyant sans doute se rapprocher ainsi plus de Véronèse, pour lequel il s'était engoué, manière qui, plus expéditive, lui fournissait plus de ressources pour alimenter la folle passion du jeu dont sa vieillesse fut troublée jusqu'à la misère, jusqu'à l'abandon et au mépris. La page la plus importante de tout son œuvre est la *Notre-Dame de la Piété* du musée de Bologne. Cette composition immense et singulière lui fut commandée comme un *ex-voto* par le sénat de sa ville natale, qui l'en récompensa en ajoutant au prix convenu une chaîne et une médaille d'or. Elle est divisée en deux parties distinctes qui se pourraient aisément séparer. Dans le compartiment supérieur, on voit le corps du Christ étendu mort sur le sépulcre entre deux anges qui pleurent aux deux côtés; et Marie, en face, qui domine toute la com-

La communion de saint Jérôme. (Au Vatican.)

position : d'où le nom qu'elle porte. Dans le compartiment inférieur, cinq bienheureux se tiennent agenouillés dans une sorte de recueillement et d'extase : ce sont saint Pétrone, patron de Bologne ; saint Procule, saint Dominique, et le plus récent alors des canonisés, saint Charles Borromée. La variété de leurs costumes, jointe à celle de leurs attitudes, détruit la monotonie que pourrait produire un groupe ainsi disposé. Au bas du tableau, l'on aperçoit, entre quatre petits anges, une vue de Bologne, flanquée de bastions et de murailles qu'elle n'a plus, au milieu desquels se dressent sa tour des *Asinelli* et sa tour penchée, qu'elle possède encore. Ce grand ouvrage réunit au plus haut degré les qualités distinctives de Guide : noblesse et élégance de composition, délicatesse de coloris, distribution harmonieuse des lumières, enfin tous les mérites d'un style éminemment gracieux, qui était l'opposé et comme la critique de celui qu'avait adopté le sombre et bouillant Caravage. Guide y montre de plus une vigueur peu commune et qui, le rapprochant de son rival, peut faire éclater ici sa supériorité.

Cette grande page est datée de 1616. Quatorze ans plus tard, lors de la peste qui affligea Bologne, Guide répéta presque la même composition en peignant une *Vierge glorieuse*, au-dessous de laquelle se tiennent en prières un groupe de saints, protecteurs de sa ville natale. Peint sur soie, et nommé le *Pallium*, ce second tableau était porté en procession pendant la peste. C'est un excellent échantillon de la manière pâle que Guide eut alors la fantaisie d'employer. Mais le plus célèbre de ses ouvrages, après la *Notre-Dame de la Piété*, c'est le *Massacre des Innocents*, très-connu par la gravure. Ils

sont venus ensemble à Paris. On ne peut guère reprocher à ce dernier qu'une grâce hors de saison, qui s'appelle alors afféterie. Ces enfants qu'on égorge, ces femmes qu'on foule aux pieds, qu'on traîne par les cheveux, ont un peu trop l'air d'être en spectacle et de faire admirer leur douleur théâtrale. Ils font trop souvenir qu'on a dit de Guide qu'il peignait des figures nourries de roses. Mais les détails sont admirables, et, sans ce défaut qui tient à la manière de l'artiste employée mal à propos dans un tel sujet, l'ouvrage, en son ensemble, est d'une rare beauté. L'on comprend que, lorsqu'après l'avoir achevé, Guide fut mandé à Rome, le pape Paul V et les cardinaux aient envoyé leurs carosses au-devant de lui jusqu'à Ponte Molle, suivant le cérémonial observé pour la réception des ambassadeurs. Cette anecdocte ne doit pas surprendre lorsqu'on se rappelle que Guide montrait tant de vanité et de morgue, à l'époque de ses succès, qu'il avait établi lui-même un véritable cérémonial pour son travail dans l'atelier, pour les fonctions de ses élèves et pour la réception des visiteurs. Nous avons au Louvre un grand nombre d'ouvrages de Guide, entre autres quatre vastes compositions sur l'*Histoire d'Hercule*, en proportions plus grandes que nature, parmi lesquelles il s'en trouve une, l'*Enlèvement de Déjanire par le centaure Nessus*, qu'a popularisée la belle gravure de Bervic.

Son rival de célébrité fut Guerchin (Giovanni-Francesco Barbieri, de Cento, 1591-1666, surnommé *il Guercino*, de *Guercio*, louche, parce qu'étant encore au berceau, une grande frayeur qui lui causa une convulsion nerveuse lui dérangea le globe de l'œil gauche). Dans les œuvres de Guerchin, l'on n'admirera ni la su-

GUIDO RÉNI

L'Aurore. (Au palais Rospigliosi, à Rome.

blimité de la pensée, ni la noblesse des formes ; ce ne ne sont point les qualités propres au fils d'un pauvre conducteur de charrettes à bœufs ; mais l'exacte et sa-

GUIDO RENI

La Beatrice de' Cenci. (Au palais Barberini, à Rome.)

vante imitation de la nature, qu'il atteignait à la fois par la sûreté du dessin, par l'harmonie des tons et le merveilleux emploi du clair-obscur. C'est surtout à cette dernière qualité qu'il doit le surnom trop ambitieux de

Magicien de la peinture. On lui a bien reproché de donner à ses ombres un degré de force exagéré, comme ont fait Caravage et Ribera ; mais, dans ces ombres noires, personne n'a mis autant de transparence et de légèreté que Guerchin. D'autres ont fait avec justesse cette observation qu'à voir de quelle manière, dans ses tableaux, la lumière descend et se répand sur tous les objets, qu'elle colore, enveloppe et pénètre pour ainsi dire, on pourrait croire qu'il peignait dans quelque souterrain éclairé par un soupirail. Cette lumière d'en haut est effectivement le trait caractéristique de la manière de Guerchin, et l'excellent emploi qu'il en sait faire, son plus beau titre de gloire. Probablement, il en prit l'idée et l'habitude dans ses rêves d'ardente piété. Mystique jusqu'à l'extase, Guerchin croyait que les anges venaient le visiter et le soutenir dans ses travaux ; il voyait quelquefois Jésus lui apparaître dans sa gloire ; il l'entendait lui parler avec bonté.

On ne doit chercher ni à Paris, ni même à Bologne, les plus grandes œuvres de Guerchin. L'une est à Londres, dans la galerie du duc de Sutherland, Staffordhouse. Elle représente l'apothéose ou la canonisation (c'est tout un) de je ne sais quel pape béatifié, saint Léon ou saint Sixte. L'autre, non moins vaste de composition, non moins grandiose de style, est la *Sainte Pétronille* du Capitole, à Rome. Elle est l'honneur du musée, comme de l'artiste. Très-singulière dans sa beauté, cette composition se divise, ainsi que nombre de tableaux sacrés, en deux parties : le ciel et la terre. Au bas, tout au bas, des fossoyeurs ouvrent un sépulcre pour en tirer le corps de la sainte fille de l'apôtre Pierre, qui, si je me rappelle bien sa légende, y fut jetée toute vive,

comme une vestale prévaricatrice. Cette exhumation se fait en présence de plusieurs personnages, entre autres du fiancé de Pétronille, jeune élégant vêtu à la mode du seizième siècle, et qui ne semble pas très-profondément affecté en voyant apparaître au bord de la fosse le cadavre de sa bien-aimée. Quant à elle, libre désormais des passions d'ici-bas, rayonnante de gloire et la tête couronnée, elle monte sur des nuages vers le ciel, où le Père éternel lui tend les bras. On peut reprocher à Guerchin dans ce grand ouvrage, bien qu'à un moindre degré, le défaut que nous venons de signaler dans le *Saint Jérôme* de Dominiquin. La scène du ciel n'est pas assez mystérieuse, assez emblématique ; elle a trop la réalité terrestre. Mais, par un dessin correct et hardi, par une couleur vive, claire, fleurie, lumineuse, pleine d'effets qui saisissent et enchantent, Guerchin ne laisse pas seulement prise à la réflexion. L'on est réellement ébloui par le *Magicien de la peinture*, qui, cette fois, mérite son flatteur surnom. C'est qu'on ne saurait tirer plus grand parti de la science du clair-obscur, si chère aux Bolonais, ni mettre mieux en pratique le précepte de Michel-Ange, qui écrivait à Varchi : « La meilleure peinture, selon moi, est celle qui arrive le plus au relief. » La copie de cette *Sainte Pétronille*, dont l'original fut porté à Paris, passe pour la plus belle des mosaïques de Saint-Pierre : double honneur pour le même ouvrage.

Guerchin avait été disciple des Carraches, non précisément pour avoir reçu leurs leçons, mais pour avoir appris l'art et s'être fait un style en imitant leurs ouvrages. Un autre élève direct de cette célèbre école, comme Dominiquin et Guide, fut Albane (Francesco

Albani, 1578-1660). On sait combien ce maître, au pinceau doux, suave, harmonieux, et qui fut nommé l'*Anacréon de la peinture*, aimait à reproduire en petites proportions des sujets mythologiques où il pouvait placer tout à l'aise des groupes d'amours, de génies, de nymphes et de déesses, qu'il excellait à représenter, et toujours dans de charmants paysages arcadiens, sous un ciel de la Grèce, à l'ombre de grands arbres qui se détachaient sur des lointains vaporeux ornés de fabriques architecturales. Mais ce qu'on ignore habituellement, c'est qu'Albane fit aussi des compositions d'histoire sacrée, avec des figures de grandeur naturelle. Il s'en trouve quatre dans la pinacothèque de Bologne, entre autres un *Baptême du Christ* et une *Vierge dans la gloire*, datée de 1599. Agé de vingt et un ans, Albane était alors à ses débuts. Ces quatre tableaux de Bologne révèlent un style plus noble et plus vraiment religieux qu'on ne pourrait le lui supposer. Ils sont en même temps une réfutation positive de ce conte d'atelier qui a couru sur Albane, qu'ayant une femme très-belle et douze enfants non moins beaux, il ne prenait ses modèles que dans sa famille. Ici, plus de nymphes ni d'amours : des hommes, des vieillards, des saints, et même le Père éternel.

Au Louvre, nous n'avons que le véritable Albane, toujours le même à peu près, dont chaque ouvrage semble la répétition de quelque autre déjà connu, et dont la réputation, longtemps exagérée par la vogue et l'engouement, s'est convertie en un abandon qui touche au mépris, qui tourne à l'injustice contraire. La *Toilette* et le *Repos de Vénus*, les *Amours désarmés*, *Adonis conduit à Vénus par les Amours*, etc., etc. Albane est là tout

entier, avec les qualités aimables et les mérites gracieux que promet son nom. Mais pourquoi, bon Dieu! trois *Actéons métamorphosés en cerfs?* Que peuvent-ils prouver, sinon la fécondité stérile d'un artiste qui, travaillant jusqu'à son extrême vieillesse en se répétant toujours, eut le tort de survivre à son talent et à sa renommée? Et pourquoi ce lot énorme de vingt-deux cadres pour le *peintre des petits Amours?* Cette richesse excessive n'est-elle pas presque aussi déplorable que l'extrême pauvreté dont on a souvent l'occasion de gémir à propos de noms plus grands, plus illustres, plus dignes d'être offerts en modèles? Soixante-huit cadres au Louvre pour Annibal Carrache, Guide et Albane, ne représentent pas vraiment soixante-huit articles d'un catalogue, mais seulement trois peintres de la même école, ce qui est fort différent. Ah! si notre musée pouvait faire des échanges, avec quelle joie les vrais amateurs souscriraient à de tels contrats, et combien les jeunes artistes y gagneraient pour leur instruction! Mais on a ces tableaux, on les garde : ils font nombre sur un livret, comme dans un festin des plats de carton. Heureusement que, partageant notre opinion sur ces inutiles et stériles richesses qui ne sauraient dissimuler une pauvreté trop souvent réelle, MM. les ordonnateurs du musée ont sagement fait disparaître de la galerie publique, pour les reléguer aux magasins, une notable part des trop nombreuses productions de l'école bolonaise.

ÉCOLE NAPOLITAINE

La plupart des grands peintres qui ont vécu ou séjourné à Naples — du Florentin Giotto à l'Espagnol Ri-

bera, — étaient des étrangers. Cependant il est juste de reconnaître une école napolitaine, ancienne comme celle de Florence, et dont les premiers maîtres, remontant jusqu'aux débuts de la Renaissance, touchent ainsi aux peintres inconnus de la primitive école gréco-italienne. On les nomme *trecentisti*, pour exprimer qu'ils ont appartenu au quatorzième siècle, à celui dont les dates se marquent entre 1300 et 1400. Tel est, le premier de tous, ce Tommaso de' Stefani, qui, né dans le royaume de Naples en 1324, fut surnommé *Giottino* pour avoir été l'un des plus heureux imitateurs du grand Giotto. Tels sont encore, aux débuts du siècle suivant, le Napolitain Nicol' Antonio del Fiore, et son gendre Antonio Salario, surnommé *lo Zingaro* (le Bohémien). Il y a, dans le musée *degli Studi*, un célèbre tableau du premier, *Saint Jérôme ôtant une épine de la patte du lion*, tout à fait dans la manière des Flamands de cette époque, Lucas de Leyde ou le Maréchal d'Anvers. Quant au Zingaro, l'on a justement placé dans la salle des *capi d'opera* sa *Vierge glorieuse* adorée par un groupe de bienheureux. Cette œuvre capitale offre un intérêt singulier, parce qu'on peut y lire toute la vie de son auteur. Antonio Salario, qui appartenait sans doute à cette race nomade qu'on appelle, suivant les pays qu'elle habite, *zingari*, *gitanos*, *gipsies*, *zigeuner*, *tzigani*, *bohémiens*, fut d'abord chaudronnier ambulant. A vingt-sept ans, il s'avisa d'aimer la fille de Col' Antonio del Fiore, qui la lui refusa durement, ne voulant la donner qu'à un artiste de sa profession. L'amour fit le Zingaro peintre : il étudia, voyagea, et, dix ans après, épousa sa maîtresse. C'est elle, dit-on, qu'il a représentée sous les traits de la Madone ; il s'est placé,

lui-même derrière le jeune évêque saint Aspremus, et l'on croit qu'un laid petit vieillard, blotti dans un coin, est le portrait de son beau-père.

Nous passerons rapidement sur les deux Donzelli (Ippolito et Pietro), sur Andrea de Salerne (Andrea Sabattino) qui apporta cependant de Rome à Naples les leçons et la manière de son maître Raphaël; sur le Calabrais (Matia Preti), où se reconnaît un habile imitateur de Guerchin; et même sur ce Giuseppe Cesari, surnommé le Josépin, ou le *cavalier d'Arpino*, dont les trop nombreux ouvrages sont tous dans ce style mignon, maniéré, dans ce style sans style que détestait Caravage; et nous nous arrêterons un moment à trois compositions, toutes napolitaines, de Domenico Gargiuoli, qu'on appelle communément *Micco Spadaro*. L'une représente la *Peste de Naples* en 1656; l'autre, les *Moines de la Chartreuse priant leur patron saint Martin de les affranchir du fléau*, vœu quelque peu égoïste, car il n'en coûtait pas plus aux pieux cénobites d'étendre leur prière à toute la ville; la troisième enfin, la *Révolution de* 1647, *sous Masaniello*. Ce dernier ouvrage est très-curieux, parce que, dans un cadre assez vaste, rempli par une foule de figurines, on voit toutes les particularités de cet étrange épisode de la vie de Naples, racontées en quelque sorte par un témoin oculaire et impartial.

Quand on arrive à Salvator Rosa (1615-1673), il est permis d'être désappointé en ne trouvant dans son pays natal que d'incomplets échantillons des talents de cet artiste si original, si varié, si fécond, qui fut non-seulement peintre, mais encore poëte, musicien, acteur, et qui raconte ainsi lui-même, en

trois vers charmants, l'emploi des années de sa vie insoucieuse :

> L'estate all'ombra, il pigro verno al foco,
> Tra modesti desii, l'anno mi vide
> Pinger per gloria e poetar per gioco.
> (*Satira della Pittura.*)

Mais Salvator ne fit jamais de longs séjours à Naples ; il en fut chassé trois fois : par la misère d'abord ; puis par le dédain et la haine de ses confrères, qu'il ne ménageait point ; puis enfin par la chute du parti populaire et patriote, du parti de Masaniello, qu'il avait embrassé avec ferveur sous son maître Aniello Falcone, chef de la *Compagnie de la Mort*, où s'étaient enrôlés la plupart des artistes. Nous le trouverons plutôt à Florence, à Madrid, à Paris, à Munich, à Londres.

S'il fallait citer le plus célèbre des tableaux de Salvator, il faudrait nommer sans doute la *Conjuration de Catilina*, du palais Pitti. C'est le nom qu'on donne à un tableau qui réunit plusieurs personnages romains présentés à mi-corps. Mais l'appeler un chef-d'œuvre, on ne saurait le permettre. Il ne fait que confirmer, au contraire, l'opinion que des demi-figures ne suffisent jamais à rendre clairement un sujet quelque peu compliqué. Le manque de clarté est, en effet, le défaut capital de cette composition, défaut que ne sauraient racheter entièrement de rares et brillants mérites d'exécution. Non, Salvator Rosa n'est pas un grand peintre d'histoire : il excelle dans les *batailles*, et plus encore dans les *paysages* et les *marines*. C'est ce que prouve, même au palais Pitti, la vue de deux magnifiques *marines*, les plus vastes, je crois, et peut-être les plus belles qu'il ait jamais peintes. C'est ce que prouve encore, à

Madrid par exemple, le grand *paysage* où l'on voit saint
Jérôme étudier et prier, car rien ne convient mieux à
son imagination sombre et bizarre, à son pinceau hardi
et capricieux, que la représentation du désert, d'une
contrée inculte, abandonnée, où les ronces croissent au
bord des flaques d'eau, et qui n'a pour ornements
qu'un roc stérile, un tronc brûlé par la foudre. Nous
prendrons à Paris la même opinion et nous porterons le
même jugement. Devant l'*Apparition de l'ombre de Sa-
muel à Saül*, il faudra bien avouer qu'en dépit de l'or-
gueilleuse opinion qu'il avait de lui-même, Salvator a
pleinement échoué, et toujours par ce défaut de la con-
fusion, dans les hauts sujets historiques ; et il faudra
reconnaître en même temps qu'il prend pleinement sa
revanche dans un simple *Paysage*, animé de quelques
figures. Pour montrer un repaire de bandits, une na-
ture sauvage et tourmentée, des rochers abrupts, des
torrents écumeux, des arbres pliés sous la tempête,
Salvator se sent à l'aise et déploie ses vraies qualités.

Si l'on rend, comme il est juste, Ribera à l'Espagne,
le plus complet et le plus célèbre des peintres napoli-
tains est certainement Luca Giordano (1632-1705). Il
eut, en Italie et en Espagne à la fois, le funeste hon-
neur de marquer l'extrême limite entre l'art, dont il
fut le dernier représentant, et la décadence, que son
exemple précipita. Son père, l'un des peintres à la dou-
zaine, qui rendaient aux maîtres les mêmes services que
les *praticiens* aux sculpteurs, demeurait à Naples porte
à porte avec Ribera. Montrant, dès son jeune âge, un
penchant décidé pour la peinture, le petit Luca passait
sa vie dans l'atelier du *Spagnuolo*. A sept ans, il pei-
gnait de petits ouvrages qu'on citait avec admiration

dans la ville entière. A seize ans, il s'enfuyait, gagnait Rome, où le rejoignait son père, parcourait ensuite toute l'Italie, Florence, Bologne, Parme, Venise, étudiait tous les maîtres, tous les styles, devenait un imitateur universel, et, tandis qu'il fortifiait son talent par des études si variées, il enrichissait son père, qui vendait à fort bon prix les copies des vieux chefs-d'œuvre, que le jeune homme faisait avec une rare perfection. Affriandé par ce double avantage, le père ne cessait d'exciter son fils au travail, lui répétant du matin au soir : *Luca, fa presto*. Ce mot, devenu proverbial parmi les artistes, sert depuis lors à désigner Giordano, et c'est avec d'autant plus de justesse que, tout en rappelant comment se firent ses études, il exprime à la fois sa qualité principale et son principal défaut.

Luca Giordano a laissé en Italie deux vastes compositions suffisantes pour démontrer qu'avec plus de goût et de conscience, il pouvait égaler les plus grands maîtres. Ce sont la *Consécration du Mont-Cassin*, à Naples, et la *Descente de croix*, à Venise. Dans tous ses autres ouvrages, on trouve des traits d'esprit, d'originalité, quelquefois de génie, une couleur fraîche et transparente, beaucoup de fécondité, une audace égale, toutes les ressources d'un pinceau puissant et exercé ; puis, à côté de ces mérites, un style commun, dépourvu de noblesse autant que de naïveté, une composition tourmentée, invraisemblable, un mélange absurde d'histoire et de mythologie, l'abus des allégories poussé jusqu'à la confusion et la puérilité, des attitudes forcées, des raccourcis à tout propos, des lumières inutiles, des ombres impropres, des tons discordants, et, pour produit de

tout cela, des effets maniérés et faux, qui forment dans l'art une véritable mode, aussi futile et passagère que celle des vêtements, sans avoir l'excuse d'une variété que ne comporte pas l'immuable nature.

Lorsqu'après avoir passé neuf années en Espagne, où l'appela l'imbécile Charles II, à qui l'on persuada que le plus grand des peintres devait servir le plus grand des monarques, Luca Giordano revint en Italie ; il y fut reçu avec la plus haute distinction par le grand-duc de Toscane et le pape Clément XI, qui lui permit d'entrer au Vatican *avec l'épée, la cape et les lunettes*. A Naples, un accueil semblable l'attendait, avec tant de commandes, que Giordano, riche et vieux, ne put jouir un seul jour avant sa mort de cet *otium cum dignitate*, dernier bonheur d'un homme illustre pendant sa vie. Ce fut à cette époque qu'un de ses amis l'engageant à peindre avec réflexion et loisir quelque grande œuvre pour la gloire de son nom : « La gloire, répondit Giordano, je la veux seulement dans le paradis. » — « Où nous désirons, dit Cean-Bermudez, qu'il soit entré le 4 janvier 1705, jour où il mourut, à soixante-treize ans. »

Luca Giordano avait inondé l'Italie de ses œuvres. Il en inonda l'Espagne également. On ne saurait décrire ni même compter les énormes travaux d'ornementation qu'il fit à l'Escorial, au Buen Retiro, dans la cathédrale de Tolède, dans la chapelle du palais de Madrid. Pour donner une idée de la prodigieuse rapidité de son exécution, il suffit de raconter qu'un jour la reine étant venue visiter Giordano dans son atelier, elle lui demanda des nouvelles de sa famille. Le peintre répondit avec ses pinceaux en traçant aussitôt sur la toile qu'il avait devant lui sa femme et ses enfants. La reine, en-

chantée, lui jeta au cou son collier de perles. Ensuite, pour faire comprendre ce que peut produire une telle facilité, quand elle est secondée par un travail assidu, il suffit de mentionner seulement par leur nombre les tableaux que Giordáno exécuta pendant son séjour en Espagne. Outre ces grands travaux commandés pour le roi, le livre de Cean-Bermudez donne une liste nominale de cent quatre-vingt-seize tableaux répartis entre les églises et palais de Madrid, la Granja, le Pardo, Séville, Cordoue, Grenade, Xerez, etc. Il faudrait y joindre la liste, impossible à faire, de ceux qu'achetèrent les simples amateurs.

Semblable à Lope de Vega par une fécondité d'invention intarissable et une facilité d'exécution prodigieuse, Luca Giordano faisait un tableau en un jour, comme le poëte une comédie, et comptait aussi ses œuvres par centaines. Mais tous deux ont mérité d'être donnés en preuve de l'abus des facultés naturelles et des fautes où il entraîne. Chez tous deux, ces facultés furent comme étouffées sous leur propre excès ; chez tous deux, on sent toujours l'absence du travail consciencieux et du goût épuré ; on sent toujours l'oubli de cette crainte salutaire du public et de cette rigueur pour soi-même sans lesquelles il n'est pas de perfection.

Quel fut, en définitive, pour l'un et pour l'autre, le résultat de si belles qualités et d'un si prodigieux labeur ? Lope de Vega, rassasié d'honneurs et de richesses, et dont la renommée fut telle que son nom servait à personnifier l'excellence en toutes choses, Lope de Vega dut sembler bien sévère envers lui-même lorsqu'à la fin de sa vie, parmi plus de deux mille pièces de théâtre, il n'en exceptait que six de sa propre réprobation ; et

pourtant la postérité, plus sévère encore, n'a pas même ratifié cet arrêt ; aucun de ces innombrables ouvrages n'a paru digne d'être donné pour modèle. Il en est de même de Luca Giordano. Lui aussi fut riche, honoré, célèbre ; mais la postérité ne l'a pas traité moins durement que Lope de Vega ; et toute sa gloire contemporaine se résume aujourd'hui dans le sobriquet donné à son enfance : pour nous, c'est toujours *Luca, fa presto*.

D'ailleurs une différence radicale sépare le poëte du peintre. Lope de Vega créait, ou du moins fixait le théâtre en Espagne ; il ouvrait devant lui une vaste carrière où le suivirent, en le dépassant, Calderon, Moreto, Rojas, Alarcon, Tirso de Molina, et son influence s'étendit jusqu'à Corneille et Molière. Au contraire, Luca Giordano fut le dernier de cette magnifique génération de peintres qui s'étaient succédé, en Italie, depuis les maîtres de Raphaël, en Espagne, depuis ses disciples. Il eut une foule d'élèves, éblouis par ses succès faciles ; aucun ne put le suivre dans la voie périlleuse où il s'était lancé ; tous s'égarèrent sur ses traces, et les plus célèbres d'entre eux, les Mattei, les Simonelli, les Rossi, les Pacelli, et même Solimenès, ne furent que des médiocrités, imitant un imitateur. Luca Giordano avait détruit comme à plaisir, au profit d'une funeste agilité d'esprit et de main, les dernières règles protectrices du bon goût, les derniers retranchements de l'art. Il laissa derrière lui le vide, le néant, et son nom restera comme la plus solennelle démonstration de cette vérité qu'outre les dons naturels, il faut, pour faire un artiste, deux qualités de la tête et du cœur : la réflexion et la dignité.

Après cette longue éclipse, qui commence à Pierre de Cortone et à Carle Maratte, pour s'étendre jusqu'à notre époque, l'art italien semble vouloir revenir à la lumière et jeter un nouvel éclat dans le monde. A la surprise et à la joie de tous ceux qui admirent son glorieux passé, il est venu disputer les prix au concours de l'Exposition universelle, où MM. Ussi, Morelli, Pagliano, Faruffini ont dignement inauguré sa seconde renaissance. Nous l'appelons de tous nos vœux ; nous la saluerons de tous nos applaudissements.

TABLE DES GRAVURES

Meurtre de saint Pierre, martyr, par Titien.	*Frontispice.*
Bataille d'Issus. — Mosaïque trouvée à Pompéi.	27
Jésus dépouillé de ses vêtements, par Siotto.	83
Le Couronnement de la Vierge, par frà Angelico.	98
Vocation à l'apostolat de saint Pierre et de saint André, par Masaccio.	101
La Vierge aux rochers, par Léonard de Vinci.	109
La Mise au tombeau, par André del Sarto.	123
Sibylle Érythrée, par Michel Ange.	136
Sibylle Delphique, par Michel Ange.	137
Prophète Joël, par Michel Ange.	138
La Création de l'homme, par Michel Ange.	139
La Fornarina, par Raphaël.	155
Les Quatre sibylles, par Raphaël.	185
Le Joueur de violon, par Raphaël.	187
La Sainte Famille, par Raphaël.	203
Le Mariage mystique de sainte Catherine, par Corrége.	228

Martyre de sainte Justine, par Paul Véronèse. 284
La Communion de saint Jérôme, par le Dominiquin. 307
L'Aurore, par Guido Reni. 311
La Beatrice de' Cenci, par Guido Reni. 315

TABLE DES MATIÈRES

Préface.. 1

Chapitre I. — La peinture dans l'antiquité. 3
— II. — La peinture dans le moyen âge. 35
— III. — La peinture au temps de la Renaissance. 49
— IV. — Les écoles italiennes. 96
 École florentine-romaine. 96
 École lombarde. 213
 École vénitienne. 241
 École bolonaise. 294
 École napolitaine. 317

PARIS. — IMP. SIMON RAÇON ET COMP., RUE D'ERFURTH, 1.

www.ingramcontent.com/pod-product-compliance
Lightning Source LLC
Chambersburg PA
CBHW071621220526
45469CB00002B/431